影视鉴赏（第 2 版）

Yingshi Jianshang

陈旭光 戴清 著

北京大学出版社
PEKING UNIVERSITY PRESS

图书在版编目（CIP）数据

影视鉴赏 / 陈旭光，戴清著 . —2 版 . —北京：北京大学出版社，2021.7
（博雅大学堂 . 艺术）
ISBN 978-7-301-32166-9

Ⅰ. ①影… Ⅱ. ①陈… ②戴… Ⅲ. ①影视艺术—鉴赏—高等学校—教材 Ⅳ. ①J905

中国版本图书馆CIP数据核字（2021）第074255号

书　　　名	影视鉴赏（第2版）
	YINGSHI JIANSHANG (DI-ER BAN)
著作责任者	陈旭光　戴清　著
责 任 编 辑	谭　艳
标 准 书 号	ISBN 978-7-301-32166-9
出 版 发 行	北京大学出版社
地　　　址	北京市海淀区成府路205号　100871
网　　　址	http://www.pup.cn　新浪微博：@北京大学出版社
电 子 邮 箱	编辑部 wsz@pup.cn　总编室 zpup@pup.cn
电　　　话	邮购部 010-62752015　发行部 010-62750672　编辑部 010-62707742
印 刷 者	三河市北燕印装有限公司
经 销 者	新华书店
	720毫米×1020毫米　16开本　22.75印张　363千字
	2009年1月第1版
	2021年7月第2版　2025年8月第8次印刷
定　　　价	58.00元

未经许可，不得以任何方式复制或抄袭本书之部分或全部内容。
版权所有，侵权必究
举报电话：010-62752024　电子邮箱：fd@pup.cn
图书如有印装质量问题，请与出版部联系，电话：010-62756370

目 录
CONTENTS

第一章 导论：影视艺术概说 1
一、什么是电影？什么是电视？ 1
二、影视作为艺术的复杂性 4
三、影视文化之反思 9

第一编 电影艺术论 13

第二章 "第七艺术"的诞生与语言的自觉 14
一、电影："第七艺术"的命名 14
二、电影艺术的语言自觉 17
三、电影艺术自觉的历程 20

第三章 电影艺术与其他艺术 28
一、电影与戏剧 29
二、电影与文学 33
三、电影与造型艺术 38
四、电影艺术的综合性 41

第四章 电影文化的广阔空间 44
一、电影艺术的"文化革命" 45
二、电影文化与公共文化空间的诞生 49
三、电影艺术的多元文化性 50

第五章　电影艺术的创造与生产　　64

一、电影艺术的创作过程和集体创造性　　64

二、编剧："一剧之本"的创作　　69

三、导演：艺术创作的中心　　77

四、演员：表演的艺术　　85

第六章　影视艺术的语言　　92

一、摄影机的创造　　92

二、影视艺术语言要素：镜头与画面、色彩与光、声音　　101

三、影视艺术语言的辩证法：蒙太奇与长镜头　　108

第七章　影视艺术的接受　　114

一、格式塔心理学　　114

二、关于银幕的譬喻：窗户？画框？梦？镜子？　　116

三、影视艺术接受的心理特点　　119

第八章　影视批评　　124

一、影视批评的角度　　124

二、影视批评的方法与流派　　127

三、影视文化批评及实践：《电影传奇》　　132

第二编　电视剧艺术论　　136

第九章　电视剧艺术的特性与发展　　137

一、电视艺术形态　　137

二、电视剧艺术的特性　　139

三、电视剧的发展流变　　143

四、电视剧的创作、制作与管理　　157

第十章　电视剧的镜语追求　　168
　　一、用镜语表情达意　　168
　　二、"情节中心论"及其镜语追求　　177
　　三、类型化的镜语基调　　182
　　四、以电视、网络视频为媒介的镜语特质　　186

第十一章　电视剧的叙事艺术　　193
　　一、叙事结构　　195
　　二、叙事时空　　201
　　三、人物塑造　　211

第三编　影视作品鉴赏　　221

第十二章　"元电影"：关于电影的电影　　222
　　一、《天堂影院》：我们在电影中长大　　222
　　二、《后窗》："窥视"的"合法化"　　225
　　三、《开罗的紫玫瑰》：在不同的时空中自由穿行　　227
　　四、《雨果》：机械背后的造梦家　　229

第十三章　心灵的历史与文化的象征　　233
　　一、《战舰波将金号》：冲突的张力，理性的激情　　233
　　二、《公民凯恩》：现代性的深远指向　　237
　　三、《偷自行车的人》："还我普通人"　　241
　　四、《铁皮鼓》："小人儿"看到的壁画，"铁皮鼓"敲出的历史与人生　　245
　　五、《何处是我朋友的家》：简单，但淳厚、深刻　　249
　　六、《千与千寻》：东方魔幻动画经典　　252

第十四章　现代主义与后现代主义的浪潮　255
一、《四百下》：特吕弗的"胡作非为"　255
二、《广岛之恋》：记忆的梦魇，意识的流动　258
三、《筋疲力尽》：新浪潮电影美学的宣言书　261
四、《第七封印》：银幕上的哲学　263
五、《罗生门》："非确定性"的深度与魅力　267
六、《飞越疯人院》：关于"疯狂"的话语权力　270
七、《疾走罗拉》：时间的"后现代"游戏与"新人类"一族之"酷"　274
八、《头号玩家》：影游融合下的互动娱乐体验　277

第十五章　中国的道路　280
一、《一江春水向东流》：以家庭为载体的民族心灵史诗　280
二、《小城之春》："家"的寓言和心理的写实　283
三、《早春二月》：中国知识分子的"早春忧郁"与"多余人"形象　286
四、《黄土地》："文化寻根"的世纪悲凉与影像美学的崛起　290
五、《红高粱》：生命的劲舞，感官的盛宴　293
六、《重庆森林》：迷失在都市丛林中　296
七、《阳光灿烂的日子》：成长的烦恼与青春的诗意　301
八、《集结号》：双重突破与"平民的胜利"　304
九、《建国大业》：创意制胜与"国家形象"重建　308
十、《白日焰火》："作者类型性"与中国式的"心理现实主义"　311
十一、《流浪地球》：科幻大片的创生与文化意义　314

第十六章　电视剧佳作赏析　318
一、现实题材反腐、涉案剧　318
二、军旅题材电视剧　323
三、家庭伦理剧、都市情感剧　330
四、历史剧　335
五、谍战剧　341
六、仙侠奇幻剧　347

主要参考书目　354

后记　357

Chapter 1 | 第一章

导论：影视艺术概说

一、什么是电影？什么是电视？

电影、电视无疑是今天我们日常生活的一部分，是与我们当下的生活密切相关的一种社会文化现象，一种如法国电影理论家克里斯丁·麦茨所赞许的"总体社会事实"，"一种涉及许多方面的整体"。[1]不仅如此，电影还是一种有着特殊魔力的新兴艺术样式，它后来居上，在当今的社会文化中独占鳌头。匈牙利电影理论家贝拉·巴拉兹称之为具有最大思想影响力的现代艺术，"我们世纪最富有群众性的艺术"。[2]与所有艺术一样，电影不仅表现着人类的情感生活，而且"制造"着人类的情感生活。电影所表现的世界，有时甚至比现实世界更具魅力和诱惑力。电影影响着我们的思维方式、情感方式和生活方式，具有"国族认同"的强大功能。缺了电影，今天我们人类的生活就会不完整。

电视与我们日常生活的联系更为密切，也是我们日常生活的一个重要组成部分。电视以其高科技手段把人抛入"地球村"，使得任何发生在遥远地方的事情都与我们息息相关。发生在电视上的事情不再与你相隔千里或毫不相干。电视让数十亿人在同一时间关注同一个事件、同一个人物。电视以及后来出现的互联网成为我们今天获取信息的重要途径，正是电视、互联网所记录的生活和传达的信息，构成了我们当下的世界。也就是说，

[1] 转引自李幼蒸:《当代西方电影美学思想》，中国社会科学出版社，1986年，第1—2页。
[2] 〔匈〕贝拉·巴拉兹:《电影美学》，何力译，中国电影出版社，1978年，第3页。此书封面上，作者名写作巴拉兹·贝拉，应为贝拉·巴拉兹。

生活现实不仅仅是我们直接接触的,更包括电影、电视、互联网等媒介提供给我们的符号化、形象化的"类像"或"类现实"。

影视艺术的魅力让人称奇。它可以把几个场面同时表现出来,把发生在同一时间却在空间上相差十万八千里的事情连接或穿插在一起。影视艺术能使时间绵延、停顿甚至倒退,使空间扩大或压缩,上下几千年,纵横数万里,观古今于须臾,抚四海于一瞬。

从媒介的角度看,著名传播学家麦克卢汉认为所有媒介都是人体的延伸,传播媒介决定并限制了人类进行联系与活动的规模和形式。[1]影视无疑正是人类这样一次具有决定性意义的大延伸。如果说语言是人的肢体和表情的延伸,文字和印刷媒介是人的眼睛或视觉的延伸,广播是人的听觉感官的延伸,那么影视艺术则是人的视觉感官与听觉感官共同的延伸,是既"耳闻"又"目睹",也可以说是古代神话中"千里眼"和"顺风耳"神话的实现。

作为一种"视觉的世界语",电影、电视拥有最广大的观众群。电视产生之后,去电影院的观众虽受到了影响,但总体而言,影视观众却大幅度上升,而且电影可通过电视传播,电视可以播放有关电影的节目,扩大观众面。影视也在后来的发展中愈益呈现出互动与合一的趋向。而在互联网兴起的今天,电影、电视还可以在互联网上传播,呈现出多媒体融合传播与发展的新特点。

影视艺术传播面之广、影响力之大令人叹服。影视不仅就是生活本身,它甚至让生活模仿它,出现于电影中的某些造型、装束、生活方式和形象往往风靡世界,引导时尚和文化潮流,甚至拍完影视作品之后留下来的拍摄基地,也有可能成为著名的旅游景点。英国作家王尔德曾说,不是艺术模仿生活,而是生活模仿艺术,这一令人费解的假设无疑在影视艺术这里得到了验证。在今天,报纸、杂志和电影、电视、互联网等构成了一个视觉的世界。这是一个庞大的无所不在的视觉帝国,全方位地影响和塑造着我们的思维方式和日常生活。它们所构造的形象是我们生活的一部分,我

[1] 参见〔加拿大〕马歇尔·麦克卢汉:《理解媒介——论人的延伸》,何道宽译,商务印书馆,2000年,第33页。

们不断地从中选择形象。归根结底，形象既是现实的符号化，甚至超现实化，更是生活和现实本身。

鲁道夫·阿恩海姆曾说，在现代生活中，电视成了唯一能与生活本身相媲美的事物，意思是说电视通过荧屏把观众与世界、与社会联系在一起，也就是说电视本身成为我们日常生活不可缺少的一部分，它变得与生活一样实实在在，可闻可见可触。正如巴拉兹所说："电影将在我们的文化领域里开辟一个新的方向。每天晚上有成千上万的人坐在电影院里，不需要看许多文字说明，纯粹通过视觉来体验事件、性格、感情、情绪，甚至思想。因为文字不足以说明画面的精神内容，它只是还不很完美的艺术形式的一种过渡性工具。人类早就学会了手势、动作和面部表情这一丰富多彩的语言。这并不是一种代替说话的符号语（如象聋哑人所用的那种语言），而是一种可见的直接表达肉体内部的心灵的工具。于是，人又重新变得可见了。"[1]

总而言之，影视艺术以及以之为核心的影像文化已经上升为当下社会占主导地位的文化形态之一。在今天，影视既是一门完全可以与文学、音乐、美术、戏剧等相并列的艺术样式，还形成了一种以自身为核心，包括摄影、动漫、计算机艺术、游戏、VR等，在高科技基础上崛起的新型文化形态——影像文化，不但全方位地冲击着旧有的艺术观念，改变了原有的艺术格局和生态，而且超越了艺术的领域，渗透到整个社会生活中，广泛而深刻地影响了人们的生活方式、语言方式、思维逻辑等。正是影视艺术，使得人类在文字语言的基础上，获得了一种全新的"语言"——动态的、具有三维立体感和逼真视听效果的视听语言，一种全新的思维——蒙太奇思维。这是原始思维在现代的复苏，使人们在被理性社会长期压抑之后由单面人重新走向完整、全面的人。这种思维以感性、完整性、超越时空的形象思维为特征，而不是线性逻辑思维。麦克卢汉曾激烈地抨击过印刷媒介强加给人的线性思维方式的局限性，充分肯定了电子媒介或影像传播媒介所引发的革命性意义。[2]

[1]〔匈〕贝拉·巴拉兹：《电影美学》，何力译，中国电影出版社，1978年，第29页。
[2] 参见〔加拿大〕马歇尔·麦克卢汉：《理解媒介——论人的延伸》，何道宽译，商务印书馆，2000年，第350—351页。

马克思曾经指出:"艺术对象创造出懂得艺术和能够欣赏美的大众——任何其他产品也都是这样。因此,生产不仅为主体生产对象,而且也为对象生产主体。"[1]影视艺术显然就是这样一门生产了新的艺术创造主体和鉴赏、接受、消费主体的现代艺术,它呼唤懂得影视艺术语言和审美规律的观众的产生和介入。正如马克思说过,如果想欣赏艺术,必须是一个有艺术修养的人,而"对于不辨音律的耳朵说来,最美的音乐也毫无意义"[2]。从这个角度我们甚至不妨说,不会欣赏影视艺术就不能算是真正的现代人。

二、影视作为艺术的复杂性

然而,从1895年诞生至今,电影并非一开始就被人们接纳为艺术。电影在一开始被视作马戏团的杂耍,是不入流的。在此后的很长一段时间内,电影总是被看作"视觉消遣品"。电视更是长时期处在传媒与艺术的争论之中。其中的原因颇为复杂,除了观念上的,与电影和电视本身跟科学技术的密切关系、自身独特的工业化生产流程、商品属性等都有一定的关系。而且,更为重要的是,一门艺术的成熟总是有其艰难而漫长的历程,相较于在电影产生之前的六门艺术,影视艺术的历史只有短短的百余年。

1. 电影艺术的复杂性

关于电影,历来有不少理论家曾作过描述和界定。法国电影理论家马赛尔·马尔丹曾从几个方面描述过电影:"一项企业,也是一门艺术","一门艺术,也是一种语言","一种语言,也是一种存在"。[3]

的确,任何事物,从不同的角度看,会得出不同的结论。作为一种复杂的文化现象、一个"总体文化现实",电影也是如此。从上述马尔丹的论述推而广之,我们还可以说,从商品消费和市场流通的角度看,电影是

[1]《马克思恩格斯全集》第12卷,人民出版社,2009年,第742页。
[2]〔德〕马克思:《1844年经济学—哲学手稿》,刘丕坤译,人民出版社,1979年,第79页。
[3]〔法〕马赛尔·马尔丹:《电影语言》,何振淦译,中国电影出版社,1980年,第2—4页。

一种具有极大的经济效益的商品；从生产流程的特点看，电影既是一种以导演的个体创造为主的集体艺术创造，又是一种规模化的大工业生产；还可以从大众传播学的角度，把电影看作一种大众传播交流媒介、一种政治与宣传工具、一种意识形态国家机器等。当然在这里，我们把电影定位为艺术，或者说主要从艺术和艺术学的角度来研究电影，也是有充足的源于电影自身的本体论依据的。

平心而论，电影被公认为一种艺术。正如马赛尔·马尔丹曾指出的："卢米埃尔兄弟的发明出现了四分之三世纪以后，再没有人道貌岸然地对电影是否是艺术表示怀疑了。"[1]

毫无疑义，只有到了电影已经可以自如地以自己特有的艺术语言来表现繁复的社会生活和复杂精微的人的精神世界的时候，电影才真正无愧于艺术的命名。阿斯特吕克从电影成了"一种语言"的角度，谈及他对电影作为艺术的理解："电影的的确确正在变为一种表现手段，正如先于它存在的其他各门艺术，尤其是绘画和小说。在相继成为游艺场的杂耍、与通俗戏剧相似的娱乐或记录时代风貌的手段之后，电影逐渐成为一种语言。所谓语言，就是一种形式，一个艺术家能够通过和借助这种形式准确表达自己无论多么抽象的思想，表达萦绕心头的观念，正如散文或小说的做法。因此，我把电影这个新时代称为摄影机——自来水笔的时代。这个形象具有一个明确的含义。它意味着电影必将逐渐挣脱纯视觉形象、纯画面、直观故事和具体表象的束缚，成为与文字语言一样灵活、一样精妙的写作手段。"[2]如果我们不去追究完全把电影语言比为文字语言在学理上存在的漏洞，而主要从电影艺术的成熟需要其自身的艺术手段、话语特征、思维方式等角度来理解，上述论断无疑是正确的。

总之，电影是一门艺术，但又是一门前所未有的新艺术，它不仅改变了人类艺术的格局、系统，而且丰富乃至在相当程度上重塑了人类的审美经验。而另一方面，它又不是原先某些艺术门类的简单相加或综合。正如著名

[1]〔法〕马赛尔·马尔丹：《电影语言》，何振淦译，中国电影出版社，1980年，第1页。
[2]〔法〕亚·阿斯特吕克：《摄影机——自来水笔，新先锋派的诞生》，刘云舟译，载《世界电影》，1987年第6期。

德国电影理论家克拉考尔曾指出的那样,"电影是一种跟其他传统艺术并无二致的艺术"这一主张是不可能成立的,因而,"如果电影确是一门艺术的话,我们也肯定不应当把它跟其他各门已有定论的艺术混为一谈"。[1]它无疑扩大了原本就不应该封闭的艺术范畴,扩充了艺术大家族,而且颇有后来居上的气势,同样,它也对与之前的艺术实践相对应的艺术理论体系造成了猛烈的冲击。

2. 电视艺术的复杂性

电影除了具有艺术表现功能之外,也具有传播媒介的功能,能传播科学文化知识、意识形态观念等等(知、情、意,真、美、善)。电影产生之时,"电影之父"卢米埃尔兄弟拍摄的"风光片"、梅里爱拍摄的《国王爱德华七世加冕礼》(被称为"重现的新闻片")、英美国家20世纪六七十年代的"真实电影"运动、我国电视没有普及之前人们耳熟能详的中央新闻纪录电影制片厂出品的"新闻简报"等等,都具有传播信息的重要功能。

那么电视呢?电视首先是一种技术产品,也可以说是一种传播图像和声音的广播方式,相较于电影,它更是一种功能强大的大众传播媒介。它运用电子技术手段对静止或活动的景物进行光电转换,然后把电子信号传递出去,在远方信号覆盖范围内的接收机荧屏上即时重现影像。电视在英文中写作television,前缀tel是远的意思,vision则是画面的意思。顾名思义,电视的本意即"远处传来的画面"。

电视和电影堪称近亲,二者虽然有抹杀不了的差别,但是更有血肉难分的共性,合二为一,可统称为"影视艺术"。就电视与电影而言,二者在对象世界(都是镜头前的对象或通过虚拟技术成像)、形成影像的基本原理(都是光线在观众视网膜上形成影像),以及镜头的角度、景别、用光和音响等方面都存在着共性,而且二者一直处于互动之中,如电影运用电视数字特技、电视电影的拍摄等等。

然而,电视是不是艺术(或者说是艺术还是传播媒介)的问题,却长

[1][德]齐格弗里德·克拉考尔:《电影的本性——物质现实的复原》,邵牧君译,中国电影出版社,1981年,第50页。

期在理论界存在着争议。例如有的学者就认为,"从本体上说,电视是一种最有效的文化信息传播媒介。这一本性规定电视最主要的功能是社会文化的交流——接受者从电视荧光屏中建立自我个体与社会群体的认同,而略具艺术性的低度娱乐只是电视的一个附属功能"(钱海毅《电视不是艺术》),因而主张"电视不是艺术"。的确,相对于电影来说,电视的大众传播功能更为强大。

电视还是一种"全息化"(holo-,完全;holography,全息照相术)的信息传播媒介。先来看什么是全息技术。所谓全息技术,原指一门新兴的视觉技术,可以通过光线的叠加和反射再现被摄物的空间特征。全息技术的效果更为逼真、更具立体感。就此而言,从文字传播到静态的、二维的图像符号传播,再到电视的全息性传播——运动、声音、画面的结合,人类传播的发展从某种角度讲就是一个不断向全息化发展的过程。在很大程度上,电视具备了声音、画面和运动等多种维度的信息,再加之现场采访和报道、瞬时传播、实况转播等传播手段,为观众提供了一种环境信息,使其产生身临其境之感。

在全息性这一点上,电影与电视有共同点(即都可以全息性地再现被摄物的空间性特征,复制出对象世界的影像),也有相异点。电影的全息化程度也很高,但电影的全息化旨在营造一个逼真的、让观众信以为真的梦幻空间,是一种全息性的幻觉。它对社会的反映不是一种直接的镜子式的全息性反映。而电视的全息性效果更体现在它所记录的影像内容上。电视更多的是真实地记录和再现生活,纪实性更强。如果说人都有精神世界与物质世界、内心世界与外在世界两方面的话,那么电影的虚幻世界更多地迎合了人们做梦的精神世界的需要,电视则更多地满足了人们认识物质世界的需要,甚至可以说直接就是日常生活。从某种角度可以说,电影偏向于"梦",电视剧偏向于"镜"。

电影在本质上是一种艺术性文化,媒介性反倒是次要的,而电视则与之相反,本质上是一种媒体文化,媒介性更为重要,媒介传播功能居于主导地位,艺术性则退居其次。许多电视节目往往以最大限度地复制出现实原貌、传达信息为主要目的,如新闻、专题、服务、教育等节目。但不容

否认的是,除了这一功能之外,电视还有一种艺术表现功能,一些电视节目令人且歌且哭或身心愉悦,具有很强的情绪感染力,也具有一定的审美价值。

总而言之,电视艺术是以电视为载体、利用电视手段塑造审美对象的艺术形态,它以审美娱乐和情感表现为目的,致力于给人以审美上的愉悦和情感上的满足。也就是说,伴随着电视媒体而生的,既具有一般艺术共性又拥有自身独特属性的电视节目形态属于电视艺术,在一定程度上可以被当作艺术品。

退一步说,电视艺术虽然还存在争议,但把电视文艺节目(如MTV、电视散文、电视舞蹈、电视诗歌等)、电视纪录片、电视剧等归入艺术当无可厚非。

3. 影视艺术的特性

我们不妨从艺术分类的角度,看一看影视艺术在艺术大家族中的位置及其特性。一般来说,在艺术理论中,对艺术的分类主要因为依据的标准不同而不同。

(1) 按艺术形象的存在方式分
- 时间艺术:音乐、文学
- 空间艺术:绘画、建筑、雕塑
- 时空综合艺术:戏剧、影视

(2) 按艺术感知方式分
- 视觉艺术:绘画、雕塑、舞蹈、建筑
- 听觉艺术:音乐
- 想象艺术:文学
- 视听想象艺术:戏剧、影视

（3）按艺术存在的形态分 { 静态艺术：绘画、建筑、雕塑
动态艺术：音乐、舞蹈、戏剧
动静综合艺术：影视

从以上的分类中我们能总结出影视艺术的如下几点特性：

其一，影视艺术是一种时空综合艺术。它既是始终运动的——在时间的变迁和事物运动的过程中进行叙事、展开情节、塑造形象、表现思想或情感，同时又在不断地造型——通过对一个个形象直观的影像空间的呈现而造型。在时空综合的影视艺术中，我们可以说，时间中有空间，空间中有时间，二者是无法截然分开的。

其二，影视艺术主要诉诸观众的视觉，但自有声电影以来，听觉也在影视艺术的感知中占有重要地位。除了视听觉外，影视艺术显然还需要观众发挥想象力。因此，影视艺术是一种感官综合、让观众既"耳闻"又"目睹"（还要想象）的艺术。

其三，影视艺术是在运动中造型的，所以它主要是一种动态艺术。然而，影视艺术也是一种动静结合的艺术。摄影机极其缓慢的移动、定格、大特写等影视艺术语言都可以说是影视艺术追求静态的表现，旨在以静态的瞬间的造型强化视觉感知，激发想象力，凸现思考的力度和思想的含量。

三、影视文化之反思

当然，我们也要警惕影视艺术或影视文化的负面价值，已有不少有识之士对此提出了批评。尤其是在西方思想史上，随着影视的兴起和信息社会的来临，媒体的正面功绩与负面效应都毕露无遗。对现代大众媒介的怀疑、反思和批判始终伴随着影视传媒的发展。

阿恩海姆曾在电视仍处于研制和试播阶段就预见到电视是汽车和飞机的"亲戚"，是文化的运输工具，"电视是对我们的智慧所提出的新的严峻

考验。如果我们成功地掌握了这一新兴的媒介，它将为我们造福；但是它也可能让我们的心灵长眠不醒。我们一定不能忘记，在过去，正是因为不可能表达和传达直接的体验，使语言的使用成为必要，因而也强迫人们使用概念来思维。……当传播可以通过手指的一按而进行时，人的嘴便沉默了，写作也停止了，心灵也会随之凋谢"。[1]

　　法兰克福学派更是以对影视等大众传播媒介的猛烈批判而著称。阿多诺（又译阿道尔诺）和霍克海姆（又译霍克海默）在《启蒙辩证法——哲学断片》中指出："文化给一切事物都贴上了同样的标签。电影、广播和杂志制造了一个系统。不仅各个部分之间能够取得一致，各个部分在整体上也能够取得一致。"[2] 在他们看来，影视、广播乃至报纸、杂志等大众传媒是助长大众文化的单质性、使人们成为"单面人"的罪魁祸首。阿诺德·豪泽尔也指出："电影可以说是一种能够适合大众需要的，无须花多大力气的娱乐媒介。因此，人们称电影为'给那些没有阅读能力的人阅读的关于生活的连环图画'。"[3] 马尔库塞所批判的"单面人"在一定程度上就是指那些在影视屏幕面前长大的、"用眼睛思维的一代人"。这主要是就其"浅薄性"和平面化而说的，另一方面，非人文性、虚假性和欺骗性甚至后现代性，也与影视密切相关。

　　日本学者林雄二郎在《信息化社会：硬件社会向软件社会的转变》中比较了在印刷媒介环境和电视媒介环境中成长起来的两代人的不同，提出了"电视人"的概念。所谓电视人，是指伴随着电视的普及和发展，在电视画面和音响的感官刺激环境中长大的一代人，他们注重感觉，在行为方式上"跟着感觉走"，与在印刷媒介环境中长大的父辈相比，他们相对不重理性和逻辑思维。另外，由于收看电视时的空间狭窄、封闭，缺乏现实社会互动的环境，他们还形成了孤独、内向、以自我为中心的性格，社会责任感较弱。

[1] 转引自尹鸿：《电视媒介：被忽略的生态环境——谈文化媒介生态意识》，载《电视研究》，1996年第5期。
[2]〔德〕马克斯·霍克海默、西奥多·阿道尔诺：《启蒙辩证法——哲学断片》，渠敬东、曹卫东译，上海人民出版社，2006年，第107页。
[3]〔匈〕阿诺德·豪泽尔：《艺术社会学》，居延安译编，学林出版社，1987年，第274页。

另一位日本学者中野收则在《现代人的信息行为》中提出"容器人"的概念，意指现代传媒环境中长大的人，其内心世界像"罐装"的容器，孤立、封闭，虽然也希望与他人接触，但与他人接触不深，只是容器外壁的碰撞，极力保持一定距离。他们还具有注重自我意志的自由、对外部权威不认同的特点，但往往非常迷信大众传播媒介。相应地，在行为方式上，他们也像不断切换镜头的电视画面一样，心理空间的移位、物理空间的跳跃很大，社会上各种瞬息万变的流行文化、时尚文化正是"容器人"心理和行为特征的具体写照。

"电视人"和"容器人"这两个概念揭示出现代人的一种社会病理现象——"媒介依赖症"：过于沉湎于媒介世界，过于迷信媒介，逃避现实，怯于人际交流，甚至孤独自闭。

此外，影视媒体还常常面临伦理道德问题。很多时候，为了获得利润，为了高收视率和高票房，影视媒体可能会放弃道德伦理立场，完全遵循市场原则和商业化逻辑。

影视画面精确的记录性使得观众往往相信银幕和荧屏上的活动影像是对事件发生过程的真实记录，而实际上，记录或制作影像的权利掌握在媒介人甚至是主流意识形态操控者的手中，这就有可能使影像成为一种别有意图的强势意识形态话语。

总之，因为影像的直接呈现和意识形态性、生产的工业化、运行的商业性等特点，影视艺术的确具有去深度、平面化、零散化、复制性等特征，甚至无法摆脱内在于其中的意识形态欺骗性。但这不是绝对的。我们应该辩证地看待问题：一方面不能用过去艺术的标准来套新兴的影视艺术，一味沉湎于那些古老艺术门类的辉煌之中；另一方面，我们也不能坚守简单的艺术进化论立场，仅仅以观众之多、传播面之广这些外在的标准来衡量艺术的价值，一味地唯新而新，而是要立足人文立场，兼顾其作为新兴艺术的特殊性，在一种有效的张力中认识影视艺术，使用之，监控之，鉴赏之，创造之。

马克思曾经指出："社会的人的感觉不同于非社会的人的感觉。只是由于属人的本质的客观地展开的丰富性，主体的、属人的感性的丰富性，即

感受音乐的耳朵、感受形式美的眼睛，简言之，那些能感受人的快乐和确证自己是属人的本质力量的感觉，才或者发展起来，或者产生出来。"[1] 显然，在马克思看来，艺术享受的感觉能力是"人的感性的丰富性"的重要组成部分，是对"人的本质力量"之"确证"的一种"尺度"。而影视艺术无疑使得人的这种"感性的丰富性"更为浓重，也使人的"本质力量"得到更为有力的"确证"。

因而，重要的是我们应该采取一种兼容并包的立场，使得艺术大家族的各个成员和平共处，就像马克思所期望的未来的共产主义社会是"人的感官的全面的解放"那样，各个新旧艺术门类都应该共同为人类感官（理性的、感性的、听觉的、视觉的）的全面解放而做出各自应有的贡献。而作为真正意义上的现代人，我们既要继承和发扬古老的文化遗产，又要站在人类文明发展的最前列。只有这样，我们才能成为丰富、全面的人。

思考题：

1. 影视作为一种艺术得以成立吗？其成立的条件和理由有哪些？
2. 试分析影视的艺术特性和传媒特性。
3. 请反思影视文化的负面性。

[1]〔德〕马克思：《1844年经济学—哲学手稿》，刘丕坤译，人民出版社，1979年，第79页。

「第一编」

电影艺术论

影视艺术传播面是如此之广,而其对人的强大作用力更是令人叹服。影视不仅就是生活本身,它甚至让生活模仿它,出现于电影中的某些造型、装束、生活方式、形象、场景经常风靡世界,引导时尚和文化消费潮流。

Chapter 2 | 第二章
"第七艺术"的诞生与语言的自觉

在艺术这个大家族中，影视艺术是所有艺术门类中最年轻的成员。电影、电视之外的其他艺术门类，都称得上历史悠久甚至古老。如绘画、雕塑、舞蹈、文学、音乐等，有的在原始社会时期就萌芽了，迄今已拥有辉煌灿烂的成果和悠久深厚的传统。这些艺术往往都是人类长期物质劳动和精神劳动的结果，从萌芽、诞生、发展到成熟，经历了几乎无法考证的漫长的历史岁月。

电影却是19世纪末才诞生，电视的产生则迟至20世纪30年代，而且电影和电视是唯一有公认的生日——诞生日期的姊妹艺术。电影的诞生日被公认为1895年12月28日，这一天，法国人卢米埃尔兄弟在巴黎卡普辛路14号的大咖啡厅放映了《火车进站》《工厂大门》《水浇园丁》等十多部电影短片。电视的诞生日一般认为是1936年11月2日，这一天，英国广播公司（BBC）首次开播黑白电视节目。

一、电影："第七艺术"的命名

在世界电影史上，早在1910年，最早的电影理论家、意大利学者乔托·卡努杜就非常敏锐地把当时还远未从马戏团杂耍的待遇中摆脱并独立出来的电影列为继音乐、诗歌（文学）、舞蹈、建筑、绘画、雕塑之后的"第七艺术"。他曾组织了一个名为"第七种艺术之友会"的电影观众团体，还出版了第七种艺术新闻刊物，并发表了《七项艺术宣言》。他认为电影是三种

时间艺术（音乐、诗歌、舞蹈）和三种空间艺术（建筑、绘画、雕塑）的综合，是一种时空综合艺术（在卡努杜看来，也许因为戏剧已经是综合艺术，故排除在外）。卡努杜说："它是动的造型艺术，它既参与时间艺术的行列，也侧身于空间艺术中。"[1]

从现在通行的艺术教科书来看，在电影艺术之前的其他六种艺术应该是文学、戏剧、音乐、美术（包括绘画与雕塑）、建筑、舞蹈。这七大艺术门类形成了艺术理论界基本达成共识的"艺术集合"或"艺术家族"。至于后来电视出现，鉴于电视与电影在许多方面相近，两者往往合称为影视艺术，所以也不妨把"第七艺术"扩展为影视艺术。当然，也有一些论者顺势把电视艺术称作"第八艺术"。

既然我们把影视归属于艺术，是从艺术的角度看电影，那就先来看一看艺术的一些特征，看一看艺术到底"为何"与"何为"，然后再回过头来在一个较大的艺术学学科背景中看影视艺术。

德国伟大的诗人和美育家席勒曾经由衷赞美道：

> 论勤奋你不及蜜蜂，
>
> 论敏捷你更像一个蠕虫，
>
> 论智慧你又低于高级的生物，
>
> 可是人类啊，
>
> 你却独占艺术！

无疑，艺术是人所创造和独有的，也是为人而存在的，是人的艺术。艺术，是人类的永恒之梦，是人类永恒的精神家园。

诚如马克思所言，任何艺术的审美欣赏活动都是人"在他所创造的世界中直观自身"的一种方式。因而，艺术是人主体性的自我实现，是古希腊阿波罗神庙"人啊！认识你自己！"箴言的回音，是人类从肉体到精神企求永恒、希图超越生命局限的结果。艺术作为人类一种高级的精神活动，

[1] 转引自〔法〕亨·阿杰尔：《电影美学概述》，徐崇业译，中国电影出版社，1994年，第2页。

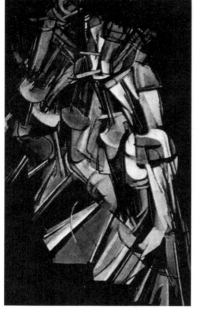

上图：巴拉《狗拴在皮带上的动力主义》
下图：杜尚《下楼梯的女裸体》

艺术品作为人所独有的创造物，巧夺天工，来自自然而又高于自然。它是人类得以从中直观自己的本质力量的对象化客体，是人类的主体性、创造性、主观能动性的最高表现之一。

影视艺术同样如此，它也以人类广阔的社会生活和繁复的社会关系、丰富深邃的情感世界为表现对象。

我们先来看一个反向序列：影视——摄影——绘画和雕塑——木乃伊。从这个序列我们发现，从古埃及人通过制作木乃伊来试图保持人的肉体之永恒和不灭（进而达到灵魂和精神的永恒），到人们试图通过绘画和雕塑在画布和泥石材料中保留自己的形象，再到摄影和影视艺术通过科学技术手段再现人类真实的音容笑貌，都源于人类一个永恒的愿望：肉体的不朽和精神的永恒。正如著名电影理论家巴赞指出的，电影和造型艺术的产生一样，都是出于人类用形式的永恒去克服岁月流逝的原始需要。[1]

当然，美术和摄影都只能是静止的。许多画家已经感觉到了笔下的对象不能动的苦恼。如文艺复兴时期意大利著名画家乔托就曾在一幅画里画出了同一个人物在不同动作阶段的姿态。意大利画家巴拉的《狗拴在皮带上的动力主义》出现了一只狗的好几个身影的叠印，很像是对狗所进行的高速摄影。法国著名现代派画家杜尚的名画《下楼梯的女裸体》更是表达

[1] 参见〔法〕安德烈·巴赞：《摄影影像的本体论》，收于李恒基、杨远婴主编：《外国电影理论文选（修订本）》上册，生活·读书·新知三联书店，2006年，第281—289页。

了艺术家的这种潜在愿望。五个人体草图互相连缀交叠在一个画面上，仿佛络绎不绝的女裸体有节奏地从旋转楼梯上下来。这幅画被评论家誉为"隧道尽头的光明"，极言其艺术上的革命性。画家的这种"动起来"的潜在愿望无疑在影视艺术中得到最完美的实现。

归根到底，电影是一种以运动为根本特征的艺术，或者说是一种动态造型的艺术。美国著名电影导演格里菲斯说过，他所要做的，无非就是让对象动起来。这说明，运动几乎是电影艺术的第一要义。电影虽然实际上是一些静态画面按照一定速度连续运动，但给人的感觉是动感十足、流畅自如，与我们的日常行为举止、动作节奏几乎完全一样。

二、电影艺术的语言自觉

一门艺术的成熟应该以其艺术语言的自觉为标志。电影艺术也只有经过长期的发展、完善（如阿斯特吕克所说，艺术家可以像用自来水笔写论文和小说那样用摄影机精确无误地表达自己的思想，哪怕多么抽象），形成了如文字那样灵活自如的语言，才称得上一门有着自身的本体论依据的艺术。

电影艺术的发展历程，可以从不同的角度来描述。比如，从技术发展的角度，我们可以大致划分为如下几个发展阶段：

（1）电影诞生初期的"活动照相"阶段。
（2）较为成熟的无声片时期。
（3）从第一部有声片《爵士歌王》（1927）开始的有声电影阶段。
（4）从第一部彩色片《浮华世界》（1935）开始的彩色电影阶段。[1]
（5）运用数字技术、三维动画的高科技阶段。
（6）互联网时代的电影加及游戏。

但如果从电影艺术语言的发展和成熟的角度来看，那么描述会有很大的不同：

[1] 关于最早的彩色片，现在学术界尚无定论，这里只是采用其中认同度较高的一种说法。

在电影艺术史上，法国人卢米埃尔兄弟时期的电影仅仅处于"活动照相"阶段，戏剧导演出身的梅里爱把戏剧表现手法大量引入电影，大大丰富了电影的艺术表现力，但又似乎仅仅使电影停留在戏剧艺术的附庸状态，始终固定不变的拍摄角度僵化了电影艺术的生命力。只有到了常被公认为最早的职业导演的美国人鲍特和格里菲斯手中，电影艺术才发生了一个重大的具有革命性意义的飞越：开始有意识且熟练地使用电影蒙太奇手法，发展了电影叙事，开启了运用交叉蒙太奇讲述故事的先河……按美国电影史学家斯坦利·梭罗门的评价，鲍特的《火车大劫案》第一次用电影画面说出了"与此同时"这一含义。

　　蒙太奇无疑是电影艺术最重要的一种语言。它处理的是镜头和镜头、画面和画面、画面和音响、音响与音响等之间的组合关系。通过各种各样的镜头组接产生独特的电影时间和空间，是电影艺术的基本结构手段和叙述方式。按苏联电影大师爱森斯坦的说法，电影艺术的思维就是一种独特的蒙太奇思维。爱森斯坦在电影本性和艺术思维方式的高度将蒙太奇理论系统化。在蒙太奇完全成熟乃至理论化之后，电影艺术家提出了可以被视为蒙太奇理论的"陌生化"（实为一种补充与完善）的长镜头理论。法国著名电影理论家巴赞不满于蒙太奇人为地切割和重新编排时空，认为这是对生活本体的不尊重，他主张用景深镜头和长镜头来还原生活，不切割对象世界完整的、感性的时间和空间，同时也把选择和思考的权力交还给观众。长镜头理论进一步巩固了电影中卢米埃尔兄弟所奠基的纪实美学风格。

　　当然，我们也可以把长镜头视作一种特殊的蒙太奇方式，视作对较为重视电影艺术的假定性、更加注重发挥电影导演的主体性的蒙太奇方式的一种补充，且唯有此二者结合起来，电影艺术才更加完美，也使电影艺术的真实性和假定性这一对看似矛盾，实则互相依存、缺一不可的艺术特性统一起来。事实上，电影艺术发展至今天，已无所谓蒙太奇与长镜头之争了，一切视电影艺术表现的需要而"拿来"。

　　在世界电影史上，人们常常把意大利导演安东尼奥尼的《红色沙漠》（1964）视为第一部真正的彩色片（这当然是一种比喻的说法，从电影技术角度而言的第一部彩色电影应该是1935年出品的美国故事片《浮华世界》，

甚至可能更早一些）。正是在这部电影中，色彩并不仅仅以再现自然色为唯一的己任，而是真正地成为一种具有独立的表现性意义的元素。整部影片的色彩基本上以红、黄、灰、蓝组成，而且银幕上各种物象的颜色均以女主人公朱丽亚娜的心理感受来呈现：沙漠是红色的，工厂的烟雾则呈黄色，风景是死气沉沉的灰褐色……为了使色彩更好地配合影片的表现性意图，导演甚至对外景地的许多物体进行人工上色。可以说，此片正是通过异乎寻常的色彩处理而成功地表现了主人公的内心世界，也成功地表现了导演试图探讨的人的异化的主题——"体现机械世界对于自然世界的胜利"（斯坦利·梭罗门语）。正如导演安东尼奥尼自我阐述的那样："一片鲜血淋漓的沙漠，上面布满了人类的尸骨。"[1]

从中国新时期的电影来看，《小花》（1979）和《黄土地》（1984）之所以引起巨大轰动和激烈争议，一个很重要的原因正是这两部影片在电影艺术语言上开风气之先（当然是指相对于中国电影艺术发展的情况而言，而非指世界电影艺术的整体水平）。

《小花》进行了一系列艺术语言的探索，它不是按故事情节发展的线性时间顺序来结构影片，而是依电影表现的需要，以人物的情绪和心理变化为线索。按影片副导演黄健中的自述："《小花》的创作和拍摄，从内容到形式的探索都带有一定的'叛逆'性质。"[2]在电影中，黑白片段和彩色片段交替使用，互相烘托，各臻其妙，相得益彰。如影片中关于赵永生父母之死的回忆，与原小说中的大段描写不同，导演把这一段故事作为小花的梦而加以虚化表现：9个黑白镜头与5个彩色镜头快速交替剪辑。这使得一个叙述性的故事变成了一场传达感情、渲染情绪的戏，较好地表现了回忆内容，充分地利用了电影作为视觉艺术的特点，以生动具体的形象获得了强烈的艺术效果，体现了影片独特而新颖的语言表达特点。这可以说是代表了新时期"电影语言现代化"呼声的先行实践。

《黄土地》在电影艺术表现手法上的开拓性探索给当时的观众带来了强烈的视觉冲击力，在影坛刮起了一股"黄土地"旋风。《黄土地》在电

[1] 转引自张专：《西方电影艺术史略》，中国广播电视出版社，1999年，第235页。
[2] 转引自钟大丰、舒晓鸣：《中国电影史》，中国广播电视出版社，1995年，第148页。

《黄土地》中的典型构图

影语言表现方面的创新主要体现在它最大限度地发挥了电影造型手段的表现功能,构图、色彩、光线、摄影机运动以及声画结合等不拘泥于生活真实,把写实与写意融合起来,不仅创造了稳定的造型形象,也营造了内敛的感情基调和近乎凝滞的时间流程,给观众以强烈的艺术感染力。

三、电影艺术自觉的历程

电影艺术的语言自觉,主要经历了如下几个重要发展阶段:

1. 卢米埃尔兄弟:"活动照相"阶段

《水浇园丁》

1895年12月28日,卢米埃尔兄弟在法国巴黎的一个地下咖啡厅放映了《工厂大门》《火车进站》《水浇园丁》等最早的电影短片。《工厂大门》再现了工人上班时经过大门的情景。《火车进站》借鉴了绘画的透视原则,运用景深镜头表现火车从远到近驶来,极具纵深感,放映时观众受到极大的震动,据说引起了前排观众的惊恐逃离。《水浇园丁》则已经有了简单的故事情节,不乏喜剧因素,几乎可称为喜剧短片。它描绘了一个园丁在浇水,几个调皮的小孩故意踩住了橡皮水管,园丁见水流突然没有了,便对着水管低头查看,这时,孩子们突然放开水管,水喷了园丁一脸。园丁于是追打小孩,闹成一团。然而,此时的电影仍然称不上独立的艺术,而只能说是对生活的纯粹纪实。卢米埃尔兄弟的局限性非常明显,即过于强调电影的照相本性,认为电影只能被动地摄录生活,完全排斥了电影的假定

性和创造性。于是,他们的"活动照相"在带给人们最初的新奇后,就不太吸引人了。电影必须进一步发展。

卢米埃尔兄弟也颇具商业头脑,其电影的第一次放映就是收费的,这似乎注定了电影与商业、与市场的紧密联系。在第一次放映成功的鼓励下,从 1895 年开始,卢米埃尔兄弟把经过培训的手下员工派往世界各地,既放映他们摄于法国的电影,又就地拍摄一些异地风景短片,带回巴黎放映。

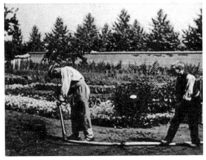

上图:《工厂大门》画面
下图:《水浇园丁》画面

2. 梅里爱:"戏剧化电影"阶段

乔治·梅里爱(1861—1938)原为舞台演员、导演和魔术师,也是剧院老板。这种独特的出身和经历使他的电影活动带上了浓厚的戏剧色彩。他是卢米埃尔兄弟第一次放映电影时的观众之一,并从此对电影产生了浓厚的兴趣。

梅里爱对电影的贡献是多方面的:

首先,梅里爱创建了电影史上第一个专业摄影棚,而且第一次把剧本、演员、服装、化妆、布景等戏剧艺术常用的手法引进了电影。这一点意义非凡,蕴含着这样一种崭新的观念——认识到电影是可以"造假的"。这使得电影史上除了以卢米埃尔兄弟奠基的写实主义美学传统外,有了由梅里爱奠基的第二个重要的美学传统——戏剧化美学传统。

其次,就一些电影技巧而言,梅里爱也做出了自己独特的贡献。比如,他最早使用电影特技,在《贵妇人的失踪》中首次表现贵妇人的脸部特写。这源于梅里爱发现电影摄影机具有停机再拍的功能。据说有一次梅里爱在巴黎大街上拍摄正在走过的婚礼队伍,可是在拍摄过程中摄影机突然出了问题,胶片卡住了,于是手忙脚乱地抢修摄影机。修好后,摄影机恢复了

《月球旅行记》画面

拍摄。当梅里爱回到家里冲洗胶片时,发现婚礼的后面突然出现了葬礼的场面,原来,在他手忙脚乱修理摄影机的时候,婚礼队伍在摄影机前走过去了,后来却来了一支送葬的队伍,于是在不经意间,婚礼的镜头后面就接上了葬礼的镜头。梅里爱发现,这两个镜头的连接别有一种诙谐幽默的效果。受此启发,梅里爱在电影中开始大量使用停机再拍——这其实也可以理解为把两个不同的镜头剪辑在一起的蒙太奇手法的前奏。比如在《贵妇人的失踪》中就用停机再拍的手法,表现一个坐在椅子上的妇人突然"失踪"。除此之外,梅里爱还在他的影片中使用了诸如叠化、多次曝光、渐隐和渐显等后来电影常用的一些手法。

梅里爱的代表性影片是《月球旅行记》,根据著名科幻小说家凡尔纳与威尔斯的两部著名科幻小说改编,想象力极为奇特,且情节较为生动曲折,在一定程度上确立了故事影片的雏形。

总的说来,梅里爱借用戏剧,大大地发展了电影艺术,但又恰恰因为过于戏剧化,限制了电影的进一步发展。他的电影拍摄还没有完全摆脱戏剧的束缚,剧情基本上不脱离古典戏剧的"三一律"要求。他的摄影机是固定不动的,只是场景不断地发生变化,他恪守的是"银幕即舞台"的观念,因而摄影机被固定在舞台前面,以同一角度记录舞台上发生的一切。

3. 鲍特和格里菲斯:自觉使用蒙太奇

美国电影导演鲍特是把摄影机作为一种艺术手段来使用的第一人,他使电影开始有了银幕文法和摄影修辞,其最大的贡献在于把影片的基本构成单位由场景变成了镜头(在此之前,如梅里爱做的那样,影片构成的基

本单位是摄影机机位固定不变所摄录下来的一段完整的场景内容）。鲍特在他的《火车大劫案》中开始了电影叙事。影片采用时空交叉的剪辑手法，把劫匪逃亡的镜头与警察发现火车旅客被劫以及追剿劫匪的镜头并置在一起反复出现，第一次用电影画面说出了"与此同时"的含义。

格里菲斯曾在鲍特手下工作过，年轻时当过演员、写过剧本，最后导演了两部电影史上里程碑式的伟大影片——《一个国家的诞生》和《党同伐异》。

《一个国家的诞生》正如约翰·霍华德·劳逊评价的那样："尽管格里菲斯对群众有同情心，但是他把历史看成是盲目的和没有希望的过程。这是《一个国家的诞生》中出现惊人矛盾的原因。评论家们称赞这部影片的出色技术，但是批评它对黑人争取自由的斗争作了反动的处理。常常有人认为这部影片的先进技术和落后的社会内容是截然对立的，这种观点分割了形式和内容，低估了格里菲斯的才智。"[1]这部影片在思想上表现出种族歧视倾向，站在南方农场主的立场上来评价美国南北战争，但在艺术上却具有划时代的历史意义。一些后来电影常用的手法在这部影片中已经运用得相当娴熟。如用远景镜头拍摄军队，呈现出大场面的气势；用特写镜头表现一只手在拨弄着分配的一点点烧焦的麦粒，表现出南方军队的粮食危机；通过镜头的蒙太奇手法（平行蒙太奇）营造出著名的"最后一分钟的营救"；等等。尤其是"林肯被刺"一段，格里菲斯采用多机位拍摄和交叉剪辑的方法，以镜头为基本的电影语言单位，以令人目眩的剪辑叙述了林肯被刺前后凶手、林肯的情状，剧场中人们的反应和混乱场面等复杂的语义，在电影艺术语言自觉的

《一个国家的诞生》海报

[1]［美］约翰·霍华德·劳逊：《电影的创作过程》，齐宇、齐宙译，中国电影出版社，1985年，第31页。

《党同伐异》画面

历程上具有重要的意义。

《党同伐异》(1916)长达3小时,耗资200万美元,场面极为壮观宏大。影片的结构极有特色,它以一个现代故事——"母与法"为核心,而以另外三个时间、地域跨度很大的故事——"巴比伦的陷落""基督的受难""圣巴托罗缪大屠杀"为辅,四个故事同时展开,突破了大多数电影的线性叙事结构,这实际上已经蕴含了电影现代性的萌芽。这四个故事的切换是通过一个慈祥的老母亲摇摇篮的镜头非常巧妙地完成的,借用的是美国著名诗人惠特曼的诗句"无休无止地摇着这个摇篮,将今生和来世连在一起"的含义。四个故事统驭在人道主义的主题之下,从不同的侧面阐释了"人类从不容异己进化到互相宽容"的主题。全篇以人类的互相杀戮开始,到母亲终于解救了儿子结束。正如影片结尾的一组字幕所显示的:"博爱将带来永恒的和平",凸显了浓郁的人道主义情怀。《党同伐异》开创了一种"分段叙事"的原型叙事结构,在电影史上影响深远。《罗生门》《低俗小说》《暴雨将至》《英雄》等电影的叙事结构,都有这种"分段叙事"的痕迹。

同为伟大电影,这两部电影的市场命运却截然不同。《一个国家的诞生》使格里菲斯一夜暴富,《党同伐异》则使格里菲斯很快地一贫如洗,甚至债台高筑。

格里菲斯被公认为电影艺术的奠基人,是第一位真正伟大的导演、电影大师。

4. 蒙太奇的理论化:普多夫金与爱森斯坦

苏联蒙太奇学派是世界电影流派的重要一支。普多夫金与爱森斯坦既是伟大的导演,也是颇有创见的电影理论家。他们各自的代表作分别是

《母亲》和《战舰波将金号》。有人称爱森斯坦的影片像呐喊，而普多夫金的影片则像一首首动人的歌曲。这种风格上的区别鲜明地体现在他们各自的代表作中。也正如爱森斯坦自己总结他的蒙太奇与普多夫金的蒙太奇的区别时所说的："（普多夫金）把蒙太奇看作是诸片段的连接……我把蒙太奇看成是碰撞……这就是由两个客观实在的东西相碰撞而产生思想的观点。"[1]

《母亲》是关于叙事的抒情蒙太奇的成功实践。比如影片中，导演将一个冰河解冻的镜头与罢工工人汇集的镜头剪辑在一起，形象地表达了工人阶级觉醒的含义。一组用视觉化的语言形象地表达喜悦心情的镜头也很为人所称道：当监狱中的儿子从母亲传给他的纸条中得知了罢工的计划后，导演将儿子喜悦的面部特写与回家的母亲的镜头做了平行剪辑，中间还插入了婴儿天真的笑颜、一潭潭小水洼、流水潺潺的溪流以及闪烁着阳光的水面等镜头。

《战舰波将金号》在短短70多分钟的时间里，镜头多达1346个，剪辑节奏紧张有力。尤其是堪称"经典中的经典"的"敖德萨阶梯"段落，极具惊心动魄的震撼力。其放映时间为3分43秒，镜头则多达139个，镜头的组接产生了极强的蒙太奇效果和很快的艺术节奏，如群众的四散奔走与沙俄军队的步步紧逼、沙俄军队整整齐齐地向下走的步伐与母亲抱着死去的孩子孤单单地向上走的身影形成强烈的对比。反复的对比和冲突，使得时间仿佛被拉长了，空间仿佛被扩大了，艺术的震撼力与丰蕴的思想内涵也由此产生。

普多夫金和爱森斯坦不仅是电影导演大师，而且在电影理论方面颇有建树，他们对蒙太奇技巧做出了出色的理论总结。普多夫金认为，电影艺术的基础是蒙太奇。而爱森斯坦则认为电影的思维是一种蒙太奇思维，两个或多个不同的镜头的对立、撞击、冲突会产生新的含义。他们都把蒙太奇手法提升到电影本体论高度，大大推动了电影艺术的自觉。

[1]〔苏联〕爱森斯坦:《在单镜头画面之外》，收于李恒基、杨远婴主编:《外国电影理论文选（修订本）》上册，生活·读书·新知三联书店，2006年，第165页。

5. 巴赞的长镜头理论及其实践

20世纪三四十年代以来，好莱坞电影大有一统天下之势，以之为代表的电影大多注重戏剧化和分解拍摄。法国电影理论家巴赞出于对过度使用蒙太奇手法和戏剧化情节的警惕而有针对性地提出了著名的长镜头理论(也称"场面调度理论")。

什么是长镜头呢？从技术的角度看，一般认为时间值在30秒以上的镜头就是长镜头。但长镜头理论的提出却并不仅仅是一个技巧或手法的问题，而是对电影美学观念的一次极大丰富。

巴赞认为电影的本性是复制和还原真实的现实，通过摄影机记录现实生活，是照相的延伸，而蒙太奇违背了电影的本性，把原来完整的时间和空间割裂得七零八碎。而且蒙太奇理论过于强调镜头的剪辑，导演常常把自己的主观意图强加给观众。这样做的结果只能是现实生活的时空统一性被打破了，原来现实生活的多义性和丰富性变成了以导演的主观意图为准绳的单义性。

在巴赞看来，用长镜头和景深镜头拍摄影片就可以避免这些毛病，保证事件的完整过程以及感性的真实空间和时间，并得以让观众看到现实生活的全貌以及事物之间本原意义上的联系。这样的电影才富有真实感。

《四百下》画面

世界电影史上著名的美学流派——新浪潮，其重要的特点之一就是推崇电影的"记录本性"，较多地使用不间断的长镜头、移动摄影、景深镜头等手法，形成了一种可称为"纪实美学"的电影风格。如《四百下》中安托万不敢回家，在晚上的大街上四处游逛并偷牛奶喝的镜头，以及他跑出劳教所，穿过丛林和栅栏，跑向大海又回头的镜头，都是十分精彩的长镜头。世界电影史上，还有一些著名的长镜头电影，如《绳索》《俄罗斯方舟》《鸟人》等。中国的《悲情城市》《一一》《路边野餐》等也以长镜头著称。有些导演甚至"为长镜头而长镜头"，刻意让长镜头成为一种"作者性""风格化"的标签。

当然，我们也可以认为长镜头是蒙太奇的一种特殊形式，是一种在镜头内部进行场面调度的蒙太奇，或者说是单镜头的蒙太奇。它与蒙太奇并非绝对对立，而是对蒙太奇的一种非常必要的丰富和补充。

从某种角度我们不妨说，只有在蒙太奇和长镜头这两大电影语言成熟之后，当电影导演不必过于在意自己此时是用蒙太奇还是长镜头，而是根据电影美学表现的需要自如地"拿来"运用时，电影艺术才真正成熟并独立了。

思考题：

1．为什么电影被称为"第七艺术"？
2．举几部在电影语言方面令你深刻印象的电影，试着描述相关电影语言。
3．电影艺术的语言自觉的历程是怎样的？
4．谈谈爱森斯坦在电影史上的意义与影响。
5．巴赞的长镜头理论的主要内容是什么？有何影响？如何评价？

Chapter 3 | 第三章
电影艺术与其他艺术

电影艺术是各种艺术形式在现代依靠科技的进步而整合再生的"宁馨儿"。也许，正因为它诞生于有着辉煌灿烂的历史与传统的其他艺术门类之后，故更有可能集其他艺术之大成，后来居上。

总起来说，影视艺术作为综合性的艺术，既是艺术与科技、艺术与工业生产的综合，又是时间艺术和空间艺术的综合，它综合了戏剧、文学、美术、音乐、摄影、舞蹈等多个艺术门类的表现手段，广泛吸收了其他各门艺术的长处和特点，化为自己有机的艺术语言，丰富自己的艺术表现力。这也使得影视艺术是一种集体创造的艺术。一部电影或一个电视文艺节目的完成，需要编剧、制片、导演、演员、摄影师、美工师、录音师、道具师、服装师、化妆师等庞大群体的通力合作。

费雷里赫在《银幕的剧作》中说："电影可以说是发生在其他艺术的交叉点上。它同绘画和雕塑的相近在于视觉形象的直接感染力；同音乐的相近在于通过各种音响而构成的和谐感和节奏感；同文学的相近在于它能通过情节反映现实世界的一切联系和关系；同戏剧的相近则在于演员的艺术。"[1]费雷里赫对影视艺术综合性特征的概括颇为精到，但是，其中的复杂性又远不止于此。实际上，也有不少学者断然否定电影艺术是综合艺术。

下面我们对电影艺术与其他几个主要的艺术门类做一比较辨析。

[1]〔苏联〕费雷里赫：《银幕的剧作》，富澜译，中国电影出版社，1963年，第18页。

一、电影与戏剧

　　戏剧称得上是与电影关系最为密切的近亲。电影史上，许多人始终天真地认为，戏剧和电影是同一种艺术的两个方面，只不过戏剧是"现场"的，而电影是"记录下来的"。无疑，此二者有不少相似之处：都在一定程度上具有综合性特征，都以时间性和运动性为突出的特点，都是在剧场或影院等公共场所进行"一对多"的传播，而且，电影艺术的创始者之一——法国著名导演梅里爱（他本身是戏剧导演出身）把戏剧的场景、冲突和角色等引入戏剧艺术，从而确立了电影艺术中源远流长的戏剧化电影美学传统（与卢米埃尔的纪实性电影美学传统并列，成为电影艺术的两大美学风格），作为电视艺术的重要表现形态之一的电视剧也是以戏剧性的矛盾冲突为主线的。在电影发展的早期，电影更是被想当然地看作戏剧的派生物，戏剧被视作电影的老师。打个也许不是完全恰当的比方，戏剧与电影的关系好比民间传说中的猫和老虎，猫被看作老虎的老师，老虎青出于蓝而胜于蓝，当然，猫留了看家本领没有教给老虎，这就是爬树。正是这一看家本领，使猫在老虎翅膀硬了翻脸时得以逃生。戏剧的很多优点，电影都具备，而且后来居上，但戏剧的看家本领——演出的现场性和艺术表现媒介的直接性，却是电影永远也学不到的。

　　从电影的源头看，梅里爱的电影常常是通过固定的摄影机（机位与角度均不变）对几个大戏剧场景进行摄录，几乎就是戏剧的实录。中国的第一部电影《定军山》也是对中国戏剧（戏曲）的实录。这也足以见出戏剧与电影的渊源关系。不过，作为后来者，影视艺术还是应该向戏剧学习。

　　其一，向戏剧艺术学表演。无论是戏剧还是影视，都称得上表演的艺术。早期的电影演员几乎都是戏剧演员，表演较为夸张，动作幅度较大，带有浓重的舞台表演痕迹。很多优秀的电影演员都是戏剧演员出身。如自编自导自演《公民凯恩》的美国电影大师奥逊·威尔斯就是演员出身，英国著名演员劳伦斯·奥利弗也是大导演，自导自演了莎士比亚的名剧《哈姆莱特》，中国的一些优秀电影演员巩俐、李保田、姜文、章子怡等都毕业于中央戏剧学院。此外，成熟发达的戏剧表演理论更是对影视表演产生了

劳伦斯·奥利弗扮演的哈姆莱特

重要的影响。如戏剧表演中的斯坦尼斯拉夫斯基体验派表演美学观和以法国著名演员哥格兰为代表的表现派表演美学观，或者从另一种角度加以区分的斯坦尼斯拉夫斯基表演体系和布莱希特表演体系，都曾对电影的表演艺术产生过很大的影响，比如电影表演中有所谓的本色表演与性格表演的区别。

其二，向戏剧学"冲突律"。电影历史上，以美国好莱坞为中心所形成的戏剧化电影美学传统全面借鉴了戏剧艺术的根本原则——"冲突律"，人与人、人与自己、人与社会和环境等的冲突成为电影情节得以展开和发展的基础。我们在看电影时有时会以是不是有"戏"来判定影片是否吸引人，所谓的"有戏"就是从戏剧艺术那里延续下来的一种欣赏趣味。但电影绝不是戏剧的简单记录，而是有着自身独特性的独立艺术。就手段的丰富性而言，影视艺术远胜于戏剧，因为影视艺术从根本上突破了舞台艺术的局限，获得了更为丰富的表现手段。当年，法国大哲学家狄德罗在论及戏剧时，曾感慨戏剧只能表现一个场面，而在现实中，各个场面几乎总是同时发生的，因而他设想能有一种突破舞台剧的局限、不受时空限制的艺术，可以同时表现几个场面。电影无疑正是实现了狄德罗的大胆设想的一种全新的艺术（当然，现在有些实验性戏剧在突破戏剧艺术时空表现的局限上作了许多探索，这里我们主要是就经典形态的戏剧艺术而言的）。

我们还可以从另外几个方面对戏剧和电影进行比较。

首先，影视艺术和戏剧艺术中的时空表现存在差异。在戏剧中，时间一般是按顺时针方向线性发展的，而且，一场戏的演出时间大致与剧情发

展的时间相等。戏剧在幕与幕之间、场与场之间可以有时间的跨越，但在每一场之内，时间必须是连贯统一的。比如《雷雨》虽描写了周鲁两家历时近三十年的生活史，但剧情却仅仅发生在一天之内，而《茶馆》的时间虽然纵贯近半个世纪，但每个场景所发生的事情的时间则严格限定在一段封闭的时间之内。影视艺术中的时间则主要是指心理时间，心理时间总是大大长于影片的放映时间（物理时间，如美国电影《正午》那样放映时间与影片情节时间几乎重叠的影片极为罕见，是电影史上一个有趣的特例）。通过镜头之间的组接，电影可以自如地表现时间的变化——或飞速跳跃到未来，或闪回到过去。如在电影《天堂影院》中表现主人公"托托参军"的一段戏，因为这一段生活经历不是影片所要表现的重点，但又在主人公的成长过程中不可或缺，于是影片用了半分钟的长度，用快速的镜头剪辑（7个镜头跳跃性地切换）表达了托托"在时光飞逝中成长"的意思。

戏剧与电影中时间表现的不同是由它们的基本组成单位的不同而决定的。质而言之，戏剧以场为基本结构单位，电影则以镜头为基本结构单位。一部戏剧的场不可能过多，而电影的镜头则几乎不受限制，因为很多镜头的时值非常短，甚至可以转瞬即逝。因此，电影可以通过多个镜头的剪辑切换延长、压缩或改变时间的方向和进程，而戏剧的时间则通常只能连续向前。

在空间上，戏剧舞台是真实的三维空间，因而逼真感很强。戏剧中一场戏的空间是基本不变的，演员一般都处于相当于电影中的中景和远景的位置。而影视艺术的银幕或屏幕上所呈现的则是一个虽然二维却给观众以真实感的三维影像世界，演员和观众之间不存在互相影响和互相交流，银幕或屏幕与观众的距离也始终不变，但在拍摄时通过移动摄影机或改变焦距可轻易地改变拍摄物与摄影机镜头的距离。摄影机镜头是对观众视角的代替或模拟，因此在观众的感觉中，物象与他（她）的空间距离处于不断的变动之中：有时候仿佛近在咫尺，伸手可摸可触（如特写或大特写镜头）；有时候则好像越来越小，逐渐远去，直至不见踪影。因此，虽然观众的位置不动，但电影通过"在同一场面中改变拍摄角度、纵深、和'镜头'的

焦点",通过"在同一场面中,改变观众与银幕之间的距离","使场面的面积在画格和画面构图的界限内发生了变化"。[1]

其次,戏剧与电影虽同为表演艺术,但在表演上却有着明显的差异。虽然同为表演艺术,但戏剧是舞台艺术,舞台离观众较远,观众往往看不清演员的表情;而影视的表演则因为导演可以自由移动摄影机(包括通过调焦)而使得演员的面部表情格外清晰,也格外重要(电影甚至被称为"用脸进行表演"的艺术)。电影的表演更倾向于一种斯坦尼斯拉夫斯基体系的体验派表演风格,因为电影力图让观众感到真实,产生真实感,所以一般要求演员与角色完全合一。说到底,看戏的心理与看电影的心理是不一样的。看戏可以自觉求假,看电影却是自觉求真,要求最大的真实感。因此,影视演员的表演要更生活化、更本色自然一些,而戏剧表演的表演性更强,形体动作的幅度也更大一些。

此外,戏剧的表演主体是演员,道具和布景只是作为背景而出现。观众对演员投注了极大的注意力,有时甚至是为了某个名演员(犹如京剧表演艺术中的名角)而去观赏剧目。但对电影来说,银幕中的艺术形象主体除了演员外,还可以是其他视觉形象,如《黄土地》中的黄土地、《红高粱》中的高粱地、《走出非洲》《英国病人》中广袤博大而又深沉的非洲原野、《与狼共舞》中野性的美国西部大自然,甚至是某些动物形象。它们都在一定程度上成为具有丰富的人文意义和象征性内涵的艺术形象。尤其是在现当代电影中,随着特技的发展,演员的地位明显下降了。

另外,尽管影视与戏剧都被称为视听综合的艺术,但视听觉在其中所占的地位是不同的。相对而言,听觉在戏剧艺术中比在影视艺术中更为重要,而视觉则在影视艺术中比在戏剧艺术中更为重要。在戏剧中,台词是非常重要的,它提供了整个剧情发展所需要的大部分信息。演员表演时也要提高嗓音,强化观众的注意力。而影视艺术往往更为强调视觉造型,甚至常常通过有意的长时间的无声(静音)来强化视觉效果。在这个问题上,著名电影导演雷内·克莱尔的比喻性说法不无道理。他说:"一个盲人

[1] 〔匈〕贝拉·巴拉兹:《电影美学》,何力译,中国电影出版社,1978年,第18页。

也可以领会大多数舞台剧的要点",而"一个聋人也可以领会一部影片的要点"。[1]这对一般的戏剧作品和影视艺术作品而言,是大致正确的。

事实上,强调影视艺术与戏剧艺术的差异,在电影艺术史上有着重要的意义。从某种角度讲,这是对电影艺术的独立性的尊重和强调,也是影视艺术走向独立的一个重要表现。在中国电影史上,20世纪80年代关于"电影与戏剧离婚""丢掉戏剧的拐杖"的争鸣就具有这样的重要意义。这一场争论显然对中国电影艺术(以"第四代""第五代"导演的电影为代表)的语言自觉和现代化发展做了重要的铺垫。但电影与戏剧的关系又颇为复杂。如在21世纪以来,"开心麻花"系列由话剧改编为电影,成为一种重要的跨媒介改编现象。

二、电影与文学

美国电影理论家乔治·布鲁斯东曾指出:"小说与电影象两条相交叉的直线,在某一点上会合,然后向不同的方向延伸。在交叉的那一点上,小说和电影剧本几乎没有什么区别,可是当两条线分开后……就失去了一切相似之点,各自在自己的程式范围内进行创作。"[2]其对电影与文学的异同性的分析是很精辟的。电影与文学的确关系密切。而由于文学有着深厚的根基和深远的影响力,作为后来者的电影与文学的关系很微妙,有时候也难免产生话语权之争。从某种角度讲,文学对于电影有一种决定性的意义,因为立足于文学的影视文学剧本总是被称为"一剧之本",中国著名的导演、编剧张骏祥甚至主张:"电影就是文学——用电影表现手段完成的文学。"[3]

电影史上,大量的优秀电影作品均从文学作品改编而来。厚实的文学原著或文学剧本为电影的成功打下了坚实的基础。比如苏联的《母亲》《安娜·卡列尼娜》、美国的《乱世佳人》、日本的《罗生门》、德国的《铁皮

[1] 转引自〔美〕路易斯·贾内梯:《认识电影》,胡尧之等译,中国电影出版社,1997年,第185页。
[2] 转引自〔美〕吉纳 D. 菲利浦:《海明威与好莱坞》,〔美〕高峻千译,载《当代电影》,1984年第2期。
[3] 张骏祥:《用电影表现手段完成的文学》,载《电影通迅》,1980年第11期。

鼓》、法国的《巴黎圣母院》、中国的《早春二月》《城南旧事》《芙蓉镇》《黄土地》《红高粱》《黑炮事件》《秋菊打官司》《大红灯笼高高挂》《一个都不能少》等等，都是改编自文学作品。这样的例子几乎不胜枚举。

我们先看电影与文学两者之间的相似性。

其一，从表现对象上看，文学与电影都以活生生的人为表现对象。文学是人学，电影也是人学。这处于和他人、社会、自然的关系之中的活生生的人，连缀和折射着广阔繁复的社会生活。正如马克思曾说过的："如果说人是一个特殊的个体，并且正是他的特殊性使他成为一个个体和现实的、单个的社会存在物，那么，同样地他也是总体、观念的总体，可以被思考和被感知的社会之主体的、自为的存在，正如在现实中，他既作为社会存在的直观和对这种存在的现实享受而存在，又作为属人的生命表现的总体而存在一样。"[1] 在这一点上，就像长篇叙事小说因为其宏观性、整体性、时空综合性等特点而能够成为整个时代的"镜子"（作者则成为"书记官"）或"史诗"一样，电影也是最适合于进行具有总体性和宏观性特征的文化批评的艺术样式。法国著名电影理论家克里斯丁·麦茨就曾明确指出："人们通常称作'电影'的东西，在我看来实际上是一种范围广阔而繁复的社会文化现象，一种在毛斯的意义上的'总体社会事实'，有如人们所说，它包括有重要的经济与财力问题。它是一种涉及许多方面的整体。"[2] 事实上，电影作为人类认识世界和把握世界的一种独特方式，与文学一样，不同于马克思所归纳的诸如科学的、宗教的和伦理的认知方式，不是分析性的，而是具有一种以活生生的人为中心，涉及或映射人类社会生活、历史文化的方方面面的整体性特点，是感性与理性、物质与精神的高度融合统一。

电影和文学表现的深广度、繁复性和立体性恐怕是过于抽象的、作为时间艺术的音乐，以及只能表现空间的绘画和雕塑等艺术所不及的。文学与电影都在表现时间上具有灵活性，具有比较从容的时间长度。而从表现空间的角度看，作为一种"动态造型艺术"的电影自然是通过剪辑切换而展现出无限的空间，文学则在想象中展现出无限广阔的艺术空间。

[1] 马克思：《1844年经济学—哲学手稿》，刘丕坤译，人民出版社，1979年，第76页。
[2] 转引自李幼蒸：《当代西方电影美学思想》，中国社会科学出版社，1986年，第1—2页。

其二，电影和文学同为时间艺术，两者都是在时间的流动延续过程中来叙述故事、展开情节、表现人物。克拉考尔在论及小说与电影的关系时说，"电影和小说在形式特征上的不同总的来说只是程度上的相异"[1]。文学是通过一个词一个词或一个意象一个意象的延续，在读者的艺术想象中形成完整的人物形象和故事情节，电影则是通过直接在银幕上呈现影像而形成完整的人物形象与故事情节。

其三，叙事与抒情是文学的两大手段，电影也借鉴了这两大手段。虽然叙事与抒情在这两门艺术中的表现很不一样，却具有一定的可比性。我们不妨作一粗略的比较：

（1）电影的叙事与小说的叙事。所谓叙事，是指用话语（特定的艺术手段）虚构社会生活事件。小说的叙事通过语言进行，电影的叙事则通过镜头来进行。

电影的叙事与小说的叙事有一定的相似性，都要求时间的连续性。在电影的叙事中，即使镜头跳跃剪辑得很快，也要求有一条大致可以让观众把握的线索。《红楼梦》中"林黛玉焚稿断痴情，薛宝钗出闺成大礼"常被人当作平行蒙太奇的范例来谈论。杜甫的著名诗句"朱门酒肉臭，路有冻死骨"也常被视为对比的蒙太奇的典范。电影大师爱森斯坦甚至认为格里菲斯的平行蒙太奇来自狄更斯的小说。经典的好莱坞电影无疑是很善于运用电影镜头进行文学性叙事的。

电影与文学在叙事上具有相似性的根本原因在于两者都具有在时间的延续中塑造形象的特点。电影和小说均为叙述性作品，其叙事有自身的规律，与戏剧的"呈现"有很大的不同，基本要求之一是连续性。从叙事的角度看，小说的各种程式和电影的各种常规技巧大抵是为了保持时间的连续性才产生的。电影虽也是空间艺术，但同时又是始终运动发展着的时间艺术——不仅放映一部电影需要一定的时间长度，而且在想象性心理时间方面，电影艺术具有很大的灵活性。也就是说，物理时间长度虽然有限，但心理时间却漫长且几乎无限。

[1]〔德〕齐格弗里德·克拉考尔：《电影的本性——物质现实的复原》，邵牧君译，中国电影出版社，1981年，第301页。

电影在时间的延续中转换画面和镜头与文学叙事在线性的时间流动过程中组织词语、表现场景有相似性。经典的现实主义小说基本上都遵循时间的先后顺序，但20世纪以来的现代小说，特别是英美意识流小说，则不再以线性时间为序，而致力于表现现代人混乱不定的心理时空。意识流小说与电影（特别是新浪潮电影）可以说同属现代主义文艺思潮的产物。电影具有天生的时空灵活性，但电影艺术自诞生以后很长一段时间，一直恪守现实主义或古典戏剧的时间表现原则。后来，电影工作者们逐渐认识到电影艺术表现时间和空间的灵活性，而这种表现的灵活性在追求现代主义风格的电影（如《广岛之恋》《去年在马里昂巴德》《八部半》等）中达到了顶点。

正因为电影在时空表现上的自如与现代意识流小说很相似，有些人甚至认为是意识流小说学电影的表现手法，是电影的诞生引导了小说的意识流手法。当然，也有反过来说的，认为是电影学意识流表现手法。

（2）电影的抒情与诗歌的意象化抒情。梅雅·德伦曾指出，电影"与诗歌有共同之处，因为它能把各种形象加以并列"[1]。这就是说，诗歌的意象组合和大幅度跳跃的方式与电影的蒙太奇方式具有共性。比如马致远著名的元曲小令《天净沙·秋思》：

> 枯藤、老树、昏鸦，
> 小桥、流水、人家，
> 古道、西风、瘦马，
> 夕阳西下，
> 断肠人在天涯。

这首小令历来被当作诗歌意象大跨度跳跃的典范。而从电影语言的角度看，小令中的一个词差不多相当于电影中的一个镜头或画面，其组接无疑具有一种蒙太奇的效果。"枯藤、老树、昏鸦"是中近景，"小桥、流水、人家"

[1] 转引自〔美〕路易斯·贾内梯：《认识电影》，胡尧之等译，中国电影出版社，1997年，第307页。

是中远景和摇镜头，而从"古道""西风"到"瘦马"，从西下的"夕阳"到"断肠人"，则仿佛是摄影机从远景慢慢地推到近景，最后是"断肠人"的特写或大特写，可谓镜语流畅，镜头推拉摇移自如。《秋思》简直活脱脱一个导演工作剧本。马致远若活到今日，简直可说是技艺娴熟的大导演。

《党同伐异》《爱情麻辣烫》等电影的结构方式则很像诗歌意象群的组合结构。格里菲斯导演的超出了当时人们的电影接受能力的著名影片《党同伐异》包括四个部分——"巴比伦的陷落""基督的受难""圣巴托罗缪大屠杀""母与法"，四个故事情节平行铺展。中国的电影《爱情麻辣烫》则通过两性关系的主线，连缀起在时空上互不相关的几个人或几件事：情窦初开的少年、正在筹办婚礼的一对青年、萍水相逢的另一对青年男女、正在磕磕绊绊准备离婚的一对中年男女、几个寻找"黄昏恋"的老人。其中，正在筹办婚礼的一对青年在电影中反复出现，起着连缀其他故事情节的作用。

此外，诗歌经常用含蓄、以少胜多、以有限表达无限的手法营造余音袅袅、意蕴无穷的意境，这与电影暂时游离叙事、用空镜头进行视觉抒情很相似，如"东船西舫悄无言，唯见江心秋月白"（白居易《琵琶行》），"曲终人不见，江上数峰青"（钱起《省试湘灵鼓瑟》），"孤帆远影碧空尽，唯见长江天际流"（李白《黄鹤楼送孟浩然之广陵》）。再如，李白的"朝辞白帝彩云间，千里江陵一日还。两岸猿声啼不住，轻舟已过万重山"（《早发白帝城》）是不是很像电影镜头内部的蒙太奇？再比如文学的肖像描写与电影的特写和大特写，文学的环境描写与电影的摇移镜头，都具有一定的相似性。至于电影与小说都常用的通过戏剧化冲突的方式来叙述事件、展开情节和塑造形象的艺术手法，在前面论及电影与戏剧的关系时已有所涉及，此处不赘。

再看二者的差异性。文学与电影的不同，从根本上说源于两者在传达媒介上的不同。文学的传达媒介是文字语言。文字语言与艺术形象的关系是间接的。正如马赛尔·马尔丹所指出的，文字与其所表明的事物之间有一种深刻的差异。而电影的传达媒介是直观的运动着的影像，影像与它所表现的事物之间具有直接的同一性。媒介性质的不同也决定了二者在受众

那里的形象生成的不同特点。在文学作品的阅读中，读者需要发挥强大的想象力。语言符号刺激着读者的大脑，读者迅速把语言词汇化为一个个心理表象，并进行积极的分解和重组，形成新的意象。电影银幕中的影像，则直接诉诸观众的视觉，具有形象的直接性。电影的任何表达都首先必须使人们看见，必须通过影像来表达，也就是说一定要视觉化。在电影里，对白太多往往会令人生厌。

我们不妨把文学形象与电影形象在一些方面的不同作一对比：

文学形象	电影形象
间接性	直接性
抽象性	具体形象性
多义性	单义性
想象性	视觉性
时间性与想象的空间性	时间和空间的综合性

事实上，与有论者主张戏剧与电影离婚相似，强调文学与电影的不同比发现二者的相似性更重要。

三、电影与造型艺术

造型艺术一般指绘画和雕塑，有时也泛指摄影、建筑，是一种侧重于再现性的空间艺术，即运用一定的物质材料塑造静态的视觉形象的艺术。

影视艺术以直观的视觉形象诉诸观众，四四方方的银幕（目前，大多数影片都采用 1∶1.85 的常规片或 1∶2.35 的宽银幕片的宽高比进行拍摄）则把电影中的各个视觉形象都涵括在内。银幕就像绘画的画框，为电影限定了一个世界——也就是电影画面。电影正是一门需要进行画面构图和造型的艺术。因为电影的被摄物尽管存在于三维空间中，但导演所面对的初步问题却很像是画家所面对的，那就是要在一个矩形平面上安排形状、色彩、线条和构图，而且观众所面对的也是一个犹如观赏美术作品时面对的"画

框"。于是，造型成为影视艺术的一个非常重要的美学特性。当然，影视艺术的造型是一个较为宽泛的概念，包括美工、摄影、导演总体构思中的造型艺术部分等等，是集体协同的结果。

不过，电影的造型与美术等造型艺术的静态造型又有根本的不同，因为电影的造型是一种动态的造型。正如波布克指出的："电影中的构图不象其他任何视觉艺术中的构图。它的关键在于活动。因为没有一个画格跟另一个画格完全一样，影像是在不断变化的，导演和摄影师必须在任何时候都能掌握它。"[1]因此，如果说把电影银幕的周边比作"画框"，那这"画框"也只是现实的一种"遮光框"，是不定的、暂时的，永远处于变化和无限的延伸之中。这与美术作品的静态性画框无疑有着根本的不同。

电影的造型有两种基本语言手段：一是镜头内部的场面调度，即通过摄影机的运动、镜头内部人或物的运动造成画面的变化；二是镜头之间的蒙太奇，亦即通过镜头和镜头之间的切换形成动态的影像，或影像之间的冲突与对比，构成影像之间的矛盾和张力，从而给人以鲜明强烈的视觉冲击力。此外，电影的造型语言有色彩、光线、画面等。这些元素将在分析影视艺术的语言和形式时详细论述，此处从略。

绘画和雕塑因为是静态造型，为了克服静态的局限性，常常"静中求动"，以有限的、瞬间的典型造型来尽可能地加强艺术张力，拓展观众的想象空间。这就要求画家和雕塑家在塑造形象时必须抓取被表现对象最富有表现力的瞬间，抓住一种张力饱满而又引弓待发的状态，因为这样的状态有一种时间上的广延性，富有广阔的想象空间，能把人物与环境的冲突或人物自身性格的矛盾集中地表现出来。古希腊著名的雕像《拉奥孔》抓取的就是拉奥孔父子与毒蛇艰苦搏斗、声嘶力竭、微微叹息而将死未死的那一刻，也就是最富有表现力、最具有动感的一种"临界"状态。法国美学家狄德罗指出，造型艺术家所描绘的顷刻应当是过去动作的继续，"此刻的情绪交织在已经消逝的情绪的余波之中；在画家所选择的顷刻，或者在人物的姿态，或者人物的性格和动作里留着前一顷刻的痕迹"[2]。法国雕塑大

[1]〔美〕李·R.波布克：《电影的元素》，伍菡卿译，中国电影出版社，1986年，第60页。
[2] 转引自汪流等编：《艺术特征论》，文化艺术出版社，1984年，第49—50页。

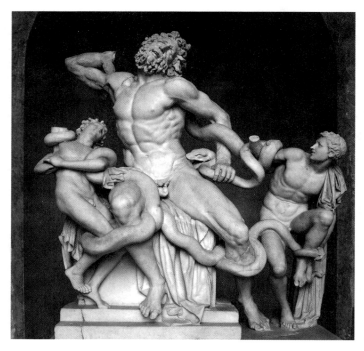

雕像《拉奥孔》

师罗丹也现身说法，认为艺术家应该暗示出过去和未来两个方面，表现的瞬间应该可以辨识出已成为过去的部分，也可以看见将要发生的部分。

电影艺术则是动态造型，也许是"这山看那山高"吧，反而要"动中求静"了。于是，电影常常以非常缓慢凝重、几乎一动也不动的造型来强化视觉效果。如电影《黄土地》在电影语言方面的创新主要表现在它最大限度地发挥了电影造型的表现功能，创造出稳定的造型形象，给观众以强烈的艺术感染力。《黄土地》中那一个个凝重饱满、以土黄的大色块为主的静态构图和造型，使得许多画面就像一幅幅厚重苍凉的油画。有的画面甚至像"呆照"（几近凝固静止的照片），如影片中翠巧出嫁前后的几个镜头就是如此，较好地渲染了与翠巧的不幸命运相契合的悲怆、无奈的情绪气氛。致力于影像造型之美的营构，也成为中国"第五代"导演的重要特征。

电影常用的定格手法更是这种追求静态造型效果的极端化表现。在电影史上较早使用定格这一手法的据说是特吕弗《四百下》中的最后一个镜头：一直紧跟着安托万远距离拍摄的摄影机向安托万径直推去并定格，小

安托万瞪着大眼睛，似乎在乞求成人世界的理解和宽容。无疑，这个镜头给我们留下了很深刻的印象，有一种余音袅袅、不绝如缕的韵味，足以让我们久久回味。回忆一下，中国的很多电影也都是以定格结尾的，如《一个和八个》《秋菊打官司》《红高粱》。

从某种角度说，定格正是电影的一种瞬间造型，是影视艺术的空间性美学特征的表现。它力求通过对瞬间画面的强化，给观众以视觉上的震撼。此外，瞬间静态性的视觉造型还常常具有抒情或象征写意的功能，它暂时中止了影片的叙事进程，让观众全身心沉浸于影像的造型之美中。

四、电影艺术的综合性

我们现在辩证地讨论一下我们几乎耳熟能详的电影艺术的所谓"综合性"问题。电影艺术作为综合艺术的综合性，主要表现在这样几个方面：

其一，电影艺术是现代科学技术与艺术的结合。电影艺术的诞生是科学与艺术结合的结果，电影是在19世纪末科学技术高度发展的基础上诞生的。就科学技术基础而言，它综合了声学、光学、物理学、电子学和计算机等多种自然科学与应用科学的成果。

其二，电影艺术体现了对各门艺术的各种表现手段、艺术构成元素的综合。正因如此，它得以后发制人，广泛吸收在它之前诞生的各门艺术的优长，丰富自己的艺术表现力，也因此产生了关于影视艺术的种种美妙的比喻，如"铁盒子里的戏剧""光的音乐""动的绘画""形象的文学""视觉的诗"等等。然而我们要特别说明的是，其他艺术门类的艺术元素在进入影视艺术之后，已经互相融合，共同形成了影视艺术新的特性。

其三，从文化形态的角度看，由电影和电视所构成的影视文化本身就是一种涉及社会学、心理学、美学、艺术学、传播学、经济学等多种社会科学的综合性文化。从文化价值取向的角度看，影视艺术体现了高雅艺术和大众通俗艺术的综合。从影视传播的独特性与受众的广泛性角度看，影视艺术体现了各个不同文化阶层、族类、性别、年龄、职业的综合。

当然，理论界一般而言的电影的综合性主要是从电影艺术对其他艺术

门类艺术手段的综合的角度说的。恰恰是这一点,需要我们慎重对待。辩证地说,所谓"综合",虽是不同种类、不同性质的事物组合在一起,但绝不是简单地拼凑、排列在一起。借用一个哲学概念来说,这种综合是一种"异质同化",同化不同质地的其他事物而成为一个有机的整体,这是一种高层次的综合,即化合或整合。因而,影视艺术既非某种或多种独立的艺术样态的演出之记录,也并非各种艺术或非艺术形态的简单相加或叠合。归根结底,影视艺术的一个核心元素或者必经的阶段是摄影,即电影化。也就是说,影片中的各种艺术元素经由机器的录制,整合成胶片或数字硬盘上的影像和磁带或数字硬盘上的声音。

各门艺术进入影视艺术之后,都发生了根本性的变化,可以说"此一时,彼一时也",都失去了独立存在的意义,变成影视艺术的基本元素——声、光、色、画面、运动、剪辑等等。很多所谓的似曾相识,大多只可意会,不可言传,更无法从学理上进行证实。

就同样被称为"综合艺术"的戏剧与电影而言,两者的综合便有着根本的不同。戏剧的综合具有直接性,如布景大多是美工直接画上去的,演员表演时是与观众面对面的;而电影艺术的综合则是以"电影化"为前提的,都要服从于和服务于"电影化"的需要,也就是说,一切都要经过摄影机的摄录和银幕的再现。因此,戏剧中的人物、语言、服装、舞美、道具、灯光等因素进入电影后,在银幕上均已发生了根本的变化,可以说已经丧失了独立性。

再比如音乐,进入影视作品之前的音乐是没有影像而以纯音乐的方式存在的。影视音乐却必须与影像结合在一起,不能脱离画面而孤立存在。在影视作品中,音乐常常只是起到一种辅助作用,音乐的风格或旋律、节奏等必须与影像相协调,应该有助于观众对影像的理解,而不是与之相反。观众也常常会沉浸在由音乐、画面、形象等艺术元素整合而成的整体艺术氛围中,"得意忘言"——甚至忘记了音乐的存在。

所以我们绝对不能脱离电影艺术的本体来谈所谓的综合。这个本体,是综合之后新形成的电影艺术自身,已经超越了原来的东西——盐已融化于水中。它不是大杂烩,而是传统艺术的各种艺术手段交融后的再生。此时,

被综合或整合的其他各门艺术，无论是特性还是技巧，都只是作为影视艺术的一个个构成元素而存在，都必须服从于影视艺术的整体表达和艺术表现的需要。

思考题：

1．如何理解"丢掉戏剧的拐棍""电影与戏剧离婚"的观点？

2．法国导演克莱尔说，一个盲人也可以领会大多数舞台剧的要点，而一个聋人可以领会一部影片的要点，这话应该如何理解？

3．与传统戏剧相比，现在一些实验戏剧在戏剧语言上有什么革新？

4．如何理解张骏祥"电影就是文学——用电影表现手段完成的文学"的说法？

5．如何辩证地理解电影的综合性？

Chapter 4 | 第四章
电影文化的广阔空间

文化，是一个很庞杂的概念。它的定义形形色色，因人而异，因角度不同而不同。我们不妨从无数关于文化的定义中，选取两个涵盖面较广的定义：

其一，"文化，或文明，就其广泛的民族学意义来说，是包括全部的知识、信仰、艺术、道德、法律、风格以及作为社会成员的人所掌握和接受的任何其他的才能和习惯的复合体"[1]。

其二，英国文化批评家雷蒙德·威廉斯的文化概念："关于文化的当代用法，常见的大致上有三个：用来'描述知识、精神与美学发展的一般过程'；用于指涉'一个民族，一个时期，一个团体或整体人类的特定生活方式'；或是用作'象征知识，尤其是艺术活动的实践及其成品'。"[2]

综上所述，我们认为，文化是指一个社群的"社会继承"，包括整个物质的人工制品（工具、武器、房屋、艺术品等），也包括各种精神产品（符号、思想、信仰、审美知觉、价值观等），还包括一个民族在各种活动中所创造的特殊行为方式（制度、集体、仪式和社会组织方式等）。

从上述对文化概念的理解看，影视文化的确是一种涉及面非常广的"总体文化事实"。它几乎涵盖了上述文化定义所区分的三个层次：它既是物质文化——因为它是一种以科学技术为依托的大工业生产，甚至可以说是一种商品；它也是一种精神产品——因为它是人类的"梦"，是人"自看

[1]〔英〕爱德华·泰勒：《原始文化：神话、哲学、宗教、语言、艺术和习俗发展之研究》，连树声译，广西师范大学出版社，2005年，第1页。
[2] 转引自张平功：《雷蒙德·威廉斯的文化阐释》，载《国外社会科学》，2001年第2期。

自""认识自己"的方式；它还是现代人的"特殊的行为方式"——因为影视银幕和屏幕世界所映现的是日常现实生活本身抑或是对现实的再造、抽象或虚拟，对影像的观看成了一种日常生活方式。

因此，影视艺术本身就是一种独特的文化，是一种涉及社会学、心理学、美学、艺术学、传播学、市场经济学等多种社会科学的综合性文化，体现了高雅艺术和大众通俗艺术的综合，拥有最广泛驳杂的受众群体，成了一种新的"公众话语空间"。

一、电影艺术的"文化革命"

据说，卢米埃尔兄弟第一次放映电影时，当画面中火车从远处驶来时，座位中竟有观众吓得惊叫而离席逃跑。这在今天的我们看来简直是可笑至极。但这也从一个侧面证明：人类有史以来第一次面对影视艺术时经受了怎样的震撼。

高尔基曾记叙了他第一次看电影时的新鲜感和激动心情：

> 突然，不知什么地方，有什么东西发出咔嚓咔嚓的声响，画面在抖动，你简直不相信自己的眼睛。一辆辆马车从银幕上逐直向我们驰来，行人在走动，孩子们在同狗玩耍，树叶在颤动，骑自行车的人急驶而来——所有这一切都是从画面深处的不知什么地方出现的。它们迅速移动，接近画面边框，从画面消失，或是从画面边框出现，走向画面深处，逐渐变小，一个接着一个地消失在建筑物拐角的后面，消失在道路的尽头……
>
> 突然之间——它消失了。我们眼前呈现宽阔的黑框里一块白色幕布。看来上面什么也没有。但是，不知什么人，仍诱使你去想像刚才似乎看到的东西——不过仅仅是一会儿工夫。随后，不知怎地，你隐约觉得惊心动魄。[1]

[1] 转引自张凤铸主编：《影视艺术前沿：影视本体和走向论》，中国广播电视出版社，1999年，第34—35页。

这么细致精确的描摹的确令人称奇，我们今天恐怕难以有这样细腻的感觉了，由此可见电影给了初次观影的高尔基何等新鲜的陌生感。贝拉·巴拉兹说得好："电影艺术的诞生不仅创造了新的艺术作品，而且使人类获得了一种新的能力，用以感受和理解这种新的艺术。"[1]电影不仅仅是一种艺术，而且是一种文化，一种深刻地影响了人类历史的现代文化。"电影艺术的产生增强了人的理解能力，因而揭开了人类文化历史的新的一页。正如音乐的影响促进了人类听音乐和理解音乐的能力一样，电影艺术的丰富内容也促进了人类欣赏和理解影片的能力……我们不仅亲眼看到了一种新艺术的发展，而且看到了一种新的感受能力、一种新的理解能力和一种新的文化在群众中的发展。"[2]文化传播媒介的大家族，从某种角度可以区分为印刷文化和影像文化两大类。视觉文化以影像为基本的传播媒介，印刷文化则以语言文字为传播媒介。就此而言，影像文化的产生是人类文化史上自从语言、印刷术产生以来一次划时代的文化革命。

19世纪末以来，摄影艺术、电影艺术等新兴艺术的崛起从根本上改变了现代人的认知方式和审美方式。毫无疑问，影像艺术能以直接而强烈的感官刺激立体地诉诸现代人的感觉器官，与绘画完全不同。我们看到的绘画作品不是现实本身，而在摄影、电影、电视中，我们所看到的却既是现实又不是现实本身(其实只是现实的影像，也有人称之为"类像"或"仿像")。但正是"具有一种虚假的真实"的影像，令观众仿佛如临其境（尽管其实质只是一种假象和幻觉）。

用手指触一下快门就能使人不受时间的限制而把一个瞬间固定下来的照相机，是影像艺术在20世纪崛起的重要先驱。本雅明指出："照相机赋予瞬间一种追忆的震惊。这类触觉经验同视觉经验联合在一起，就像报纸的广告版或大城市交通给人的感觉一样。在这种来往的车辆行人中穿行把个体卷进了一系列惊恐与碰撞之中。在危险的穿越中，神经紧张的刺激急速地接二连三地通过体内，就像电池里的能量。"[3]在此基础上发展起来的

[1]〔匈〕贝拉·巴拉兹：《电影美学》，何力译，中国电影出版社，1978年，第20页。
[2]同上书，第21页。
[3]〔德〕本雅明：《发达资本主义时代的抒情诗人》，张旭东、魏文生译，生活·读书·新知三联书店，1989年，第146页。

电影艺术更是创造了一种感官与实物当面接触的幻觉，摄影机通过镜头和焦距的巧妙转换，通过对观众观看方式和距离的模拟，使观众始终处于一如现场的"目击者"的位置，产生当下此时的感觉。观众的身心仿佛无需太多的想象就身不由己地直接卷进了事件的时间和空间中。正如杰姆逊指出的，"距离感正是由于摄影形象和电影的出现而逐渐消失的"[1]。

电影理论家巴拉兹从电影的观众心理学的角度分析过这一问题。他首先比较了电影与作为古老的艺术门类的戏剧的不同：戏剧的第一个原则是观众始终能看到整个舞台空间；第二个原则是观众与舞台的距离是不变的；第三个原则是观众的视角是不变的。电影的原则却与此根本不同：观众与银幕的物理距离和视角虽是不变的，但由于摄影机镜头焦点、拍摄角度、镜头的连接等的变化，使得观众与银幕的心理距离和视角变化无常，甚至在一种幻觉中完全与摄影机的镜头合二为一。如此，距离反倒消失了。他进一步明确指出："好莱坞发明了一种新艺术，它根本不考虑艺术作品本身有完整结构的原则，它不仅消除了观众与艺术作品之间的距离，并且还有意识地在观众头脑里创造一种幻觉，使他们感到仿佛亲身参与了在电影的虚幻空间里所发生的剧情。"[2]电影"使欣赏者和艺术作品之间的永恒的距离在电影观众的意识中完全消失，而随着外在距离的消失，同时也消除了这两者之间的内在距离"[3]。

电视的出现使影像艺术的直接性进一步增强。当观看电影或是读报纸时，观众看到的视觉形象仍然表现出一种"他性"（弗雷德里克·杰姆逊的理论术语），也就是说，观众仍会觉得事情发生在外界，和自己没有直接联系。但是同样的信息在电视屏幕上出现时，便失去了这种"他性"，因为电视是家庭生活的一部分，安放在自己家里，介入了观众的生活，使观众觉得屏幕上出现的形象也属于自己。因此，"在电视这一媒介中，所有其它媒介中所含有的与另一现实的距离感完全消失

[1]〔美〕弗雷德里克·杰姆逊：《后现代主义与文化理论——弗·杰姆逊教授讲演录》，唐小兵译，陕西师范大学出版社，1987年，第173页。
[2]〔匈〕贝拉·巴拉兹：《电影美学》，何力译，中国电影出版社，1978年，第40页。
[3]同上书，第37页。

了"[1]。无疑，距离感的消失使得艺术接受中类似于镜框、博物馆、展览厅加之于艺术作品的那种光环消失了，审美静观的距离也被打破了，相应地，接受者的接受态度发生了根本的变化，不再与审美对象拉开观照的距离，而是从视觉感官开始，全身心地投入，迅速地产生"似真性幻觉"。

眼睛，是人的一种重要的感觉器官，是人接受外部信息（文化传播）的重要渠道。视觉，是人类最基本的感觉。据统计，在人类的所有感觉活动中，视觉占了87%。古希腊哲学家赫拉克利特曾说，"眼睛是比耳朵更精确的证人。在古希腊语中，"我看见"的意思就是"我知道"。英国著名艺术理论家伯格指出，看先于词语，孩子在能够言说之前就已经学会看和辨认了。只是以理性化的逻辑思维为重要标志的语言文化的高度发展，掩盖或钝化了人几乎与生俱来的视觉思维能力。

诚如美国文化理论家丹尼尔·贝尔指出的："当代文化正在变成一种视觉文化，而不是一种印刷文化，这是千真万确的事实。"[2]在今天，视觉文化对大众生活有着极强的影响力，由影视艺术引发的这场文化革命是异常深刻的。

而从传播学的角度看，这也是人类文化传播方式的一次变化，影视作为一种能记录、保存、传播信息和文化的重要手段，同样发挥了语言文字在人类文明史上曾经起到过的作用。而且，人类传播方式的变化在不断地"加速进行"："从语言到文字的变革经历了几万年；从文字到印刷术的变革经历了几千年；从印刷术到电影和广播的变革经历了400年；从最初的电视试验到人类登月的实况播放经历了50年。下一步会是什么变革？初露的端倪极目可见……我们正在进入一个信息时代；在信息时代里，知识而不是自然资源将要成为人类的主要资源，而且，信息将要成为力量和幸福的重要条件。"[3]这个信息时代正是以影像文化的产生为根本标志的。

[1]〔美〕弗雷德里克·杰姆逊：《后现代主义与文化理论——弗·杰姆逊教授讲演录》，唐小兵译，陕西师范大学出版社，1987年，第168页。
[2]〔美〕丹尼尔·贝尔：《资本主义文化矛盾》，赵一凡、蒲隆、任晓晋译，生活·读书·新知三联书店，1989年，第156页。
[3]〔美〕威尔伯·施拉姆、威廉·波特：《传播学概论（第2版）》，何道宽译，中国人民大学出版社，2010年，第17页。

二、电影文化与公共文化空间的诞生

天生具有商业性和大众文化品性的影视艺术也对现代文化转型以来的大众文化空间的形成起到了重要的作用。德国著名文化研究学者克鲁格在论述电影时为强调普通观众的主体能动作用而把电影比喻为一种"建筑工地",在建筑工地上,不同的话语交汇冲突形成了巴尔特所说的"多重意义"。正是电影文本的这种"无可避免的多重性"使得它能"以其丰富多样的结构和魅力,为观众提供参与的机会,成为彻底开放和民主的公众空间中的一种运作范型。由于这种空间需要想象的介入和争辩,它成为基础广大的、自愿结合的汇集地,从而形成舆论性的公众话语"[1]。这种面向大众的公众话语空间在当下中国仍然起着极为重要的作用。甚至不妨说"启蒙"的一部分未竟之业,也需要依靠这种公众话语空间来完成。事实上,就中国的大众文化来说,它在中国的现代化进程中仍然起着一种无法替代的进步作用。与一直以来专业人士掌握着至高无上的话语权的高雅艺术相比,天生具有平民精神、商业价值和大众传播媒介特性的影视艺术恰恰以其"无可避免的多重性"和丰富多样的结构,为广大平民观众提供了参与的机会,成为彻底开放和民主的、能够产生多重意义的公众空间。正如克鲁格所指出的那样,它成为"启蒙"的训练场,也成为"基础广大的、自愿结合的汇集地"。"这种人际关系便是通向启蒙的最佳途径。"[2]

意大利电影《天堂影院》(《星光伴我心》)形象化地再现了电影的这种公共文化空间的作用。在电影院里,小镇上的人聚集在一起,交流信息和感情,且歌且哭,对银幕世界投注了满腔的热情。电影中的那个疯子,也许是一个反民主的"独裁者"的象征,他只有自我的封闭世界,总想把公众的世界("广场")霸占为自己一人所有。

正是在影视艺术的传播和接受的过程中,多种文化因素或隐或现地发生作用,多种意识形态互相对话,或冲突或交汇而产生新质,新的公共话

[1] 转引自徐贲:《走向后现代与后殖民》,中国社会科学出版社,1996年,第281页。
[2] 同上。

语空间也由此产生。民主、自由、科学、进步、法制、义务、契约，这些现代价值观念得以潜移默化而又不可阻挡地广泛传播。

例如米家山的《顽主》中有一个镜头是很有象征性意义的：在一个时装博览会上，各个不同时代的人——地主、工人、农民、资本家、国民党军、八路军、解放军、红卫兵、时装模特儿等等，穿着各式各样的服装在舞台上匆匆走过，谁都不服谁，真可谓"你方唱罢我登场"，谁都是历史舞台上的匆匆过客，谁都不是主人。在历史老人或时间长河的标尺下，简单的道德伦理评判显得苍白无力、浅俗可笑。

张艺谋的《有话好好说》通过分别作为知识分子和城市平民之象征的两个主人公的对手戏，揭示了平民文化遭遇知识分子精英文化时反而胜出的现象。在影片中，李保田饰演的知识分子处处谨小慎微，"没招过谁，没惹过谁"，好为人师，卖弄学识，喜欢讲道理，是一个理性得有点迂腐的小知识分子形象，最后以其非理性的复仇欲望的爆发而否定了自己的人生哲学。姜文饰演的个体书商虽然文化不高，有几分无赖，但豪爽、执着，疾恶如仇，珍惜名誉，尊重感性，一诺千金，视金钱为粪土。最后，两个主人公的角色发生了耐人寻味的"置换"。原本作为受教育者的个体书商反而要教育作为知识分子的教育者，为了劝说李保田饰演的知识分子放弃复仇，不惜"自我牺牲"，用激将法诱使知识分子的刀砍向自己的手指。影片在客观上褒扬了代表社会发展主流的市民文化，其文化象征意义是耐人寻味的。

而今天，借助于互联网，电影公共文化空间更加强势地进入我们的日常生活，或者说，直接形塑了我们的日常生活。互联网时代的电影公共文化空间无疑更为广阔，且几乎无处不在。

三、电影艺术的多元文化性

法国著名理论家阿尔都塞曾从弗洛伊德那里借用了"多元决定"（overdetermination）的概念来重新理解因果律："任何历史现象、革命，任何作品的产生、意识形态的改变等等，都有各种原因，也只有从原因的角

度来解释，但历史现象或事件从来不只有一个原因，而是有众多的原因，因此历史现象是一个多元决定的现象。如果要全面地描写一历史事件，就必须考虑各种各样的原因，类型众多地看起来并不相关联的原因；任何事件的出现是与所有的条件有关系的。"[1]这在方法论的意义上给我们以有益的启示。从根本上说，影视艺术作为一种极为复杂的现代文化现象，也是受多种文化因素"合力制约""多元决定"的结果。可以说，它不但受到当下的科技水平、文化潮流、社会时尚、商业利益等种种因素的制约，而且有着很深厚的文化传统和心理积淀。

1. 文化性之一：原始仪式文化的现代表现

从文化形态的角度来看，影视艺术有着深远的心理渊源。从某种角度看，影视艺术甚至可以追溯到人类的原始宗教礼仪活动。正如李泽厚在《美的历程》中指出的，"后世的歌、舞、剧、画、神话、咒语……在远古是完全糅合在这个未分化的巫术礼仪活动的混沌统一体之中的"[2]。

众所周知，原始艺术承担了类似于原始宗教和礼仪的重要功能。原始人在忘我沉醉的歌舞狂欢中，表达的是与日常生活的愿望、理想、情感密切相关的神秘的巫术目的。正如英国著名艺术理论家科林伍德在《艺术原理》一书中认为的，"巫术与艺术之间的相似是既强烈而又切近的，巫术活动总是包含着象舞蹈、歌唱、绘画或造型艺术等活动"[3]。正是从这个角度，英国著名人类学家爱德华、泰勒等人提出了艺术史上著名的艺术起源"巫术说"。

当然，随着社会的发展、人类文明的进化，这些原始宗教情感在现代人那里不可能再像先人那样运用原始艺术直接表达，但却早已积淀成为心灵深处的原型心理结构，艺术则提供了现代人回味这种原始情境、重新唤起原始情感的重要途径。正因如此，科林伍德指出："即使在我们文明人中

[1] 转引自〔美〕弗雷德里克·杰姆逊：《后现代主义与文化理论——弗·杰姆逊教授讲演录》，唐小兵译，陕西师范大学出版社，1987年，第56页。
[2] 李泽厚：《美的历程》，天津社会科学院出版社，2002年，第18页。
[3] 〔英〕罗宾·乔治·科林伍德：《艺术原理》，王至元、陈华中译，中国社会科学出版社，1985年，第67页。

间，许多称为或可能被称为艺术品的东西，其实都是艺术与巫术的结合物，其中的主导创作动机属于巫术性质。"[1]它的目的总是而且仅仅是激发某种情感。

路易斯·贾内梯在《认识电影》中引述荣格的观点说："每一种艺术（尤其是类型化艺术）都是极其细致地探索普遍的经验，都本能地向某种古代智慧集中。他还认为，大众文化使我们最不受阻挡地看到原型和神话，而精英文化则往往把原型和神话掩盖在复杂的细节表面之下。"[2]法国著名画家德拉克洛瓦说过，"一个画面首先应该是对眼睛的一个节日"，影视艺术又何尝不是如此？影视艺术的欣赏和接受常常可以成为观众的一次盛大的视觉感官活动、一种精神仪式。

与史诗、长篇小说、戏剧等叙事性文艺作品一样，成长、英雄受难、寻宝、俄狄浦斯情结等，都是电影中反复出现的、有着悠久的文化积淀的原型母题。

在电影《黄土地》中，那博大深沉、干旱贫瘠而又内蕴着顽强的生命力的中华民族的象征——黄土地，那凝重缓慢、几乎一动也不动的长镜头，令观众自己似乎也参与到整个民族艰难觉醒的盛大仪式中。特别是电影里的"腰鼓"和"求雨"两个段落，直接表现的就是两种仪式，分别象征着中华民族的觉醒和愚昧。

而在电影《红高粱》中，导演也表现了好几个仪式：一个是以我爷爷、我奶奶、罗汉大叔等为代表的中华民族群体的觉醒并焕发出无穷的生命力的仪式，一个是我爷爷对我奶奶的热烈追求所表现出来的实现生命价值的仪式，还有一个是"我"的成年礼。而标志着这几种仪式的融合（即完成）的正是影片快结束时的那个著名的镜头：在明显夸张的火光冲天的背景下，我爷爷拉着我的手如雕塑般巍然而立。在这里，我奶奶之死是这一仪式的必要的祭品，无论是我（个体）还是我爷爷（民族群体），在此之后都将脱离母体的庇护而独自"在路上"，庄重的唢呐声悲壮高亢，更加增添了仪式

[1]〔英〕罗宾·乔治·科林伍德：《艺术原理》，王至元、陈华中译，中国社会科学出版社，1985年，第63页。
[2]〔美〕路易斯·贾内梯：《认识电影》，胡尧之等译，中国电影出版社，1997年，第228页。

的庄严肃穆气氛。从某种角度可以说,《红高粱》的成功之处正在于它迷人的仪式性文化的影像化展示。

美国电影《现代启示录》也称得上一场人性恶的"祭典"。美军上尉威拉德受命去访察在越战中充满了兽性、在原始丛林中建立起野蛮统治的美军上校库尔兹的过程,也正是他寻找另一个丑陋邪恶的自我(颇类似于弗洛伊德所说的"本我")的心路历程。正如导演科波拉自述的那样:"这部影片有些特别的地方,它说的是一个人逆流而上,最后看到了自己的另外一副面孔。事实上威拉德同库尔兹只是一个人。一个人溯江而上追寻那个已变得疯狂的人,结果他找到那个人的时候,发现他面对的是我们人人身上都存在的那种疯狂。"威拉德一行溯江而上,遍地战火,硝烟弥漫,充满了战争的恐怖和残酷,也渐渐激发起人身上的兽性本能。电影独特的光影色彩效果,强化了这一心路历程的惨烈,产生了一种近乎严酷的荒诞效果。特别是湄公河上美军基地几个妖冶的女郎劳军演出的场景,可以说是一个巧妙的"戏中戏"结构。丑态百出的人群,耀眼的灯光,此起彼伏的燃烧

《现代启示录》片段1

《现代启示录》片段2

《仪式》画面

弹、探照灯，营造出一种独特的"舞台效应"，也暗含着战争就像荒诞的人生大舞台，各色人等都在上面进行人性丑恶本能的大曝光等言外之意。

日本著名导演大岛渚的一部代表性电影片名就叫"仪式"。在《仪式》这部电影中，导演试图描绘出日本战后社会的景象。影片叙述了一个庞大家族25年的历史，家庭成员的大部分时间是在各种各样的仪式中度过的。大岛渚坦言，他在影片中想要表现"日本人民对死亡的狂热以及对自杀怀有的强烈感情"，而"仪式体现了日本灵魂的特征"。[1] 影片致力于对日本人的文化心理和民族性格加以探讨和反思，对仪式进行了解构和反讽，因而貌似庄重的仪式总是显得与现实格格不入，庄严的场面常常变得滑稽、荒诞或令人毛骨悚然。

法国著名浪漫主义画家德拉克洛瓦曾说"一个画面首先应该是对眼睛的一个节日"，我们完全可以类推为："一次电影艺术的欣赏首先应该是对心灵的一个节日，应该是一个盛大的心灵仪式。"说到底，作为仪式或节日的电影艺术盛宴，是万物之灵的人类为自己举行的灵魂超度典礼。

2. 文化性之二：意识形态的策略

从根本上说，作为相对远离经济基础的一种特殊的意识形态，电影艺术必然承载和传达着占主流地位的文化价值观和意识形态。

所谓意识形态，系指一种支配个人心理及社会集团心理，反映某一个集团、阶层、阶级或文化群体的社会要求和理想的一整套思想体系。意识形态体现了个体生存与现实社会的想象性关系，是国家机器的再生产。电影就像无法"抓住自己的头发离开地球一样"，离不开意识形态的控制和渗透。每一部影片，都具有一定的意识形态倾向——或者是宣扬维护某种意识形态，或者是偏离或反抗某种意识形态。

意识形态可以说无处不在。然而，原初意义上的意识形态的内涵却是广义的，至少不限于狭义的政治意识形态。正如伊格尔顿在《批评与意识形态》中指出的："意识形态远不只是一些自觉的政治信念和阶级观点，而

[1] 转引自〔联邦德国〕乌利希·格雷戈尔：《世界电影史（1960年以来）》第3卷（下），郑再新等译，中国电影出版社，1987年，第113页。

是构成个人生活经验的内心图画的变化着的表象,是与体验中的生活不可分离的审美的、宗教的、法律的意识过程。"[1]因此,电影艺术作为一种特殊的意识形态,是对社会、人生的矛盾做出的想象性解决,"不论它的商业动机和美学要求是什么,电影的主要魅力和社会文化功能基本上是属于意识形态的……实际上在协助公众去界定那迅速演变的社会现实,并找到它的意义"[2]。

著名美国学者弗雷德里克·杰姆逊曾断言:"第三世界的本文,甚至那些看起来好像是关于个人和利比多趋力的本文,总是以民族寓言的形式来投射一种政治:关于个人命运的故事包含着第三世界的大众文化和社会受到冲击的寓言。"[3]中国的电影研究者也曾循此原则,有效地阐释了不少电影作品。我们同样发现,美国电影也是其国家意识形态策略的一种表达。美国电影在华丽的视觉奇观下巧妙地传达着美国神话——美国式的民主、自由、平等,美国是落后的第三世界甚至全球的拯救者、救世主和文明之花的播种者。仔细分析,像《星球大战》《星战前传》《独立日》《安娜与国王》《巴顿将军》等影片,都蕴含着诸如此类的浓重的美国意识形态。如在《星战前传》中,我们会发现影片的人物设置、故事结构和叙事方式都很有意思,可以说很明显地具有种族歧视倾向、白人中心论或白人优越论思想,讲述的是一个关于美国国家的神话。在影片中,那个未来的救世主虽然成长于明显暗喻伊斯兰沙漠地区的第三世界,却绝对是一个纯种的白人。几个武功高强的武士也绝对是美国式白人,而那些蒙受侵略、等着武士们救助的却是一些面目可憎、服饰稀奇古怪的像人又不完全是人的怪物,他们的服饰也很容易让我们联想到印第安民族等群体。

中国的电影也一样,《美丽的家》《幸福时光》《没事偷着乐》等从意识形态的角度而言都称得上一种典型的国家意识形态的再生产,其内涵都

[1]〔英〕特里·伊格尔顿:《历史中的政治、哲学、爱欲》,马海良译,中国社会科学出版社,1999年,前言,第5页。
[2]〔美〕托马斯·沙兹:《旧好莱坞/新好莱坞:仪式、艺术与工业》,周传基、周欢译,中国广播电视出版社,1992年,第1—2页。
[3]〔美〕弗雷德里克·杰姆逊:《处于跨国资本主义时代中的第三世界文学》,收于张京媛主编:《新历史主义与文学批评》,北京大学出版社,1993年,第235页。

样板戏人物造型

是劝说观众好好过日子,要相信一天会比一天好,要随遇而安,不要贪得无厌。《生死抉择》结尾耐人寻味的似真幻觉的营造,《黄土地》中八路军顾大哥对翠巧命运的爱莫能助,也都体现出电影的意识形态特征。

观众在观影过程中,对电影中的意识形态可能会自觉地认同,从而把自己缝合进去,象征性地进入社会秩序。就像婴儿通过照镜子而逐渐认识到自己作为个体的存在,观众会觉得自己就生活在幸福时光之中。阿尔都塞有一句话深刻地揭示了电影的意识形态本质:"把个体询唤为主体"[1],当然,仅仅是假想的主体。

杰姆逊认为:"在历史的压抑和意识形态的反抗中,具有一种张力,而这种张力转化为作者的叙述。"[2]也就是说,艺术形式绝不仅仅是形式,也没有什么完全纯粹自足的艺术形式,叙述、抒情、象征、长镜头或蒙太奇、摄影机的距离和角度、用光与画面构图等电影艺术语言,都具有一定的意识形态内涵。比如中华人民共和国成立后"十七年"的电影,以及"文革"期间的样板戏电影,其镜头语言无不蕴含着极为简单的褒贬价值观:"坏人"尖嘴猴腮,总处于阴影之中,被俯拍;好人或英雄人物出场,则总是居于画面的中心位置,被仰拍,近乎"高大全"。

因此,从某种角度看,电影并不是一种为艺术而艺术的纯粹艺术,而是一种特殊的文化现象,是一种利用和满足观众的欲望、制约和影响观众的思想的社会文化机制。电影文本与现实文本构成一种互相指涉的"互文本关系"。

在观影中,我们要善于寻找文本的缝隙、闲笔、意味深长的空白、沉

[1] 李恒基、杨远婴主编:《外国电影理论文选(修订本)》下册,生活·读书·新知三联书店,2006年,第735页。
[2] 〔美〕弗雷德里克·詹姆逊:《政治无意识——作为社会象征行为的叙事》,王逢振、陈永国译,中国社会科学出版社,1999年,第86页。詹姆逊又译作杰姆逊。

默，不仅要看到说出来的东西，而且要努力发掘那些意味深长的"没有说出的东西"。这也是意识形态批评要做的工作。电影的意识形态批评正是要通过文本所指来研究其能指结构以及决定这种能指的社会文化语境，进而探讨作为主体的人的位置。也就是说，意识形态仅仅是手段，而非最终目的。值得一提的是，我们虽然主张电影的意识形态论，但并不主张电影的唯意识形态论、狭义的政治意识形态论和泛意识形态论。

3. 文化性之三：大众文化时代的宠儿

影视艺术从总体上说属于大众文化范畴。电视艺术作为20世纪新兴的、后来居上的艺术样式，本身就是一种天生具有大众文化品格的文化传播手段，能满足不同年龄、性别和文化层次的受众的审美和娱乐需求，早已成为大众日常生活的一部分。从传播的角度说，电影与电视一样，是一种受众广泛的传播形式。

人生无疑是需要娱乐和游戏的。从人的本性的角度看，大众在劳动与工作之余，更是追求娱乐、休闲和游戏的社会族类。德国美学家席勒在他的《美育书简》中甚至从真正的完整的人的高度来看待人的这种娱乐游戏本性。他认为，要想获得完美的人性，就需要以超越功利的、自由自在的"游戏冲动"来调节和统一人身上所具有的本能的"感性冲动"和"理性冲动"。他说："只有当人在充分意义上是人的时候，他才游戏；只有当人游戏的时候，他才是完整的人。"[1] 当然，席勒在这里所说的"游戏"并不完全是指我们现实生活中普通意义上的游戏，甚至也不一定就等同于综艺节目中的种种游戏，而主要是指审美意义上的人的自由自在的存在状态。在这种意义上，游戏实际上是一种自由精神的表现，其快感源于一种自由生命的自由表达。

在大众文化时代，人们从娱乐休闲需求的目的出发观看电影或电视节目是理所当然的，因为娱乐、休闲、无目的的玩耍是生活不可缺少的一部分，是保证旺盛的精力、提升活动能力所必需的。而影视艺术本身就具有

[1]〔德〕席勒:《美育书简》，徐恒醇译，中国社会科学院哲学所美学室编，中国文联出版公司，1984年，第90页。

极强的娱乐性，融合了多种多样的娱乐形式，能满足现代人的种种心理需求。人们在快节奏的生活之余欣赏影视艺术，情感能得到宣泄，身心能得到调节并重获平衡。

就中国电影而言，20世纪80年代中期以后一个重要的趋势便是娱乐化。1988年影视界关于娱乐片的大讨论，意味着业界和学界从理论上开始面对这一问题，对电影长期以来的教化宣传功能进行反思。

张艺谋的《红高粱》获得成功的一个重要原因可以说是具有一种纯视觉性的娱乐享受。如电影中的"颠轿"段落，曾被人批评为"伪民俗"。其实，这是一段没有太多意义的镜头，更多的是给观众以纯粹的视听愉悦，基本上游离于情节之外。再如在色彩造型方面，《红高粱》对红色的渲染是不遗余力的。高粱是红的，酒是红的，女主角的夹袄是红的，还有鲜血、烈火与落日的夕阳也是红的。可以说，影片的整个基调都是红的。这就既成功地传达出中华民族的血性和生命活力，又给观众以强烈的感官刺激，让观众尽情地享受了一场感官盛宴。当然，《红高粱》所表现出来的这种雅俗共赏的娱乐性，与一些影视节目庸俗粗俗的为娱乐而娱乐有着根本的不同。这给我们以深刻的启迪：如何把娱乐性与深刻的内涵和高雅的品位有机地融合在一部影片中。

再如贺岁片《甲方乙方》，是一部非常娱乐化的影片。整个故事情节建立在一种假定性的基础之上，而且利用了电影可以娱乐人、银幕形象可以替代性地满足人们在现实生活中不可能满足的欲望这样一种心理机制。

实际上，好莱坞电影获得成功的一个重要因素是它的娱乐性和奇观化，相比之下，欧洲的艺术电影似乎太过沉重严肃了。就此而言，"新好莱坞"对"旧好莱坞"传统与欧洲艺术电影风格的折中（如马丁·斯科塞斯、科波拉、斯皮尔伯格等大导演所做的努力）是颇为成功的。

4. 文化性之四：在商业文化与艺术标准的夹缝中

如今，商业对文化的渗透可以说是无孔不入。也可以反过来说，文化或艺术常常成为特殊的商品。影视艺术似乎天生就与商品、与经济效益密切相关。在电影史上，卢米埃尔兄弟的第一次电影放映就是收费的。此后，

梅里爱、格里菲斯、奥逊·威尔斯等人的艺术生涯也都与商业、市场息息相关，无不在艺术追求与商业利益的矛盾中挣扎取舍。如伟大的电影大师格里菲斯，《一个国家的诞生》使他一夜之间成为巨富，而投入巨资拍摄、在艺术上锐意创新、超出了当时观众的接受水平的《党同伐异》则使他贫困潦倒。

美国洛杉矶附近的好莱坞，在20世纪20年代迅速变成新兴的电影工业城，到30年代中期，电影已经与钢铁和汽车工业平起平坐，成为国民经济的一个重要产业。

影视生产具有企业生产的某些特征。筹备、摄制、宣传、发行、放映（或播出），每一个环节都需要资金的投入，涉及资金回收的问题。我们不妨看一下下面几个数据：

《侏罗纪公园》，投资7500万美元，收入8亿美元。

《泰坦尼克号》，投资2亿美元，收入超过10亿美元。

《英雄》，投资3000万美元，国内票房收入超过2.5亿元。

《疯狂的石头》，投资400万元，收入2530万元。

从某种角度讲，电影作品也称得上一种特殊形态的商品，它不但具有精神和物质产品的双重属性，而且具有艺术和商品的双重价值属性。事实上，20世纪以来，影视艺术生产已经成为一个具有巨大的商业价值和经济效益的文化产业。

我们都知道，市场是商品经济的产物，哪里有社会分工和商品生产，哪里就有市场。只要有买卖双方，有交换关系的存在，就会产生市场。就此而言，市场早已渗透到作为大众传媒之一的电影艺术领域。所以，我们既不能唯利是图、一味"铜臭化"和商品化，也必须认清市场规律，正视并处理好影视艺术与商业利益的关系。打个比方，商品属性是电影艺术的限制与镣铐，但电影艺术就是要在限制中求自由，戴着镣铐跳舞。

5. 文化性之五：民族文化特性与世界文化共性

影视艺术不仅主要反映本民族的社会生活，而且是本民族文化精神的形象化的集中表现。这就是影视艺术的民族精神和民族风格。作为"第七

艺术",电影艺术是20世纪后来居上且具现代性的新兴艺术门类;作为巨大的文化工业,电影是机器的产物,既是现代化的大众传播媒介,更是有着巨大影响力的文化复制性的工业;而作为一门如实再现人类生活与文明进程的综合性艺术,电影反映着特定国家、民族、阶层的意识形态。

可以说,现代电影艺术不再是消极的人类回忆或思考的载体,而是以强大的影响力和权威的叙事话语重构着民众的记忆,参与着人类从远古时代就锲而不舍地"认识自己"的艰难探索历程。从某种角度说,一部电影艺术史也就是一个民族的文化形象史和心灵成长史。无疑,色彩斑斓的银幕世界与现实人生世界构成了一种平行的、共生互现的、镜像式或隐喻式或寓言式的想象关系。从某些叙事的缝隙、错位的结构、自相矛盾的"阿喀琉斯之踵"出发,我们不但能认识到电影所"再现"的那个时代或社会的表象,更能从中读出饶有意味的潜在话语,发现隐藏在电影形象背后的"不在者"和"不在的结构"。我们完全可以通过电影认识一个国家和民族或显或隐的人文性格与文化精神,窥见其"心灵史"的演变历程。

当然,具有民族特色与民族风格的电影艺术并非只是对外在的民风民俗、风土人情、地域风光加以展示,而是对深层民族性格、文化精神加以发掘和重塑。作为民族文化精神的一种表现形式,各个国家或民族的电影呈现出鲜明独特的风格。如美国好莱坞电影,那些所谓的大片,总是讲求娱乐性,拍得轻松自如。它遵循的是商业原则(好莱坞总是被称为"梦幻工厂"):既然投资了,就要有高额回报;既然观众掏钱买票了,就是上帝,要让观众享受娱乐。因此,好莱坞追求视觉的奇观化,力图让观众看到在日常生活中看不到的视觉奇观。当然,美国也不乏表现一个超级大国的国家意识形态神话的影片。细细剖析美国电影,我们会发现,在五彩缤纷、令人眼花缭乱的奇观影像背后,充斥着美国式的民主与自由的神话,善必胜恶的简单化的道德伦理教条、梦想成真、丑小鸭变白天鹅、灰姑娘终成正果的成人童话,还有骨子里的白人中心论思想,对强权的信奉和膜拜,等等。与此相反,欧洲素有艺术电影的传统,影片常常是沉思的,凝重厚实且富于哲理。尤其是现代主义电影,节奏常常非常缓慢,许多观众都没

有耐心看下去。

日本电影也具有自己浓郁的民族风格。比如，影片的拍摄角度大多是平视。颇能代表日本电影风格的导演小津安二郎，其摄影机几乎固定不动，画面呈现出稳定感。摄影机的机位很低，一般只到人的胸部。实际上，这样的电影拍摄角度在一定程度上代表了一种主体意识、一种生活态度。此外，日本电影往往节奏缓慢，远景镜头和全景镜头比较多，特写镜头少，镜头之间的连接不追求对立与冲突，注意风景描写，故事结构比较松散。这些风格的形成，与日本人的生活习惯、身高比例，甚至语言特点都有一定的关系。

中国电影也有民族文化风格或民族化的问题。一些为人所称道的影片，如《一江春水向东流》《小城之春》《枯木逢春》《早春二月》注重意境的营造和人伦关系的表现，强调"发乎情，止乎礼"、温柔敦厚的儒家风范等等，散发出含蓄的、耐人寻味的韵味。这些也都是中国电影民族文化的体现。

从每个国家或民族的电影都具有民族性这个角度来看，的确如人们所说，"越是民族的，就越是世界的"。影像是最没有理解障碍的"视觉的世界语"，最便于跨语言、跨文化交流。真正优秀的影视艺术作品，可以深深地感染和打动不同国家、不同民族、不同代际的观众，对他们的人生产生重大的影响。如卓别林的无声电影，不仅老少咸宜，而且受到不同国家的观众的喜爱。

每个国家或民族都有自己的传统，而传统并不是一成不变的、僵化的，更不是一种标签。传统应该是一种精神上的继承，或者是对其实施现代性的转化。而且，也只有实施现代性的转化，传统才能重新焕发生机。我们不妨从王家卫电影的"写意性"来看看王家卫是如何对传统的美学精神实施现代转化的。王家卫电影的影像语言和艺术表现方式具有一种写意性的特点，这种写意性是对传统美学精神实行现代转化的结果，由此产生的是一种现代写意电影。王家卫电影对时间、空间的表现，镜头的运动和多视角的散点透视，人物的写意化和现实的寓言化，艺术的表现性和抒情性，审美的印象化和感性等都给人以启发：我们应该辩证地理解中国电影的民族化与现代化等重要问题，尤其要开放地理解民族化。

在中国电影理论界，一说起电影的民族风格或民族性，就会列举《小城之春》《一江春水向东流》《早春二月》与《枯木逢春》等影片，会谈到这些影片缓慢、凝重、抒情的风格，谈到这些影片所具有的文人逸趣、空镜头的比喻和象征、移步换景的镜头语言。诚如倪震指出的："中国古典绘画的空间意识和画面结构，直接影响了早期中国电影的影像结构和镜语组成。"[1]但中国电影为什么不能有另一种现代的抒情与写意，比如动态的、日常生活化的、灯红酒绿的、眼花缭乱的、视觉感官印象化的，甚至是不无扭曲和夸张变形的现代写意？毕竟，传统不是静止不变的。而现代的生活方式也自然呼唤着与之相适应的艺术表现风格。传统有不变者，有可变者。不变者是内核与精神，可变的是丰富的多姿多彩的外在表现形态。

可以说，王家卫电影鲜明地体现了传统美学精神的现代转化，主要表现为以下两个方面：其一是宁静、圆融、偏于静态的古典审美境界被流动不息的现代生活所打破。无疑，现代人生是烦躁不安、动荡不定的，充满突兀、矛盾、冲撞、纠葛，是极为复杂、矛盾和"不纯"的。身处繁杂喧嚣的当下社会，宁静圆满的古典意境非但不复可能，甚至在一定程度上表现出虚假和自欺欺人的性质。于是，王家卫电影中的主人公仿佛永远在艰难地寻求自我与世界的平衡，他的众多影片展示了一个个主体自我分裂和破碎的文本结构形态，充满不同视角的冲突和张力、不同声音的对话，以及对自我的追问与驳诘。

其二是在空间性结构中加入了时间性的因素和视角。中国传统审美观念重艺术意象的空间性并置，其实质是一种偏重空间性的艺术思维。比如在古典诗歌中，众多意象往往并置在一起，直接呈现给读者，甚至在这些偏重自然的意象之间，具有逻辑意义的副词、介词、连词也被省略。因而，中国传统艺术对自然宇宙的表现是"以我观物"或"以物观物"式的共时性呈现，而非西方的逻辑分析。许多古典诗歌几乎从头至尾都是空间性的意象并置（如常被人们用来举例的马致远的《天净沙·秋思》）。正是这种淡化时间痕迹的空间性并置，构建了物我浑化、时间仿佛停滞、"观古今于

[1] 倪震：《中国古典绘画与电影影像表意》，收于《探索的银幕》，中国电影出版社，1994年，第185页。

须臾，抚四海于一瞬"的偏于静态的艺术空间。显然，这样的艺术空间不易将川流不息的现实中无尽的现象纳入艺术世界，也不容许哈姆莱特式或麦克白式的狂热的内心争辩出现。一句话，这种纯粹的空间性思维方式难以表现意义复杂、层次众多的现代人的思想情绪和内心情感世界。对时间的提示与强调，对时间的空间化与空间的时间化，使得王家卫电影能够展示出生命与情感复杂交错的发展状态，揭示出深奥难测的生命世界的真谛，从而呈现为一种无始无终的时间过程以及由此而来的沉思冥想的抒情特质。

总之，具有多元文化属性的电影很像一个可怜而卑微的"仆人"，有着很多对它发号施令的主人（"一仆多主"），它必须在种种制约和多重夹缝中寻找自己的立足地和不息的生命力。对此，电影大师斯坦利·库布里克曾感触颇深地说道："一个导演是一种生产思想和趣味的机器；一部影片是一系列创作上和技术上的决定，导演的任务是尽可能作出正确的决定。"[1]

思考题：

1．如何理解当代文化正变成一种视觉文化，而不是印刷文化？
2．如何理解电影是一种仪式？
3．如何理解"传统美学精神的现代转化"这一命题？试举例分析。

[1]〔美〕李·R.波布克：《电影的元素》，伍菡卿译，中国电影出版社，1986年，第140页。

Chapter 5 | 第五章
电影艺术的创造与生产

一、电影艺术的创作过程和集体创造性

电影艺术作为一种高科技、大工业生产的产物，它的产生是一个非常复杂的制作流程，所涉及的步骤较多，包括影片的拍摄、制作以及市场的发行等。

从艺术创作主体的层面来看，电影艺术是一种较为复杂的集体创作活动。电影艺术的创作明显不同于属于个体创作活动的文学写作、绘画、作曲、舞蹈等，它需要一个以导演为中心的庞大的集体协同创作。打一个比方，电影作品就像一部雄伟的交响乐，其中，导演是乐队的指挥，调动并指挥各个器乐部协同演奏，使音乐浑然一体。

影视艺术的创作大致可分为编剧、导演、表演、摄（影）录（音）、剪辑这几个部分。对此，李·R.波布克曾精辟地指出："电影的艺术是牢固地安放在一个方形的底座上的，可以说是高耸在一个四边形——电影剧本、导演、摄影和剪辑的基础之上。艺术上最成功的影片是这四个基本元素都同样强有力的影片。"[1]

电影的创作流程可以概括为如下四个阶段：

（一）剧本与分镜头剧本的写作，主要包括剧本的创作或对文学原著的改编。这一阶段主要是编剧的工作，当然导演也常常介入其中，很多导演自任编剧，或与编剧合作完成剧本。

[1]〔美〕李·R.波布克:《电影的元素》,伍菡卿译,中国电影出版社,1986年,第6页。

分镜头剧本是导演在影视文学剧本的基础上，根据拍摄的需要把文学剧本的内容加以分切、细化，以适合正式拍摄的"导演剧本"。导演把文学剧本进一步"视觉化"，并制订拍摄计划，对摄制组的各个部门提出明确具体的工作要求。此外，分镜头剧本写作的内容还经常细致到规定每个镜头的时间长度，拍摄的角度、景别和方法，还要考虑音乐（包括音乐的强弱度）、音响或画外音的配制。有的导演则习惯用导演分场工作台本或导演工作台本（如谢飞在拍《本命年》时就试验了这种方式）来代替分镜头剧本。

（二）制片人与导演的前期筹备，主要包括制片人的资金统筹与规划、导演的构思、演员的挑选、外景地的选择、内景的布置等。

在电影的运作过程中，制片人占有很重要的位置。特别是在好莱坞电影生产体制中，制片人几乎对电影的生产、作品的风格有着决定性的影响（有时甚至可能比导演还重要）。制片人要对作品的投资和收入负责，常常会从经济效益的角度对导演的艺术创新进行干涉，与导演发生矛盾冲突，有时会限制导演在艺术上的创新追求。在中国的计划经济时代，电影一直被当作宣传教化的工具，由政府部门投资，不存在资金回收的问题，所以导演并无经济上的后顾之忧，可以较好地贯彻自己的意图（当然不能违反主流意识形态的要求）。随着影视生产和发行日益市场化，制片人的地位也在不断上升。在一定程度上，商业利益对导演的影响和制约是以制片人为中介来完成的。这就尤其要求制片人兼具敏锐的商业眼光与良好的艺术修养和审美判断力，在两者之间寻找到一个互相促进的契合点。

在前期筹备阶段，导演开始发挥他的影片创作的组织者和总指挥的功能。一个好的导演，不仅需要具有艺术创造的才华，而且需要具有非同一般的组织才能和行政管理能力。在这一阶段，导演要做的工作主要有：

（1）组成摄制组。摄制组是一个包括许多成员和工种（如导演、演员、摄影师、美工师、服装师、道具师、化妆师、灯光照明师以及场记）的临时性组织，可以分成五个部门，在导演的统一指挥下协调运作。

剧务组：包括助理导演、剧务主任和场记。

摄影组：包括摄影师及其助手。

音响组：包括录音师和制造音响的人。

制景组：包括美工师、化妆师、服装师、道具师等。

后勤组：包括电工、设备道具的搬运和陈设人员等。

（2）挑选演员。挑选演员自然是导演在前期筹备中很重要的一项工作。从某种角度说，因为演员是银幕形象的主要体现者，故而从编剧到导演的一切艺术构思最终都要落实在演员的表演上。演员选对了，影片就成功了一半。现在挑演员可以利用最先进的网络新媒体，如张艺谋在为自己的《幸福时光》挑选演员时就大造声势，进行所谓的网上挑演员，当然这也不无商业炒作的嫌疑。

（3）导演阐述。组成摄制组之后，为统一思想，使组员对影片的表现意图、人物性格和人物关系等有统一的认识，导演一般要召集摄制组全体成员进行一次导演阐述。导演阐述时一般有较为详尽的文字材料发给摄制组的各个成员。有了这份导演阐述材料，整个摄制组就有了一个协调各个创作部门统一行动的具体纲领，从而达成对影片的共识。导演阐述一般包括以下几个方面的内容：影片所要表达的重要思想内容，影片的社会、历史背景和时代氛围，影片所要塑造的人物形象及角色的分析，影片的艺术风格或样式，对表演、摄影、美工、录音、音乐、化妆、服装、道具等部门的希望和要求，等等。如导演谢飞的电影《本命年》一片的导演阐述是这样写的：

> 本片的样式为悲剧。
>
> 它要求严格、鲜明的社会、性格、心理的矛盾冲突。一切的表现都要符合以上三方面的逻辑，要揭示现实生活中善恶、美丑交织的真实，容不得任何娱乐片式的随意与虚假。当然，这不是说本片就不会赚钱，它的情节与场面还是挺好看的。但它不是为赚钱而拍的。从这点上讲，这是一部艺术片。
>
> 表现上追求写实的风格，节奏平稳、沉郁。严忌艺术形式、手法的外在表现，保持朴实、含蓄、真实的格调。
>
> ……

（4）确定场景。电影的场景主要分为外景和内景两大类。所谓外景拍摄，主要是指在室外利用自然光拍摄（当然也不完全排斥用人工辅助光）。内景拍摄则指在摄影棚内利用人工照明拍摄。外景地的落实与室内人工布景，是这一阶段必做的工作。美工师需按导演的意图对影片的整体空间环境做统一构思，将电影分镜头剧本所提示的场景具体化。

场景，特别是外景地的确定常常会反过来影响导演的构思。如美国电影《现代启示录》的导演科波拉、《猎鹿人》的导演西米诺都是有了初步构思就找外景地，找到外景地后继续构思，写出剧本。确定场景也常与拍摄之前镜头归类的工作结合在一起做。电影是一种时空转换极为自由的艺术，为节省人力、物力、资金，拍摄时不必也不可能完全按镜头的顺序依次拍摄，而往往以场景为中心，把要在同一场景拍摄的所有镜头归拢起来一起拍。如有的电影，其时间、空间跨度非常大，某个场景可能在人物的童年、青年，甚至老年都会出现，导演一般会在这个场景把所有发生在此地的镜头集中拍摄完毕，再转战其他场景。

中外影视艺术实践的历史表明，前期筹备工作非但是必不可少的创作阶段，也是影视艺术质量的重要保障。在此阶段花费的时间比正式拍摄长很多都是值得和应该的，正所谓"磨刀不误砍柴工"。因为从根本上说，影视艺术的拍摄不仅仅是一个生产的过程，也是一个体验、构思、创作的过程。

（三）正式拍摄。此一阶段，导演、演员、摄影师等几乎整个摄制组成员都进入拍摄进行时状态。

演员在导演的提示下逐渐进入表演状态（有的导演在实际拍摄之前还要求演员进行排演，通过演员的实体活动，检验实拍以前所有工作的准备情况），摄、录、灯光、烟火等各个部门都做好了全面的拍摄准备，导演站在摄影机的旁边，下达"开拍"的命令。在拍摄的过程中，导演常常从监视器也就是观众的角度观看演员的表演和每个镜头的拍摄效果，并设身处地地设想观众会如何反应。如果他觉得表演过火、虚假造作，或者某处场面调度尚不如意、灯光、音响尚未到位，就会停机重拍。这要求导演具有丰富的想象力、准确的审美判断力和果敢的决断力。

在拍摄的过程中，场记的工作非常重要。他一方面要负责"打板"，就

是在导演下达"开拍"的命令之后,打响一块"拍板"。这块"拍板"是在拍摄每个镜头时留有镜头序号或声画同步记号的一种工具,是一块长方形的小黑板,上方可以开合。场记把"拍板"对准摄影机,一旦听到导演下达"开拍"的命令,就迅速地将"拍板"合拢,留下镜头序号或声画同步记号,为以后的剪辑工作做准备。另一方面,场记要填写场记单,做好每个镜头拍摄的现场记录。记录的内容包括各个部门在现场工作的情况,如灯光照明、音响配置,以及服装、化妆、道具等各项细节,为导演、剪辑、配音、洗印等工作提供准确的数据,也为日后某一镜头的补拍准备好详尽的资料。场记是导演的重要助手,很多导演都是从场记开始其助理导演的生涯的。

电影拍摄既繁复庞杂,又繁中有序、非常程序化。电影既是一次性的、常常会留下许多遗憾的艺术,也是非常理性的艺术。导演所从事的不是个体性的创作,而是集体性的理性制作。一般来说,导演会对他所要拍摄的镜头效果反复思考想象、了然于胸或胸有成竹之后付诸实施。如电影导演大师爱森斯坦和黑泽明都会在开机拍摄之前亲自画出很多镜头画面的草图。另外,导演的创作结果不是立竿见影的,其拍摄的成品最终呈现在银幕上还需较长的一段时间。这些情况无疑会使导演作为创作主体的激情受到一定的制约。

(四)后期制作,主要是导演和剪辑师的工作,也包括技术人员的音响混录、后期配音、合成洗印(或数字合成)、拷贝制作等工作。

剪辑是指对样片进行汇总、删剪、整理、连接的过程。在此阶段,导演在某种程度上可以进入一种个人创作的自由天地,不需要处理在前期筹备和正式拍摄过程中必须做的诸如协调摄制组成员关系的种种杂务,他可以完全按照自己的构思和意图,把已经拍好的素材不断地打散、连接。剪辑工作的第一步是"顺镜头",即把所有的镜头按分镜头剧本中的顺序连接起来。因为影片并不按分镜头剧本的顺序拍摄,而且有些镜头不只拍摄一次,所以要放映样片,挑选最佳的镜头,删去重复的部分,使整部影片初具轮廓——此时的影片叫作"毛片"(剪辑中有各种画面转换的技巧,将在后面谈到)。在剪辑的过程中,导演还要考虑声音的处理以及声音和画面的结合。

因此，导演和剪辑师还要指导或协同其他人员配对白、加音乐、混录等。

二、编剧："一剧之本"的创作

影视艺术创作的第一个环节是编剧，是剧作家的工作。电影剧本是编剧用文学语言创作的文学剧本。童年时期的电影，因为设备简陋、技术单一，表达的内容质朴而单纯，随意性较大，故常常并不需要剧本。但随着电影逐渐成为一门独立的艺术，电影剧本也日渐显示出它的重要性。虽然有一些天才导演在拍摄之前并没有很详细、很严谨的剧本，但这种情形毕竟比较少见。从某种角度说，剧本的成熟、对剧本的重视是电影（或者说导演）成熟的一个重要标志或必要条件。如"第四代"导演谢飞在对"第六代"导演表达自己作为一个前辈和老师的希望时就曾语重心长地期望才华横溢的"第六代"导演在剧本上多花工夫，使剧作更为厚实凝重，只有这样，才能进一步走向成熟，拍出大气之作。

影视文学编剧必须兼具文学创作和影视创作的才能。也就是说，编剧必须把文学的叙事因素与影视的造型因素结合起来：用电影的方式进行思考，用文学的方式加以表达。

1. 剧本作为电影的基础

剧本是影视作品的"一剧之本"，是拍摄电影、电视剧以及某些电视文艺作品的脚本。对一部电影来说，编剧（指原创性的编剧）是第一个体验生活、提炼生活素材，使生活、题材艺术化，变成银幕形象的人。虽然剧本所蕴含的银幕形象仍处于文字表现的阶段，但它无疑能独立地描绘出鲜明的生活图画，为导演的再创造提供基础。在剧本中，思想和形象都是原创性的，它决定了未来影片表现生活的深刻程度和艺术高度。电影导演谢飞有一次应邀在北京大学讲学时，就曾经发人深省地讲道：其实导演没有什么了不起，只要有中等资质的人都可以胜任，因为他只是把原作者的思想、理念用电影语言、用影像再现出来，对生活、对社会思考的深度早就包含在剧本原作中，而并非导演的原创。导演只是一个二度创作者。作为电影导演的谢飞

说这样的话，或许有谦虚的成分在里面，但的确是有一定道理的。

电影文学剧本虽是用文学语言完成的、基本完整的一种艺术形式，而且也可供阅读，但它本身并不具备独立价值。也就是说，没有专门用来阅读或专为阅读而写的影视文学剧本，它的最终目的是用来拍摄，所以我们也把剧本称作"脚本"。电影文学剧本和影片成品的关系是一种创造和再创造的关系。剧本是影视艺术创作的基础，是联系现实生活与影视艺术的重要桥梁。著名法国女作家玛格丽特·杜拉斯所创作的影片《广岛之恋》的剧本，就为影片的成功打下了很好的基础。我们且来看一下剧本开头的描写：

（影片一开始，两副赤裸的肩膀逐渐地、逐渐地显现出来，我们所能看到的全部画面就是这几只互相拥抱着的肩膀，头部和臀部都在画外，肩膀上仿佛布满了灰尘、雨滴、露珠和汗水，总之，随便什么都行。重要的是使我们感觉到这些露珠和汗水是由于原子蘑菇云的飘散和蒸发而凝聚起来的，应该引起一种强烈的、具有冲击力的新鲜感和欲望。这些肩膀肤色不同，一副是黝黑的，一副是白皙的。弗斯科的音乐伴随着这几乎令人窒息的拥抱。手也有明显的不同。女人的手搭在黝黑的肩膀上。"搭"也许不确切，"抓住"可能更确切一些。一个男人的声音，平静而安详，象是在朗诵，他说：）

他：你在广岛什么也没有看见。什么也没有看见。

（可以随意重复这句话。一个女人的声音，同样平静、低沉而单调，这个声音沉吟着回答。）

她：我看见了一切。一切。

……

对照电影，我们不难发现，"在把文字转化为形象的过程中，剧本无论是在细节上或是在思想意图上都几乎原封未动地保留了下来"[1]。

[1]〔美〕李·R.波布克：《电影的元素》，伍菡卿译，中国电影出版社，1986年，第7页。

2. 剧本的形式和结构

从形式和结构的角度看，影视剧本由镜头、场面和段落组成，是按镜头—场面—段落的顺序设计的。编剧根据自己的构思写出每一个镜头的内容，然后把各个镜头用一种近乎蒙太奇的方式形成连贯的场面，场面又构成段落，进而由各个段落构成整部影片。所谓剧作结构，也就是指各个镜头、场面和段落组成整部影片的方式。一般认为，电影的剧本结构形式主要有如下三种：

其一，戏剧式。

戏剧式剧作结构在电影史上称得上历史悠久，它较多地吸取了戏剧艺术结构上的特点。这也是影视艺术（特别是在早期）与戏剧艺术关系密切所致。美国电影理论家约翰·霍华德·劳逊曾指出，戏剧按照冲突律来结构剧本，这也适用于电影剧本，但电影在应用这一定律时必须注意一些重要的特殊条件。[1] 这里所说的"特殊条件"指的是电影的时空自由转换、独特的蒙太奇语言和表现手段等方面。

戏剧式的影视剧作按冲突律来结构剧本，一般按顺时针方向发展剧情，有序幕、开端、发展、高潮、结局等几个部分。戏剧式结构致力于表现人物的外部冲突。这种冲突主要通过两个方面来表现：语言和行为。语言，即人物对白、旁白或独白，必须符合人物的性格、身份及社会环境。行为则是指人物的动作，也是人物的性格特征、心灵世界的外化，必须合情合理。

一般而言，好莱坞电影的一个重要传统就是剧作的戏剧化结构，巧妙地运用这种结构正是好莱坞电影长盛不衰的一个重要因素，当然，这也是许多电影走向虚假、平庸的一个重要因素。比如《桂河大桥》，就是一部极为严谨的以戏剧冲突来结构宏伟繁复的影片构架的佳作。它有开端，有发展和展开，有多条线索，有人与人之间、不同文化之间的情节冲突（如美国战俘与英国战俘、英国战俘与日本军官、造桥和护桥及炸桥等），也有炸桥之时矛盾的汇集和高潮的迸发，以及让人回味无穷的袅袅余音。

[1] 参见〔美〕约翰·霍华德·劳逊：《戏剧与电影的剧作理论与技巧》，邵牧君、齐宙译，中国电影出版社，1961年，第449页。

《桂河大桥》画面

其二，心理式。

心理式剧作结构也常常被称为时空交错式的剧作结构，它以主要人物的心理活动（包括潜意识与显意识）的变化为情节线索，把过去、现在、未来等穿插、联系起来。与戏剧式结构相比，这种结构形式的特点在于：首先是时空转换极为自由，往往根据人物心境的变化，用回忆和倒叙（闪回）的方式，把过去、梦幻、现在，甚至未来自由地交织在一起；其次，它的重心在于表现人物的内心情感世界，而非人与人之间的外部冲突。如伯格曼的《野草莓》以一个医学教授的一次旅程为表层线索，不断地进入往事的回忆和梦幻中。表层线索与下意识和潜意识活动构成了相互交错、冲突以及对话的复杂关系。电影的时间和空间彻底突破了现实世界的客观限制，不再受理性、线性逻辑的约束，形成了一个主观化的世界，过去与现在、梦幻与现实交错混杂在一起。中国电影《小花》基本上不是按故事情节发展的线性时间顺序，而是依电影表现的需要，以人物情绪和心理的变化来结构全片，黑白片段和彩色片段交替使用，互相烘托，各臻其妙，相得益彰。

其三，散文式。

散文式剧作结构的电影不追求情节的完整性和情节发展的因果联系，也没有很强的戏剧化冲突，往往截取一段生活流程，用较为写实的手法记

录下来，宛如一篇叙事性的"生活流"散文（如意大利新写实主义代表作《偷自行车的人》），或是将几个"形散神不散"的段落仿佛不经意地组接在一起（如中国电影《城南旧事》）。《城南旧事》由三个并不完整、相互之间并无必然联系的故事片段连缀而成。虽然这几个故事片段没有必然联系，但串联这几个故事的人却是同一个（小英子）。另外一种散文化的结构方式是一种小品式的串联，如电影《爱情麻辣烫》，它不是以某一个人为视角，而是以一个大致统一的题材或主题来串联各个故事片断。《爱情麻辣烫》的剧作结构方式容易让人想起格里菲斯的《党同伐异》，这部超越了当时人们的接受水平的惊世之作也是以一个大致的主题把四个不同地域、不同时代的故事串联在一起。

其四，解构式。

解构式剧作结构是后现代主义文化在影视艺术领域的一种体现。这种结构不求完整，甚至有意地自我解构和颠覆。剧作者不再信奉影片再现现实的真实性原则，而是把影片中的现实视作一种叙述上的"自圆其说"、一种电影文本的真实。电影《公民凯恩》《罗生门》《疾走罗拉》等在结构上都有这种自我解构和颠覆的特点。《公民凯恩》《罗生门》从不同的角度和侧面来叙述同一件事或同一个人的不同侧面。人人（或者说每一个侧面）都振振有词，颇能自圆其说，但不同的角度或侧面却彼此矛盾、互相否定。公民凯恩作为一个复杂的现代人的形象，其内涵是不确定的。在《罗生门》中，除了武士被杀和真砂失身是事实外，几个当事人和目击者对同一事件的叙述互相矛盾，触及了一个非常深刻的哲学本体论命题。《疾走罗拉》则通过对几种可能状态的影像化呈现，凸现了人生的偶然性因素。电影在导演的手中似乎完全成了可以随意编排玩耍的万花筒，每一种可能都只是一种假定，只是一种文本的真实。再如昆汀·塔伦蒂诺的《低俗小说》，这部电影中发生的几个故事本身是不相关的。然而，某个故事中的人物却在别的故事中出现，杀手文森特则在每个故事中都亮相。影片完全打破了传统的线性因果叙事方式，到全片快结束时才把扑朔迷离的情节交代清楚。

当然，以上对影视剧作结构几种类型的分析是相对而言的。具体到每

一部影片，其剧作结构形式是不可能完全单一的。这不仅仅因为影视艺术本身就是一种非常复杂的综合性艺术，更因为现实生活本身十分丰富复杂。

3. 剧本的视觉造型性

电影剧本必须高度重视视觉造型性和形象的直观性。这就要求剧作者细致地观察生活，能捕捉最有表现力的音画素材。苏联著名电影导演普多夫金说得好："编剧必须经常记住，他所写的每一句话终归要以某种可见的视觉造型形式体现在银幕上。因此，重要的不是他所写的字句本身，而是这些字句所表达的那种可以从外部体现出来的造型形象。"[1]法国著名小说家、编剧阿兰·罗布-格里耶（也译作阿仑·罗勃-格里叶）也说过："构思一个电影故事，在我看来，实际上就是构思这个故事的各种形象，包括与形象有关的各种细节，其中不仅包括人物的动作和环境，同时还包括摄影机的位置和运动，以及场景的剪辑。"[2]玛格丽特·杜拉斯在《广岛之恋》的剧本中写道：

空荡荡的和平广场，炫目的阳光使人回想起炸弹的耀眼的光芒。1945年8月6日后拍摄的新闻片。蚂蚁、昆虫从地下爬出来，同肩膀的镜头交织在一起。

在剧本中，剧作家对每一个镜头、场面和段落都应该充分地加以描写，对他想象中的银幕形象充分地进行描写。从表面上看，剧本由台词和场景描写构成。台词属于人物语言，一般要求符合人物的社会身份和性格发展逻辑，符合人物，与戏剧对台词的要求相近。场景描写即剧本的叙述部分，比台词占有更大的分量，因为影视艺术主要是视觉的艺术。这种描写除了运用文学的各种手段外，还可以借用影视的专业术语来完成，如规定景别、角度、镜头的切换等。更为重要的是，影视编剧在创

[1]〔苏联〕普多夫金:《普多夫金论文选集》，多林斯基编注，罗慧生、何力、黄定语译，中国电影出版社，1962年，第116页。
[2]〔美〕李·R.波布克:《电影的元素》，伍菡卿译，中国电影出版社，1986年，第6页。

作的过程中，要始终使声音、画面浮现在自己的脑海里，用手中的笔尽可能形象化地描绘脑海中的视觉形象，为导演的实际拍摄提供较为清晰的蓝图。

苏联著名电影导演普多夫金曾经说过，蒙太奇是电影艺术家所要掌握的最重要的造成效果的方法之一，因而也是编剧所要掌握的最重要的造成效果的方法之一。也就是说，蒙太奇是编剧必须使用的重要思维方法，这是由剧本的视觉造型性特点决定的。

4．剧本创作的综合性思维

剧本创作虽然是在平面上写作，但要求编剧的思维是综合立体的，必须把声音、画面等影视要素都纳入构思与写作之中。究其根底，这也是把摄影机纳入剧作构思中，即充分考虑到影视艺术的种种要素和特性。

影视中的音响要素是必不可少的，而且能够强化视觉造型。正如贝拉·巴拉兹在《可见的人 电影精神》中指出的："什么是声音的非真实的实际本质呢？……我们能轻易地臆想出那些在现实中不可想象的生灵，但那种在现实中不发声的声音却是无法创造的。……声音只有当它在现实中可以听到的时候才存在。因此声音本身永远不会产生怪异和荒诞的效果，只有当它与其源头有一种几乎不可能存在的关系时才会出现这种情况。"[1]因此影视剧本的写作要明确声音的应用。如剧本《去年在马里昂巴德》中，编剧罗布-格里耶对声音的提示：

开始是一阵骤然响起的浪漫而热烈的音乐，这音乐就像我们在某些带有强烈的、激动人心的高潮的影片结束时所听到的一样（这是一个由木管、铜管和弦乐等组成的巨大的交响乐团演奏的）。片头字幕是传统的样式……

随着片头字幕不断涌现，音乐已慢慢变成了一个男人的声音——缓慢、温和，相当响亮，但同时显得有些冷漠：这是一种雅致的舞台

[1]〔匈〕贝拉·巴拉兹：《可见的人 电影精神》，安利译，中国电影出版社，2000年，第259—260页。此书封面上的作者名写作巴拉兹·贝拉，应为贝拉·巴拉兹。

腔，节奏鲜明，但没有什么感情。

影视艺术中的声音要素除了现实环境的一切音响外，还包括对白、旁白或独白、音乐等。音乐（包括主题曲）无疑是渲染和烘托气氛的重要手段，能成为影片的节奏基础，升华和强化影片的主题。甚至有时候，银幕的"无声"或"静音"状态也能起到强化造型和升华情感的作用，"此时无声胜有声""于无声处听惊雷"。比如影片《钢铁是怎样炼成的》表现保尔·柯察金陷入生存危机，想自杀而未成功之后面临重大的人生抉择，通过寻访旧地，保尔渐渐地恢复了生活的信心。此时，他推开一道门，黑暗中，门轰然倒塌，光明与黑暗形成强烈的对比，银幕上长时间陷入一种"无声"的状态，恰到好处地表现了保尔所经受的艰难的人生抉择和痛苦的思想斗争。

总之，剧本是否成功的一个重要的衡量标准是声音和画面是否很好地结合在一起，听觉因素与视觉因素是否融合成了一个有机的整体。同时，用光也是编剧必须考虑的。影视艺术从根本上而言是一种光与影的艺术，正是光使我们得以"看见"。非但如此，光也是一种非常重要的造型元素，是产生画面表现力的一个决定性因素。不同的光的方向、亮度、色调能营构出不同的氛围与情调。此外，编剧在创作的过程中还要善于和潜在的影视观众进行交流，他（她）的心目中应该有在银幕前观看影片的观众。这不妨也视作编剧综合性思维的一部分。美国剧作家小罗杰曾说过："一部戏

《去年在马里昂巴德》画面

在为观众演出以前虽说还没有完成,但剧作家开始他的写作过程时却考虑到了观众,他在创造一个主角,观众将会偏向这个主角,剧作家还给这个主角提供了一个追求的目标,观众将会关心他是否能达到目的。这正是剧作家为什么首先必须对观众的共鸣和他们在一出演得很成功的戏中所起的作用有个基本了解的原因。"[1]

在电视文艺作品中,除了电视剧剧本的写作外,具体节目的策划和台词的撰写等案头文字工作,也属于广义的编剧工作范畴。电视文艺节目也需要有一个文学台本,主要包括节目的解说词和主持人的串联语言。其中,解说词是台本的主体部分,其写作的要求与电影剧本的写作要求相近,如要求视觉化、综合性思维等。

三、导演:艺术创作的中心

1. 导演作为中心

波布克曾指出:"导演是影片的创作者。他预先考虑整部影片,选择能赋予影片以特点和力量的思想和哲学概念。他塑造画面和调整它们之间的相互关系。他构成和创造能加强这些可见画面的音响元素。导演运用各种各样的艺术元素——文学、画面构图、光和影、音乐和戏剧。他的艺术作用是利用每一种元素来创造出完整的艺术作品。"[2]的确,导演是电影艺术创作的中心。在很大程度上,导演决定着电影艺术作品的艺术风格和个性特征。而从某种角度看,电影成为一门独立艺术的历史,也是导演逐渐成为电影艺术创作中心的历史。

导演作为电影艺术的中心,并不是一种主观上的一厢情愿或想当然,而是由电影艺术的特性、导演在整个电影艺术创作过程中的关键性作用和地位决定的。

电影艺术是综合艺术,文学、戏剧、音乐、美术等各门艺术进入影视

[1]〔美〕小罗杰·M.巴斯费尔德:《作家是观众的学生》,收于〔美〕艾·威尔逊等:《论观众》,李醒等译,文化艺术出版社,1986年,第111页。
[2]〔美〕李·R.波布克:《电影的元素》,伍菡卿译,中国电影出版社,1986年,第161页。

艺术之后都发生了质的变化——这种变化可以用"影视化"("电影化"或"电视化")来概括。然而，各门艺术究竟"化"到什么程度，统一在怎样的整体风格之下，最后变成一个什么样的新的有机体，都要靠以导演为中心的摄制组来完成。综观影视创作的整个流程，不难发现，从撰写文学剧本、分镜头剧本到组建摄制组、挑选演员、阐述影片构思、拍摄，再到后期制作，导演的工作可以说贯穿始终。而且，正因为影视艺术的摄制是一个分阶段进行、需要各个部门通力合作的复杂过程，因此更加需要导演有一种宏观构思，要求导演成为创作的中心。摄制组的任何一个部门、任何一项工作，都必须贯彻导演的主观意图。如果各个部门各行其道，影视艺术作品就会不伦不类，无法形成统一的风格。

对导演作为艺术创作的中心最为强调的莫过于"作者论"。法国新浪潮电影导演特吕弗曾表示："在我看来，明天的电影较之小说更具有个性，象忏悔，象日记，是属于个人的和自传性质的。年轻的导演们将用第一人称表达自己，叙述他们的经历。比如说，可以是他们的初恋，也可以是刚经历的感情，或者他们政治觉悟的转变，他们的婚姻、病痛、假日等。"[1]新浪潮电影导演认为影片的导演工作正如诗人、小说家、画家自己的作品创作，应尽力体现自己的个性风格。电影导演"作者论"的提出，是当时电影艺术家们力图提高电影艺术的地位、强调导演自我表现的重要性的结果，其具体观点虽不无可商榷之处，但它对于鼓励导演进行艺术创新、追求自己的风格和个性起到了积极的作用。

2. 导演的出场与隐身

电影理论家马赛尔·马尔丹认为，电影的创作中有两种基本的导演方法：一种是偏于思维（思想）或观念的方法，理性在导演的创作思维中占据了更为重要的地位。如爱森斯坦、奥逊·威尔斯，他们往往以强烈的个人理性观念驾驭电影语言和表现手段，通过一个概念化的造型世界来吸引观众。《公民凯恩》虽以强大的理性力量解剖、重组凯恩的内心世界，但呈

[1] 转引自尹岩：《弗·特吕弗其人其作》，载《北京电影学院学报》，1988年第1期。

现给观众的是一个非"理性"所能分析的凯恩的形象。《罗生门》虽然好像要探究事实的真相到底是什么,但最终却给我们一个莫衷一是的非确定性的"答案",即使是樵夫的说法也有漏洞(他无法解释短刀的去向)。另一种是偏于感觉和直觉的导演方法。这种方法注重画面感——构图、色彩、光线等造型要素,以感性鲜明的影像风格映现或寄托主体情感。这两种导演方法也相应地决定了导演在影片中的不同地位——出场或隐身。在前一种导演方法的影片中,我们好像处处能感受到导演的强大主体力量,只能跟着导演的意图走。而在后一种影片中,导演倾向于在影像世界中隐匿自己,让影像世界自然浮现出意义,留给观众更大的想象空间和思索余地,如卓别林、安东尼奥尼等人的许多影片便是如此。[1]

一般而言,蒙太奇占主导地位的时代更倾向于理性思维的导演方法,而在后来新现实主义和以新浪潮为代表的现代主义电影观中,马赛尔·马尔丹所言的"感觉派"占有优势。当然,这样的区分也是相对而言的,感性与理性是互相交融、无法截然分开的。从根本上说,特别是在电影充分发展之后,所有的方法或倾向都成为电影艺术创作的有机成分。

3. 导演风格的构成要素

构成导演风格的要素有多种,波布克在《电影的元素》一书中的概括是较为全面的。下面按波布克的要素区分方法逐一略作阐述:

(1)题材的选择。导演对题材的选择体现了他的个人偏好、体验的深度和思想的力度,往往包括对主题的提炼与挖掘,是导演人生体验的一种外化,因而需要调动导演所有的人生体验来"厚积薄发"。

选择什么样的题材与导演所要寄托的情志和表达的思想密切相关。成熟的导演总是按照自己的生活经验、理想情操、志趣喜好等个人因素来选择影视艺术的题材。导演对题材的选择一般具有一定的稳定性,但也有一个不断自我挑战和自我超越的问题。如中国的"第四代"导演与"第五代"导演有着风格上的差异,两个群体在题材选择上有所不同,并体现出一定

[1]参见〔法〕马赛尔·马尔丹:《电影语言》,何振淦译,中国电影出版社,1980年,第221—222页。

的群体性特点。

"第四代"导演矢志不渝地追求真、善、美和人道主义主题，如《巴山夜雨》（吴永刚、吴贻弓，1980）、《城南旧事》（吴贻弓，1983）、《小街》（杨延晋，1981）、《乡音》（胡炳榴，1983）、《如意》（黄健中，1982）、《良家妇女》（黄健中，1985）、《青春祭》（张暖忻，1985）、《红衣少女》（陆小雅，1985）等影片，大多表现出对小人物（很多是女性人物）命运的关注、同情，对真、善、美的呼唤以及美好的东西失落之后的淡淡哀伤，注重人与人之间真诚、友爱的关系。

"第五代"导演有过知青的经历，又适逢文化寻根的思潮涌动。他们比较关心较为宏大的国家和民族主题，致力于对传统文化和历史的反思，偏爱重大题材，侧重表现富有文化积淀和象征意蕴的西北地区和黄土高原，在人物表现上则偏重凝重、深沉、粗犷的硬汉形象，如《一个和八个》（张军钊，1983）、《黄土地》（陈凯歌，1984）、《猎场扎撒》（田壮壮，1984）、《盗马贼》（田壮壮，1986）、《红高粱》（张艺谋，1988）等。

再如意大利新现实主义导演，大多把视线投向社会上弱小的普通人。如德·西卡，从《擦鞋童》《偷自行车的人》，到《温别尔托·D》，都倾注了他对常常成为不义势力和冷漠社会的牺牲品的弱势群体的人道主义同情。而新浪潮的导演们试图表现和探究的是现代人矛盾复杂的内心世界，所以往往以一些与社会格格不入、对社会具有反叛性的"边缘人"和"多余者"为影片的主角，如让-吕克·戈达尔的《筋疲力尽》《狂人皮埃罗》《芳名卡门》《我略知她一二》等。

（2）剧本。导演与剧作一般有三种关系：一是导演直接创作剧本，编导合一；二是编导合作，导演也是编剧之一；三是编导分离，导演在剧本的基础上再创作。

在第一种关系中，导演直接在剧本的创作中贯彻自己的意图，体现自己的风格追求。如伯格曼，除了早期几部影片外，其他影片几乎全部自编自导。这无疑更有利于形成其独特且较为稳定的电影美学风格：内敛深沉的哲理思考、冷峻深邃的悲剧意识、强烈的视觉造型、浓郁的神秘气息、诗意的象征和隐喻。如《第七封印》《犹在镜中》《假面》《呼喊和细雨》《处

《狂人皮埃罗》画面

女泉》等，便是如此。香港著名导演王家卫的电影也大多是自编自导的，如《旺角卡门》《阿飞正传》《重庆森林》《堕落天使》《春光乍泄》《花样年华》《2046》等等，几乎都是如此。这对于王家卫独特的个人风格的形成和巩固无疑有着决定性的影响。

在第二种关系中，导演也直接参与编剧，以保证剧本能适应导演的风格。在世界电影史上，常常有编剧与导演长期合作的现象，乃至达到心有灵犀的境界。如意大利新现实主义电影导演德·西卡与剧作家切萨雷·扎瓦蒂尼，他们的合作从20世纪40年代开始一直持续到1974年德·西卡逝世为止，合作创作了《擦鞋童》《偷自行车的人》《温别尔托·D》等优秀影片。还有法国的玛格丽特·杜拉与阿伦·雷乃、中国的李准与谢晋等，也是编剧和导演长期合作的范例。

第三种关系需要导演慎重地从已经创作好的剧本中选择适合于自己拍摄的剧本，或者是从文学作品（如小说、散文或是叙事诗）中发现适合于自己导演的对象，再请人对文学作品进行编剧。如张艺谋就很注意从当代小说中发现拍摄对象，《红高粱》《菊豆》《活着》《秋菊打官司》《有话好好说》《一个都不能少》都是从小说改编而来的。他拍摄的《英雄》《十面埋伏》等，则是先找一些人策划好故事，再编成剧本。后几部电影的文学性无疑大为退步，这也是影片招致批评诟病的原因之一。

电影剧作无论是以何种方式产生，都必然反映出导演的美学追求和风格特征。另外，在剧本结构的安排和处理上，可以说，在一定程度上，剧

作结构的选择与导演的文化观念是互为表里的。戏剧化的结构与导演对世界的理性主义态度显然有着不可分割的联系；而解构式的剧作结构的选择自然体现出导演浸染了后现代文化价值观念。

（3）画面。画面的构图和摄影机的运动直接作用于人的视觉，是最为直观的风格元素。有着较为稳定的艺术风格的导演在处理画面构图和摄影机的运动等问题时无疑会有一些独特的手法。如伯格曼的大多数电影的画面构图都十分规整，具有极强的视觉造型感，仿佛一张张静态的黑白照片，黑白对比非常强烈，将观众的注意力引入四四方方的画框之中。阿伦·雷乃的影片如《广岛之恋》《去年在马里昂巴德》则是开放式和发散式的，构图是自由随意的，影像好像要溢出画框，柔和而扩散的白光与物象的阴影形成了鲜明的对比，洋溢着不无神秘的诗意氛围，有着独特的装饰性视觉效果。而安东尼奥尼的画面构图则是大色块、粗线条，几乎没有什么局部的对比，镜头运动是缓慢而凝重的，演员的表演常常略带神经质。

画面应该与每一部具体的影片的整体风格和情调相统一。同一个导演的不同作品在画面的构图与镜头的运动上也往往会表现出差异。如张艺谋导演创作路子很广，且屡屡出新，很少重复自己，其作品题材广泛，风格跨度很大，画面的构图与镜头的运动也有明显的变化。如《红高粱》追求浓重的、大色块的画面效果，视觉造型感极强，镜头的运动粗犷而奔放，洋溢着野性的生命热情。《有话好好说》因为是城市生活题材，于是用跟镜头和晃镜头的方式刻意表现现代都市人在浮华世界中躁动不安的心态，镜头变动不居、摇摇晃晃，几乎让人眼花缭乱、无所适从，许多画面是变形的，演员的脸部与摄影机极为接近，形成了夸张变形、类似于照哈哈镜般的效果。而怀旧题材的《我的父亲母亲》则是浪漫温馨和诗情画意的，画面构图平衡、稳定，色彩鲜亮明丽、温暖，有时富于朦胧的情调，如同一幅幅鲜润欲滴的暖色调的水彩画。

（4）演员的表演（详见下一节，此处从略）。

（5）剪辑的艺术。剪辑也是导演的一个重要工作。当然，有的剪辑工作是由剪辑师承担的，有的则是由导演自己承担。即便剪辑工作是由剪辑师承担，也总是在导演的指导下完成，必须符合导演对影片的处理。因此，

正如戈达尔明确指出的，剪辑首先是导演的重要风格特征。剪辑有渐隐、渐显、切、跳接、插接等多种手法，各种手法对影片整体风格的形成会产生不同的作用。如著名的蒙太奇电影大师爱森斯坦，他的镜头之间是充满冲突、对比的，剪辑速度非常快，具有非常强烈的视觉冲击力。同样倡导蒙太奇理论的苏联电影导演普多夫金的剪辑风格则不同于爱森斯坦，他常常用大自然的空镜头与表现现实生活的情节性镜头的对接来渲染情绪气氛，揭示人物的情感，寄托象征的诗意，被人称为"诗意蒙太奇大师"。而作为现代主义电影大师的安东尼奥尼，他的许多影片的重要主题都是通过长镜头来表达的，镜头剪辑的节奏往往很慢，人物和环境交替切换，使人联想到人物复杂的心理和精神状态。

（6）辅助元素的运用。除了以上所述的各导演风格要素外，音乐、音响、光效等辅助元素也是构成导演风格的因素，能够为作品增光添彩。

从导演创作过程的角度来看，(1)(2)属于导演构思的阶段；(3)(4)(6)主要属于实拍阶段，但导演构思时也需加以考虑；(5)主要属于后期制作阶段。总之，"风格即人"，成熟的导演的较为成功的影视艺术作品总会通过种种要素或手段打上导演自己鲜明的烙印。

4. 对话与潜对话：导演的创造

影视导演创作的过程是一个与多重对象不断地进行对话与潜对话的复杂过程。"对话"，这里显然是在打比方的意义上来说的。苏联文论家巴赫金关于陀思妥耶夫斯基小说中"对话"和"复调"的理论探讨对我们关于影视艺术创作中对话问题的探讨极富启发意义。正如巴赫金指出的："语言的整个生命，不论是在哪一个运用领域里（日常生活、公事交往、科学、文艺等等），无不渗透着对话关系。""生活中一切全是对话，也就是对话性的对立。""存在就意味着进行对话的交际。"[1]归根到底，电影导演的艺术创造也是一种语言表达现象。导演运用独特的电影艺术语言进行创作，欣赏者则使用约定俗成的电影艺术语言对影片进行接受和再创造，由此形成

[1] 以上引文分别见于〔苏联〕M. 巴赫金：《陀思妥耶夫斯基诗学问题》，白春仁、顾亚铃译，生活·读书·新知三联书店，1988年，第252、79、343页。

创作者与接受者的对话关系。在具体的创作过程中，理智、清醒的艺术家还往往将自己从创作的投入状态中拉出来，审视笔下的创作对象（某些激情澎湃、灵感袭来时陷入"迷乱"状态的浪漫主义类型的创作不在此列）。可以说，导演此时扮演的正是观众的角色。说到底，导演常常是自己的电影作品的第一个观赏者和评价者。

5. 导演的三种生存方式与电影工业美学

因为媒介环境的巨大变化，当下导演的生存方式与之前导演的生存方式有了很大的不同，主要有如下三种新的生存方式：

（1）技术化生存。电影是所有艺术门类中与科技的联系最为密切的艺术，综合了声学、光学、物理学、电子学和计算机、数字技术、脑神经科学等自然科学与应用科学的成果。进入数字技术高速发展的"互联网+"时代，电影不再只是胶片上的艺术。随着数字电视、网络视频的出现，新媒体语境中的视听艺术被推到新媒体融合的最前沿，对电影的制作技术的要求也越来越高，技术和科学素养成为导演的一种重要素质。

（2）产业化生存。电影是一种"核心性创意文化产业"，导演的创作必须满足市场的需求，遵循一定的产业运营规范，符合国家或地区的管理要求。这是在一个日益市场化的创意经济时代，导演必须采取的"产业化生存"或"体制内生存"策略，其重要体现便是制片人中心制。这一制度突出了制片管理在电影工业中的重要性，要求导演服从制片人的统筹，共同进行专业化、流水线式的电影工业生产，同时具有标准化生产的类型电影观念和后产品开发理念，在一种大电影产业的框架下进行电影生产。这也是笔者提出的当下中国"电影工业美学"观念的主要内容之一。在电影工业美学观念以及制片人中心制的要求下，导演的工作是整个产业链的重要一环，导演个体的才华、抱负都要受制约于体制——他必须"戴着镣铐跳舞"。

（3）网络化生存。在网络时代，随着网络节点化生活方式的全面展开，新的网络社群、部落不断形成，公众表达文化诉求的公共文化空间也不断拓展。这些被网络文化重塑的电影观众强势地影响着影片的生产和传

播。互联网不仅为电影的宣传营销拓宽了渠道，提供了新平台，而且以种种直接或非直接的方式参与电影的叙事。在互联网经济背景下，只懂叙事结构、人物关系、镜头剪辑的技术型导演已经完全不能满足市场的需求，新产业语境下的导演必须成为既懂拍摄、制作，又懂营销、后产品开发的全能型导演。总之，新时代之"新"实为媒介现实之新，这种媒介之新是全方位的。媒介的变化必然影响到艺术的生产，电影的语言表达方式和叙事形态等也相应地发生变化。网生代认可电影影像的虚拟本性、叙事的假定性等特质，不再坚守反映论、再现论等观念。玄幻、科幻类电影对现实主义、真实再现等观念形成了强劲的冲击。导演的网络化生存还包括内化于电影创作中的互联网思维，"想象力消费"的玄幻、科幻类电影，剧情复杂"烧脑"的"高智商电影"、脑神经电影、数据库电影等都是电影新思维的表现。

四、演员：表演的艺术

表演是影视艺术创作中非常重要的一个环节，而且因为演员总是凸现在银幕上，仿佛是影视艺术的主体和中心，因而对于观众来说，演员的光辉更为引人注目。观众大多记住了电影演员而不在意影片的真正核心——导演。明星的社会感召力常常是相当惊人的。路易斯·贾内梯在谈及明星的时候说："像约翰·韦恩和大多数明星一样，方达传播某种思想意识，暗示某种理想的行为方式。因此，明星在传播价值观念方面可以产生巨大的影响。"[1]不少明星具有文化象征意义。

1. 影视表演与舞台表演

影视艺术的表演是在镜头前的表演，观众并不在现场，舞台表演则是观众直接观看的舞台上的表演，可以说，影视表演与舞台表演的所有不同之处都是由此引发的。

[1]〔美〕路易斯·贾内梯：《认识电影》，胡尧之等译，中国电影出版社，1997年，第167页。

舞台表演是在剧场中和舞台上进行的现场表演，以观众的存在（"第四堵墙"的打开）为前提。演员在表演时，清醒地意识到观众的存在，与观众直接交流。对待观众态度的不同，或者说，在表演时是公开承认观众的存在还是假装观众不存在，形成了著名的两大表演体系，即斯坦尼斯拉夫斯基表演体系与布莱希特表演体系。前者要求演员忘掉或至少是无视观众的存在，全身心地投入角色中，深入地体察和感受角色的思想感情，以达到演员与角色的相通相融，达到"角色即我""我即角色"的境界。后者则以德国大戏剧家布莱希特和苏联著名戏剧导演梅耶荷德为代表，主张以"陌生化""间离效果"及"假定性"打破"第四堵墙"，打破幻觉式的自我欺骗与自然陶醉，强调戏剧创造过程中的理性因素，使演员与观众都不沉浸于舞台所制造的感性氛围和舞台幻觉中，要求演员深刻清醒地意识到自己是在演戏，而对于观众，则要"防止他们与剧中人物在感情上完全融合为一"。事实上，中国的戏曲艺术在很大程度上与布莱希特表演体系相似。中国戏曲艺术的虚拟化、程式化都是在打破舞台上的表演幻觉，直接告诉观众这是在演戏。这或许也是布莱希特盛赞中国的戏曲艺术且从中汲取了不少有益的启迪的原因。

而在影视艺术的表演中，演员与观众的关系并非如此。演员并不直接面对观众，演员与观众的相互关系被切断，是单向性的，"演员只能为观众演出，却看不到观众"[1]。就此而言，电影作为"一次性"的、"遗憾的"艺术，对演员的要求更高。演员必须能随时在没有实际的观众观看的情形下，迅速地进入角色，酝酿并调动起感情，同时预想观众的反应。

在舞台表演中，演员可以支配演出的过程，有更多自由创作和发挥的机会。舞台演员有嗓音方面的要求，念台词要响亮，甚至不无夸张，因为必须首先让观众听见。演员还要用大幅度的形体动作，尽可能地让观众看见。因此，就总体而言，舞台表演的表演性很强。

影视艺术的表演则是一种面对镜头的表演，更为生活化，更为本色自然。摄影机可以通过运动的方式，把处在各种景别里的演员的表演拍下来，

[1]〔法〕安德烈·巴赞：《戏剧美学与电影美学》，收于中国艺术研究院外国文艺研究所《世界艺术与美学》编辑委员会编：《世界艺术和美学》第3辑，文化艺术出版社，1984年，第294页。

清晰地呈现在观众的面前。摄影机解决了舞台表演中演员与观众距离远的问题，表演不必夸张。正如美国著名演员亨利·方达说的，"你像现实生活中那样就行"。另外，由于镜头是打乱拍摄的，因而演员的表演是断断续续的，这就要求影视演员在不连贯的拍摄过程中，很快地进入规定情境，与想象中的角色合二为一。此外，影视艺术的表演还受到影视艺术生产的特性及各种技术条件的制约。在影视表演中，演员面对的是摄影机镜头，他（她）必须对镜头画面效果有深刻的感受，还要适应不同景别及各种摄影技巧，适应影视特有的场面调度。

2. 体验派与表现派、本色表演与性格表演

在表演理论中，体验派与表现派是两个重要的体系。上文提到的苏联著名戏剧大师斯坦尼斯拉夫斯基是体验派表演理论体系的代表人物，推崇演员对角色的心灵体验，主张演员的一切表演都从角色的要求出发，一举一动都应有角色的内在依据，演员必须把自己的感情与角色的内心感受融为一体。他指出，每次表演一个角色时，演员都必须生活在这一角色中，表演艺术是对角色内心世界的探索，而不是外表上的接近。法国著名演员哥格兰则是表现派表演理论体系的代表人物，强调表演的核心在于如何去表演，主张从演员主体的表现出发，为角色精心设计能表现其性格特征的外部动作。

与此大致相对应的是本色表演与性格表演的区分。本色表演指演员的外形、气质、风格等与角色相吻合，演员主要依靠自身的体态、相貌、气质、个性来创造角色，塑造形象。这是一种类型化的表演。如日本著名电影演员高仓健，与他的外形、气质相适应，他总是表演冷峻深沉、沉默寡言，且力量内敛、刚强正直一类的银幕形象。中国的葛优，也总是扮演幽默自嘲、随和亲切、大智若愚一类的现代平民小人物。我们几乎很难想象葛优扮演严肃认真的正面人物。性格表演则是指演员在塑造艺术形象时，能够饰演性格气质各不相同的角色。这种表演要求演员根据角色的性格和剧情的需要去创造艺术形象，尽量减少自身性格、气质及外形对角色的干扰和妨碍，甚至忘掉自己。也就是说，演员要演什么像什么，跨度、反差

赵丹塑造的各种银幕形象

很大的角色都能胜任。如中国著名演员赵丹,从《马路天使》里疾恶如仇、乐观开朗、"穷开心"的小青年,到《乌鸦与麻雀》里工于心计、爱打小算盘的小老板,从《聂耳》中热情洋溢的音乐家,到《林则徐》中大义凛然、刚正不阿的民族英雄,他都应付自如,扮演的角色栩栩如生。

事实上,无论是体验派与表现派还是本色表演与性格表演的区分,都是相对的,且只是侧重或强调某一要素而已。二者并非水火不容,而是表演艺术的两个相反相成的方面:前者着重于内心世界的探索和体验,后者致力于外部动作的表现。而最佳的表演应该是二者的结合或者说是对二者的超越。从某种角度讲,二者的关系与中国古典美学中常说的神似和形似有一定的相似之处。如果表演能做到形神兼备,当然是上乘的表演。

马赛尔·马尔丹曾把电影表演分为五种表演风格:庄严的(表现派)、静态的、动态的、狂热的、奇异的。[1]

[1] 详见〔法〕马赛尔·马尔丹:《电影语言》,何振淦译,中国电影出版社,1980年,第52页。

（1）庄严的（表现派）：指单一的和戏剧性的表演，具有舞台化色彩，倾向于史诗中人物的状态，如爱森斯坦的《伊凡雷帝》中演员的表演风格。

（2）静态的：指突出演员形体的力量，"一旦出现就强加给观众以印象深刻的风度模样"，如美国演员鲍嘉、古柏、威尔斯等人。

（3）动态的：以意大利影片为代表，与地中海一带的人们的性格脾气相符，如费里尼电影中演员的表演。

（4）狂热的：诅咒与最疯狂的指手画脚结合在一起。如日本电影《罗生门》里的大盗多襄丸、《七武士》里面的武士等人的表演。

（5）奇异的：指用夸张的表情动作来表现生命力，表现生活中的焦虑或歇斯底里，突出情节的奇特性，是苏联奇异演员养成所实践过的表演风格。

以上区分虽有一定的道理，但显然也是相对而言的，并不能穷尽丰富多变的各种表演艺术风格。我们对此有所了解即可，不必硬性地对号入座。

3. 演员作为影片风格的构成要素

演员是影片风格构成的重要因素。这可以从以下几个方面来看：

首先，演员是体现导演艺术构思的重要载体。演员表演的最后定稿——最终显示在银幕上的动作、表情、神态都经过了导演的选择和认可。演员表演的风格与导演的艺术追求和影片的整体风格必须一致且融为一体。波布克曾指出，在伯格曼的作品中，"几乎毫无例外地有一种贯彻始终的表演风格，演员都是沮丧的、内省的、忧郁的和沉默寡言的"，整个节奏往往是缓慢的，而费里尼影片中的表演，则是比较夸张的，"对话是慷慨激昂的"，甚至大量运用形体动作。[1] 显然，演员的表演风格是与导演风格相统一的，是影片整体风格的有机组成部分。

其次，演员的性格魅力和造型美也是构成影片整体风格的重要因素，且具有视觉上的直观性。安东尼奥尼曾经声称，他的演员只是构图的一部分，"就像一棵树、一堵墙或一片云彩"。事实上，在现代电影中，演员的

[1] 参见〔美〕李·R.波布克：《电影的元素》，伍菡卿译，中国电影出版社，1986年，第158—159页。

地位大幅下降。从某种角度讲，很多演员只是导演表现创作意图的一个活道具。当然，也有与之相反的情况存在——演员成为整部电影的亮点，成为电影票房的有力保障。

再次，从艺术媒介的角度看，演员是一种很特殊的艺术形象。演员既是导演手中的创作材料，是导演表达创作意图和体现影片整体风格的艺术媒介，同时也直接就是艺术作品本身（因为一般而言，演员是银幕世界的形象主体，而且演员的表演具有自身的独立性和创造性）。这一点很像舞蹈艺术。在舞蹈中，舞蹈演员既是材料和媒介，也是直接的艺术作品（舞台形象），同时作为创作者，还有很大的创造空间。

另外，演员对导演（包括为演员量体裁衣而创作剧本的编剧）也有反作用力。日本著名导演小津安二郎曾说过，如果不知道谁是演员，他就无法写导演台本，就像画家如果不知道他要用的颜料便无法作画一样。对演员的选择决定着影片中虚构人物的形象能否成功。

4. 明星的文化象征蕴涵

著名的演员即明星是一种文化的象征，是他（她）所代表的那个时代的民众的审美心理、美学趣味的集中表现。有人甚至把明星比喻成"大众情人"。

在电影史上，很多电影的重要发展阶段常常是以演员为标志的。如默片时期影响整个20世纪30年代的浪漫主义表演风格的代表人物嘉宝，幽默滑稽喜剧之王卓别林，旧好莱坞时期的英格丽·褒曼、克拉克·盖博，美国西部片的象征约翰·韦恩，"性感明星"玛丽莲·梦露，以及马龙·白兰度等，都具有非凡的影响力。正如巴拉兹指出的："英雄、俊杰、楷模、典范，是所有民族的文学中不可或缺的。从远古的史诗到近代的电影莫不如此。"[1]一批批优秀演员是一个时代、一个阶级、一个民族审美理想的象征。千百万观众从他们身上获得了情感的宣泄和心理的满足。"这些伟大的有独创性的人是文化的原型，他们的票房价值是他们成功地综合一个时代

[1]〔匈〕贝拉·巴拉兹:《电影美学》，何力译，中国电影出版社，1978年，第303页。

的抱负的标志。不少文化研究已经表明，明星形象包含着大众神话，也是丰富感情和复杂性的象征。"[1]

明星的沉浮在一定程度上体现了文化的变迁。如詹姆斯·狄恩，一个仅仅演过三部电影（《伊甸园之东》《无因的反叛》《巨人传》）的美国演员，却因其令人印象深刻的冷漠、孤僻、任性的气质和略带神经质的表演，风靡美国社会，受到无数青少年影迷的崇拜。究其深层原因，正是由于詹姆斯·狄恩所塑造的形象代表了当时因传统价值观念的破灭而苦闷、彷徨，进而反抗传统、反抗成人社会的青年文化。人们常常把詹姆斯·狄恩、马龙·白兰度、玛丽莲·梦露、"猫王"普莱斯利并提，称他们共同构成了20世纪50年代美国文化的象征。

在中国，探究新时期以来大众喜爱的明星类型的沉浮变迁，是颇有意味的。如在改革开放之初，也许是出于长期以来真、善、美的失落和被践踏，观众们往往喜欢理想美、古典美（秀美或俊美）的演员（有些当时很受欢迎的浓眉大眼俊美型的演员在审美趣味变迁之后被贬称为"奶油小生"）。但随着《黄土地》《一个和八个》《猎场扎撒》《盗马贼》等具有文化寻根意蕴的影片的崛起，粗犷、强健、不拘小节、不修边幅类型的演员成为银幕上的重要角色。再往后，随着平民文化的崛起、大众文化时代的来临，一批既谈不上俊美，更谈不上粗犷的世俗化、平民化的演员（在以前的影片里注定要演反面人物或丑角），如葛优、陈佩斯、梁天等占据了影视银幕。比如葛优，以他自然、亲切、松弛而又诙谐调侃、幽默自嘲、大智若愚的表演风格，深受广大观众的欢迎。

思考题：

1. 导演的风格要素有哪些？试举某位导演的实例来分析。
2. 谈谈几种重要的剧作结构方式。
3. 试析影视表演与舞台表演的异同。

[1]〔美〕路易斯·贾内梯：《认识电影》，胡尧之等译，中国电影出版社，1997年，第170页。

Chapter 6 | 第六章
影视艺术的语言

一、摄影机的创造

影视艺术是一种摄影机加入艺术创造过程的艺术,正是从这一角度,杰姆逊甚至认为影视(包括照相)作为"机器的作品",发生的是一个"非人化的过程"[1]。的确,摄影、电影、电视等艺术门类的出现使得原先关于艺术创造主体的概念受到了一定的冲击。因为从某种角度来看,这些艺术都不纯粹属于人的创作,而是摄影机、照相机的作品;摄影机或照相机是对人的眼睛和视角的一种模拟甚至代替,其创作不再是个人的私事(影视更是需要大规模的集体性协作),个人天才的作用相应地降低,创造性主体的重要性也随之降低。尽管我们大可不必就此否定导演、演员在影视艺术创作中的作用,但我们也不能忽视摄影机在影视艺术创作过程中所起到的无法替代的作用。

实际上,即使从最直观的技术层面和创作过程的角度来看,我们也不难发现,摄影机是影视艺术创造的核心要素和必备工具,可以说,银幕世界中的任何影像都是通过摄影机完成的。从某种角度讲,影视艺术奥妙的根源正在于摄影机介入了创作过程。正如巴拉兹所言:"所有这些都是由于摄影机的变化和不断的运动形成的。摄影机不仅能表现新事物,还可以不断地展示新距离和新视角。这在艺术历史上恰恰是全新的东西。"[2]

[1]〔美〕弗雷德里克·杰姆逊:《后现代主义文化与理论——弗·杰姆逊教授讲演录》,唐小兵译,陕西师范大学出版社,1987年,第173页。
[2]〔匈〕贝拉·巴拉兹:《可见的人 电影精神》,安利译,中国电影出版社,2000年,第125页。

1. 摄影机作为人的眼睛

关于镜头,有两种含义:一是指摄影机从开机到停机之间不间断地摄取的胶片片段或数字信号显现在银幕上的影像内容。二是指摄影机上的一个部件,被摄物通过它感光成为物象。如果不从第一种含义,而从第二种含义来看,镜头是摄影机"看见"影像的"眼睛",是摄影机的焦点。镜头就像人的眼睛——物象投射在视网膜上从而成像,镜头也能把形象从真实世界转移到存储介质上。

人的眼睛也可以说是一个镜头或者说是多个镜头,能使人看到大约180度视野内的物象。所以,摄影机的镜头其实是对人的眼睛的一种模仿。而作为观众,我们是通过摄影机的眼睛——镜头来观看所有影片的。在此之前,摄影机已经替我们先行选择和"看到"了。正如巴拉兹指出的:"在电影院里,摄影机把观众引入了画面本身。我们仿佛站在画面里观看一切东西,影片里的人物就象在我们周围。他们无需乎告诉我们他们的感受,因为我们看到的东西也就是他们所看到的,他们怎么看,我们也怎么看。"[1]巴拉兹还通过观看电影与观看戏剧的对比来说明这个问题。虽然看电影也像看戏剧一样,在一个地方坐两个小时,却不是像看戏剧那样从观众席上观看舞台上的罗密欧与朱丽叶,而是一会儿用罗密欧的眼睛仰视朱丽叶的阳台,一会儿用朱丽叶的眼睛俯视罗密欧。显然,观众的目光和感情都与剧中角色合一了。观众看到的正是演员从他们自身的视角中看到的。因此,"我(观众)本身并没有自己的视角。我和角色一起在人群中行走、飞行、跳水或降落、骑马。当影片中一个演员注视另一个演员的眼睛时,他正从银幕上盯住我的眼睛,因为摄影机将我的眼睛与演员们的眼睛合二为一了。他们是用我的眼睛看"[2]。此时,到底是观众用演员的眼睛看,还是演员用观众的眼睛看,也许难以区分了,关键在于观众已经完全融入了剧情,摄影机将观众的眼睛与演员们的眼睛合二为一。

苏联电影艺术家维尔托夫主张充分发挥摄影机的潜能,深入表现人眼所看不到的现象,并创立了著名的电影眼睛派。他声称:"最基本与最主要

[1]〔匈〕贝拉·巴拉兹:《电影美学》,何力译,中国电影出版社,1978年,第37页。
[2]〔匈〕贝拉·巴拉兹:《可见的人 电影精神》,安利译,中国电影出版社,2000年,第125页。

的是：通过电影来感觉世界。我们的出发点是：利用比人的眼睛更加完美的电影眼睛——电影摄影机，来研究充满空间的庞杂视觉现象……"[1]电影眼睛派推崇新闻片和纪录片，强调通过镜头语言和拍摄手法来完成电影。

法国电影艺术家让·谷克多和阿斯特吕克都把摄影机看作代替纸和笔的创作工具或语言表达方式。谷克多认为摄影机是一种用视觉语言叙述某种内容的工具，可以代替纸和笔。阿斯特吕克也认为电影"逐渐变成——能让艺术家用来像今天的论文和小说那样精确无误地表达自己的思想（哪怕多么抽象）和愿望的一种语言（也就是说一种形式）。这就是为什么我称这个新的时代为摄影机是自来水笔式的时代"[2]。

这些理论与探索无论是否存在偏颇，都证明了摄影机在影视艺术创作中的重要作用。

2. 介入剧情和表意的摄影机：运动、角度、距离

我们在写作剧本时必须把"摄影机纳入剧本"，因为摄影机是介入剧情的一个重要因素。摄影机不仅向观众提供观看的内容，还决定着观众观看的位置、距离、角度、态度和立场。归根到底，正是摄影机为影视艺术带来了一系列区别于其他艺术的语言。正如巴拉兹指出的："每一幅画面所表现的不仅是现实的一个片段，同时还表现了艺术家的观点，摄影机方位的变化透露了摄影机后面的那个人的内心状态。"[3]可以说，摄影机绝非一架无生命的机器，并不纯粹冷静、客观、中立，而是介入影视艺术创作中，是一种表意的、"有意味的"形式或有目的的手段。

（1）摄影机的运动。阿斯特吕克曾说："电影技术的发展史，从总的方面来说，可以看成是摄影机获得解放的历史。"[4]的确，摄影机开始移动或运动，在电影艺术史上具有非同寻常的意义。从某种角度讲，电影作为艺术而出现正是从导演们在同一场景中移动摄影机开始的。著名电影史学家

[1] 转引自俞虹：《苏联蒙太奇学派》，载《当代电影》，1995年第1期。
[2]〔法〕亚·阿斯特吕克：《摄影机——自来水笔，新先锋派的诞生》，刘云舟译，载《世界电影》，1987年第6期。
[3]〔匈〕贝拉·巴拉兹：《电影美学》，何力译，中国电影出版社，1978年，第85页。
[4] 转引自罗晓风选编：《电影摄影创作问题》，中国电影出版社，1990年，第22页。

乔治·萨杜尔曾从电影历史的角度高度评价了这一"解放":"G. A. 斯密士使电影完成了一个极重要的发展。他超过了爱迪生那种象'走马盘'或木偶戏的表现方法,他超过了卢米埃尔的那种象一个业余摄影师使一张照片活动起来的表现方法,他也超过了梅里爱的那种使摄影机象个'乐队指挥'面对舞台似的表现方法。现在,摄影机就象人的眼睛、观众的眼睛、或片中主人公的眼睛那样,变成了活动的东西。从此以后,摄影机成了能运动的、活跃的物体,甚至成为剧中人物了。导演使观众从各式各样的角度来看电影。梅里爱的舞台银幕破裂了,'乐队指挥'坐在飞毯上随处飞翔了。"[1]

根据摄影机是否运动,镜头可分为固定镜头和运动镜头。固定镜头是指摄影机的位置和焦距均不改变时所拍摄下来的内容,往往给人以稳定、凝重、均衡、有序、沉闷乃至压抑的感觉。运动镜头是指由于摄影机的运动或焦距的变化而造成画面空间关系和空间内容都发生变化,给人以运动感的镜头。

摄影机的运动分两种情况:一是摄影机外部的运动或者说物理运动,有推、拉、摇、移、跟五种主要的运动方式,相应形成了推镜头、拉镜头、摇镜头、移镜头、跟镜头五种主要的镜头类型。

推:指摄影机镜头向被摄对象推进的运动。这种运动所拍摄的镜头称为推镜头。在运动的过程中,被摄对象的体积越来越大,逐渐占据整个画面。推镜头可用于强调或突出某一对象,引导观众对他(她、它)强烈关注。

拉:拉镜头与推镜头恰好相反,是摄影机远离被摄对象的运动所拍摄的镜头。在这种镜头中,摄影机拍摄的对象由大变小,对象周围的环境和场景则由小变大。这种拍摄方法能交代对象与周围环境的关系。有时候,在喜剧影片中,人物行为与环境的巨大反差能造成滑稽幽默的效果。如电影《摩登时代》里,先是查理悠然自得地蒙着眼睛在溜冰、炫耀自己的溜冰技术的镜头,而等镜头拉开,观众竟然发现他是在高楼层的边缘"如履薄冰",屡屡差一点就会摔下去。

[1]〔法〕乔治·萨杜尔:《电影通史》第2卷,徐昭等译,中国电影出版社,1982年,第137—138页。G. A. 斯密士是使摄影机摆脱定点摄影的英国电影学派的代表人物,他曾于1900年将同一场景的镜头视点进行变换。

摇：指并不移动摄影机，而是摇动摄影机所拍摄的镜头。它的功能一般是描述场景和交代环境，仿佛是一个人到了新环境之后探头探脑地打量并感受周边的环境。摇镜头往往能突出空间的统一性及同一个空间内人与人、人与环境之间的关系。摇镜头有时也用来表现天旋地转的心理感受，如苏联电影《雁南飞》中表现年轻战士中弹倒地的镜头，以高高的白桦树树梢迅速而又略显模糊的转动（摄影机几乎垂直地从下往上拍，严格地说是仰拍与摇拍结合）来体现战士中弹倒下的感觉。

移：一般指摄影机跟随着表现主体的运动所做的横向平移或上下移动。移镜头使画面不断延伸，画面构图不断扩展，发生变化，富有运动感和节奏感。

跟：指摄影机的镜头与被摄对象的运动方向一致且保持等距离运动。跟镜头能保证对象运动过程的连续性与完整性，适合于表现动作性强、富于节奏感的场面，如电影《罗生门》中跟拍樵夫进树林砍柴那一段镜头。跟镜头与移镜头有时较难区分，需仔细辨认。另外，摄影师有时会把摄影机置于人物的前面，当人往前行走时，摄影机则与人保持距离而后退，这样的拍摄可以记录下人物在一段时间的运动过程中表情的变化，这也是跟镜头的一种拍摄方法。

二是摄影机内部的运动，主要是变焦距镜头。从焦点到透镜中心的距离被称为焦距。焦距的长短直接决定着镜头的视野、景深和透视关系，焦距的变化会引起画面视觉效果的变化。

变焦距：指不改变摄影机及被摄对象的位置而通过镜头焦距的变化来改变被摄对象与镜头的距离。这种镜头能迅速造成画面纵深感和物象体积以及运动速度的变化，给观众带来强烈的运动感。快速的推拉镜头，常常可以通过调焦——利用镜头内部焦距的变化来实现，而且往往能达到摄影机在轨道上运动所难以达到的效果。焦距的变化能使远景在瞬间变成近景，也能使近景瞬间变成远景。如《红色娘子军》中，琼花外出执行任务时与仇人南霸天狭路相逢，通过焦距的变化，处于远景中的南霸天瞬间变成了得意扬扬、几乎占据整个银幕的脸部特写。这一特写镜头与琼花怒目圆睁的镜头剪辑在一起，无疑隐含了这样的意涵：此时的吴琼花已经满脑子是

复仇，早把要执行的任务和组织的纪律性抛到九霄云外去了。

此外，还可以通过改变镜头拍摄的速度，制作慢镜头或快镜头。慢镜头是指拍摄时加快速度，进行高速拍摄，放映时仍按正常速度放映，这样一来，银幕上出现的演员的动作就会变慢。慢镜头实质上是时间的延长，具有浓郁的抒情效果，常用来强调某一动作或突出某一细节，其功效与特写镜头相似。如电影《黄土地》的结尾部分，憨憨逆求雨的人流而奔向顾青时，就用了慢镜头。快镜头则是指拍摄时放慢速度，放映时仍按正常速度放映，这样一来，银幕上的动作就会变快。快镜头有时用来制造紧张气氛，有时则能产生一种喜剧效果。

必须强调指出的是，任何一种镜头的运动的区分都是相对而言的，它们均有自己独特的功效，也都有自己的局限性。在实际拍摄中，各种镜头的运动方式必然是根据剧情的需要而多重组合，你中有我，我中有你；也只有通过生动丰富的镜头运动和变化，才能更好、更确切地表情达意，发挥摄影机的能动性。所以，在影视艺术中，使用得更多的是综合运动镜头，即综合运用摄影机的多种运动形式连续拍摄（也包括角度、景别等方面的综合运用）。

（2）摄影机的角度。摄影机角度的选择也是摄影机介入创作的一个重要方面。摄影机与被摄对象的角度有四种，能产生不同的意涵。

平视：摄影机大多从人眼的高度摄取对象，与对象处于平等的关系。因此，平视镜头作为一种正常的视角，一般不会产生强烈的戏剧化效果，常用于常规的场景介绍。

仰视：摄影机低于拍摄对象的视角。这种角度的拍摄能增加对象的高度，加强画面的垂直感，使观众在心理上觉得被摄对象高大、威严，有时甚至给人以一种恐怖感。有些电影为了突出和渲染英雄人物（如中国1949年以后的很多电影），常采用这种视角。

俯视：摄影机高于被拍摄对象的拍摄视角。这种视角产生的效果恰好与仰视相反，能产生贬低或漠视对象的效果，或者让人觉得被摄对象处于一种孤立无援、无助无奈的境地。在《罗马，不设防的城市》中，德军子弹射中在街上奔跑的女主人公的镜头，就是采用俯视的视角，暗含女主人

公玛丽亚犹如被残酷围猎的弱小无助的小动物的喻义。有些电影为了表达对反面人物的贬抑，也常常采用这种视角，如中国"文革"期间的一些样板戏电影，反面人物常常处于低处和阴暗处，总显得鬼鬼祟祟，理不直、气不壮。

鸟瞰：一种极高的俯视角度。鸟瞰角度给观众以新奇的感觉，因为观众平时很少从高处或高空俯视世界。很多鸟瞰镜头是通过航拍实现的。从这种角度拍摄能使观众如翱翔于场景之上，也暗示了场景中的芸芸众生的渺小无助。如电影《疾走罗拉》的片头，胖警察在不停地乱转的人群中手持一个足球出现，宣布下面开始一场90分钟的游戏，之后，镜头由平视迅速变成俯视，并进一步变成鸟瞰。镜头急速地上升，人迅速地变小（可能是通过虚拟的三维动画而不是摄影机拍摄来达到这种效果），最后组合成德文片名的字样，给人的感觉是人们在地上忙忙碌碌，貌似严肃认真，但上帝却高高在上，操纵着人的偶然性命运，颇与西方谚语"人类一思考，上帝就发笑"相契合。有的鸟瞰镜头则只是追求一种新奇的视觉奇观效果。如美国歌舞片《女士们》中有一个镜头就是为了表现舞蹈场面万花筒似的奇观效果而从鸟瞰角度拍摄的，给人以非常态的视觉感受。

《疾走罗拉》片头

倾斜：倾斜是一种非常规的摄影角度，指在摄影时故意不把摄影机放在水平位置上。如在苏联电影中，拍摄列宁演讲时常用略带倾斜而又微微仰视的角度，很能突出列宁演讲时的光辉形象。王家卫的一些电影也经常使用倾斜的摄影角度，如《东邪西毒》，别有一番韵味。

（3）摄影机与对象的距离。在电影的拍摄中，被摄对象与摄影机距离的不同，会造成画面内容及视野大小的不同，也就是景别的不同。从某种角度说，导演正是通过不同的景别来引导观众的注意力，因此景别在一定程度上是表意的。一般来说，影视作品中的景别可分为五种，即远景、全景、中景、近景、特写（按由远至近排列，且以人物为比照对象）。

远景：远景的特点是视野非常开阔，景深悠远，人物变得很小，有时甚至没有人物（成为空镜头）。借用一句古诗的话，远景镜头给人的感觉常常是"孤帆远影碧空尽，唯见长江天际流"（李白《黄鹤楼送孟浩然之广陵》）。比远景更大的大远景，则可以用"黄尘清水三山下，更变千年如

走马。遥望齐州九点烟，一泓海水杯中泻"（李贺《梦天》）的感觉来比照。

全景：全景取人物的全身及其周围环境，诱导观众思考人与环境的关系。如果借用古诗，可以用"众里寻他千百度，蓦然回首，那人却在灯火阑珊处"来比照——人与环境连成了一体。全景镜头往往用深焦距镜头（也称广角镜头）拍摄。在这种镜头中，处于前后景的物象都非常清晰，画面层次分明，内涵十分丰富。

中景：中景取人物膝盖以上的范围，给人的感觉是"犹抱琵琶半遮面"，两人对话时常用。

近景：近景的取景范围一般在人的腰部以上。近景好比是对人物的衣着、仪表和容貌所做的肖像描写，观众能较为清晰地看到人物的面部特征和表情。

特写：特写是对人物某个部位尤其是脸部的强调性描写。人的脸部或眼睛占据整个画面，呈现给观众的是"巧笑倩兮，美目盼兮"的眉目传情的生动形象，常具有画面之外的象征意义，引导观众仔细地观察人物的表情，体会人物思想和情感的波动。

3. 摄影机：在纪实性与假定性之间

显而易见，摄影机首先给影视艺术带来的是高度的纪实性。作为摄影机工作的成果，"电影画面准确而全面地重现了给摄影机提供的东西，而它所摄录的现实也可以说是一种客观视像，照相资料或电影资料作为证据的价值在原则上是难以推翻的……因此，电影画面首先是现实主义的，或者更确切地说，它拥有现实的全部（或几乎是全部）外在表现"[1]。摄影机的确与被摄对象之间形成了一种类似于镜子与对象那样的亲缘关系，银幕上的东西的的确确与现实生活中的东西几乎一模一样。摄影机只能对已经客观存在的现实作忠实的记录，尽管场景可能是人工搭建的，人物是由演员扮演的。因此，电影画面给观众以强烈的现实感，使观众确信银幕上出现的一切都是客观存在的。甚至如马赛尔·马尔丹所说，银幕上所呈现的一

[1]〔法〕马赛尔·马尔丹：《电影语言》，何振淦译，中国电影出版社，1980年，第1页。

切即电影画面的一个重要特征是"它始终是现在时的。由于画面是外在现实的一种片断性表现,所以它在我们的感觉中是现状,在我们的思想意识中是当时发生的事"[1]。

但同时,摄影机也给影视艺术带来了假定性的美学特征。因为从根本上说,摄影机是一种人为的选择和有目的的记录,摄影机镜头所拍摄的一切都经过了导演的安排、调度,即使是客观求实、以真实性为生命的纪录片,也是有所选择的。因此,电影给我们提供的现实是一种艺术形象。如果我们略加思考,就能发现这种艺术形象与现实是完全不同的(例如特写镜头和音乐的渲染),是导演根据自身在感性和理性上的表现意图安排的结果。

归根结底,摄影机是由导演控制和指挥的。摄影机所带来的影视艺术的假定性强化了画面的表意性特征,这使得摄影机绝不仅仅只是记录、再现世界的工具,银幕上的影像在观众那里生发的含义远远超过了被摄对象自身的含义。而且,摄影机的魅力之一正在于它能创造现实中并不存在的场景,使观众充分享受奇观异景,而且能使观众习以为常的日常现实"陌生化"。

正是摄影机对影视艺术创作的介入,奠定了影视艺术的两大美学风格:纪实主义与戏剧主义。纪实主义由电影艺术的创始人卢米埃尔奠基,经新现实主义流派的成熟实践和巴赞、克拉考尔等人的理论探索而成为影视艺术的一种重要美学风格。戏剧主义由梅里爱奠基,经由苏联学派的蒙太奇实验、好莱坞"梦幻工厂"登峰造极的发展、巴赞等人的必要的理论纠偏而逐渐成熟。中国电影的一个弊病是过于戏剧化,纪实性一直不够,对长镜头有误解,未能把纪实性的补课深化下去。"第四代""第五代"导演有所纠偏,但过于追求诗化和象征化,负荷过度。

[1]〔法〕马赛尔·马尔丹:《电影语言》,何振淦译,中国电影出版社,1980年,第3页。

二、影视艺术语言要素：镜头与画面、色彩与光、声音

视觉造型是影视艺术最基本的特性，也可以说是影视艺术最基本的语言系统，而构成这一艺术语言系统的最基本的语言要素则有镜头与画面、色彩与光、声音等。

1. 镜头与画面

影视艺术最基本的也相对独立的构成单位是镜头。电影镜头是指摄影机自开机至停机之间连续不停地一次性拍摄下来并显现在银幕上的影视片段。一个镜头所摄取的人物和景观在时间上和空间上都具有连续性，给人以完整的感觉。

而镜头又是由画面组成的，画面是指出现在银幕上的由方形边框框住的瞬间形象，也有人认为画面是摄影机保持角度不变（镜头内人、物都可运动）时所摄的瞬间或一段时间的影像内容。无论是哪一种说法，我们都可以认为，镜头是由一个画面（短镜头或瞬间性的镜头）或多个画面（时值较长的镜头）组成的。

关于影视镜头，在关于摄影机的创造一节中已有一些论述，这里着重谈一谈作为影视艺术语言基本要素的画面及画面构图，即画面上视觉元素的空间布置问题。影视艺术的影像是被限定在银幕或荧屏的边框内的，这使得影视画面与绘画有一定的相似之处。也就是说，影视画面存在着一个如何把物象置于最能恰当地表达导演意图的方位的问题——画面如何构图的问题，或者说导演如何进行场面调度、美工师等人如何进行场面设计的问题。当然，影视画面是动态的、有声的，所以，影视艺术的构图除了与美术作品的构图一样要考虑"经营位置"的问题之外，还要考虑画面内物体的运动所产生的变化以及画外的空间。"在结构每一个画格时，电影导演的主要目的是把观众的注意吸引到这个场面中，并把它准确地引导到他所需要的地方。没有一个导演会以漫不经心或随随便便的态度来对待画面构图。整部影片的成功往往取决于电影导演在构图上的'眼力'。"[1]

[1]〔美〕李·R.波布克：《电影的元素》，伍菡卿译，中国电影出版社，1986年，第61页。

一般来说，影视画面构图分为主体、陪体和环境三部分。主体是指画面的主要表现对象，可以是人，也可以是物，处于中心的地位。陪体是指与主体构成一定的关系，作为主体的陪衬而出现的人或物。环境是环绕着主体与陪体的空间，包括前景与后景两个部分。这三个部分的组合构成特定的画面。一般来说，处理这三者的关系时应该突出主体，使主体处于画面的中心位置。当然，像在《黄土地》《走出非洲》《与狼共舞》《英国病人》这样的电影中，影片表现的对象——黄土地、非洲大陆、美国西部大自然等，常常既是环境因素，也是被表现的主体或陪体，因为作为环境的黄土地、非洲大陆或美国西部大自然已经被拟人化了，成为一种有生命、有灵性的存在。有时候，环境很大，人却很小，人好像反倒变成了陪体，从而体现人与大自然之间的一种依附性关系。

影视画面构图一般要考虑以下三种关系的处理：

首先是画面内部人与物等影像之间的关系。如电影《公民凯恩》中的一个画面，在高大的塑像之下，苏珊显得很小，表现出苏珊的寂寞，以及她在凯恩心目中地位的低下。再比如表现凯恩与妻子由亲密到疏离的一组镜头，就是用不同构图的画面（凯恩和妻子之间的物理距离与心理距离）的对比来达到表意的效果的。而表现小凯恩的母亲与经纪人签署关系到小凯恩命运的文件时，则利用景深镜头很好地表现了三组人物之间的关系：处于远景中的小凯恩对自己命运的被操纵浑然不知，处于中景的凯恩父亲无可奈何、无能为力，处于近景的凯恩母亲与经纪人操纵凯恩的命运。

其次是画面内部由于影像的运动而形成的构图关系。比如，被摄对象向摄影机镜头走来，形象越来越高大，越来越处于画面中决定性的地位，或者刚好相反，人物渐渐地远离摄影机而去。这种构图关系处于不断的变动之中，要求导演对不断发生变化的构图效果有预见性。

最后是画面本身的运动（即摄影机的运动）而形成的构图关系，也就是摄影机通过推、拉、摇、移、跟等运动方式而形成的画框内影像的不断变化。

画面构图可以区分为封闭性构图与开放性构图。封闭性构图更为注重

《公民凯恩》画面

画面的风格化设计，画面中主体、陪体与环境的安排较为严谨，似乎是经过精心设计而产生的一种均衡、对称、稳定的视觉效果。封闭性构图让人更为关注画面本身，银幕在这里似乎成为绘画中的画框，把所要表达的信息都容纳在内。素有"银幕哲学家"之称的电影大师伯格曼的画面构图就有这种特点。开放性构图则往往不大讲求形式，不讲究精心安排，比较朴素自然。开放性构图内的人与物都是处于变化之中，画面中物象的设置或画外音的提示往往让人联想到画外空间的存在。波布克称这种造成开放性构图的影像为"画外延伸影像"[1]。这种构图方法利用人物和物体在画框上

[1]〔美〕李·R. 波布克：《电影的元素》，伍菡卿译，中国电影出版社，1986年，第62页。

的出没来扩大观众的感知范围，或利用画外音对紧接着要切入的画面加以暗示。

画面构图从风格派别的角度，又可分为绘画派（构成派）与纪实派。绘画派讲究画面造型的整体布局，主张借鉴绘画构图的原则，追求画面的完整感，视觉性强。如电影《黄土地》《黑炮事件》《错位》等都遵循了构成派绘画美学原则。纪实派强调画面造型的自然、真实、生活化，在运动中捕捉对象，在实录中造型，画面具有真实自然的现场目击感，如《偷自行车的人》《秋菊打官司》《一个都不能少》《黑板》《何处是我朋友的家》《红气球》等。

构图实际上也是如何进行场面调度的问题。所谓场面调度，包括的内容相当广，主要是指导演对场景设置、演员在画面中的站位等直接影响到画面构图的要素的安排和调度，也包括对摄影机的安排和调度。

总而言之，构图可以说是一种"听不见的旋律"，形成了影片的审美情调和影像风格。

2. 色彩与光

影视艺术语言要素还包括光和色彩。从某种角度说，光称得上影视艺术的第一要素，是影视艺术赖以存在的基本媒介，因为正是光使我们得以"看见"。只有物象的光进入我们的视网膜，物象才能被我们所看到。光具有表现性，也是表意的，是电影语言要素之一。从电影画面的角度来看，光也是一种构图或造型的元素，导演可以通过光来诱导观众的注意力和知觉方向。

电影用光的方法有多种。按光的方向，可分为顺光、侧光、顶光、底光等。按光质，可分为聚光、散光、软光、硬光等。按光源的位置，可分为前置光（光源在前）、侧光（光源在侧）、背光（光源在后）、底光（光源在下）。按光的亮度，可分为强光和弱光。按光调，可分为低调光与高调光。所有的光都有自己的颜色（一束光线经多棱镜折射可分解成七种颜色），任何色彩的生成与变化都离不开光。

色彩也是一种重要的电影语言要素。马克思曾指出，色彩是一般美

感中最大众化的形式。也就是说，色彩因其鲜明的感性特征而最易为大众所接受。但是，在影视艺术中，色彩发挥本色之外的表意功能却是较晚的事情。长期以来，色彩在电影中仅仅发挥再现客观事物的写实功能，后来在不断的艺术实践中，导演们才意识到色彩的造型功能和表意功能。不少导演甚至是独具匠心地夸张和强化某种色彩。色彩在这些导演的手中成为一种象征和表意的因素，起到烘托环境、表现主题、塑造人物形象的作用。就像善于利用色彩进行表意和造型的电影大师安东尼奥尼说过的那样，在拍摄彩色片时，有必要进行干预，拿走常见的现实，代之以当时的现实。

色彩所起到的造型作用主要有两个方面：其一是营造基调。色彩基调是指色彩在画面中表现出来的全片总的倾向和风格。整部作品往往以一种或几种相近的颜色作为影片的主导色彩，在视觉形象上营造出一种整体的气氛、风格和情调。在这种情况下，色彩基调既是视觉造型又是情绪氛围，既是色调又是情调，既是造型因素又是叙事因素、抒情因素和表意因素。色彩成为一种特殊的视觉语言，既体现导演意图，表达某种倾向性，又营造影片的风格基调。比如，《金色池塘》中绚烂浓郁的金黄色基调令人印象深刻，显然，在这部影片中金黄色的基调与从容、旷达、热爱生活的老年人的心境是相得益彰的。《红高粱》中奔放、热情、粗犷、浓烈的红色基调，《黄土地》中深沉、凝重，内蕴着顽强的生命力，但又仿佛沉重得让人喘不过气来的黄色基调，都给我们留下了深刻的印象。《黑炮事件》中工地上象征火热的现代化建设热潮的橘红色和橘黄色，开会时通过高调摄影而造成的沉闷压抑的白色，也让人印象深刻。波兰导演基耶斯洛夫斯基著名的三部曲《红色》《白色》《蓝色》分别以三种颜色作为影片基调，色彩基调与影片所要表达的哲理主题相契合。

其二是形成构图。色彩构图是指影视画面中色彩的组合及其相互关系，具有丰富的表意性，不但给人以视觉上的美感，而且自身成为抒情表意的视觉符号。这也是对色彩表现力的运用。如电影《黄土地》，在黄色的基调中，有几个细节对非常鲜亮的红色进行了视觉强化：翠巧的红棉袄、出嫁时的大红花轿、灰暗的洞房里的红头巾。翠巧这个已经开始朦胧地追求新

生活而终究成为愚昧的封建习惯势力牺牲品的鲜活生命总是与生命力的象征——红联系在一起，其中的隐喻意义是不难理解的。

有些电影还通过色彩的变化与对比来巧妙地传达象征和隐喻意义，如《这里的黎明静悄悄》《小花》《我的父亲母亲》等。《小花》的色彩基调是明朗鲜艳的暖色调，但影片中穿插的回忆则是较为灰暗的冷色调，给人以陈年往事和老照片的感觉。张艺谋的《英雄》《十面埋伏》《满城尽带黄金甲》等影片，更是把色彩造型与表意的功能夸大至极。《英雄》以红、白、蓝三色为主，其次是墨和绿，以剧中人为引子带出的不同叙述，用不同的颜色来表示。但显然，这些浓墨重彩的色彩造型并不具有文化象征含义。其色彩的文化内涵已无法与《黄土地》《红高粱》中具有人文深度的色彩造型与色彩隐喻相比，而实际上是一种超现实的、为视觉而视觉的、趋向于后现代风格的俗艳和色彩狂欢。

3. 声音

声音刚刚在银幕上出现时，曾经引起强烈的反对，因为它使得很多习惯于无声电影拍摄与表演的工作者面临重大的挑战，美国电影《雨中曲》就真实地反映了电影史上有声片代替无声片这一重要的历史阶段。

在以视觉为主导的影视艺术中，声音也许并不是不可或缺的（从电影诞生的1895年到解决声音问题的1927年，电影艺术都是无声的，许多默片是极为动人甚至可以说是后来的创作很难企及的），但却是非常重要的影视艺术语言要素，丰富了电影艺术的表现手段。波布克曾强调指出音响在电影艺术中的重要意义："为了阐明音响作为电影的一个主要元素的重要性，最简单的有效方法之一是看一下一部去掉了声带的影片中的一个场面。一旦没有了声音，无论画面拍得多好，剪辑得多好，仍然不再有真实感，因而也失去了感染力。影片的速度似乎也减慢了。结果常常象是看到一系列照片。"[1]伊朗电影大师阿巴斯·基亚罗斯塔米也曾说过，声音对他来说非常重要，比画面更重要。"我们通过摄影获得的东西充其量是一个平面影

[1]〔美〕李·R.波布克：《电影的元素》，伍菡卿译，中国电影出版社，1986年，第91页。

像。声音产生了画面的纵深向度，也就是画面的第三维。"阿巴斯还以平面的绘画与立体的建筑的区别来说明声音的效果："声音填充了画面的空隙。这就如同绘画与建筑之间的区别，在绘画中我们面对的是平面影像，而在建筑中重要的是维度。没有现场的特定声音的镜头是不完整的。"[1]无疑，声音在银幕上的出现使影视艺术的表现力得到了极大的丰富，也使得影视艺术的"综合艺术"称号更为名副其实。

影视艺术中的声音有三种，即人声（包括台词）、环境音响与音乐。影视艺术的表现对象一般以人为主，因此人声是声音中最活跃、信息含量特别大的部分，也是一种重要的语言因素。人声可分为对白、独白与旁白。其中，对白和独白与人物性格、人物形象的塑造息息相关。事实上，演员的魅力很大一部分来自对白与独白。旁白（画外音）也参与影视作品整体艺术风格的创造。比如有的电影的画外音严肃而深沉，像一种政论语言，有的则诙谐而幽默（如电视连续剧《围城》的画外音）。当然，无论采取何种风格，都应与影片的整体艺术风格相协调。

环境音响可分为自然音响和非主体人发出的音响，是给观众以现场真实感的重要因素。同期声录音技术问题的解决为影视艺术现场真实感的强化起到了重要的推动作用。

音乐是为了烘托气氛、渲染情境和表现人物情感而在画外配置的音乐或歌曲。此时的歌曲又称为主题曲或插曲。有的主题曲除了抒发情感之外，还直接参与叙事，推动情节的发展，如影片《冰山上的来客》中的主题曲《花儿为什么这样红》。许多优秀的电影音乐能极为有效地，甚至是不知不觉地把观众带入影片的故事情境之中。许多电影歌曲还会到处传唱，风行一时，甚至长期流传。当然，在类型电影歌舞片中，音乐以及舞蹈的作用更大，对音乐和舞蹈的欣赏有时甚至比对影片故事本身的欣赏还重要。有一些歌舞常常从情节中游离出来，使得观众对它们的欣赏具有了歌舞艺术欣赏的纯粹性。

总而言之，作为影视艺术语言的影视画面是一个极为复杂的综合体，

[1] 参见〔伊朗〕阿巴斯·基亚罗斯塔米：《阿巴斯自述》，单万里译，载《电影文学》，2003年第10期。

是影视艺术综合性特征的最佳例证,也是电影最基本的表现手段,构图、光影、色彩与声音都集中于这个综合体,在这个方框世界中变化组合。

三、影视艺术语言的辩证法:蒙太奇与长镜头

1. 蒙太奇

影视艺术的种种语言要素是如何运作而组成影视艺术作品的整体的呢?或者说,影视艺术语言的基本单位——镜头是如何组接成更完整的表意的完整体(相当于语法学中的句子或句群)的呢?这就涉及蒙太奇的问题。可以说,电影发展成为一门独立的艺术,是在蒙太奇的产生和发展的基础上完成的。正如苏联著名电影大师普多夫金指出的,"电影艺术的基础是蒙太奇"[1]。

蒙太奇原本是法国建筑学上的术语,意思是构成、装配、组合等,后来引申到影视艺术中,指影视镜头的剪辑与组合,即声音与画面(画面本身包括了光与色彩等要素)等的组合。张骏祥在《关于电影的特殊表现手段》中对蒙太奇的阐释比较全面:"蒙太奇这个字本来是从法国建筑学上借用来的,最初的意义似乎只是指镜头的剪辑而言。逐渐地,这个字的含义已经包括到起码有这几方面:(一)画面(镜头)的组织关系;(二)音响、音乐的组织关系;(三)画面与音响、音乐的组织关系;(四)由这些组织关系而发生的意义和作用。"[2]

苏联著名导演库里肖夫和普多夫金都认为,蒙太奇的剪辑能创造非凡的效果。普多夫金还记录了他们实验的诸多情形。其中有一个就是著名的"库里肖夫效应":"我们从某一部影片中选了俄国著名演员莫兹尤辛的几个特写镜头。我们选的都是静止的没有任何表情的特写——亦即静止不动的特写。我们把这些完全相同的特写与其他影片的小片断连接成三个组合。在第一种组合中,莫兹尤辛的特写后面紧接着一张桌子上摆了一盘汤

[1]〔苏联〕B. 普多夫金:《论电影的编剧、导演和演员》,何力译,中国电影出版社,1980年,第9页。
[2] 丁亚平主编:《百年中国电影理论文选》上册,文化艺术出版社,2002年,第419页。

的镜头。这个镜头显然表现出来：莫兹尤辛是在看着这盘汤。第二个组合是，使莫兹尤辛面部的镜头与一个棺材里面躺着一个女尸的镜头紧紧相连。第三个组合是这个特写后面紧接着一个小女孩在玩着一个滑稽的玩具狗熊。当我们把这三种不同的组合放映给一些不知道此中秘密的观众看的时候，效果是非常惊人的。观众对艺术家的表演大为赞赏。观众从那盘忘在桌子上没喝的汤，看出了莫兹尤辛的沉思的心情；观众看到他看着女尸时那副沉重悲伤的面孔，也跟着异常感动；而看到他在观察女孩在玩耍时的那种轻松愉快的微笑，观众也跟着高兴起来。但我们知道，在所有这三个组合中，特写镜头中的脸都是完全一样的。"[1]

爱森斯坦也指出，两个镜头的对接并不是简单的一加一，而是一种新的创造，是两个数相乘所得的积。他还以汉字的构成为例来说明这个问题。在汉字中，"口"与"鸟"的相加并非简单地意味着鸟有口，而是表达了"鸣"这样一种新的意义。

蒙太奇之所以能成为影视艺术的基本手段，从根本上讲，是由于它符合人们的幻觉感受和视觉思维的规律。我们看周围事物的时候，也是有选择的、变动不定的。正如格林伦指出的："蒙太奇作为一种表现周围客观世界的方法，它的基本心理原理是：蒙太奇重现了我们在环境中随注意力的转移而依次接触视象的内心过程。"[2]

蒙太奇无疑是电影艺术最重要的一种语言，意指镜头和镜头、画面和画面、画面和音响、音响与音响等之间的组合关系，通过各种各样的组接，能产生呼应、悬念、对比、暗示、联想等艺术效果，并造就独特的电影时间和空间。按苏联电影大师爱森斯坦的说法，电影艺术的思维就是一种独特的蒙太奇思维，他进一步在电影本性和艺术思维方式的高度将蒙太奇理论系统化。

蒙太奇的实践可谓源远流长，形成了众多的蒙太奇类型。关于蒙太奇类型的区分也是多种多样、五花八门。一般是先分为两大类：叙事蒙太奇和表现蒙太奇。叙事蒙太奇是指镜头按叙事逻辑或时间顺序连接在一起，

[1]〔苏联〕B. 普多夫金：《论电影的编剧、导演和演员》，何力译，中国电影出版社，1980年，第118页。
[2]〔英〕欧纳斯特·林格伦：《论电影艺术》，何力、李庄藩译，中国电影出版社，1979年，第51页。

每一个镜头本身都具有一定的"事态性"内容，主要功能是叙事并推动情节的发展。叙事蒙太奇的主要类型有顺序式蒙太奇、倒序式蒙太奇、闪回式蒙太奇等。这几种蒙太奇基本上按字面意义就能大致理解其含义，不再详述。表现蒙太奇无疑是以表现为目的的。按马赛尔·马尔丹的说法，"它是以镜头的并列为基础的，目的在于通过两个画面的冲击来产生一种直接而明确的效果，在这种情况下，蒙太奇致力于让自身表达一种感情或思想，因此，它此时已非手段而是目的了"[1]。可以说，表现蒙太奇比叙事蒙太奇更富于艺术表现力。表现蒙太奇的主要类型有平行蒙太奇（同一时间、不同空间，或者不同时间、不同空间）、对比蒙太奇（意义相反，形成对比）、交叉蒙太奇（同一时间、不同空间）、隐喻或象征蒙太奇（《母亲》里面，以春天河流冰雪的融化来比喻工人的觉醒）、重复蒙太奇（反复出现的物象成为一种象征性符号，如《秋菊打官司》中弯弯的小路无疑隐喻着秋菊打官司的艰辛历程；再如《正午》中反复出现的时钟的镜头，既是对时间变化的提示，也营造了一种紧张悬疑的气氛）。

另外，从声音与画面的关系的角度，还可区分为声画同步的蒙太奇与声画分离的蒙太奇。声画同步的蒙太奇是指声音来自画内或邻近画面的画外，声音与画面是同时发生的。声画分离的蒙太奇是指声音与画面不是同时发生的，一般是现在时的画面与过去时的声音结合，适宜于表现人物的回忆和心理活动。

概括起来看，蒙太奇的艺术功能主要有以下几种：

（1）创造新时空。蒙太奇能把不同时间、空间的片段有机地连接起来，创造出令人信服的时空真实感。如库里肖夫所做的实验：

镜头一：一个人自左边走上台阶。

镜头二：另一个从右边走上台阶。

镜头三：一张美国白宫的照片镜头。

镜头四：两个人在台阶上握手。

镜头五：再一次重复白宫镜头。

[1] 转引自李亦中：《中国早期电影镜语体系浅探》，载《北京电影学院学报》，1990年第1期。

这五个镜头结合在一起，便给人以这两个人在白宫见面的感觉。从根本上说，尽管蒙太奇对时空进行了切割，但观众却能够以一种格式塔心理学所揭示的完形心理来重新组织一个完整的时空。

（2）进行叙事。任何电影都不可能是一两个长镜头拍到底，因此，多个镜头之间的连接无疑是不可避免的。影视艺术总体而言是一种以叙事为主的艺术，因此蒙太奇的首要功能就是完成一个完整的故事的叙述。

（3）创造运动感。影视艺术是运动的艺术，其运动感给观众带来了独特的艺术享受。这种运动感除了由画面中人与物的运动所产生之外，也包括镜头的剪辑。如电影《罗生门》中樵夫自述进山打柴发现尸体的那一段蒙太奇，便是一段以跟镜头和移动摄影为主的综合运动镜头，樵夫的走动与镜头的剪辑相得益彰，共同营造了令人赏心悦目的运动感。很多时候，完全静止的画面也能通过蒙太奇方式给人以运动感，如我们曾提及的爱森斯坦《战舰波将金号》中三个静态的石狮子的剪接。

（4）创造节奏感。电影的节奏感与镜头时值的长短、画面中被摄对象与摄影机距离的远近、镜头剪辑的速度都有关系。一般来说，镜头时值越短，景别越近，剪辑速度越快，越能营造快节奏的强劲冲击力；而镜头时值越长，景别越远，越能产生悠长、抒情的效果。当然，长短镜头、远近景的相间也能使影片节奏舒缓有致。有时候，反差较大的不和谐镜头的剪辑也能造成富有特色的激动人心的节奏效果。

（5）表达思想。影视艺术长期被人轻视的一个原因是它很难直接表达抽象的思想。直接用人物台词来表达深邃的思想显然不符合影视艺术的本性，让人倍觉烦闷。蒙太奇语言能在一定程度上弥补影视艺术的这一"不足"。通过蒙太奇方式，导演可以使镜头和画面蕴含丰富的、耐人寻味的思想——让你看到的思想，常用的方式主要有两种：一种是直接以画外音的方式，进行抒情或思辨。另一种是以隐喻蒙太奇的方式，暗示思想。如卓别林的《摩登时代》中把从羊圈中乱哄哄往外跑的羊与到工厂上班的熙熙攘攘的工人并列，其隐喻意义昭然若揭。

2. 长镜头

在蒙太奇完全成熟乃至理论化之后，法国著名电影理论家巴赞不满于蒙太奇人为地切割和重新编排时空，认为这是对生活本体的不尊重，是导演用人工手段强制观众接受自己的意图，因而主张在电影中使用景深镜头和长镜头，因为长镜头能保持影片在时间上的延续性，而景深镜头则能显示空间的真实性和完整感。只有不切割对象，保持世界完整的、感性的时间和空间，让生活作为整体自然而然地流露出来，才是巴赞所认同的"完整电影的神话"：完整再现现实生活，严守时间的连续性和空间的完整性。无疑，长镜头的使用也是对观众的充分尊重，把选择和思考的权力交还给了观众，由此形成了纪实电影美学风格。

在电影史上，一般认为最早应用长镜头的范例是纪录片大师罗伯特·弗拉哈迪的纪录片《北方的纳努克》(1922)。在这部影片中，弗拉哈迪用一个较长的长镜头表现了因纽特人从冰窟窿里猎取海豹的过程。影片《四百下》结束时安托万在海边奔跑的那个长镜头也常为人所称道。

作为影视艺术语言的长镜头，其艺术功能主要有如下几种：

（1）创造完整的时空。长镜头在本质上更加符合现实，更少人工雕琢的痕迹，银幕上出现的不是分切得很碎的镜头，而是完整的动作和空间。镜头的运动本性又不断提示着画外空间，使画外空间与画内空间连成一体，时间也呈现出连续性的特点。如《本命年》(谢飞，1990)片头李慧泉从监狱出来回家的长镜头，通过摄影机的跟拍再现了李慧泉灰色的生存环境，奠定了影片的基调，暗示了主人公的艰辛命运。

（2）形成丰富的表意性。从某种角度讲，长镜头为观众提供了多方面观察事物、多角度理解被表现对象的可能性（有时观众还可以从剧情中暂时抽离开来）。长镜头让我们在平素习以为常和熟视无睹的现实面前感到一种逼视的震惊。因此，长镜头的实践及理论化是与电影艺术的现代化进程相一致的。因为现实本身具有多义性的特点，对现实的多义性的尊重即把思考的权利交还给观众是符合现代人的欣赏要求的。

当然，我们也可以把长镜头视作一种特殊的蒙太奇，或者说是一种镜头内部的蒙太奇，是在一个完整的镜头内部对拍摄对象进行的场面调度和

摄影机运动，而不能把长镜头的所谓"完整电影的神话"过于神化。电影理论家让·米特里曾针对长镜头"完整再现现实"的神话指出："即使是连续摄下的镜头仍然是安排好的场景，是对现实的再加工，它不可能企望实现完整地再现现实的幻想。"[1] 此外，取景、布光、演员的调度、摄影的方法都是事先布置好的。也就是说，长镜头中的一切均可见出导演的构思和立意。应该说，唯有把蒙太奇与长镜头二者结合起来使用，电影艺术才更加完美，也使电影艺术的真实性和假定性这一对看似矛盾，实则互相制约、缺一不可的艺术特性统一起来。事实上，电影艺术发展至今天，已不再存在泾渭分明的长镜头与蒙太奇的区分，一切都视艺术表现的需要而为导演所用。

思考题：

1. 如何理解电影是一种摄影机介入的艺术创造？
2. 蒙太奇与长镜头是怎样的关系？
3. 结合具体作品，谈谈你对色彩造型的理解。

[1] 转引自邵牧君：《西方电影流派论评》，载《世界电影》，1983年第2期。

Chapter 7 | 第七章
影视艺术的接受

对任何一门艺术来说，接受才是艺术作品的最后完成。否则，艺术活动就是不完整的。从这一角度来看，鉴赏和接受才是影视作品的最后完成。就此而言，成功的银幕艺术形象是活在观众心目中的，而不仅仅属于导演或演员。可以说，影视艺术经过了导演的"第一次创造"、演员的"第二次创造"之后，还要在观众那里经过"第三次创造"。

无疑，影视艺术是视觉和听觉的艺术，也是蒙太奇的艺术，通过镜头与镜头之间的衔接而产生新的意义。这种无论如何要让观众"看见"的视觉性，无论如何要"动起来"的"运动性"，称得上影视艺术最为根本的美学特征。然而，影视艺术更是想象的艺术和心理的艺术，因为观众对一个个镜头的组接显然尤其需要发挥想象、联想甚至幻觉等心理能力。那么，影视成为艺术的心理奥妙何在？观众对影视艺术的接受心理与对其他艺术的接受心理有何异同？这些都是影视艺术心理学所要探究的问题。

一、格式塔心理学

早在20世纪20年代，在电影还没有完全从不入流的地位中独立出来时，雨果·闵斯特堡就在《电影：一次心理学研究》（1916）中从人的视知觉的生理与心理角度研究电影影像的纵深感与运动感。闵斯特堡认为，从心理学的角度看，电影并不存在于胶片之上，甚至也不存在于银幕之上，而是存在于观众的心理中。

闵斯特堡对电影接受的心理学研究明显吸收了格式塔心理学中关于审美知觉的思想。格式塔心理学最先创立于德国，所谓格式塔，在德语中有"完整的形式"的意思，故又称"完形心理学"。这一心理学派比较强调主体在感知过程中的能动作用，认为人有一种与生俱来的对原来不完整的被感知对象进行完形运动（即完整化、整体化）的心理认知能力。在格式塔心理学研究成果的基础上，闵斯特堡认为电影欣赏实际上是观众在视觉滞留的基础上一种自愿的自我欺骗的结果。他认为，观众在电影中所看到的"运动好象是真实的运动，但这却是由他自己的心理所臆造的。这种连续画面的余象，并不能有效地代替持续的外部刺激，最根本的条件还是按连续运动的观念把分离的阶段统一为整体的内部心理活动……在电影世界中，深度和运动对于我们来说是、（又）都不是确定的事实，而是一种事实和象征的混合品；它们存在，但不在事物之中"[1]。因此，既然影片的审美价值仅仅是由于现实被转化为想象物，那么从心理学的角度说，影片的确并不存在于胶片或银幕上，而是存在于观影者一系列复杂的心理活动中。这就把电影艺术最后的成因归于观众的心理接受，强调了人的心理感受在审美活动与认知活动中的重要性，这与20世纪中叶兴起的读者接受理论可谓异曲同工。

循此角度，闵斯特堡从观众心理的角度切入了电影美学。的确，电影艺术绝不是一种静观的艺术，观众在电影艺术的接受过程中有着极为复杂的心理活动。就像绘画作品的观众会运用自己的心理完形能力使一幅似乎残缺的、静态的画作完整起来、动起来，电影观众也是如此。观众必然会认定"镜头必有意义"，影像不会无缘无故地出现在那里，也不会无缘无故地并置在一起。观众会主动地去弥补镜头或画面之内，以及镜头之间可能留下的空白。许多电影镜头的剪辑，其切换、跳跃之快，更逼使观众全神贯注、积极紧张地进行镜头内部、镜头和镜头之间的心理完形运动。比如，被誉为电影蒙太奇典范之作的《战舰波将金号》，在短短的70分钟时间里，镜头竟然有1346个。尤其是在著名的"敖德萨阶梯"中，导演爱森斯坦打

[1]〔德〕雨果·闵斯特堡:《深度和运动》，彭吉象译，载《当代电影》，1984年第3期。

破了线性叙事逻辑，通过细节（如滑落的婴儿车、妇人的眼镜、痛失儿子的母亲的脸、杀人机器般整齐的沙皇军队的步伐）的反复出现，以迅急的镜头组接强化视觉效果，延长了时间，扩展了空间，产生了一种目不暇接而又惊心动魄的艺术效果，营造出广阔的心理空间。

阿恩海姆进一步运用格式塔理论来解释电影艺术欣赏过程中的心理活动，他在格式塔心理学关于"心理结构能力说"和"局部幻象论"的基础上指出："我们满足于了解最重要的部分；这些部分代表了我们需要知道的一切。因此，只要再现这些最需要的部分，我们就满足了，我们就得到了一个完整的印象—— 一个高度集中的、因而也就是艺术性更强的印象。"[1] 只要有一种局部的幻象，就可以使我们得到一个完整的印象。因此，影视艺术的审美接受过程是观众通过自身与生俱来的对平衡、匀称、协调的感觉——一种先天的心理完形能力——来创造性地组织感官材料的心理过程，也是调动自身所有的文化积淀快速地思考、理解和领悟影像的复杂思维过程。

1921年，法国电影评论家、导演让·爱浦斯坦在《电影，你好！》中也从心理学的角度论及了电影艺术的接受："在银幕上我们再次看到电影镜头中已经看见过一次的东西：它经过了两次形态改变，或者更确切地说，它是由于选择后又选择，反映的再反映——所以说电影是心理学的东西。它给我们提示出了一种精华，一种经过两次过滤的产品。我们的眼睛给我们攫取到了一种心态的观念，这是一种在我们的意识之外的观念，一种潜在的、神秘的但是令人惊异的绝妙观念。"[2] 这就揭示了电影艺术经过导演的安排、场面的调度和摄影机的选择所带来的局限性和"欺骗性"。

二、关于银幕的譬喻：窗户？画框？梦？镜子？

从观影心理学的角度，有几个关于银幕的著名譬喻：窗户、画框、梦、镜子。电影学者贾磊磊把这几个隐喻与几种电影风格类型联系起来："如果

[1]〔德〕鲁道夫·爱因汉姆：《电影作为艺术》，杨跃译，中国电影出版社，1981年，第25页。阿恩海姆也译作爱因汉姆。
[2]〔法〕让·爱浦斯坦：《电影，你好！》，收于《电影艺术译丛》第5辑，中国电影局，1953年。

我们把好莱坞'梦的工厂'中制造的商业性主流电影喻之为'白日之梦',把意大利新现实主义电影喻之为'生活之窗'的话,那么我们则可以把新德国电影的主将法斯宾德的影片喻之为'人生之镜'。"[1]这三个比喻颇为精到,且颇能说明这几类电影的特色。

巴赞把银幕比作窗户。他认为,银幕的边框对人的行动的遮挡就像窗户对人的行动的遮挡一样。我们虽然看不到银幕外的空间,但我们对银幕外空间的理解其实是以银幕内空间的存在为潜在的前提的,而且我们总是从一个空间移向另一个空间,总是想象或渴求着下一个镜头的出现。这显然是巴赞长镜头理论和电影纪实风格追求的心理学基础。

让·米特里则倾向于把银幕比作画框。在他看来,关于银幕是窗户的隐喻是不完备的,因为影像是纵深的,它的透视效果总是集中在某一点上,因而更像绘画。

如果说窗户的比喻倾向于写实主义,那么画框的比喻则倾向于形式主义,但二者都有一个共同的前提——银幕独立于影片的生产和接受之外。这实际上仍然是一种传统的电影理论,即像文艺学上的反映论者与形式主义者一样,把作品看作独立于现实和接受者的自足的存在物。

梦,更是一种常见的关于电影艺术的比喻。许多现代电影心理学家常常把电影艺术与人的梦境相提并论,意在说明电影艺术的欣赏具有一种"白日梦"的效果。著名哲学家苏珊·朗格认为:"电影与梦境有某种关系,实际上就是说,电影与梦境具有相同的方式。""这种美学特征,与我们所观察的事物之间的这种关系构成了梦的方式的几个特点,电影采用的恰恰是这种方式,并依靠它创造了一种虚幻的现在:就其与形象、动作、事件以及情节等因素的关系而言,可以说,摄影机所处的位置与作梦者所处的位置是相同的。"[2]法国电影理论家雷内·克莱尔曾经描述道:"请注意一下电影观众所特有的精神状态,那是一种和梦幻状态不无相似之处的精神状态。黑暗的放映厅、音乐的催眠效果、在明亮的银幕上闪过的无声的影子,

[1] 贾磊磊:《电影语言学导论》,中国电影出版社,1996年,第83页。
[2] [美]苏珊·朗格:《情感与形式》,刘大基、傅志强、周发祥译,中国社会科学出版社,1986年,第483、480页。

《梦》画面

这一切都联合起来把观众送进了昏昏欲睡的状态。在这种状态中，我们眼前所看到的东西，便跟我们在真正的睡眠状态中看到的东西一样，具有同等威力的催眠作用。"[1]显然，这样一种全身心投入，以至于"昏昏欲睡"的欣赏状态，正是观众充分地发挥自己的感知力，对银幕中的画面、影像展开心理运动（知觉、想象、联想，乃至幻觉和冥想）的结果。

另外，也有一些导演把制作电影视为做白日梦，以此来表现人的潜意识。如黑泽明的影片《梦》就被称为他的精神自传，整部影片由八个梦组成，这些稀奇古怪而又有现实原型可寻的梦表达了黑泽明复杂的哲学思考、艺术理念、生活态度和人生理想。在回答记者关于这部影片的问题时，黑泽明说，"对电影导演来说，一切作品都是梦"[2]。既然导演直接在电影银幕上表现梦，把银幕作为再现自己的白日梦的一种舞台，那么观众对电影的欣赏自然也就是对白日梦的接受了。

法国著名电影美学家麦茨把现代电影符号学与精神分析学结合起来，试图探索观众的深层心理结构。他认为，电影的实质和独特功能在于满足观众的欲望，观众在观影时常常进入一种类似于做白日梦的状态，银幕上的影像正是观众的"想象的能指"、梦幻的符号。因此，观众由于能在电影中看到他（她）在平庸的日常生活中难以见到的"视觉奇观"，而如同"窥

[1]〔法〕雷内·克莱尔：《电影随想录：1920至1950年间电影艺术历史的材料》，邵牧君、何振淦译，中国电影出版社，1962年，第89—90页。
[2] 转引自王志敏：《阿尔的吊桥：黑泽明的〈梦〉的分析》，载《电影文学》，1998年第6期。

视癖者"一样得到心理满足。

第四种关于银幕的比喻是镜子。按照拉康的镜像理论,婴儿要通过镜中的自我形象来确认自己。在观影时,观众也会如同婴儿一样向影片(镜子)中的角色寻求认同。也就是说,观众把自己的目的与欲望投射到影片中人物的身上,然后再反过来认同影片中人物的动机与价值。

让·鲍德里亚认为,镜子的外形与银幕相似,都是一个由框架限制的二维画面。银幕使电影形象与现实世界分离,从而构筑出一个想象中的世界。观影者凝视银幕的情景与婴儿在镜中寻求自我确认的情景非常相似,都处于不动或被动的状态。许多电影中都颇有意味地出现了镜子的意象,如阿伦·雷乃的《去年在马里昂巴德》、玛格丽特·杜拉斯的《印度之歌》、黄蜀芹的《人·鬼·情》,更有一些著名影片直接以镜子命名或直接探讨镜像自我的问题,如伯格曼的《犹在镜中》、塔可夫斯基的《镜子》等。在电影《人·鬼·情》中,观众会全身心地感动于秋芸的心路历程,而被看的秋芸也通过镜子来确认自己,最后通过她在艺术舞台上的扮相——钟馗找到精神上的安慰。就像她在片尾说的那样,"我嫁给了舞台",由此完成了自我确认,观众也随着电影的放映经历了这一过程。

可以说,关于银幕与镜子的类比,推翻了传统电影理论中关于电影是物质现实的复原的观念,使得电影研究的主题发生了重大的转变。因为把银幕比喻成镜子,就使得银幕中原本作为欣赏客体的对象变成了主体,观众似乎从片中看到了另一个自己。

三、影视艺术接受的心理特点

综合以上电影的心理学研究成果,我们不妨归纳出电影艺术欣赏的如下一些特点:

1. 强烈的感性特征

影视艺术的欣赏自始至终贯穿着艺术形象——鲜活生动、栩栩如生的影像。影像是由一系列酷似生活本身的直观形象构成的,具有直接呈现的

特点，这决定了在影视艺术的接受过程中，感性活动是主要的思维活动。从这个角度而言，电影艺术总体上是拒斥直白的宣传和抽象的思想的。影像必须自始至终让人"看见"。观众对影像的欣赏以视觉为主，听觉为辅，同时涉及多种心理能力，称得上一种全方位的感性刺激。而据现代心理学研究成果表明，人类感知所得信息总和的85%来自视听感官。因此，从某种角度看，对电影的视听感知在信息量上具有较大的密集性。举个例子，长篇小说可能要数十天才能读完，却可以用两三个小时的电影来承载。如《巴黎圣母院》《战争与和平》《安娜·卡列尼娜》《红楼梦》等很多影视作品都是由长篇小说改编而来，从高高的文学殿堂走入影像世界，普及开来。

影像文化的一个弱点是平面化和一次性，较少有电影经得住两次或多次反复观看。而好的小说却可以反复阅读，且每次阅读都会有新的收获。一旦通过舞台或银幕加以定型，艺术形象的想象空间就会明显受到限制。因此，书面阅读产生的引人思索的深度以及通过语言的间接性而生成的艺术形象的丰富性是影像艺术所不及的。

2. 似真性幻觉与角色认同

影像其实是一种"缺席的存在"，银幕上的客体是不存在的，对于观众来说，影像只是一种"想象的能指"。因此，观众走进影院时就已经选择了与虚构的想象世界同化（认同了一种契约关系，如同对戏曲艺术的欣赏），在看电影时预先排除了对客体的选择权，而凭借想象进入影像世界。电影的观赏环境更使观众始终处于一种特殊的状态。唯一可见的银幕使视觉在其他感官相对衰弱时处于高度兴奋的状态（此时观众似乎退化为一种孤立无援乃至有些"弱智"的婴儿，"宁信其有，不信其无"，天真地相信银幕上所发生的一切事情）。在观看的过程中，观众会通过摄影机完成心理认同过程。他（她）仿佛离开了座位，成为剧中的一个角色，成了一个白日梦患者，一个灵魂出窍的"梦游者"。如在影片《后窗》中，主人公杰夫的视点是有限的，他的处境与电影院中观众的处境极为相似，观众渐渐地会完全认同杰夫，与他一起分享"偷窥"的冒险和刺激，像他一样急于知道对面窗户里发生的事情，急于知道是不是发生了凶杀案，凶手又是谁。于是，

当杀人犯开始"反窥视",进而攻击杰夫时,观众会与杰夫一样恐惧莫名,故事的悬念也由此而生。

角色认同在艺术学中并非一个新问题。里普斯的"审美移情说"、谷鲁斯的"内模仿说"都是从心理学的角度对艺术的欣赏与接受所做的探讨。谷鲁斯的"内模仿说"认为,人在全神贯注地欣赏审美对象时,因为审美对象与人的某种心理品质相类似,就会引起人的相应的感情,然后人又会把这种感情投射到对象身上,使得对象仿佛有了生命。受这种心理错觉的牵引,人们会不知不觉地进行一种心理甚至肌肉的"内模仿"运动,从而与审美对象契合、同构,物我合一。比如,欣赏一棵苍劲挺拔的古松,人们会不知不觉地把胸脯挺起来,整个身心充满着挺拔昂扬之气。

阿恩海姆的完形心理理论认为,人的外部世界与内在世界都是力或场的结构,当外部力或场的结构与人的心理世界的力或场的结构相对应时,会发生顺应与同构的心理运动,其运动的结果是两个力或场的结构交感契合,融为一体(也叫作"异质同构")。艺术接受也是如此,是以主体自身固有的心理图式和情感需求去顺应和同构对象世界,进而忘却自我,趋于同构交感、互相改造同化的境界。

肌肉的"内模仿"运动和心理的"完形运动"在"剧场(包括电影院)效应"中表现得最明显。有人希望剧作家到剧场中去仔细地观察观众的反应,"当观众发笑时,他们在座位里会笑得先仰后合;当他们悲哀时,他们会在座位里从这一边移到那一边。站在任何一个剧场的后部观察一下观众,注意他们如何把自己的肌肉调整到和他们所看到的人物相一致;注意他们如何以移情的方式和共鸣的方式对刺激他们的东西作出反应吧"[1]。

3. 共鸣与对话

从某种角度讲,电影艺术的魅力在于它对人的个体潜意识或集体无意识的深层挖掘。观众与银幕世界产生共鸣往往是因为电影中的人物所体现的深层潜意识与观众的一致,抑或是一种遥远的原始记忆被唤醒。在艺术

[1]〔美〕小罗杰·M. 巴斯费尔德:《作家是观众的学生》,收于〔美〕艾·威尔逊等:《论观众》,李醒等译,文化艺术出版社,1986年,第117页。

欣赏中常常出现的共鸣现象一般不外乎以上两种情况。也正因如此，影视艺术的接受是一种非常复杂的过程，充满了对话与潜对话。

在电影艺术的接受中，主要存在以下几组对话或潜对话的关系：

其一，观众与影像世界中不知不觉认同的"自我形象"（镜像自我）进行对话，通过镜像世界，进一步认识到自己的另一面。

其二，观众与导演、演员等进行艺术心灵的对话，理解或破译创造者储存在影像世界中的个体潜意识或种族乃至全人类的集体无意识，从而引发深深的共鸣。这种共鸣或对话正如爱森斯坦所说的："观众被吸引到一种富有创造性的活动中，在这活动中，他的个性不是屈服于作者的个性，而是在与作者的意图融合的整个过程中展现出来，正如伟大的演员创造杰出的舞台形象时，把自己的个性与伟大的作家的个性融合起来一样。事实上，每个观众……在作者的启发下，都在创造一种与表演活动相一致的形象，从而领会和体验了作者的主题。这个形象是作者计划、创造的，但又是观众自己创造的形象。"[1]

其三，观众带着原先就有的期待视野、欣赏习惯和艺术修养与电影所表现的虚幻的镜像世界进行对话，并在对话过程中调整自己原有的期待视野、欣赏习惯等，使自己对世界的认识发生微妙的结构性变化。这也是电影作为艺术所具有的意识形态的一种表现。

4. 被动性与主动性的二难

从观赏的情景来说，影视艺术的接受无疑是非常被动的，因为观众只能看到经过导演以及摄影机的选择之后所留存的影像，此外别无选择。而且，观众走进影院时，就已经认可了他（她）将与电影一起合作进行一次心照不宣的心理游戏，不再斤斤计较银幕上的世界真实与否，心甘情愿地被虚构的想象世界所同化。就此而言，影视的意识形态作用是非常强大的。但另一方面，观众作为接受主体又具有一定的主动性。观众作为主体，其先天具有的文化结构对影像意义的生成有着重要的作用。对同一部影片，

[1]〔苏联〕爱森斯坦：《电影感觉》，转引自〔美〕苏珊·朗格：《情感与形式》，刘大基、傅志强、周发祥译，中国社会科学出版社，1986年，第482页注释1。

不同的观众可能会产生不同的认识。正如麦茨所说，观众所具有的文化经验使其在看影片时不断为自己选取最佳位置。归根结底，电影欣赏是被动地接受，但也留有主动选择的空间。

电视的接受与电影的接受有所不同。电影是造梦的，观影上的种种限定恰如其分地营造出"做梦"的相关情境，令人产生幻觉。电视则不同，正如刘易斯指出的："电视用现场性和直接性取代了睡梦状态，用当下性和现在性取代了回溯。"[1]我们在观看电视的时候，是处于光亮之中的。所以一般说来，观看电视会有较强烈的现实感和理性精神。如果说电影的审美体验是仪式化的、超验的，那么电视的审美体验则是现实的、体验的。电视将真实时空中的现实直接传输给观众，所传播的内容是最少"陌生化"、最少变形、最少抽象、最少典型化的，具有影像的直接性、具象性、当下性等特点。因此，在电视中，艺术与日常生活的界限消失了，符号表意的深度也随之消失了。

思考题：

1．关于银幕的譬喻——窗户、画框、梦、镜子，分别有怎样的含义？
2．从心理学的角度看，电影艺术的接受有什么特点？
3．试简要比较分析电影与电视在接受上的异同。

[1]〔美〕S.弗-刘易斯：《心理分析：电影和电视》，刘北成译，载《世界电影》，1996年第1期。

Chapter 8 | 第八章
影视批评

一、影视批评的角度

 影视批评是依据一定的思想立场和美学原则，对影视艺术现象、思潮、流派、作品、创作者等进行理性分析和科学评价的艺术活动。从广义上说，批评也属于鉴赏，要以鉴赏为基础，但需要对鉴赏加以深化和学理化。鉴赏是人人都可以进行的，但进行影视批评，无疑需要具有一定的专业知识，对基本的电影理论、电影语言以及中外电影发展史有一定的了解。

 对于影视这样一种文化现象和产业、一门新兴的有赖科技进步的现代艺术，人们展开思考和批评的角度无疑非常多。让我们先来看一下由美国文论家亚伯拉姆斯的"艺术四要素"图式改造而来的电影艺术的四要素图式：

$$
\text{艺 术}\atop\text{（电影艺术）}
\begin{cases}
\text{世 界（宇宙、现实、客观的或虚拟的物象）}\\
\text{艺术家（编剧、导演、演员、摄影师等人的集体性创造）}\\
\text{艺术品（影视语言、形式要素、生成特性、艺术形态、类型）}\\
\text{接受者（观众观影、鉴赏的心理和特点，感受和评论）}
\end{cases}
$$

 根据这一图式，我们对电影的批评可以从如下几个角度来论述。

1. 世界维度

从这一角度切入的影视批评一般是社会文化批评。19世纪法国文学批评家丹纳在《艺术哲学》中提出了决定文艺的"三要素"说，即种族、环境和时代。他指出："要了解一件艺术品，一个艺术家，一群艺术家，必须正确的设想他们所属的时代的精神和风俗概况。这是艺术品最后的解释，也是决定一切的基本原因。"[1]所以，从这一角度切入电影的批评主要是把电影作品看作对社会文化、意识形态的一种反映或再现。

这可以是一种道德化的批评，以现实社会的道德准则来衡量电影所传达或承载的道德价值观念。当然，电影艺术世界的道德不完全等同于现实世界的。有时候，电影艺术遵循自己的道德法则。而道德也有新旧之分，反现存道德的电影反映的是一种离经叛道的新道德。

从这一角度切入的影视批评也可以是意识形态批评，表现为对电影的社会生产机制的批评，而过于狭隘的意识形态批评则难免会陷入纯粹的政治批评的泥沼。电影文化批评则是将种种电影文本置于多元文化背景中，用各种有效的文化批评方法进行多角度的阐释，同时把电影看作一种开放的（不再局限于纯影像文本），与市场经济、工业生产方式、社会意识形态的再生产等方面密切相关的大众文化现象（不仅仅局限于纯艺术电影），由此进行文化研究和文化批评。

2. 生产主体维度

从这一角度，可以对电影作品生产的各个环节——编、导、演、摄、美、录、剪辑进行批评研究。如编剧研究，可以侧重于对影片的结构、叙事方式、主题、人物设计、对话独白等偏重文学性的内容进行探讨，分析从小说原著到文学剧本再到电影的创作过程，研究小说影像化的成败得失。关于导演研究，波布克曾经归纳过导演风格构成的几种要素，如题材的选择、剧本结构、画面（构图、照明和摄影机的移动）、演员的表演、剪辑（速度、节奏）、辅助元素的运用（音乐、音效、光效），批评者可以从这些

[1]〔法〕丹纳：《艺术哲学》，傅雷译，敦煌文艺出版社，1994年，第21页。

角度切入，最后归结到以导演为中心的影片整体风格，也可以对导演进行创作心理学的研究，探讨影片与导演的个人经历和童年记忆的关系，等等。关于表演研究，可以研究电影中演员的"二度创造"、表演风格以及明星形象的文化象征意义，也可以研究演员的表演风格是否与影片风格或导演风格一致，等等。

3. 作品维度

从这一维度进行的批评是一种注重电影影像和语言本体的、侧重电影形式的文本研究。所谓文本研究，就是视影片为意义的表述体，进而分析这一表述体的内在构成和表意方式。具体而言，我们可以研究影片的语言特点，如画面造型、摄影机的运用、剪辑风格、叙事或抒情的节奏、视点、表意的方式、叙述的语法等内容。我们可以通过对镜头的细读来进行；可以借用电影叙事学的方法，抽取影片的叙事结构，寻找叙事的矛盾和缝隙，进而解构影片表面化的主题立意；可以进行类型研究，总结出类型电影的一些基本要素、基本叙事结构（如美国西部片的基本要素不外乎西进运动时代背景，地点在西部，大多表现正义与邪恶的公平较量，总有维护正义、智勇双全的警长或牛仔和邪恶的强盗，以及符号性极强的酒吧、峡谷、荒原、小镇、街道等）；还可以通过设置若干两两冲突的范畴进行研究（如类型片的基本结构被认为是一种比较简单的"二元对立"，总是把某一文化价值观与另外一些文化价值观对立起来）。

4. 接受维度

从这一角度，可以研究观众的接受心理，研究电影对观众心理的自觉或不自觉的迎合，研究观影过程中观众对影片的"缝合"，也可以进行原型研究或个体精神分析，进而研究电影所表达的大众文化心理。正如路易斯·贾内梯认为的那样，"大众文化使我们最不受阻挡地看到原型和神话，而精英文化则往往把原型和神话掩盖在复杂的细节表面之下"[1]。

[1]〔美〕路易斯·贾内梯:《认识电影》，焦雄屏译，世界图书出版公司，2007年，第228页。

当然，从任何一个角度切入的研究，都会以牺牲其他角度的丰富性为代价。所以我们在批评的实践中，应该融会贯通多个角度。

二、影视批评的方法与流派

自电影诞生以来，影视批评与电影理论的发展就始终伴随着电影的历史发展，形成了许许多多影视批评与电影理论研究的方法和流派。在这里撷取比较有影响也比较实用的几种方法和流派，略作评介。

1. 结构主义符号学和叙事学批评

结构主义符号学是结构主义方法与符号学方法的融合或折衷，包含了不止一个流派。大致说来，这一批评方法借用了语言学、人类学、心理学、哲学等诸多学科的理论，试图以非常科学和严谨的态度来研究电影。列维-斯特劳斯的结构主义理论和原始文化研究，索绪尔关于语言/言语、能指/所指的思想，都是这一影视批评方法的理论源泉。

这一批评方法甚至完全借用结构主义语言学的方法来研究电影作品的形式和结构。如麦茨认为一个镜头就相当于一个完整的句子，进而把独自成章的作品称为一个文本或单独的符号系统，包括影像、对白、音乐、文字等五个方面的内容。[1]这种方法非常注重对文本的解读，而且不断拓展所研究的文本与其他电影文本乃至社会泛文本的关系。这种研究也被称作"第一电影符号学"。

无疑，这种方法能够强化我们科学分析电影的理性态度和精神。事实上，如果我们意识到电影作为一门机器介入创造的现代新兴艺术的独特性，意识到中国影视批评传统中科学理性精神的不足，那么这种方法的意义是不言自明的。我们可以通过对电影表层言语的分析，归纳出某些电影的叙事结构或模式，发现某些反复出现的意象，即原型。比如，我们可以从不少"青春片"或中国"第六代"导演的电影如《长大成人》《阳光灿烂的日

[1] 参见〔法〕克里斯汀·麦茨:《电影语言：电影符号学导论》，刘森尧译，台湾远流出版公司，1996年。

子》《非常夏日》中发现一个"长大成人"的"仪式"或原型叙事结构。用这种方法，我们也可以归纳和发现《小城之春》《早春二月》《黄土地》等影片中"走不出去的铁屋子"的原型叙事结构。

值得一提的是，在运用这种批评方法时，批评者不能孤立地就一部影片论一部影片，而是要把一部影片与同类影片或其他类型的影片进行比较，从中抽取某些原型性的叙事模式，视野要相当开阔。

2. 精神分析批评

电影的精神分析批评是对弗洛伊德的精神分析学、雅克·拉康的结构主义精神分析思想等理论资源加以利用的结果。这一批评方法的主要代表人物是法国电影理论家麦茨。他在《想象的能指》一书中把现代电影符号学与精神分析学结合起来，试图探讨观众的深层心理结构。这种研究也被称作"第二电影符号学"。

麦茨认为，电影的实质和独特功能在于满足观众内心深处种种长期被压抑的潜意识欲望，影片的结构实际上与观影者的无意识欲望的结构具有同构对应性。因此，观众在观影时常常进入一种类似于白日梦的状态：既是在看电影，也是在做白日梦，把银幕上发生的一切当作现实。在这种幻觉中，现实的不同层面混合在一起，对观众产生某种暂时的冲击。麦茨借用弗洛伊德心理学的术语，认为看电影与做梦一样，是"本我"冲破"自我"和"超我"的牢笼的"放假"，是人的最原始、最深层的本能欲望和冲动的想象性满足。银幕上的影像正是观众的"想象的能指"、梦幻的符号。[1]

事实上，从精神分析入手，既可以探讨电影导演的深层内心世界与电影深层结构的关系，也可以探究观众之所以被某些电影打动进而"认同"这些电影所传达的思想观念的内在心理根源。

3. 女性主义批评

女性主义批评是 20 世纪中叶激进的女权运动和女权理论在影视批评领

[1] 参见〔法〕克里斯蒂安·麦茨：《想象的能指：精神分析与电影》，王志敏译，中国广播电视出版社，2006 年，第 1—25 页。

域的延伸和运用,同时也吸纳了其他理论资源,如精神分析学、解构主义、意识形态理论等。大致说来,其批评宗旨在于通过对影片进行结构主义叙事学和符号学的分析,揭示摄影机、演员与观众之间的内在关系以及电影叙事模式或结构背后人们往往习以为常或视而不见的父权文化机制下女性被压抑的事实。

运用这种方法,劳拉·穆尔维在堪称女性主义批评代表作的《视觉快感和叙事性电影》中揭示并批判了希区柯克的《眩晕》《后窗》等影片所隐含的男权主义思想。在她看来,希区柯克有意无意地想极力证明女人有罪,以《眩晕》为代表的侦察并试图证明女性有罪的好莱坞类型片是一种"窥淫癖"类型的电影。[1]

中国电影《人·鬼·情》也比较适合于运用女性主义批评方法来研究,我们可以从中分析女性导演的女性意识的觉醒及二难困境(导演自己对一个成功女性的寂寞孤独有过深切的体会)。从某种角度说,影片中的女主人公正是导演"白日梦"的升华,是导演通过银幕映照出来的另一个"镜中自我"。我们还可以从影片女主人公的角度进行分析。在影片开场那个富有隐喻意义的镜头中,秋芸通过化妆逐渐从面目姣好的清秀女性变成了面目粗犷狰狞的钟馗。这是秋芸对自身女性身份的逃避,是她潜意识中向往男性的思想流露,是一个花木兰式经典原型的现代再现。花木兰要女扮男装才能融入男权世界,秋芸则是通过扮演男性钟馗而试图逃避性别带给她的悲剧命运。从这个角度说,钟馗是秋芸的男性之梦。最后,秋芸成了一位成功的艺术家,这可以理解为她通过"易装"成功地融入了男权社会,但作为一个女性,她的爱情、家庭却并不幸福。影片通过女主人公逃不出命运循环的怪圈的悲剧性,对女性身份、命运、权力等问题进行了深入的思考,对那些看不见、摸不着(女主人公有一句台词:"看不见、摸不着的才是真鬼")但女性却时时能感受到的男权进行了批判。

总的来说,对女权主义批评方法的运用有两个维度:一是对男性导演

[1]参见〔美〕劳拉·穆尔维:《视觉快感和叙事性电影》,收于李恒基、杨远婴主编:《外国电影理论文选(修订版)》下册,生活·读书·新知三联书店,2006年,第637—652页。

进行女权主义角度的研究，揭示其自觉或不自觉地表现、流露出来的男权中心思想；一是对女性导演进行女权主义角度的研究，弘扬其觉醒的女性意识，或对这些女性导演不自觉地认同男权话语的行为和意识进行批判。

4. 意识形态批评

意识形态是文化批评的一个核心范畴。电影的意识形态批评旨在通过文本所指来研究其能指结构以及决定这种能指的社会文化语境，进而在这种语境中探讨作为主体的人的位置。在影视批评史上，《电影手册》编辑部对影片《少年林肯》的分析[1]，是电影意识形态批评得以形成的一篇关键文章。

伊格尔顿在《批评与意识形态》中指出，文本不是一种自足的封闭的有机本体，而是意识形态发生作用的一个动态的、开放的表意载体。与其说是文本"反映"或"再现"了现实和历史的存在，不如说它的生产（包括艺术家主体的生产和接受者个人的或社会化的再生产）本身就是意识形态的产生过程。正是在这个意义上，文本展示了某种历史的真实。电影的意识形态批评超越孤立的影像文本，把影像文本看作一种"文本间性"，也就是说其意义必须置于与其他文本的比照和互现中才能生成。批评者把影像的世界与社会/文化的世界（泛文本）平行对照，进而发现它们之间的互动关系、其中的裂隙与缝合处，以及从社会文化文本到影像文本的种种复杂机制与动因，探究种种来自主体的、意识形态的、观众心理的"多元合力"。尤其要依据阿尔都塞提出的"依据症候阅读"原理，透过影像的表层结构去挖掘深层结构，发掘"无意识症候"，探究影像文本为什么要虚拟或歪曲现实，在其叙述的过程中，影像文本有意无意掩盖了什么，历史之手又是如何起作用的。

在观影中，我们要善于寻找文本的裂隙、闲笔，某些意味深长的空白、沉默，某些叙事进程的突然停顿和自我矛盾。正如有人说的，"没有说出的东西与说出的东西同样重要"，我们不仅要看到说出来的东西，也要努力发

[1]《约翰·福特的〈少年林肯〉》，收于李恒基、杨远婴主编：《外国电影理论文选（修订版）》下册，生活·读书·新知三联书店，2006年，第240—801页。

掘那些意味深长的"没有说出的东西"。

5. 后殖民主义批评

后殖民主义理论研究全球化或后殖民语境中有关种族主义、民族文化、文化霸权、文化身份的问题，融合了解构主义、女权主义、后现代主义等方法，致力于揭露帝国主义对第三世界的文化霸权，探讨从对抗到对话的东西方文化关系。这一理论得以展开的一对重要范畴是本土与他者。的确，在东西方文化既趋同又对抗的全球化现实语境中，无论是从第一世界的立场还是从第三世界的立场来看，都有一个关于本土和他者的文化差异或文化对抗的问题。从第三世界的角度说，后殖民主义批评揭示了帝国主义的文化侵略和文化霸权，批判了西方的"东方主义"立场和欧洲文化中心论。

杰姆逊试图在第一世界和第三世界文化即本土和他者的冲突中探寻后殖民文化环境下第三世界文化的命运和特质。他揭示了第三世界文本的"寓言性"问题。在他看来，所有第三世界的文本均带有寓言性和特殊性，应该把这些文本当作民族寓言来阅读，"第三世界的本文，甚至那些看起来好象是关于个人和力比多趋力的本文，总是以民族寓言的形式来投射一种政治：关于个人命运的故事包含着第三世界的大众文化和社会受到冲击的寓言"[1]。这是杰姆逊从第一世界的立场对第三世界文化所做的批评。而一些第三世界的批评家，也从第三世界的角度对第三世界的一些电影现象进行了后殖民主义批评。比如一些中国影视批评家对《红高粱》等影片的批评，认为《红高粱》等影片是向西方"献媚"，是自觉迎合西方人对东方的文化偏见并创造了西方人心目中的"东方形象"。

无疑，在日益加速的全球化进程中，文化霸权和文化冲突问题始终存在，这使得这种对强势文化与弱势文化的微妙的权力话语关系的考察，具有很强的现实意义。

[1]〔美〕弗雷德里克·杰姆逊：《处于跨国资本主义时代中的第三世界文学》，张京媛译，载《当代电影》，1989年第6期。

三、影视文化批评及实践:《电影传奇》

由于篇幅所限,以上对几种重要的影视批评方法的介绍比较简括。必须指出,上述批评方法并非泾渭分明,而是有交叉叠合之处。各种影视批评方法既有自己的优长,也有自己的偏颇和盲点。比如精神分析批评关注观影主体,致力于探讨创作主体或观影主体的深层心理结构与电影作品的深层结构的关系,但有时难免有"按图索骥"之嫌;符号学批评注重文本,但有时完全把电影语言等同于文字语言,显得过于琐碎和机械。

总的说来,我们的影视批评应该是一种综合的、灵活的研究。在这里,我们不妨提倡一种开放的影视文化批评。这种方法对所有影视理论和批评方法均采取开放的、"拿来主义"的立场,力图把对影视艺术形式的、文本的、语言的、美学的批评与社会的、文化的、道德的、意识形态的批评有机地结合起来,尤其是通过对"形式的意识形态"的分析,超越形式与内容、外部研究与内部研究的二元对立。具体而言,就是广泛借鉴结构语言学、精神分析学、意识形态批评和女权主义批评等方法,从影像风格、符号特征、叙事模式、镜头运用、结构视角等维度入手,致力于探究影视艺术形式背后的文化精神、民族性格、国家神话、意识形态内涵等内容。

在最终的意义上或者说在一种理想化的期待视野中,影视文化批评是一种开放的批评话语场,它不是任何一种单一方法的运用,而是对现有的所有批评方法的综合,也并不是任何一种单一的立场,而是对现有的所有单一立场的超越。这也可以视为一种影视批评的文化转向。这种转向开阔了视野,客观上顺应了电影、电视由艺术向文化的转向,顺应了影视不断合流的趋势,使得影视研究成为一门独立的学科。

在影视文化批评中,批评者将种种影视文本置于多元文化背景中,用各种有效的文化批评方法进行多角度的阐释,对与之相关的市场经济、工业生产方式、受众的文化心理等进行研究和批评。我们不妨以《电影传奇》为例来实践一下我们所提倡的开放的影视文化批评方法。

界定《电影传奇》的文类是一件困难的事情。勉强说来,这是由著名

电视主持人崔永元策划制作、在中央电视台特设栏目播出的一系列关于中国老电影的专题性的带有历史文献风格的电视纪录片。每一集《电影传奇》以一部中国电影为对象，交代电影的制作背景，再现电影中的一些场景，访谈与此电影有关的老电影人或电影人后代，主持人崔永元还往往会亲自扮演电影中的主要人物形象。

《电影传奇》当然不是崔永元的个人行为（虽然崔永元一再说是圆了自己的"老电影"梦），而是一个文化事件。在崔永元的背后，至少有整整一代"60年代生人"，还有一个支持他的意识形态生产和再生产的权威传媒机构——中央电视台。不妨说，这是一次成功的意识形态的再生产，是时代文化和社会意识形态巨大的"历史之手"借助于崔永元个人之手的一次话语实践。

《电影传奇》充溢着怀旧的情绪和氛围。在文化功能上，它无疑像"老照片"一样，具有抚慰心灵的作用。节目中普遍弥漫的时代精神氛围，我们在"红色经典热""红太阳旋风"中都曾感受过。但对于崔永元及其身后的"60年代生人"来说，这种怀旧有着独特的潜意识心理背景。通过怀旧，当下的人可以获得自身某种身份的重构和定位。而身份确认对任何个人来说，都是一种内在的、无意识的行为要求。个人唯有努力设法确认自身的身份，才能获得心理安全感。也就是说，怀旧是寻求一种自我身份定位和社会认同的行为。

说到底，崔永元对老电影的怀旧，是功成名就之后漂泊无依的心灵的一次自我慰藉和救赎。与其说是一次追寻和建构深度意义的人文行动，毋宁说是在怀旧的旗号下，对成长史、对老电影的一次消费行为，对老电影使用价值的重新发掘，也可以说是对原本严肃、正剧化的老电影的一种娱乐化再现，是以不干预实际生活的方式释放感情的一种行为。在很大程度上，《电影传奇》的怀旧和对老电影的戏说是在把历史娱乐化和消费化，而不是为了再现历史（无论是电影的历史还是中华人民共和国的历史）或揭示所谓历史的真相。

《电影传奇》的诞生还应该置于视觉文化转型的背景中来理解。丹尼尔·贝尔曾指出，当今社会居"统治"地位的是视觉观念，声音和影像尤

其是后者组织了美学,统帅了观众,"当代文化正在变成一种视觉文化"。[1]这一转型在艺术领域的体现,是艺术表达的感性化、具象化、视觉化、行为化等趋势。譬如,美式吉普车开上了《茶馆》的舞台,真实的水、瀑布在《赵氏孤儿》的舞台上"从天而落",大批的狮、虎、豹、骑兵队等活物在歌剧《阿伊达》中巡回展览,各种名目繁多的大型露天景观剧粉墨登场,等等。《电影传奇》也正是如此,其运用的视觉化策略是场景的逼真再现和搬演,刻意混淆老电影的影像世界与今天再造的场景之间的区别。实际上,主创人员是在刻意混淆现实与虚构之间的界限。《电影传奇》通过对"似真性幻觉"的营造,建立起一种比真实还真实的"超级真实",一种没有现实的原本的仿像或类像。毫无疑问,《电影传奇》中的场景再现,只是对虚构的影像的再次虚构,借用柏拉图的观点推衍之,就是与现实足足隔了三层。

电影、电视虽然都是视觉文化,但二者有着明显的不同。电影更偏重"梦",是远离生活、与现实拉开距离的梦境的沉醉。而电视则更为世俗化和日常生活化。正如杰姆逊所说,"在电视这一媒介中,所有其它媒介中所含有的与另一现实的距离感完全消失了"[2]。无疑,距离感的消失更能使观众全身心地投入其中,迅速地产生"似真性幻觉"。在《电影传奇》中,电影被"电视化"了,成了电视消费的一种资源、一种历史材料,已经功成名就的电视主持人们在节目中游戏性地客串角色,过当演员的瘾。也许,这是后起的强势媒体对"夕阳无限好"的电影媒体的胜出之举。

《电影传奇》的难以归类使得现行的电视节目研究颇为尴尬。它是栏目化的电视专题片,是"讲述老百姓自己的故事"式的栏目化的电视纪录片,还是对话或访谈节目,抑或是中央新闻电影风格的历史文献片?都是,又都不是。与其把它削足适履,归入某一现成的电视节目类型,不如说,它本身更像是一个"大杂烩"。正是这种"杂",成就了《电影传奇》的"新"

[1]〔美〕丹尼尔·贝尔:《资本主义文化矛盾》,赵一凡、蒲隆、任晓晋译,生活·读书·新知三联书店,1989年,第156页。
[2]〔美〕弗雷德里克·杰姆逊:《后现代主义与文化理论——弗·杰姆逊教授讲演录》,唐小兵译,陕西师范大学出版社,1987年,第168页。

和"传奇性"。

《电影传奇》耗资巨大，一集节目的制作费用不低于一集电视连续剧，但并非每一集都构思精巧、匠心独运。不难发现，《电影传奇》每一集的主旨都不确定，重点随时都在变，总是有什么说什么，对什么感兴趣就拣什么说，"有一说一"，说到哪里是哪里。有时偏重讲主创人员，有时偏重讲故事原型，有时又大讲电影音乐。另外，在节目主持风格和崔永元扮演的电影角色效果上，无论崔永元如何深沉严肃，都总是给人以"戏仿"的感觉。也许是因为崔永元以往的主持风格给人的印象太深，也许是因为电视节目内容太杂、拼贴感过强，也许是这个足以消费一切、"娱乐"一切的时代文化语境使然。这正印证了福柯的那句名言："重要的不是话语讲述的年代，而是讲述话语的年代。"

思考题：

1. 影视批评可以从哪些角度进行？有哪些重要的方法和流派？
2. 如何理解一种开放的影视文化批评方法？试举例说明。

「第二编」

电视剧艺术论

所谓电视艺术，是指以电视媒介为载体，以电子技术为传播手段，以视听觉造型的独特艺术语言为表现手段，运用艺术的审美思维方法，通过塑造生动、鲜明、可感的屏幕艺术形象，以表现主体人的情感世界为主旨的屏幕艺术形态。

Chapter 9 | 第九章
电视剧艺术的特性与发展

一、电视艺术形态

事实上，我们从几个角度看，电视艺术均有其独立存在的充分理由。

首先，从电视传播的形态来看。一般认为，电视具有两大传播形态：其一是传达形态，传达现实生活信息、传播科学文化知识等内容。其二是表现形态，遵循审美的规律，创造出独立自足的艺术世界，致力于塑造鲜明的艺术形象。

其次，从电视传播的功能来看。一般认为，电视具有三大功能：其一是信息传播功能，与之相应的是知识、服务、社教类节目。其二是新闻纪实功能，与之相应的是新闻类节目。其三是艺术表现功能，与之相应的是电视剧和电视文艺节目。[1]

再次，从一般电视台的构成来看，大致都有新闻中心、社教中心、文艺中心、体育部、经济部等部门，设有综合频道、文艺频道、体育频道、科教频道、电影频道、电视剧频道等，有些电视台还增设了新闻频道、少儿频道、法制频道、音乐频道，从中也大致能看出文艺性节目是不可或缺的。

最后，从电视传播的表现手段来看。美国学者阿瑟·A.伯杰曾指出两

[1] 转引自高鑫主编：《电视艺术美学》，文化艺术出版社，2005年，第72页。

种主要的电视表现手段,他在《社会中的电视》一书中说:"有一组对立面组成了,或者说,它们是所有节目最重要的组成之分。我称这种对立面为客观性和感情性"[1]。这里的"客观性"可以理解为再现和揭示事物客观现实性的手段,侧重于纪实性功能的发挥;"感情性"可以理解为以表现情感为目的的电视表现手段和形态,发挥的是电视艺术的表现性功能。

以上种种,无疑都是电视艺术得以成立的必要条件。而电视与电视艺术的关系则很像文字印刷媒介和文学的关系。文学必然要以文字印刷媒介为载体,但文字印刷媒介除了可以承载文学之外,还可以承载传播大量其他文化知识和信息。

总而言之,所谓电视艺术,是指以电视媒介为载体,以电子技术为传播手段,以视听觉造型的独特艺术语言为表现手段,运用艺术的审美思维方法,通过塑造生动、鲜明、可感的屏幕艺术形象,以表现主体人的情感世界为主旨的屏幕艺术形态。电视艺术的形态多种多样,最重要的是电视剧,还有综艺节目、电视专题文艺节目、电视艺术片等。

电视艺术形态可以分为如下几个层次(关键在于是否充分利用了电视的表现手段和独特的电视思维,具有时空灵活性、手段多样性等):

(1)舞台演出的直播或录播。这类节目是低层次的(并非艺术价值评判,而是主要就电视艺术语言和手段的运用而言)电视艺术形态,主要发挥和利用的是电视的传播功能。它可以有一些镜头分切的艺术处理,但主体仍是舞台艺术的原有形态。

(2)经过演播室加工的舞台艺术形态。这类节目经过了电视的二度创作,在一定程度上利用了电视的声、光、色、画面造型、字幕等电视语言要素,但还不够纯粹,如电视综艺晚会、电视文艺节目。

(3)狭义的电视艺术。这是指依据电视的传播媒介特点和种种物质技术手段,以及独特的传播方式、传播特点和审美心理,运用电视艺术特有的思维方式和审美意识创作的艺术作品,包括电视剧、电视艺术片、电视音乐艺术片、电视纪录片等。

[1] 转引自高鑫:《高鑫文存》第4卷《电视艺术学》,九州出版社,2009年,第11页。

也有学者把"真正意义上"的电视艺术区分为这么几类:
(1)电视文学类:电视小说、电视散文、电视诗、电视报告文学。
(2)电视艺术类:电视音乐艺术片、电视歌舞艺术片、电视风情艺术片、电视民俗艺术片、电视专题艺术片、电视文献艺术片。
(3)电视戏剧类:电视小品、电视短剧、电视单本剧、电视连续剧。
(4)电视综艺类:电视综艺晚会、电视文艺节目、电视综艺栏目。

二、电视剧艺术的特性

电视剧是通过电视播出的虚构故事。从媒介属性看,电视剧与其他电视艺术门类的联系更为紧密,是整个电视艺术家族的一个支脉。但如果从以摄像机这一核心表现手段来演绎故事的角度来看,电视剧似乎和电影的关系更为亲近。在日常生活中,观众也往往将"看电影"和"看电视剧"相提并论,而很少将"看电影"和"看电视综艺、文艺节目"放在一起取舍。再从叙事手法来看,电视剧这一新兴媒介艺术形式与戏剧、文学等古老母体艺术有着天然的联系。无论是戏剧冲突模式,还是叙事艺术的内核,都使电视剧成为名副其实的"演剧"艺术和"叙事"艺术。由此来看,电视剧确实具有多重艺术血统,是一门新兴的综合艺术。

1. 电视剧作为艺术的一般属性和特征

电视剧作为一门新兴的媒介艺术,与其他姊妹艺术如文学、戏剧、电影等有着诸多相近之处,都是审美意识形态,具有艺术的一般属性和特征。这一点首先体现在这些艺术门类在把握生活和世界的具体方式上,即都采用具体的、感性的手法,通过人物形象、情感和命运表达创作者对生活的思考。电视剧作为叙事艺术,所塑造的艺术形象主要是人物形象,这些形象既是善于观察与思考的创作者从生活中发现的,也必然融会了创作者主观的情感与思索,是客观与主观、感性与理性的统一。电视剧中的人物形象既是创作者表达自己的思想情感、价值倾向的载体,也渗透着创作者对艺术表现形式的思考,是形式与内容的统一。作品中,人物的精神特质、

性格特征总是通过特定的形象造型、服饰、动作与对白等外在形式表现出来，形式与内容浑然一体。而且，电视剧中的人物形象大多具有艺术概括特征，既具有人物的个性特征，又融合了超越某个特殊人物的普遍性特征，体现出人物形象的高度概括性。创作者对人物的情感态度和价值判断也必然会通过这些典型形象引发观众的情感共鸣。应该说，其他艺术样式也具有以上这些特征。[1]

其次，电视剧所表现的艺术真实与其他艺术样式所追求的一样，都是一种审美化的真实。即使是家庭伦理剧这类表现普通百姓日常生活的电视剧，也并不是对生活的简单照搬或直接摹写，而是体现了创作者对生活素材的择取和提炼以及对生活底蕴的开掘和升华。同时，这种审美化的真实虽然是虚构的，却符合生活的逻辑和人物心理、情感的逻辑，因而具有内涵的真实性，在似真性中呈现出艺术真实的感人力量。任何缺乏提炼的创作都是不成熟、不成功的创作。当然，在任何艺术门类中都不乏此类例证，并非电视剧所特有。电视剧几十年的创作历史，特别是近十几年不断涌现的电视剧精品，无不证明了电视剧日益成熟的艺术性。

再次，电视剧与其他艺术样式一样，都受到艺术自律与他律的影响和制约。一方面，在艺术自律、艺术创新的内力推动下，电视剧不断推陈出新，在艺术形式上大胆突破，产生了《苍天在上》《贫嘴张大民的幸福生活》《橘子红了》《长征》《空镜子》《青衣》《世纪之约》《历史的天空》《延安颂》《记忆的证明》《大染坊》《暗算》《大明王朝1566》《士兵突击》等电视剧佳作，显现出不断创新的蓬勃动力，扩大了影响面，实现了雅俗共赏。另一方面，社会转型时期的他律性因素对电视剧创作的影响十分突出，商业因素渗透在电视剧的生产、传播与消费的全过程中。这些因素成了电视剧文化产业的助力，也带来了畸形商业化等问题。当然，消费主义文化逻辑也渗透到了文学、戏剧和电影等艺术门类中，畅销书写作、书店排行榜、票房指数对这些艺术样式产生了根本的影响，纯文学、小剧场实验戏剧、艺术电影的空间十分有限，"身体写作""欲望化"小说、地摊文学、

[1] 彭吉象教授在《艺术学概论（第5版）》（北京大学出版社，2019年）"艺术总论"中对艺术的一般特征如"内容与形式的统一""再现与表现的统一""个性与共性的统一"等进行了详细的论述。

媚俗大片与粗制滥造的电视剧一道，共同显示着一定时期的文化症候。特定时代的艺术他律性因素过度强大，直接影响着整个艺术品质的具体呈现。

最后，从艺术功能来看，电视剧同样发挥着审美认知、审美教育和审美娱乐的作用。作为当今社会的主导艺术样式和强势媒介艺术，电视剧所表现的民族精神、审美情感和伦理规范对全社会发挥着重要的审美熏陶、教化和心理塑形作用。尤其在文学、戏剧衰微的今天，电视剧承担了更多的文化功能，知识分子精英文化与主流意识形态文化都借助电视剧的文化空间而栖身，试图保留并巩固自己的话语权。就此而言，中国的电视剧是一个重要的公共话语空间，是一个众声喧哗的话语竞技场。在西方，电视剧的功能单纯一些，主要是一种大众文化形态。但在中国，主流意识形态的巨大影响力、精英知识分子的启蒙精神与文化传统，使一部分电视剧在一定程度上还是一种重要的宣教工具，也由此形成了电视剧的"中国特色"。

2. 电视剧艺术的个性特征

电视剧艺术的个性特征是在与其他艺术进行比较时体现出来的。

首先，从电视剧与电影的关系来看，电影与电视剧都是视觉艺术，是一种银幕或荧屏艺术，也是一种时空艺术，具有一定程度的综合性。与电影相比，电视剧的情节更长，在时间上更占优势，屏幕小，接受环境开放，对白可以很多，听觉相对来说更为重要。电视剧更多的是发挥一种类似于"窗"或"镜子"的功能，引发观众的世俗性认同。而电影的情节则相对较短且紧凑，银幕大，接受环境封闭，对白少，视觉更为重要。电影更多的是发挥一种类似于"梦"的功能，引发观众超验性的沉醉。从本体特征来看，情节的大容量、连续性（以占主导地位的长篇电视连续剧为分析对象）以及分段播出无疑是电视剧与电影最主要的差异，由此也带来了电视剧在镜语追求上区别于电影的一些根本特征，如情节占主导地位、类型化的镜语基调以及电视化的镜语特质等等，后面的章节将对这些内容进行具体介绍。

其次，从电视剧与小说的关系来看，电视剧与小说都具有故事性、情节性等特征，是一种叙事艺术。小说作为一种语言艺术，以语言为媒介，注重情节，既能表现外在现实，也可表现内在心理（如意识流小说）。电视剧作为一种视听综合艺术，以声音和画面为媒介，注重外在情节和人物的行为动作及语言，弱于表现心理。从叙事艺术特征来看，电视剧特别是长篇电视连续剧大多采用传统的现实主义文学的表现手法，叙事线索清晰，因果式、顺时序的线性叙述更为普遍，较少采用现代主义的意识流、梦幻式等叙事手法。与现代小说越来越倾向于探索人物的潜意识和精神内宇宙相比，电视剧依然固执地停留在传统文艺"表现人物性格与命运"的历史阶段；与现代、后现代小说越来越沉醉于"反故事""元叙事"的艺术实验相比，电视剧则依然致力于编织"故事"本身，显现出电视剧作为大众艺术在叙事模式上的相对保守和陈旧，同时也是"现实主义"这一"常态"叙事模式在大众中有着巨大影响力的最佳证明。正如宗白华先生在《常人欣赏文艺的形式》一文中指出的："常人在艺术的理想上是天生的'自然主义者'，'写实主义者'"。"常人要求一件艺术品……在形式结构上要条理清楚，章法井然，俾人一目了然，易于接受，符合心理经济的原则"。[1] 电视剧的叙事艺术恰恰适应这种"常人"的审美心理图式。当然，在现实主义的基本原则的统辖下，我们仍然能够看到一些花样翻新的作品，丰富和发展着电视剧的叙事艺术。

最后，从电视剧与戏剧的关系来看，有论者认为电视剧是一种演剧艺术，在本质上与戏剧十分接近。如两者都是需要演员表演的演剧艺术、综合艺术，都强调戏剧冲突等。但从艺术的传播方式来看，戏剧艺术具有现场性，在演出中，观演双方彼此互动交流，每一次表演都不会完全重复，这些特点显然是电视剧所不具有的。同时，在表现样式上，电视剧以现实主义手法为主导，追求再现现实时空，人物动作真实，情节富于戏剧性，对白清晰生动。而戏剧特别是小剧场实验戏剧是一种小众艺术，时空虚拟，动作虚拟，潜台词丰富，在舞台调度与情境转换方面致力于表达象征主义

[1] 宗白华：《艺境》，北京大学出版社，1999年，第154—155页。

或表现主义意蕴。

总而言之，电视剧综合、继承了众多其他艺术门类的特点和优长，成为一种全新的叙事艺术形态。从某种角度可以说，电视剧综合了小说的叙事艺术、戏剧的人物刻画艺术、广播剧的对白艺术和电影的时空表现力。

三、电视剧的发展流变

2018年，中国电视剧刚好迎来自己的60岁生日。在这半个多世纪的发展历程中，电视剧创作者以一部部生动感人、多姿多态的作品表现了时代风尚、社会生活与历史画卷，成为中国当代社会审美文化发展中的一面"镜子"，确立了自身"社会铭文"的文化身份。20世纪90年代以来，在社会文化转型的历史性变革中，电视剧作为新兴媒介艺术恰逢其时，不断发展壮大，积累了丰富的市场运作经验，为整个文化产业的可持续发展提供了成功的例证。新世纪以来，互联网崛起、新媒体风行，特别是近年来网络剧集的崛起，已从根本上改变了媒介融合业态。同时，网络综艺类节目的持续火爆、高票房电影的不断出现也极大地影响了电视剧的收视状况。如此种种，都影响了电视剧的发展流变，其中不乏问题和挑战，也昭示着我们需要对其加以反思。

1. 初步发展阶段（1958年至20世纪80年代中期）

在电视剧最初发展的八年历史中，从1958年北京电视台（中央电视台前身）摄制直播短剧《一口菜饼子》（较早的直播剧还有《党救活了他》《火人的故事》《守岁》《生活的赞歌》等），到"文革"开始前，北京电视台共摄制了近百部直播电视短剧，全国共制作了近两百部电视短剧。[1]"文革"十年中，电视剧的创作进入了停滞时期，直到1978年，随着彩色电视剧《三家亲》的播出，电视剧才迎来历史性的新生，开始了其稚拙的发展阶段。其时，《有一个青年》（根据女作家张洁的同名小说改编）、《永不凋

[1] 参见高鑫、吴秋雅：《20世纪中国电视剧史论》，学苑出版社，2002年，第10页。

谢的红花》（反映张志新烈士的事迹）、《唢呐情话》（根据作家李准的长篇小说《黄河东流去》中的故事改编）、《鹊桥仙》（表现宋代词人秦观和苏轼之妹苏小妹的爱情佳话）、《新岸》（根据报告文学《走向新岸》改编）等作品是其中影响较大的电视短剧。20世纪80年代初、中期，是电视短剧的黄金时期，一批具有实验性质的短篇电视剧，如《女记者的画外音》《希波克拉底誓言》《今夜有暴风雪》等作品，显示出实验电影与现代戏剧探索的印记，这也恰是热衷形式创新的80年代可贵的历史馈赠。

"凡一代有一代之文学……而后世莫能继焉"（王国维《宋元戏曲史》)，且"一代有一代之所胜"（焦循《易馀籥录》）。电视剧这一媒介艺术伴随着20世纪80年代"电视时代"的来临，显示出自身独特而强大的魅力。20世纪80年代的一批电视剧给当时的人们留下了深刻的记忆，如《赤橙黄绿青蓝紫》（根据作家蒋子龙的同名小说改编）、《寻找回来的世界》（根据柯岩的同名长篇小说改编）、《新星》（根据作家柯云路的同名长篇小说改编）、《凯旋在子夜》（以对越自卫反击战为背景）、《便衣警察》（作家海岩第一部被搬上荧屏的作品）等。其他根据古典或现代文学名著改编的电视剧作品也产生了极大的轰动效应，如《水浒传》人物系列剧《武松》《鲁智深》等，《四世同堂》《红楼梦》《西游记》等，都以较高的艺术水准赢得了今天无法想象更无法望其项背的收视率。

但与此同时，电视的普及还不够充分，电视剧的影响无法与文学、电影等艺术门类相比。文学的轰动效应自不必说，即使是电影，至1987年票房大幅度下滑之前，大量影片的观影人次动辄上亿。这一时期，电视剧在表现内容方面与文学、电影等文艺样式差别不大，有时甚至是亦步亦趋。电视剧自身的情感表现倾向及特殊表现形式还不够明显，当时较有影响的电视剧很多都改编自同名小说，比如《蹉跎岁月》（叶辛）、《今夜有暴风雪》（梁晓声）等。电视剧大多是文学剧本、戏剧冲突手法与电影蒙太奇表现技巧的简单综合。从总体上来看，处于这一历史时期的电视剧并未显示出太多超越于、独立于整个文艺主潮或某些母体艺术的独特个性。电视剧作品与其他文艺形式一道力图反思曾经的历史与社会生活，明显带有宏大叙事和政治伦理化、感伤主义表现的基本倾向和艺术特征。其中，对爱情悲剧、

个体生命的苦乐悲欢的表现与对历史苦难的表现结合在一起。[1]

2. 繁盛发展阶段（20世纪80年代末至20世纪末）

20世纪80年代末、90年代初以来，随着长篇室内剧《渴望》的出现及其产生的轰动效应，电视剧进入了繁盛发展的时期。这与整个社会通俗文化（以电视节目、通俗刊物、流行音乐等为代表）的强劲崛起密切相关。《渴望》作为社会转型期的标志性作品，传递着多种文化信息。首先，伴随中国社会经济的转型，社会文化从理想主义向世俗化转变。[2]在《渴望》中，历史灾难、心灵伤痕不再是政治伦理化书写的对象，而成为个体情感故事、家庭悲欢离合的必要的时间提示和陪衬，个体与历史、家与国的关系在艺术表现上发生了极大的变化。其次，《渴望》的创作模式和接受热潮强化了电视剧的通俗文化性质及消费文化特征，预示着电视剧创作的未来发展趋势和兴盛命运。《渴望》既是通俗文化、消费文化的胜利，也透露了自身存在的基本问题，诸如苦情戏特征、大团圆模式等。

这一时期出现了一批艺术成就较高、反响较大的长篇电视连续剧。如农村三部曲《篱笆·女人和狗》（只有这一部是80年代末推出的）、《辘轳·女人和井》《古船·女人和网》，以及《编辑部的故事》《苍天在上》《风雨丽人》《北京人在纽约》《和平年代》《英雄无悔》《外来妹》《情满珠江》《过把瘾》《上海一家人》《年轮》《孽债》《咱爸咱妈》《儿女情长》《一年又一年》《大明宫词》《太平天国》《雍正王朝》《贫嘴张大民的幸福生活》等。根据古典文学名著改编的《三国演义》《水浒传》等也先后获得了收视成功。

这一时期，短篇电视剧逐渐萎缩、消失，长篇电视剧（也包括系列剧，如情景喜剧）一统天下，生产数量逐年增加，从过去的每年3000集迅速增长到每年1万多集，覆盖面极广，《渴望》播放时甚至达到万人空巷的程度。在"注意力经济"不断崛起的时代，仅从收视人群的数量来看，电视剧已稳坐各种大众文化消费形式的头把交椅，成为名副其实的强势媒介艺术，

[1] 参见戴清：《家的影像：中国电视剧家庭伦理叙事研究》，中国传媒大学出版社，2008年，第18页。
[2] 参见周宪：《中国当代审美文化研究》，北京大学出版社，1997年，第299页。

其产业远较民族电影工业成熟。

从收视人群的组成来看，尽管对"电视剧的艺术性"有很多质疑者和不屑者，但一个有目共睹的事实是，比较优秀的电视剧常常吸引着不同文化层次的观众，特别是大型历史剧、刑侦反腐剧、家庭伦理剧已成为主导话语的重要表达渠道，显示出其在全社会的巨大影响力。

从表现内容和题材类型的多样、叙事手段的成熟和镜像语言的完善来看，电视剧作为一种新兴的媒介艺术已具有自身的特色，早已不似20世纪80年代初期那样对母体艺术如文学、电影、戏剧等亦步亦趋。应该说，20世纪90年代电视剧的繁盛发展格局是多方面因素综合造就的。

其一，电视媒介的崛起给电视剧的风行提供了物质基础。20世纪90年代以后，电视机的生产数量剧增，迅速普及到城市、乡村。普通百姓收看电视成为看电影、看话剧、听音乐会等各种文化消费中最便捷经济的一种。

其二，从接受方式来看，在家中观看长篇电视剧，颇似在书场听长篇评书，十分契合由元杂剧、明清传奇、白话小说等艺术形式培养起来的传统审美心理。这一审美习惯在中国已历六七百年之久，远远超过电影和话剧这些"舶来品"百年的历史。

其三，从电视剧的表现内容和对观众的培育来看，革命历史题材剧、反腐/涉案剧、历史剧、家庭伦理剧、军旅剧等电视剧类型均拥有数量巨大的忠实观众。电视荧屏虽小，却具有尺幅千里的表现功能，无论是现实生活中的时代主调还是古代的政治权谋，无论是军旅生活的大江东去还是家长里短的小桥流水，无不有其各自的展现空间，也日益赢得观众的认可，形成了创作—传播—接受的良性循环。

其四，电视剧成为社会转型时期的强势媒介艺术，与20世纪90年代文学、电影、戏剧不同程度的萎缩状态互为因果。文学创作自20世纪80年代中后期以降，发生了有目共睹的分化：严肃文学的创作日益远离公众的视野，成为学术界、文学界的"私事"。不少作品一味追随欧美艺术的先锋形式，亦步亦趋地进行本土移植，给通俗文化的迅速崛起自动地腾出了地盘。与此同时，某些创作还不断复制着后现代主义观念，无视或远离当下普通百姓的现实境遇与精神思考。通俗文学创作如"身体写作""欲望

叙事"等情色或准情色写作，黑幕小说、武侠小说、传奇故事等大行其道，驳杂含混、良莠不齐。这些虽然并非文学创作的整体面貌，但影响较大，直接制约了文学作品在普通百姓中的影响力和感召力。话剧则在20世纪80年代初、中期的实验探索热潮衰退后，经历了更为明显的市场萎缩：一场话剧的演出中，配角演员的劳务报酬一度低到百元以下。电影院则一度门庭冷落，直到外国大片的引进才有所改观。在这种情形下，电视剧以其对中国社会现实问题的揭示与思考、对普通百姓人生命运的人文关怀、对历史的再现与反思，及时填补了以上文艺形式不同程度地忽略甚至放弃的精神空地。当然，其中有一种互为因果的联系。电视剧的迅速崛起势必造成对其他文艺形式的挤压，使后者处于边缘地位（即使它们强烈关注甚至深刻揭示了电视剧所表现的文化命题，实际产生的社会反响也可能比较微弱）。

以上因素的综合作用最终决定了中国电视剧的现实文化使命。客观地说，这既是当下转型社会的丰厚赐予，也是一种历史的选择。电视剧沟通着主流话语、精英话语和大众文化诉求，以最贴近普通百姓的情感表达方式回应着当下多姿多彩的时代生活。[1]

20世纪90年代电视剧的繁盛发展还直接促进了高等院校相关学科体制的建立，1993—1998年的短短几年时间中，中国传媒大学（当时为北京广播学院）率先设立了广播电视艺术学本科、硕士、博士三级学位点。[2]至今，全国已有200多所大学设立了相关专业。在电视剧创作实践的带动下，通过教育体制化的途径，电视剧的相关研究确立了自身的学科合法性地位，跻身于艺术学研究领域。然而，作为一门新兴艺术学科，电视剧的相关学术研究是较为薄弱的，不仅难与文学、文艺学等传统学科相比，也难与电影相比。因此，在现有的人文艺术的相关学术研究格局中，占据主流地位的仍然是文学、文艺学、电影及戏剧等的研究。电视剧的创作与接受虽然非常红火，但电视剧研究却始终处于学术界的边缘。这也是任何一门新兴学

[1] 参见戴清：《家的影像：中国电视剧家庭伦理叙事研究》，中国传媒大学出版社，2008年，第35页。
[2] 1998年，中国传媒大学（当时为北京广播学院）设立广播电视艺术学博士学位点，1999年开始招收第一批博士研究生。

科所必须面对的挑战。

3. 新世纪以来的进一步壮大及其新变化（21世纪初至2013年）

新世纪以来，随着《大宅门》《空镜子》《激情燃烧的岁月》《金婚》《亮剑》《暗算》《士兵突击》《潜伏》，以及《蜗居》《裸婚时代》《北京爱情故事》《甄嬛传》等一系列引起巨大反响的作品热播，电视剧的发展呈现出日新月异的格局。广播电影电视总局为适应此形势，于2004年春专门成立了电视剧管理司，与中国电视艺术委员会、中国电视艺术家协会等机构共同负责管理电视剧的创作、制作、播出、评奖等事宜。

新世纪十几年中，电视剧的发展经历了多重变化，既达到了一时的繁花锦簇之盛，也在网络及新媒体的冲击下承受了前所未有的冲击。应该说，这一变化在新世纪之初的几年还不明显，但到了新世纪"新十年"前后，此渐变已累积到相当程度，真正的质变也就显现出来。下面试对新世纪以来电视剧创作的变化加以评述。

第一，新世纪以来，出现了一批精神内涵丰富、艺术质量较高的电视剧精品，标志着电视剧艺术的全面成熟。除前文提及的作品外，还出现了《长征》《延安颂》《世纪之约》《静静的艾敏河》《青衣》《历史的天空》《大明王朝1566》《闯关东》《人间正道是沧桑》《黎明之前》《大秦帝国之裂变》《大秦帝国之纵横》《推拿》《咱们结婚吧》等。这些作品无论是在对历史的反思，还是对现实生活的表现上，无不灌注着深厚的人文沉思和审美体验，大大提升了电视剧所承载的精神内涵，成为名副其实的艺术精品。而在叙事艺术上，电视剧的结构安排、起承转合、悬念设置、戏剧冲突、人物塑造等方面都更加丰富多变，显示出电视剧文体意识的充分自觉，大大加强了电视剧的吸引力。

不过，此时的电视剧创作也存在着不少问题，如量高质低、情节兑水、跟风严重、创新不足等等。一些优秀电视剧因宣传营销乏力而反响平平，"精品没收视、雷剧受众多"的"劣币驱逐良币"现象较为突出，荧屏文化粗鄙化与大众趣味不断滑坡二者彼此激发、互为因果。

第二，类型化发展趋势日益鲜明。这是电视剧创作日益成熟的内在要

求,也是产业化发展的外在推动所致。类型剧的创作和审美接受并非一成不变,不同的类型不断杂糅,逐渐形成了一些亚类型剧。而且,不同类型的电视剧的发展并不均衡,揭示社会生活的现实主义力作较为稀缺,透露了创作方规避政治风险、回避生活矛盾的潜意识,而传播中"正剧难敌雷剧"的收视与口碑倒挂现象也是优秀的现实主义电视剧难以为继的重要原因。[1]

(1)重大革命历史题材电视剧,如《长征》《延安颂》《红色摇篮》《毛岸英》《聂荣臻》《井冈山》《我们的法兰西岁月》等。这类创作在不断追求突破,2007年播出的《恰同学少年》便在表现毛泽东等一代伟人的青春故事里适度融合了青春偶像剧元素,受到了年轻观众的热情追捧。

(2)以中国古代、近代历史事件和人物为表现内容的历史剧,如《康熙大帝》《走向共和》《贞观长歌》《大明王朝1566》《大秦帝国之裂变》《大秦帝国之纵横》等。该类创作出现了一些艺术精品,但也存在醉心表现权谋文化、美化帝王等问题。近年来,历史正剧逐渐式微,以秘史剧为代表的历史故事剧蔚然成风,穿越剧、宫斗剧甚嚣尘上,戏说泛滥,暴露出部分主创人员历史观的扭曲。

(3)以军营生活、战争生活为主要表现内容的军旅剧,如《历史的天空》《亮剑》《士兵突击》《我的兄弟叫顺溜》《我的团长我的团》《生死线》《我是特种兵》《民兵葛二蛋》等,都是比较优秀的作品。但一批"抗战神剧"也在荧屏上喧嚣一时,用庸俗的传奇化、浪漫化手法歪曲抗战历史,受到官方媒体和网民的批评,最终销声匿迹,但其对国产电视剧口碑的败坏却不是短时间内能够消除的。

(4)当代家庭伦理剧和都市情感剧,这是荧屏上比例最大的电视剧类型,先后出现了《空镜子》《中国式离婚》《幸福像花儿一样》《金婚》《老大的幸福》《蜗居》《裸婚时代》《北京爱情故事》《咱们结婚吧》《大丈夫》等优秀剧作。近年来,以大家庭生活、人生命运为主要内容的家庭伦理剧逐渐让位于表现"80后"年轻人爱情、人生奋斗历程的都市情感剧。2013

[1]参见戴清:《时代需求与现实困境——现实题材剧的口碑与收视倒挂现象探析》,载《中国电视》,2015年第6期。

年还出现了亚类型,即育儿题材剧,如《小儿难养》《小爸爸》《辣妈正传》等,关注社会热点话题、风格轻喜剧化是该类型电视剧的突出特征。

(5)以反腐、涉案、改革等社会问题为主要表现内容的现实题材剧,如《公安局长》《重案六组》《至高利益》《绝对权力》《省委书记》《世纪之约》《国家公诉》《忠诚》《人间正道》《我的太阳》《高纬度战栗》《命运》《青瓷》《浮沉》等。这些作品延续了20世纪八九十年代改革、反腐题材电视剧的创作传统,著名编剧周梅森、陆天明等以一部部力作表达了对社会公共领域重大问题的责任感,塑造出一系列令人难忘的人物形象。这一类型对电视剧创作格局越来越小、回避社会现实等问题进行了有力的纠偏。但某些创作也存在偏差,如《黑冰》《黑洞》等黑字系列作品出现了不同程度的美丑价值判断错位现象,反派人物反而赢得观众更强烈的情感认同。一些作品对犯罪过程表现得过多过细,渲染暴力,津津乐道于展示腐败而不是批判腐败。近年来,娱乐化、喜感化审美趋势日益突显,导致着眼于严肃社会问题的电视剧屡受冷遇,比如关注国企改革的《浮沉》在2012年播出后反响不尽如人意。

(6)农村题材剧,如《希望的田野》《美丽的田野》《当家的女人》、《刘老根》系列、《圣水湖畔》、《马大帅》系列、《女人当官》、《乡村爱情》系列等,其中不乏优秀作品。近年来,一枝独秀的东北农村剧因表现内容远离真实的农村生活而为人们所诟病。[1]

(7)以中国近现代历史中大家族生活为表现内容的家族、年代剧,如《大宅门》《白银谷》《大染坊》《谷穗黄了》《大工匠》《乔家大院》《中国往事》等。近年来家族剧明显向年代剧偏移,出现了《刀锋1937》《雾柳镇》《铁梨花》《民国往事》《风穿牡丹》《打狗棍》《一代枭雄》等年代传奇剧。这些年代剧并不完全追求家族剧的厚重感和历史感,而更侧重表现乱世中的儿女情怀,更加贴近当下年轻人的审美趣味。

(8)青春偶像剧。早期的青春偶像剧更多的是对中国香港和台湾,以及日韩地区的偶像剧的模仿,从《将爱情进行到底》《男才女貌》《玉观

[1] 参见刘丽莎:《开展客观公正文艺评论 探究农村喜剧发展方向——电视剧〈乡村爱情故事〉研讨会综述》,载《当代电视》,2010年第6期。

音》《永不瞑目》《像雾像雨又像风》等一路走来，到2007年前后逐渐发展成熟，形成自己的风格和特色。赵宝刚导演的青春三部曲《奋斗》《我的青春谁做主》《北京青年》在内容上更接近都市情感剧，受到众多年轻人的关注。这些作品将写实元素融入偶像剧中，形成了不同于海外偶像剧的特色，是适应国情对偶像剧所做的本土化改造。不过，总体来看，韩国偶像剧在内地的影响力更大。

第三，从80年代初、中期《四世同堂》《红楼梦》的改编开始，电视剧创作者一直非常重视从中国古典文学名著和现当代文学作品中汲取养料，"四大名著"先后被成功搬上荧屏，现代文学名著如《围城》《雷雨》《离婚》《日出》《月牙儿》等也先后被改编为电视剧。尽管对改编成功与否众说不一，但不可否认电视剧这一大众艺术媒介对中国古典文化和现代文学精华的传播作用。改编，既是文字媒介向视听媒介的转化，也是一种艺术的再创造，必然会打上当代文化语境的印记。20世纪八九十年代的《四世同堂》《红楼梦》《西游记》《围城》等作品的成功改编，为电视剧的改编积累了丰富的经验。近年来，新版《三国演义》《红楼梦》《西游记》《水浒传》的改编再次掀起收视和评说热潮，"糟改"名著的指责也不绝如缕，成为新世纪十年以来重要的文化现象。

新世纪的电视剧改编还包括对中华人民共和国成立之后的红色经典文学、电影作品的改编，出现了《小兵张嘎》《林海雪原》《51号兵站》《苦菜花》《铁道游击队》《洪湖赤卫队》《江姐》《永不消失的电波》等一系列作品，特别是在抗日战争胜利60周年前后，荧屏上该类红色经典改编剧持续热播。但是，从改编的总体水平来看，多数作品还达不到精品水准，甚至不同程度地存在着"乱改""糟改"问题。人们对名著改编标准的认识虽然已从曾经的"忠实论"发展为"创造论"，但如何恰当地把握"创造"的尺度，仍是改编这一"二度创作"要解决的难题。[1]同时，对红色经典的改编，还涉及对过去历史的重新发现与评价等复杂问题，这也增加了电视剧改编的难度。近年来，网络小说改编也成了电视剧创作的一大风景，一

[1] 参见周靖波、戴清主编：《中国广播电视文艺大系（1977—2000）：理论·批评卷》上，中国广播电视出版社，2008年，导言，第7页。

批年轻网络作者异军突起,《蜗居》《我是特种兵》等都是由网络小说改编的热播电视剧。网络写作为电视剧创作提供了丰富的剧本资源,其高点击率也成为作品日后改编热播的重要保障。

第四,新世纪以来的电视剧影像日益精良,大投入、大制作、强阵容、大宣传成为竞争日益激烈的电视剧市场制胜的法宝。电视剧对电影语言、技巧的自觉学习意识越来越突出,影像品质越来越好,大大改变了影像粗制滥造的积弊。在上面提到的多种题材类型中,对影像叙事、品质的自觉追求表现得比较突出的有革命历史题材剧、历史剧、家族剧等,不仅故事更好看,而且视听语言的冲击力和表现力也更强,《中国往事》《人间正道是沧桑》《大明王朝1566》《青衣》《士兵突击》《我的团长我的团》《推拿》《大明宫词》《橘子红了》《三国演义》《雍正王朝》《汉武大帝》《空镜子》《浪漫的事》《三国》《蜗居》等都对影像艺术有着自觉的追求。

4. 2014年至今媒介融合业态下的新发展

2014年被称为"网络剧元年",这不仅表现在网络剧的生产规模上(从此前每年的星星点点一下子跃进到全年上线205部),还表现在创作体裁的变化上(从最初碎片化、小品化的段子剧统领天下,如《万万没想到》《屌丝男士》《疯狂办公室》等,到2014年长篇剧情剧一下子增长到73部之多,2015年更是达到179部)。此外,改编自优质网络小说即所谓热门IP(原意是知识产权,当下特指网络小说的影视、游戏、动漫等改编)的长篇剧情剧影响最大。在"2014中国横店影视节"网络剧评奖中,《匆匆那年》击败众多段子剧,荣获最佳网络剧大奖。从段子剧向长篇剧情剧的发展从根本上说是网络剧产业化和制作能力提升、利益追求最大化的必然结果,由此网络剧跨越了最初的粗糙阶段。

媒介融合是传统媒体与新媒体的融合,表现在电视剧制播领域就是强势视频网站与一线卫视之间的网台联动,也是媒介艺术的发展遵循"注意力经济"规律及资本逻辑的必然结果。媒介融合使得强者更强,也改变了电视剧的网台合作模式。这时的网络之于电视剧,不再是前些年的单纯传播载体,也不只是简单的内容提供商(网络自制剧),而是深度融入电视剧

制播营销的整个产业链,极大地改变了传统电视剧的本体面貌,在表现内容、题材类型、艺术手法及审美风格上都出现了一些新的特征。

第一,主旋律题材剧创作丰富,新媒体影响力总体平平,近年来有所提升。主旋律题材剧在此主要指重大革命历史题材剧、抗战剧、谍战剧,以及表现宏大叙事、坚持现实主义精神的现实题材剧。

重大革命历史题材剧的创作依托政策支持、特殊历史节点纪念活动等优势,呈现出繁盛的态势。《历史转折中的邓小平》《彭德怀元帅》《海棠依旧》《毛泽东三兄弟》《绝命后卫师》《长征大会师》等是继新世纪之初的《长征》《延安颂》之后的又一个创作高峰,具有较高的思想性和艺术性,获得主流评论界的一致好评。

抗战剧《东北抗日联军》《长沙保卫战》堪称扛鼎之作,彰显了宏大叙事的魅力和可贵的历史质感,极大地克服了此前"抗战神剧"违背历史真实、一味追求传奇化等创作弊端。《四十九日·祭》改编自严歌苓的原著《金陵十三钗》,有着沉郁凝重的悲剧品格,剧中的人物世界远较原作及电影丰富,对女性的态度也修正了原电影中的偏颇,描绘了残酷战争中的人性百图与心灵史。这些作品在电视媒体的收视率名列前茅,但在新媒体的播放量却一般。如《东北抗日联军》一直没有进入全网电视剧播放量的前30名榜单,《四十九日·祭》也未受到网民群体的青睐。新近的革命历史题材剧及红色经典改编剧《爱人同志》《少帅》《林海雪原》等品质和口碑都较好,具有剧本扎实、影像讲究、表演上乘等优长。

谍战剧一直是深受观众喜爱、创作难度较大的电视剧类型,近年来出现的《锋刃》《北平无战事》《红色》《伪装者》《王大花的革命生涯》《解密》《麻雀》都令人难忘,其中不乏年轻特工的成长史,也颇多革命励志的感人故事。《北平无战事》的历史质感与深厚底蕴、《红色》对旧上海里弄百姓生活的细腻描摹、《好家伙》对小说和戏剧元素的融入都有力地提升了近年谍战剧的创作质量。但是,一批谍战剧的偶像化表现手法(主要体现在表演、叙事等方面)又在很大程度上损害了作品的历史真实性,成为披着谍战外衣的偶像言情剧。不过,较近的《父亲的身份》《和平饭店》《隐秘而伟大》突破了偶像化套路,在思想性和艺术性上都有较多的新意。

遵循现实主义创作原则、表现当代社会农村和城市变革的现实题材剧，如改革题材、反腐刑侦题材剧在2014—2015年收获了《老农民》《平凡的世界》《温州两家人》等重量级作品。2016年之后，《小镇大法官》《安居》《人民检察官》《谜砂》《北方大地》《青恋》《鸡毛飞上天》《人民的名义》《初心》《阳光下的法庭》《最美的青春》等力作相继出现，在开掘生活的力度和广度上有所加强。《人民的名义》被称为"最大尺度的反腐剧"，也是近年来收视率最高的电视剧作品。《最美的青春》是第一代塞罕坝造林人的青春奉献之歌，人物形象鲜活生动，精神意蕴十分丰富。《产科医生》《青年医生》《长大》《外科风云》《急诊科医生》等医疗剧以贴近百姓生活的故事内容和生存、死亡、生命意义等主题引发了观众的共鸣。不过，对年轻人审美需求的迎合使得当下医疗剧的重心过度集中在剧中人的情感生活上，弱化了医疗剧本应具有的社会价值和现实意义，而其对女性形象的塑造也往往停留在传统婚恋剧甚至偶像剧的套路上，并未深入反思医生的生存境遇和情感状况。《猎场》则对当代新型职场具有探索意识，其中对当代人诚信危机的深入反思富有启示性。总的来看，在政策利好的形势下，现实主义电视剧的创作呈现出强势回归之态。

第二，家庭伦理剧焕发活力，都市情感剧话题丰富。

随着受众审美趣味的变化，近年来关注平民生活甘苦、表现浓郁亲情的家庭伦理剧一直不温不火，远不如都市情感剧火热。但这一状况在近几年有了改观，多部有着浓厚的平民意识和人文情怀的好剧相继热播，收视口碑双丰收，影响力大增。如《父母爱情》《情满四合院》《生逢灿烂的日子》《一树桃花开》《我的岳父会武术》《亲爱的她们》等都是比较接地气的作品，在普通人的酸甜苦辣中，有力度有层次地揭示了时代变迁中的人性美。

都市情感剧的话题意识鲜明，《虎妈猫爸》《大丈夫》《小别离》《欢乐颂》《我的前半生》《归去来》《都挺好》《安家》等对当代都市年轻人的年龄焦虑、恐婚、阶层差异、高房价、子女教育、人际关系等问题都给予了不同程度的揭示，在情感表现、人物语言、形象塑造等方面都有一定的创新，如适度引入网络段子，自嘲意味浓郁，语言诙谐幽默，饱含生活智

慧，有较强的观赏快感。因此，这些剧作从此前比较沉闷的家斗家闹剧中脱颖而出。当然，这类剧作也存在过度喜剧化、肤浅、精神格局狭小等不足。如反映当下教育问题的《虎妈猫爸》和《小别离》后半部分不约而同地以婚外恋或情感纠葛等戏剧性元素阻断了对教育问题的进一步思考，大大降低了全剧的思想深度。《归去来》有鲜明的杂糅特色，表现"90后"的留学生活，层层推进、如剥洋葱般显露出刑侦反腐的故事内核，但其总体上的现实主义追求与言情剧的传奇化特征存在一定的抵牾。

另外，定位于满足年轻观众审美需求的青春爱情故事剧数量众多，在年轻观众中有着强大的影响力。如《杉杉来了》《何以笙箫默》《北上广依然相信爱情》《亲爱的翻译官》《微微一笑很倾城》《放弃我，抓紧我》等热播剧，湖南卫视、东方卫视、浙江卫视等一线卫视及爱奇艺、优酷、腾讯等视频网站是该类剧比较重要的播出平台。该类青春故事剧大多改编自网络小说，总体上存在偶像化、轻浅化、套路化、人物塑造定型化等特征，也是某些畅销网文固有的问题，或多或少带有"霸道总裁爱上灰姑娘"的影子，承载着大众的白日梦。应该说，当下的青春故事剧迫切需要真正深入当代普通年轻人的青春经历，表现他们真实的现实境遇和人生感受。

第三，历史剧式微，优质历史传奇剧和家族、年代剧不断出新。

近年来，历史正剧萎缩，戏说、穿越、传奇等表现方式跃居主流，成为历史剧类型创作的新常态，历史传奇剧几乎完全占据了之前历史正剧的地位。历史剧《大秦帝国之崛起》延续此前《大秦帝国》系列的魅力，以真切的历史质感吸引了荧屏和网络上不同年龄层的观众，掀起了一股"大秦热"。《于成龙》刻画了清朝廉吏于成龙为民做主、勤政廉洁的感人形象，作品借古喻今，观照现实社会，极大地满足了当下观众的审美期待。

继《甄嬛传》后，树立创作新标杆的历史传奇剧当推2015年的《琅琊榜》。该剧改编自优秀的同名网络小说，在近年来宫斗剧扎堆的市场环境中，以叙事缜密、形象生动、格局开阔、影像精良等特色脱颖而出。作品虽然架空历史，是一种比较讨巧的做法，但也因此增加了纵横捭阖的空间。《大军师司马懿之军师联盟》以新的视角诠释了司马懿这一历史人物，情节曲折跌宕，司马懿、杨修、曹操、荀彧、曹丕等历史人物都被塑造得十分

鲜活，但后半部司马懿的三角恋桥段，损害了作品整体的历史质感，陷入"半部好剧"的尴尬境地。总体来看，历史传奇剧质量不高，有些甚至是低俗化的代表，如网络剧《太子妃升职记》播出后被管理部门勒令下架，《武媚娘传奇》存在过度渲染权谋文化、迎合畸形消费心理等问题，被要求重新剪辑，但这两部剧的播放量和收视率都极为可观，从一个侧面说明了当下媒介生态令人忧虑的现状。历史传奇剧《芈月传》《女医·明妃传》《锦绣未央》《孤芳不自赏》《延禧攻略》等作品着重表现宫廷阴谋与爱情传奇。其中，《芈月传》被评为2016年上海电视节白玉兰奖的最佳电视剧，但仍存在故事模式化、人物塑造简单化等不足。《延禧攻略》也是收视率和播放量的大赢家，在叙事和影像上有自己的特色。但总体上，这些宫斗剧大多沿袭灰姑娘模式，情感表现比较夸张，人物设置黑白分明，影像虽考究却缺乏历史感，有低幼化倾向。应该说，这些作品无法代表中国当下电视剧创作的高水平，即时消费快感大于艺术美感，并不是精品剧集发展的方向。

第四，网络剧创作不断出新，但整体质量有待提高。

网络媒体对电视剧类型化发展的影响，不只表现在传统电视剧创作主动向年轻观众的审美偏好倾斜上，还影响到电视剧的类型突破与创新。拥有大量粉丝、满足年轻人阅读趣味与审美心理的网络小说经过十余年的积累，成为继古典名著改编、现当代文学作品改编之后电视剧改编最多的母体文本。网络剧从对电视剧的补充发展到日渐主流化，类型多样。

具体来说，有以下几种新的类型剧出现：第一类是玄幻剧，包括盗墓考古、灵异玄幻等内容，代表作有《蜀山战纪之剑侠传奇》《灵魂摆渡》《无心法师》《鬼吹灯之精绝古城》《老九门》《河神》等。其中《无心法师》制作精良、故事动人，对年轻观众有着强烈的吸引力。《灵魂摆渡》借阴说阳，探讨爱情、生死、人性等主题，讽刺特色鲜明。第二类是青春题材剧，代表作有《匆匆那年》《最好的我们》《春风十里不如你》《你好，旧时光》《一起同过窗》等。青春题材一直是传统电视剧的宠儿，网络剧后发制人，以生动质朴的内容唤起了"80后""90后"群体的集体记忆和强烈共鸣。第三类是刑侦涉案剧，代表作有《暗黑者》《余罪》《白夜追凶》《无证之罪》《隐秘的角落》《沉默的真相》等。这类题材的创作在国家反腐的大

环境下呈现出复苏迹象，网络剧反应快速、恰逢其时，涌现出一些优质作品，赢得了好口碑。

然而，网络剧虽然数量众多，但整体质量不高。有些原著基础较好，但改编水准不高，浪费了 IP 资源。有些网络剧尚存在叙事薄弱、影像不精、偶像演员演技不佳的不足。

四、电视剧的创作、制作与管理

电视剧既是艺术创作，包含了对艺术情思、人文精神、伦理价值取向等方面的传达，也具有商品属性，符合一般商品的生产、销售法则，同时遵循自身作为精神文化产品的制作、传播、营销与接受规律。21 世纪以来，随着电视剧产业的发展、媒介融合业态的出现以及网络剧的崛起，包括投资、创作、制作、发行与营销在内的整个电视剧产业链逐步完善，行业规范不断加强。当然，电视剧产业也存在一些问题，如某些创作者过于重视经济效益，而忽略了社会效益和审美追求，剧本创作粗疏，拍摄赶时间、抢进度，演员片酬在整个制作费中占比畸高，影像拍摄、音乐创作等方面的投资捉襟见肘，后期剪辑粗糙，最终造成电视剧整体质量不高、可持续发展堪忧等问题。

1. 创作层面

剧本为"一剧之本"，业内有"好本子、好班子、好发行"的"三好定成败"的说法，足见剧本的重要性。同时，"电视剧是剧作家的艺术""电影是导演的艺术"这类看法也一度为人们所认同。其实，尽管电视剧创作中剧作家的地位十分重要，但导演实际上决定着电视剧成品的最终面貌。这恐怕是一切影像叙事、集体创作的共同特征。

目前，内地电视剧编剧中有一批是从小说作者转入电视剧创作领域的，如刘恒、周梅森、邹静之、陆天明等。这些剧作家往往功力深厚，一出手即有上乘之作问世。比如刘恒根据自己的小说改编的《贫嘴张大民的幸福生活》搬上荧屏后获得了极高的评价，有"平民史诗"之誉。周梅森的《人

间正道》《至高利益》《国家公诉》等反腐剧都有很好的口碑，《人民的名义》更是轰动一时。金牌编剧邹静之最初以写诗立足文坛，他创作的古装历史剧《康熙微服私访记》《铁齿铜牙纪晓岚》一度在荧屏热播。更多的编剧则是以创作电视剧为主，或者虽然有小说创作经历，但为其赢得声誉的还是电视剧剧本的写作，比如高满堂、李晓明、刘和平、盛和煜、海岩、万方、王海鸰、石钟山、兰晓龙、都梁、石康、姜伟等。很多编剧在业内已很有名气，却不像演员、导演那样为大众所了解，这和影视界普遍重明星、大导演而比较轻视编剧的风气有很大关系。

　　电视剧类型化的发展与编剧的创作优势、局限有直接关系。一些著名的剧作家往往形成了鲜明的风格特征，如老一辈剧作家王朝柱特别擅长革命历史题材的电视剧创作，《长征》《延安颂》都出自他的手笔。剧作家陆天明擅长创作反腐题材的主旋律作品，先后推出过《苍天在上》《大雪无痕》《省委书记》《高纬度战栗》《命运》等力作。兰晓龙擅长创作战争军旅剧，如《士兵突击》《我的团长我的团》《生死线》《好家伙》等，部部都是精品。女剧作家万方、王海鸰、六六则比较擅长创作家庭伦理或都市情感题材的作品，万方的代表作有《空镜子》《走过幸福》等，王海鸰的代表作有《牵手》《中国式离婚》《新结婚时代》等，六六则创作了《蜗居》《双面胶》《王贵与安娜》《心术》《女不强大天不容》等作品。刘和平、盛和煜擅长创作历史剧，前者推出过《雍正王朝》《大明王朝1566》《北平无战事》等精品，后者则推出过《走向共和》《恰同学少年》等佳作。此外，也有高满堂这样的多面手、高产编剧，涉足多种题材类型，且都游刃有余。他的创作无论是较早的《午夜有轨电车》《抉择》，还是后来的《闯关东》《北风那个吹》《家有九凤》《温州一家人》《老农民》等，都广获赞誉。不过，他与其他人合作署名的一些作品却并不理想，比如《最后一张签证》，注水、拖沓的毛病比较明显。

　　目前电视剧的剧本策划与创作主要有两种方式。一是自由创作，一个人独立创作或几个人合作策划电视剧剧本，一般经历从大纲、分集故事再到剧本完成稿这几个创作阶段。这种自由创作向影视公司投稿的成功率比较低，因此创作者一般在完成分集梗概后，就开始接洽影视公司谈合作意

向。分集故事特别精彩，让影视公司决策人当即拍板谈合同、付定金的情形并不多见。多数情况下，影视公司的负责人即使看中创作者的分集故事，也会让有关部门做进一步的市场调查，特别要咨询购买、播出电视剧的"把关人"——电视台影视部门的负责人的意见。信息的反馈无外乎三种情形：一是被否定，自由撰稿人另起炉灶，或再找新的合作方；二是被接纳，可进入谈版权、付定金、写作分镜头剧本的程序；三是要求进行修改，或由影视公司全面介入，修改并重新策划、创作。当下的影视制作行业不够规范，剧本在自荐、他荐过程中创意被剽窃的现象屡有发生，编剧人才的成长比较艰难。

另一种更为普遍的剧本创作方式是影视公司按照其拍摄计划主动策划创意。创意的产生常常建立在影视公司对文化政策、市场需求、观众口味、类型热点等多方面因素加以调查和判断的基础上。比如中国大众比较喜欢都市情感剧，该类型的电视剧也就始终成为影视公司的拍摄热点。经验丰富的影视公司不仅善于敏锐地捕捉热点题材，更致力于创造性地开拓新的题材领域和故事创意。这一点在热播剧《暗算》《士兵突击》《北京爱情故事》《大丈夫》《欢乐颂》《我的前半生》《人民的名义》等剧的大获成功上一再得到证明。近年来，电视剧的策划创意更为主动鲜明，许多电视剧围绕社会热点话题展开创作，如教育难、育儿难、房奴、剩女、恐婚男、老少配、姐弟恋、正妻大战小三等。这样的创作往往从话题中来，有先入为主、不符合生活逻辑、人物形象僵化雷同等缺点。当然，其中也不乏策划较好的作品，虽然从话题入手，但仍然保持了生活的实感，取得了较大的成功，如《咱们结婚吧》《大丈夫》《欢乐颂》等。而网络剧的出现也为更多的年轻编剧提供了更广阔的发展平台，如白一骢、韩冰、顾小白、张蕾、张英姬、姜无及、徐茜等。随着社会进入所谓的"大数据"时代，观众在网络上的搜索、点击、评议等信息汇聚成大数据，可以为电视剧的选题策划提供更具体的方向。

策划贯穿于从创意产生到剧本完成的全过程。影视公司富有经验的制片人往往对编剧所擅长的题材胸中有数，再兼顾编剧可能开出的价码、创作时间（档期）、投入精力等因素来综合选择合适的剧本创作者，在"价

格""质量"和"可行性"之间进行最佳平衡。剧本合同签署后，编剧拿到定金，开始写作剧本。

剧本完成后的修改过程一般要耗费大量的时间。运作成熟的影视公司一般比较看重剧本的质量，不会草率上马一个项目，总是要反复修改打磨，为后面的拍摄打下良好的基础。无论是对那些同时操刀多个剧本、质量难以保证的创作者来说，还是对那些由写小说进入电视剧创作的编剧而言，修改打磨剧本都是一种极为必要的约束。画面感几乎是电视剧剧本的生命线，其他如叙事时序、叙事节奏、人物语言等环节，电视剧创作也有着不同于文学创作的特殊艺术规律。事实上，即使是著名的小说家初涉电视剧创作（不少小说家想当然地轻视这种大众艺术），也并不一定能驾轻就熟。另外，文学创作大多更为个人化，无论是从作品所表达的精神旨趣还是运用的艺术手法来看，文学创作比电视剧创作有着更大的艺术自由，能够更尽情地表达创作者对于世界和艺术的思考。这一点对于那些不甘心纯粹为稻粱谋的创作者来说无疑是特别宝贵的精神自由，也恰恰是那些摆脱了经济压力的小说家无论如何也不肯触"电"（电视剧）的内在原因。

当然，剧本的修改有时并不全是合理的，编剧的艺术个性可能因此受到严重的打压。另外，由于影视公司对已成名的剧作家总是更加青睐，也就出现了一批为某些名剧作家捉刀的"枪手"。他们拿较低的报酬，还往往不署名。这种现象尽管有种种弊端和不合理之处，却是当下影视生态环境所造成的，短时间内很难消除。这也是一些作品虽然挂着名剧作家的名字，质量却大大下滑的一个重要原因。

目前有不少电视剧剧本是由小说改编而来，其中既有名作家的获奖小说（如获茅盾文学奖的徐贵祥的《历史的天空》、毕飞宇的《推拿》、陈忠实的《白鹿原》等），也不乏名不见经传的无名作者的作品。版权的价格因是否获奖、作者的知名度而天差地别，有鉴赏力的影视公司往往能够沙里淘金，以低廉的价格买到质量上乘、适于改编的小说。2014年以来网络小说IP改编异军突起，《琅琊榜》《花千骨》《择天记》《鬼吹灯》《将夜》等都是名动一时的热门网文。一些影视公司闻风而动，疯狂抢购IP甚至囤积居奇，以至于IP版权价格迅速飙升，但改编成功的剧集并不多。

在剧本修改过程中，影视公司已开始物色遴选有经验的制片人和制片主任，一边融资，一边筹备作品的拍摄。之后，制片人像选择编剧那样根据导演的优长、价码、档期等各种因素聘请合适的导演、组建剧组，随后副导演开始协助导演遴选演员，摄（像）、录（音）、美（术、布景等）、服（装）、化（妆）、道（具）等人员一一到位。一般来说，成功的导演都有自己长期合作的班底，组建班子的过程并不像外行想象的那么复杂。导演与其所执导的电视剧作品风格的契合直接决定着作品的成败。如央视投资制作的改编自金庸武侠小说的《笑傲江湖》曾受到过批评，其原因与导演的选择有直接关系。制片人张纪中和大导演黄健中的合作初看起来是强强联合，却忽略了黄健中执导武侠剧的先天劣势：既不熟悉金庸武侠原著，也缺乏拍摄武侠电影的创作经验。这些因素无疑会影响作品的叙事、节奏处理等方面。

电视剧创作如同电影一样也是艺术集体协同作战的产物，这个艺术集体的领头人或总指挥就是导演。在创作过程中，是"制片人中心制"还是"导演中心制"，与制片人、导演在业内的实际影响力、性格特征有关。近年来，随着电视剧创作不断走向成熟和繁盛，出现了一批电视剧名导演，如刘江、孔笙、李雪、柳云龙、胡玫、赵宝刚、康洪雷、高希希、杨亚洲、刘惠宁、尤小刚、杨阳、滕华涛、郭靖宇等。其中，有些导演因其执导的类型电视剧的独特风格而著称，比如以执导海岩剧和青春题材三部曲（《奋斗》《我的青春谁做主》《北京青年》）而著称的赵宝刚导演，以执导家庭伦理剧《空镜子》《浪漫的事》《家有九凤》《没有语言的生活》《嘿，老头！》而广受赞誉的杨亚洲导演，以拍摄传奇剧《刀锋1937》《铁梨花》《打狗棍》《勇敢的心》《大秧歌》而著称的郭靖宇导演，等等。更多的导演是在各种类型的电视剧中穿梭，如康洪雷执导的军旅题材作品《激情燃烧的岁月》《士兵突击》《我的团长我的团》等都是收视率和口碑俱佳的作品，他导演的《青衣》《推拿》在精神意蕴与艺术风格上独树一帜，《我们的法兰西岁月》则是带有青春浪漫气息的重大革命历史题材电视剧。再比如高希希，既能推出《历史的天空》这类意蕴深厚的主旋律作品，也能够自如地驾驭《三国》《楚汉传奇》《搭错车》《幸福像花儿一样》《甜蜜蜜》

这类历史剧、情感剧和偶像剧。这类电视剧导演完全不可能像那些风格鲜明、独树一帜的电影导演一样，"一辈子只导演一部影片"（意指其所有的影片都在反复表达一种艺术、哲学理念）。在这些风格迥异的电视剧作品中，成功的电视剧导演往往表现出自身某些可贵的禀赋，如抓剧本、挑演员及影像叙事的才华，对电视剧情节点的有效掌控、对叙事节奏的有力把握等，以灵活多变（适度地隐藏自己的艺术个性而不是如电影导演那样鲜明地彰显自我）的综合才干展示出其导演功力。

近年来，影视文化产品激增，观众的选择空间变大。在博取观众注意力方面，营销推广、粉丝经济等发挥着强大的作用，好导演、好班底创作的好作品也更加依赖网络推广与口碑营销。不过，反响寥落、被市场低估的电视剧佳作也不在少数。如著名导演康洪雷的《推拿》、丁黑的《大秦帝国之纵横》都称得上是功力深厚的电视剧精品，并都在央视黄金时间播出，但因宣传不到位、营销手段相对单一，最终收视率都偏低。更不用说那些常常被网络上的年轻人所忽略的主旋律精品剧了。当下早已不是"酒香不怕巷子深"的时代，因为曲高和寡，精品电视剧更需要有力度的营销，才能赢得目标观众群的青睐。

2. 制作层面

电视剧是投资成本最大、生产周期最长的电视节目类型，也是高风险、高回报的行业。改革开放初期，国家和地方的财政拨款占据了电视剧投资的很大部分，如当时的中国电视剧制作中心及各省级电视台的制作经费多来自此。之后，企业的投资和赞助逐渐成为电视剧制作的重要资金来源。随着电视剧产业的不断成熟，市场化的资金运作成为电视剧拍摄的重要前提，单凭自有资金拍摄电视剧，投入和风险都较大。目前国内电视剧市场上，行业外的热钱涌入较多，银行对文化产业的投资力度也有所增加，大大改变了之前融资渠道少、融资额度小的困难局面。

具体来说，目前电视剧的制作主要有订制和自制两种方式。前者指电视台向影视制作公司订制电视剧，或者与影视制作公司合作制作电视剧，如多年前热播的《马文的战争》就是由电视台和影视公司合作的订制剧，

出品单位包括北京鑫宝源影视投资有限公司、北京电视台等。而《历史转折中的邓小平》也是由中央电视台、北京华影文轩影视文化有限公司、河南媒合文化传播有限公司等单位联合制作的。订制电视剧使电视台能够占有高品质的电视剧资源，享受独家首播权，对争取高额广告收入有极大帮助，但前提是订制的电视剧具有潜在的高收视率。对影视公司来说，订制剧可以获得电视台稳定的播出平台和前期投资，减少自身投资的盲目性和风险。不过，订制剧的版权一般归电视台所有，影视公司往往处于不利地位。

自制剧有电视台自制剧和网络自制剧两种形式。除了向影视机构订制电视剧以外，很多制作能力强的电视台早已开始自制电视剧，自己选择题材、创作剧本、完成拍摄，然后独家首播。湖南卫视和东方卫视是早期自制剧的先行者，湖南卫视的《丑女无敌》率先掀起了一股自制剧的风潮，之后制作的《恰同学少年》《血色湘西》《丑女无敌》《一起来看流星雨》等都红极一时。山东卫视独立制作的电视剧《红高粱》也是近年来自制剧的大手笔之作。

自制剧的优势在于播出平台有保障，电视台不用花大价钱买剧，而且可以根据自身定位自制电视剧，形成品牌特色，如湖南卫视的偶像剧品牌便由此树立。此外，自制剧可以植入大量广告，从而增加广告收入。

在当下媒介融合业态中，传统电视台中除了央视、浙江、江苏、东方、湖南等少数几家一线卫视比较景气外，更多的二三线卫视台及地方台的生存状况都不容乐观。与之形成鲜明对比的是，视频网站的发展如火如荼，且高度集中。比如腾讯、优酷、爱奇艺三大视频航母已占据整个视频市场60%以上的市场份额，B站、芒果TV等视频网站在年轻观众群中也有着较大的号召力。在此情形下，为了争取观众，众多电视台开始与视频网站合作，推出网络自制剧。尤其是一些一线卫视，与几家视频航母强强联合，推出了爆款剧。近年来的《芈月传》《三生三世十里桃花》《我的前半生》等热播剧就是最好的例证。

在电视剧的制作中，制片人贯穿电视剧从项目策划、剧本创作到立项、制作、营销、播出的全过程，其中，资金的投入、管理和使用是核心问题。

制片人实际上统辖着、影响着电视剧运作的各个环节。近年来，随着电视剧市场的竞争日益白热化，依靠大牌明星的流量吸引更多的年轻观众已成为电视剧赢得高收视率和点击量的重要法宝，由此造成名演员的片酬大幅度提升。也因此，在电视剧制作费用有限的前提下，其他创作和制作环节的投入不升反降，从而导致电视剧的整体质量下滑。有鉴于此，从2017年下半年开始，广电管理部门加大了监管力度。随着降低明星片酬的呼声日渐高涨，一些影视机构和视频网站也开始对明星片酬联合限价。

近年来，影视公司投拍电视剧时，通常会采用"卖片花"的方法，在电视节（北京国际电视周、四川电视节）等渠道宣传、销售其新产品。电视台预购节目、其他投资单位联合制作，这样的方式可增加制作方的资金投入，并部分地打通后期的营销渠道，极大地降低市场风险。同时，目前国内闲置资本巨大，民间资本以及房地产等行业大多看好影视业的发展前景，这为影视公司寻找投资方创造了有利的条件。这样，一部完全由影视公司制作的电视剧就有了多个融资渠道，能降低影视公司实际承担的风险。

在比较成功的电视剧运作中，往往有一些既有艺术品位又懂市场运营的制片人的身影，比如张纪中（《三国演义》《水浒传》《射雕英雄传》《笑傲江湖》《天龙八部》）、郑凯南（《空镜子》《钢铁是怎样炼成的》《林海雪原》）、李小婉（《橘子红了》《大明宫词》《红楼梦》）、孟凡耀（《激情燃烧的岁月》《青衣》《乔家大院》）、刘和平（《大明王朝1566》《北平无战事》）、吴毅（《军人机密》《绝对权力》《士兵突击》《功勋》《我的团长我的团》《美好生活》）、俞胜利（《大宅门》《天下粮仓》《李小龙传奇》）、英达（《我爱我家》《闲人马大姐》）、滕华涛（《北京爱情故事》《小爸爸》）、侯鸿亮（《琅琊榜》《伪装者》《欢乐颂》《如果蜗牛有爱情》）、高亚麟（《人民的名义》）、董俊（《命运》《爱国者》）、黄澜（《大丈夫》《虎妈猫爸》《我的前半生》《如懿传》）等。目前，电视剧的市场资源有越来越集中的趋势，著名制片人的融资能力很强，由他们担任制片人的电视剧成为精品、获得高收视率的可能性也最大。这也是电视剧行业每年都有亮点，但整体水平并不令人乐观的根本原因，无形中给大多数无名制片人、年轻制片人的起步造成了困难。

在电视剧的制作过程中，制片人既是作品成功的坚实基础和重要保障，

也难免和创作者（包括编剧、导演、演员等各种剧组人员）产生分歧。这恰是艺术创作的自律性与他律性之间互相制衡和博弈的具体表现。某些创作环节如布景、布光、着装、化妆、特技表演等，在导演看来不如此处理就无法达到整体的艺术效果，而制片人从资金管理的角度来看，则必须削减开支，简化处理，于是要求编剧现场改剧本、换台词，导演也必须换场景（如从真山真水改为摄影棚内拍摄甚至室内拍摄）、压缩戏份，甚至还因制作资金短缺而草草收场，导演只得通过后期制作来弥补缺憾。类似的现象在电视剧创作中屡见不鲜，影响到电视剧的成品质量。应该说，没有足够的资金投入，很难造就电视剧精品，但并非有了大量的资金投入就一定能创造出优秀作品。

当下中国颇有编剧、导演、制片"一肩挑"或者夫妻搭档的做法。比如编剧徐萌（《医者仁心》）、邵钧林（《红色摇篮》等）、于正（《宫锁连城》等）都曾同时担任电视剧的制片人，刘江和王彤夫妇分别担任了《归去来》的导演和制片人，文章和马伊琍离异前分别担任了《小爸爸》的导演和制片人，女导演杨阳也多次担任她执导的电视剧作品的制片人。导演、制片合二为一或夫妻搭档在当下的电视剧产业运营中不失为一种权宜之计，可以在一定程度上缓和甚至消弭创作与制作之间的冲突，减少和避免人际内耗，提高工作效率，更好地实现导演的创作意图。但此种方式也存在消极的一面，由于权力过于集中，可能会助长编剧、导演、制片人的盲目自信和偏执理念，缺乏文化产业规模化发展所必需的现代管理制度和制衡理念，容易因个人的一念之差而给整个创作集体带来灾难性的后果。近年来众多经营失利、不断倒闭的民营制作公司便是最好的例证。

3. 管理层面

随着电视剧产业的发展，对电视剧的创作、制作、播出等相关环节的规划和管理也日渐成熟。我国的电视剧产业采取制度化的管理模式，包括对制作机构的管理、对电视剧拍摄与发行的管理、对特殊题材和涉外电视剧以及网络剧的管理等方面，以促进电视剧产业健康发展。比如，电视剧经营机构的设立、电视剧的生产和发行实行许可证制度，电视剧的拍摄和

制作实行备案公示管理制度（之前为题材规划制度），特殊题材如重大革命和历史题材电视剧、红色经典电视剧实行特殊的审批制度，而涉案题材电视剧和涉外电视剧（引进剧、合拍剧）等也要经过严格的审查才能播出。

21世纪初，广电总局将影视机构的准入门槛逐渐下调，那些"制作业绩突出、有相当制作实力"的民营企业可以获得电视剧制作的"甲种证"（长期许可证），比如北京英氏影视艺术有限责任公司、海润影视制作有限公司、北京金英马影视文化有限责任公司、北京鑫宝源影视投资有限公司、北京华谊兄弟太和影视投资有限公司等八家影视企业。自此，民营资本不断介入电视剧产业，利用市场手段参与竞争，逐渐成为电视剧制作中的"正规军"。近年来，民营影视机构的发展更为迅猛，势头强劲、实力雄厚，不断制造出荧屏收视亮点。华谊兄弟传媒集团、北京华录百纳影视股份有限公司、海润影视制作有限公司、浙江华策影视股份有限公司、新丽传媒股份有限公司、慈文传媒集团、东阳正午阳光影视有限公司等都是业界的佼佼者，有着傲人的代表作品和独特的风格追求。

与此同时，电视剧管理方面的相关政策法规与行业自律公约也不断完善，如2009年《我的团长我的团》引起的首播权之争最终形成了《电视台电视剧播出自律公约》，希望借此能促进电视剧产业健康有序发展。再比如同年出台的《中国电视剧导演宣言》承诺开展自律，远离行业潜规则，助推电视剧产业可持续发展。这一年也开始实施优秀国产电视剧推荐制度，以便更科学地评估电视剧的艺术质量和市场价值，这得到了电视剧制作机构、播出机构和管理机构的积极响应。2010年底颁布的《广播影视知识产权战略实施意见》提出要重点打击影视剧作品的侵权盗版行为。此外，电视剧管理司对电视剧的日播出总量、集数、文字质量、广告插播等方面都做了细致明确的规定，并对电视剧创作、播出中出现的问题，比如刑侦反腐题材电视剧"展示腐败的尺度"、古代题材电视剧作品的制作和播出比例、红色经典改编电视剧"误读原著、误会群众、误解市场"等问题进行了指导和规范。2015年1月1日起推行的"一剧两星"政策，以及近年来对英模题材电视剧、纪念改革开放40年的现实题材主旋律电视剧的扶持政策等，也都对影视创作产生了较大的影响。

思考题：

1. 改革开放以来，中国电视剧经历了哪几个历史发展阶段？各有何特征？
2. 电视剧的创作、制作过程中，编剧、导演与制片人是如何进行协调的？存在哪些问题？
3. 我们应该如何完善电视剧的营销、播出与管理工作？

Chapter 10 | 第十章

电视剧的镜语追求

有人把电视剧看作"拉长的"电影,还有人把电视剧看作影像比较"粗糙的"电影。这些认识虽不令人满意,却不无道理。前者着眼于电视剧的容量特征即叙事长度;后者则针对电视剧制作中不尽如人意的影像水平。应该说,这一状况自21世纪以后有了很大改观,电视剧的制作水准实现了跨越性的提高,在节奏把握上更为妥当,有力地改变了国产电视剧赘冗、沉闷的面貌。如今重新观看20世纪八九十年代和世纪之交的电视剧,即使是其中的精品之作,如《过把瘾》《围城》《一年又一年》《贫嘴张大民的幸福生活》《静静的艾敏河》等,都不难发现它们在影音、节奏等方面存在明显问题,其艺术魅力也因此打了折扣,这使得当今的年轻人重观经典的热忱大减。

什么样的电视剧称得上一部好作品?简单地说,好的电视剧是用影像语言精彩地讲述一个长故事,并使其适合在电视上分段播放。我们从中可以发现,电视剧在镜语特征和叙事个性上与电影既有联系又有区别。相近之处是二者都借助影像语言,不同之处则体现在叙事容量、媒介载体和接受环境上,其差异又反过来会影响各自的影像语言品质及追求。为了便于说明,本章从本体、类型和媒介三个向度分析电视剧的镜语追求。

一、用镜语表情达意

电视剧与电影一样,作为影像叙事和综合艺术,包含编导演、摄录美、

服化道照等工作环节，借助视听媒介表现创作者对生活和世界的感受和思考。其影像语言的运用包含直接意指与含蓄意指的丰富层次：直接意指"由在形象中被复制的图景的或在声带中被复制的声音的直接（即知觉）意义来表示"，即一种被再现的影像场景或叙事情形，在影像符号上可具体表现为景别大小、空间造型、镜头运动/方位、光影、色彩、音乐音响，当然还包括活动于其中的人物；含蓄意指则是指"电影的'风格'、'样式'（史诗，西部片等），'象征'（哲学的，人道的，意识形态的等等），或'诗意气氛'"[1]，是作品通过以上影像符号来传达或营造的审美象征或美学韵味。从镜头语言的运用、镜语修辞的手段及其追求的美学意境等方面来看，电视剧正是在向电影学习的过程中逐渐成熟和丰富起来的。

优秀的电视剧往往善于打通、融会镜语的直接意指与含蓄意指，能够在有限的创作空间中有意识地强化造型的表意性，形成作品的风格，并营造出诗意葱茏、灵动飘逸的审美意蕴。如从生活中择取自然意象，使之与作品展示的人物的生活环境、行为相辅相成，浑然一体，看起来自然随意、随兴而至，全无人为的造作感。随着剧情的发展、戏剧冲突的不断展开，这些看似随意的自然意象所蕴含的丰富寓意和象征韵味不断凸现出来，成为电视剧叙事的灵韵和镜语"剧眼"。

下面以一些电视剧作品为例来说明镜语在电视剧中的主要表现及其审美功能。

1. 构图、造型与意象营造

20世纪80年代初、中期，"第五代"电影导演崛起，造型美学的影响日益扩大，影像空间构图、造型及其象征意蕴的营造成为"第五代"导演的核心追求。近年来，电影导演的大面积触"剧"使电视剧创作人员的构成发生了极大变化，也使电视剧创作深受电影美学的影响，大大提高了电视剧的审美品位。同时，大量电视剧的拍摄也为中国电影业培养、储备了

[1]〔法〕克里斯丁·麦茨等：《电影与方法：符号学文选》，李幼蒸译，生活·读书·新知三联书店，2002年，第9页。

人才，为今后民族电影的全面振兴积聚着力量。[1]

电视剧《橘子红了》的空间构图与造型就极为讲究。容府大太太为给容家传宗接代以拴住丈夫的心，将穷人佃户家的女儿秀禾买进容府做三姨太。秀禾为报答大太太免了自家的欠租，答应以身相报。她目送大太太远离，纤弱单薄的身影陷在重重叠叠的门框之中，让人预感到她未来将受到重重束缚和磨难。出嫁前秀禾巧遇容府六爷耀辉（容老爷的小弟），两个年轻人一起放风筝，秀禾借此向死去的母亲问卜自己的未来。远景中是铅灰色的苍穹，小小的风筝在狂风中无力地飘摆、挣扎，一如秀禾的命运，两个年轻人只占据画面左下角狭小的位置，与阔大辽远的天地形成巨大反差：人显得那般渺小无助，命运更如飞走的风筝般不可捉摸。空间构图在这场重头戏中作用重大，具有浓厚的象征意味和悲剧暗示。

《贫嘴张大民的幸福生活》中最突出的意象便是大民一家住的小屋中的那棵树。他们为刚出世的儿子取名为小树。环境的狭仄与生命个体的苦中作乐、顽强生长形成对照，构成了表现力极强的意象造型。它既是从现实生活中产生的，又充满了超越日常生活的审美惊奇感，有着"奇中有平，平中见奇，奇而能真，平而不淡，平奇互补，相反相成"的审美效应，是一种具有强烈象征感的诗意呈现。

网络剧《无证之罪》是一部刑侦推理佳作，在构图、布光、色彩方面都很讲究，大量使用长焦镜头，有意识地突出了人物表情的细微之处，虚化了与剧情无关的背景，而且是从人物背后跟拍，突出了人物背影，加强了悬疑诡谲的气氛。另外，该剧还运用了手持拍摄，凸显了摄影机的存在，强化了剧情的紧张氛围。

2. 光影、色彩与流动的音符

光在电视剧中勾连着表层的直接意指和深层的含蓄意指，"首先是'白描'的意义，即照明。其次是造型的意义，再次是揭示人物情感的意义"[2]。在作品中，拍摄人物和景物时使用的光源类型（自然光源、人工光

[1] 参见戴清：《电视剧审美文化研究》，中国广播电视出版社，2004年，第168页。
[2] 王伟国：《思想的审美化——王伟国自选集》，北京广播学院出版社，2004年，第52页。

源)、光源位置(顺光、侧光、逆光、侧逆光、散光等)及光的各种组合搭配会产生不同的造型效果,对表现人物关系、烘托人物心情、营造戏剧情境及产生象征意蕴起着重要作用。革命历史题材电视剧《长征》中,有一场戏重点表现毛泽东和贺子珍夫妻之间的情感交流。夜景中气氛温和,夜灯并不晦暗,两个人物基本处于正侧光和正面光的照明下,这使人物的面部表情看上去明朗亲切,全无阴影的笼罩,暗示着夫妻间琴瑟和鸣。

网络剧《白夜追凶》的主创人员在以往观众容易忽略的片头上颇下工夫,通过实拍与后期制作将片头与正片剧情进行了巧妙的融合。画面以黑白色调为主,将指纹、手铐等带有悬疑感的物象叠加在正片场景之中,整个氛围紧张而压抑。比如第一集片头,染血的鱼缸水、滴血的斧头等案发现场的物象叠化在一起,提前向观众"剧透",无形中增加了情节的悬疑恐怖感。

色彩同样具有造型功能,不同色彩的色泽、明度、冷暖在观众心中引起的审美感知是不同的。《青衣》中,刚从戏校毕业不久的筱燕秋被京剧团团长选中,在经典曲目《嫦娥奔月》中扮演主角嫦娥仙子。舞台上的她舞姿曼妙、唱腔优美,在一片浪漫迷离的粉红色光影中,人戏不分、如痴如醉。然而,一场新老演员间的倾轧使这个初出茅庐的新秀"夭折"了,她不能再登台演出,被发配到戏校的仓库管戏服。此时,暗淡的光线中,灰尘弥漫,筱燕秋身着暗蓝色的工作服无声无息地站着,整个人陷入人生的低谷中。剧中,红色、蓝色交替运用,构成了全剧色彩的主调,红色暖调象征戏痴筱燕秋舞台上短暂的绽放和辉煌,蓝色冷调则是她被迫离开舞台、陷入日常琐屑的寂寥心声的写照。

新版《红楼梦》的影像场景、构图、色彩,以及古典意境的营造,在总体上比较符合原著神韵,不少镜像片段十分精美。比如表现众人踏雪寻梅一场,曹雪芹笔下的冰雪世界中众姐妹艳如红梅的身姿倩影通过影像呈现出来,美不胜收。再如第44集中黛玉(蒋梦婕饰)偶闻宝玉(杨洋饰)定亲之事悲伤不已、万念俱灰,不再医病,乃至于"蛇影杯弓颦卿绝粒"。晨间,她一袭青衣、长发飘飘,翩然游离在潇湘馆的翠竹之间,正所谓"瘦影自临春水照,卿须怜我我怜卿",凄清孤苦,又美到极致。原著中

只有一句诗，并无对环境场景、人物行动的细致描绘，但电视剧的二度创作准确传达了林黛玉的痴情、才情与孤苦无依。当然，新版《红楼梦》在影像处理上也有很糟糕的地方，如第 38 集中表现"病潇湘痴魂惊噩梦"一场，宝玉用小刀划破心脏，满手鲜血取心拿给黛玉看，虽然很"忠实于"高鹗续书的描写（且不论这种描写的分寸是否符合前八十回曹雪芹的隽永雅致风格），但影像的刺激显然比文字更加过度，打开电视收看的观众几乎会以为是在看恐怖片，而绝不是怀金悼玉之作。

较近的《甄嬛传》在海内外热播，其制作精良是赢得观众青睐的重要原因。剧中光影造型讲究，色彩绚烂多姿，人物服饰精美典雅，不仅符合全剧所表现的清宫人物身份，更具有表现人物境遇和心境的艺术功用。开场时甄嬛（孙俪饰）清纯秀美、落落大方，淡绿色衫裙恰是其性格、性情的外现；之后，甄嬛经历了宫中险恶，不断被害，最终得罪雍正、彻底失宠、被贬出宫，到宫外尼姑庵修行，素衣素颜，洗尽铅华，其清苦的境遇与心灰意冷的心境呼之欲出；待甄嬛误以为果郡王被害，为保腹中胎儿安全重新杀回宫中复仇时，盛装之下雍容庄重、珠光宝气，曾经的清纯柔美之感完全褪去，取而代之的是一个武装到牙齿的妃子。服饰在该剧中已不仅仅是对人物外在美的装点，而是对人物身份、性格、心态的最佳注脚，成为重要的叙事元素，发挥着重要的美学功能。

《贫嘴张大民的幸福生活》的片头是黑白影像，伴随着京味 Rap 说唱，远景镜头中，天空飞过一队大雁。紧接着全景镜头中，老北京四合院门口的影壁上呈现出制作者名录。全剧表现的内容和风格已为观众所了解。剧中的音乐设计也很有特点，呈现为凄凉和滑稽两大主调旋律，这在第一集中就有充分表现。当张大民带着猫而不是预先说好的女朋友回家时，欢快跳跃的滑稽乐符出现（这一主调音乐在全剧中多次出现，如大国昏头昏脑地陷入和小同的恋爱时）。当全家为大民再次失恋而难过，大民的贫嘴再也耍不出来时，凄凉下行的乐符响起。这一音乐在炳文牺牲、大雪病死等多个场合反复出现，成为表现人物心情、烘托气氛的主要手段。

除了声画对位、主调音乐反复等常规表现方式外，电视剧的音乐与人物形象、动作有时还存在着一定的关联，成为人物形象特征的外化形式。

《甄嬛传》的配乐、歌曲出自著名音乐人刘欢之手，舒缓优美、浑然一体。不仅片头曲《红颜劫》、片尾曲《凤凰于飞》令人难忘，而且剧中配乐与剧情融会贯通、相得益彰。如《杏花天影》一曲充分表现了少女甄嬛的懵懂、娇羞、情窦初开，歌曲典雅悠扬，充满对美好青春的叹惋之情，令人回味。同时，此处的音乐也为人物关系的发展——甄嬛与雍正（真假果郡王）的相识、相爱进行了有力的铺垫，更为日后甄嬛的命运埋下了伏笔。其他如《惊鸿舞》《金缕衣》《采莲曲》《长相思》等也都悠扬动听，充满古韵，并与情节相映成趣，推动了人物命运的发展。

3. 镜头运动、视角变化及其审美功效

运动镜头或镜头中人物的运动（演员调度）是影像表意的重要手法。电影《我的父亲母亲》中女主角招娣为给远去的心上人送上一碗饺子而奔跑在山坡上的著名段落为观众所熟悉，其艺术感染力也是有目共睹。运动在表现人物的内在情绪节奏和戏剧张力上有着特殊功效，在电视剧创作中被运用得极为广泛。

在历史剧《大明王朝1566》中，嘉靖皇帝20年不上朝，一心信奉道教，玄修练功，却又能实际掌控朝野。为表现他的仙风道骨兼王者之尊，除了人物服饰、装束有特别的设计外，创作者还通过运动镜头摇拍其监政的坐寝来突出他的神秘和尊贵。大堂之上，坐寝尽显皇家的雍容气度，帐帘由金黄丝缎制成，流苏下垂，在微风中不时折射出华贵的色泽。嘉靖静坐其中，宛若仙人。在空间距离上，他远离朝臣，无事时可静心修道，有大事时则能将朝臣的议论听得真真切切。当朝臣们为大明开销过度、国库空虚而激烈争论时，摄影机镜头从朝堂上空俯摄下面泾渭分明、如棋子般齐整排列的两大派别。此时，摄影机镜头既可代表创作者外在客观的审视，又似乎是身处暗寝却无所不知的嘉靖皇帝的俯视，满朝文武不过是这个貌似超脱的帝王棋盘中的棋子。

在《闯关东》中，命运多舛的鲜儿作为土匪婆子被押上刑场，她身着红衣，像即将出嫁的新娘般娇艳光鲜，然而等待她的却是铡刀和手枪。在行刑前的一刹那，一匹鬃毛飞扬的烈马闯入画中，马上是一蒙面汉子，他身

手敏捷地舞动手中双枪，几个警察应声倒地。蒙面人为鲜儿解开绳索，拉起她飞身上马，远去的马蹄声中，警察的几声枪响像是在给他们送行。这类影像处理在美国西部片中屡见不鲜，单独就这一叙事段落来看也平常无奇，但是如果结合全剧前后情节的发展来通观这一段落（此前传武与鲜儿的爱情传奇中，每一次几乎都离不开两人马上飞奔的情景），就有些特殊的意味了。人物刚烈不羁、热情似火却身如飘萍，投缘契合最终却还是爱而不得，这份生生死死、不离不弃的爱情一唱三叹，浪漫而凄美。接近尾声时，全家沉浸在二儿子传武抗日牺牲的悲哀之中，朱开山沉痛深情地抚摩着儿子的脸颊。恰在这时，佣人报告他"森田总裁看您来了"（森田正是那个吞并了朱家牵头经办的山河煤矿的日本人），摄影机从小全景镜头迅速直推为人物特写镜头，背景音响铿然有声，突出了朱开山那双因愤怒而大睁的眼睛，将他意欲为儿子报仇的决心极为简洁而又富有震撼力地表现出来，成为报仇大结局叙事段落的重要引子。

《北风那个吹》表现插队知青的生活，第8集运动镜头中冰雪世界一览无余，"北风那个吹"的歌声响起，帅子（夏雨饰）宛若被勾魂摄魄般急急坐着自制的土雪橇奔向牛鲜花（闫妮饰）的大队部广播站。此时浪漫激情的圆舞曲音乐响起，雪橇溅起的飞雪和帅子年轻喜悦的面庞彼此辉映。这段没有对白、独白、旁白的镜头语言对帅子情感萌动的潜意识做了有力的诠释，这是最美最真实却又最不自觉的爱情流露。在显意识层面，帅子始终认为自己接近牛鲜花是为了回城，为他和刘青（马苏饰）的前途而讨好管理知青的大队女干部。和牛鲜花年龄、身份的差异，使他从来都认定自己和牛鲜花之间是不可能有爱情的，尽管和牛鲜花练对口相声时、给牛鲜花跳芭蕾舞时、和牛鲜花外出表演时，他最能展示自己、敞开自己，也是身心最快乐的时候。而与此同时，表演状态又让他们之间总归隔了一层，牛鲜花也只有在这时才是最本真、最女性和最浪漫的，而不是平日里那个带着人格面具的大队女干部。

在《青衣》中，与女主人公筱燕秋的独白相契合，创作者运用了多种视角，大大丰富了作品的表现手法，打破了长篇电视剧普遍运用单一全知视角叙事的模式。如剧中表现柳如云、筱燕秋及其与周围人之间的摩擦时，

始终都是通过主人公年轻懵懂的眼神来展现的。老青衣柳如云神经质的怪癖外表下，隐藏着刻骨铭心的伤痛，还有对昔日辉煌的骄傲、今日的落寞以及对舞台艺术的参悟。摄影机选择筱燕秋的叙事视角恰是对她心理成长、精神境界形成的一种交代说明。这也体现在筱燕秋对李雪芬排戏的窥视上，在表现女主人公观看对象的同时，更突出了"观者"本身。两个看戏情景的设置，恰如其分地传达了筱燕秋的精神气质与个性品格。在表现筱燕秋的恋爱和婚姻时，丈夫面瓜的视角被大大强化。面瓜与筱燕秋最初相识时采用的便是仰视视角，之后他那惶恐探究的目光一直追随着她，与筒子楼邻居对筱燕秋的窥视共同表现出女主人公与现实环境的格格不入。筱燕秋作为被"看"的客体是孤独清高的，缺乏人情味。片尾，乔炳璋、胡子导演等人以各自的视角加入到对舞台上、生活中的筱燕秋的注视与评价中。多重叙事视角与人物心理情绪的复杂多变共同呈现出创作者对人性的多维取向。[1]

在《人间正道是沧桑》中，主人公杨立青（孙红雷饰）来到了广州——当时的革命策源地，也是年轻人心中的革命圣地。立青在黄埔军校战友们的簇拥下激情洋溢地演讲，渐渐地，人声隐去，代之而起的是悠扬明朗的圆舞曲背景音乐，摇拍镜头下立青年轻的面庞洋溢着青春的神采和朝气。特殊时代的理想激情与人物的青春气息通过摇拍运动镜头及背景音乐被表现得淋漓尽致。

新版《三国》格外突出了曹操（陈建斌饰）的形象，以至于不少观众认为该剧更名为"曹操传"更合适。特别是在赤壁大战火烧曹营一场戏中，导演很突兀地采用曹操的视点来表现战火。此时镜头中的曹操既是曹军大营的指挥官，又似乎超越了此时此刻，成为一位纵跨古今的旁观者和审视者。观众随着曹操的视点审视这场大火，但似乎又游离出戏，在审视三国争霸的历史传奇。从旧版《三国演义》拥刘反曹的立场到新版《三国》完全认同曹操的视点，可以看出后者试图改写、颠覆原著的鲜明意图。只是这种颠覆是否恰当、影像的表达是否合适，还需要进一步探讨。

[1] 参见戴清、包蕾:《虚实相间写性情——〈青衣〉的叙事艺术分析》，载《当代电影》，2004年第4期。

4. 蒙太奇思维及其艺术魅力

蒙太奇思维是影像艺术的典型特征，这一点是它与小说艺术（以文字为媒介）最重要的差异。本书在前面讨论电影的章节中对蒙太奇的基本类型和功能进行了比较细致的介绍，在此只约略举例分析其在电视剧中的表现。比如，通过运用平行蒙太奇、对比蒙太奇、交叉蒙太奇及隐喻蒙太奇等手段，将不同叙事线索、人物关系简洁地加以交代，并使不同的叙事线索形成对照，推进故事的戏剧冲突，形成作品的隐喻或象征意蕴。

在反映家庭暴力的电视剧《不要和陌生人说话》中，当梅湘南协助警方拘捕骚扰她的强奸犯高兵时，紧张恐惧的梅湘南竭力使自己镇静，以引诱高兵自投罗网；对比蒙太奇中交代的则是安嘉睦（梅的小叔子）等警察们镇定自若、井然有序地布下埋伏，等着拘捕高兵归案。当万事俱备、箭已上弦时，观众的紧张感也积聚到无以复加的程度。不承想，平行蒙太奇中展现的却是医生安嘉和（警察安嘉睦的哥哥，梅的丈夫）碰巧路过此处，妻子翘首等人的神情吸引了他，无意中闯进了警察的包围圈。突然出现的叙事逆转让观众紧绷的神经顿时松弛下来，危险被暂时悬搁起来，同时又为进一步的戏剧冲突蓄积着能量。当安嘉和看到惊慌失措、支支吾吾的梅湘南时，这个原本疑心很重、心理阴暗的丈夫开始怀疑妻子，从而揭开了两人新婚后不和谐的序幕。

隐喻蒙太奇在电视剧中的运用也极为普遍。比如历史剧中通向皇宫的长长通道即是对人物登上权力顶峰的漫漫征程的隐喻；家庭伦理剧中天上的雁群、鸽子也多是时间流逝的象征。

《人间正道是沧桑》结尾，杨立青读着瞿霞（柯蓝饰）生前给他留下的信，眼前闪现着自己的导师——革命者瞿恩戴着镣铐的身影，以及麦浪和遥远的天际。显然，在真诚的革命殉道者那里，殉道不只有苦难，还有他们坚守理想信仰的崇高人格力量。立青的眼前又依次闪现出他与年少的瞿霞相遇相爱的甜蜜过往，以及此后心上人的入狱、受刑、遍体鳞伤。此处，蒙太奇形象地表现了主人公百感交集的内心世界：苦难中国奉献出了她最优秀的儿女，终于获得新生。人们在痛惜、怅惘之余，被他们那超越生死的人格魅力所折服。

《大明王朝1566》在蒙太奇手法的运用上也颇具特色，充分发挥了蒙太奇的多种艺术功能。比如一开篇在严党、清流派、司礼监三派参加的御前财政会议上，反复闪回廷杖周云逸致死的画面，在渲染气氛的同时，强化了三派对峙的激烈冲突。再如海瑞入狱后，徐阶为救海瑞，向嘉靖呈上了海瑞的妻子在雷州病逝的奏本。此时镜头在表现嘉靖的心情时，闪入了海瑞在大牢中悲痛万分的画面，而实际上当时的海瑞并不知情。这一画面显然是对嘉靖恻隐之心的表现，也是对后来嘉靖赦免海瑞的一种补充说明。在该剧中，蒙太奇手法还发挥着补充叙事、重构时空、隐喻主题等多种作用。

二、"情节中心论"及其镜语追求

尽管电视剧与电影在影像语言的运用上有诸多相近之处，但二者也存在一些差异。

1. 情节长度和密度对镜语特征的影响

电影和电视剧虽然同为叙事艺术，但情节长度和密度在这两种艺术中的地位和特点是有很大差别的。且不说那些特别注重表达创作者思绪的诗化电影，即使是那些比较典型的情节片，在情节长度、情节浓度上也无法与长篇电视剧相比拟。长篇电视剧往往关注多个人物[1]的复杂关系及其命运变迁，人物群像的成功塑造越来越成为优秀电视剧的标配。这使得情节的长度、密度、起承转合的重要性远远超过了其在电影中的地位，也决定了电视剧镜语更加侧重情节的展现及张力的营造，而不可能像电影那样精雕细琢，把功夫用在每一个镜头的造型和表意上。

同样是表现两人对话，《让爱做主》《幸福像花儿一样》等电视剧中无论是耿林和娄嘉仪这对恋人之间的对话，还是杜鹃、大梅两个战友之间的对话，无不是相对而坐，你一言、我一语，两个人物在中近景镜头中反复

[1] 这一点在历史剧中表现得尤为突出，重要人物一般有十几个，次要人物则往往达到几十个甚至上百个。

切换，镜头运用朴素平实，变化不大。而在电影《绿茶》中，男主人公陈明亮和女主人公朗朗（吴芳）在酒吧里约会，两人相对而坐，对白很少，人物的面部表情在运动镜头的摇拍中随着杯中茶叶迷离变幻的色彩闪动、摇移，喻示着人物内心复杂的情感变化。其中，脚灯和侧灯照明的巧妙设计、运动镜头的使用、场内音乐的安排都颇为讲究，对表现人性的幽微复杂、人物关系的扑朔迷离起到了很好的作用。如果把上述两种镜语表达方式调换一下，其效果不难想象：电影会变得呆板乏味，电视剧则显得太过奢侈，过于"炫技"而超出预算，而且会影响到拍摄进度，同时在观众那里也未必讨好。一场家常对话是否需要如此煞费苦心、过度夸张的表现形式？过多的运动镜头会不会令人眼晕？

事实上，电视剧导演过度热衷于镜头语言的造型功能并非没有例证，但效果却千差万别，有时甚至弄巧成拙。比如，2007年收视率不佳的《五星大饭店》便是如此。为提升海岩品牌电视剧的制作质量，导演大量使用了运动镜头，即使拍一个人上楼，也变换多个角度跟拍，从脚底、正前方拍摄，由远及近、中景、特写，不一而足。拍摄一场会议时，绝不使用固定镜头，而是变换角度摇拍发言者、反驳者等各色人等。然而，这些镜语的使用在总体上却显得多余、夸张，甚至有些故弄玄虚。运动镜头过多，不只是让观众在视觉上感到不舒服，还会误导观众。比如用运动镜头跟拍打电话的人，观众很自然地认同镜头指向的人物，容易生发联想：该人物已被跟踪或即将遭到暗算，而实际上却什么也没有发生。这种预期一旦频频落空，观众的审美期待就必然产生失落感。[1]

导致电影和电视剧的镜语存在差异的因素有很多。电视剧的拍摄进度快，平均每天要拍摄100—140个镜头，一天消耗五万甚至十几万元，平均每个镜头的拍摄时间与电影镜头相比有巨大差别，作品的单位时间投入与电影更是不可同日而语。同时，两者在色彩丰富度、明暗层次上也迥然有别。而且，电视剧观赏的小屏幕和家居环境有别于电影封闭式、大屏幕的观赏方式。以上因素造成了电视剧与电影的一些本质差异。近年来，尽管

[1] 参见戴清：《海岩剧：一个终结的神话？》，载《电视指南》，2007年第12期。

大屏幕、高清数字电视陆续出现，电视剧的影像品质日益提高，但影视作品的观赏环境、观众的接受心态及屏幕大小的差异还是存在的。

从观众构成、欣赏水平及审美期待来看，当下的影迷中，年轻人特别是都市年轻人是主体，电视剧的收视者则更多的是家庭主妇、老年观众以及农村观众，后者的文化水平大多在高中以下，明显低于城市中的影迷，其欣赏水平也相对较低，相当一部分观众对视觉形象的欣赏只停留于演员是否符合人物角色身份，环境、服装、道具是否真实这样一些常识性问题的层面上。在他们眼中，电视剧荧屏更像是一个可以随便变换场景、调整人物远近的家庭小戏台。在看电视剧时，他们对情节叙事（如戏剧性冲突、人物命运）的重视远远大于对影像语言（如镜头运动、光线设计、空间造型、影像整体风格等）的关注。这从客观上决定了电视剧的镜语必须以情节为核心，其对色彩、影调、空间造型、音乐音响等的追求自然无法和电影同日而语。

近年来，随着网络视频的崛起，年轻人普遍通过视频网站收看网络剧，也直接影响了网络剧的表现内容、影像品质及叙事节奏，明显有别于传统的电视剧，反映出观众群的代际差异给创作带来的影响。

电影和电视剧的审美追求和创作手法存在差异。长篇电视剧以现实主义写实手法为主要表现手段，即便是玄幻剧，讲故事也是第一位的。电影美学中那些表现意味较强的视听造型手段平行移植到电视剧中未必恰当，甚至会显得夸张造作。"第五代"导演李少红的电视剧代表作《大明宫词》和《橘子红了》因其对影像语言的充分开掘颇为人们所称道，但其镜语创造的艺术效果并不尽如人意。《橘子红了》的结尾处，导演用了一个9分多钟的长镜头来表现秀禾临终前的独白，试图展示女主人公悲戚复杂的心境。由于长镜头的使用缺乏调度，画面显得凝滞呆板，加上演员长时间的固定姿势表演，缺乏变化，使画面显得生硬造作。总体来看，这种过度夸张的造型设计并未很好地渲染悲剧气氛，反倒破坏了叙事的流畅、表演的自然。类似问题在该剧中还有一些，比如背景音乐的使用过于频繁、夸张，使该剧的形式与内容显然不够浑融。《中国往事》《没有语言的生活》也是影像特色鲜明的作品，但剧中有些地方的处理显得过犹不及。事实上，好的窗

户应当让阳光更好地照进室内,而不能只是突出窗户本身的美观。正如好的影像形式是为了更好地表达精神内涵,而不是外在于内容。

电视剧创作务求情节引人入胜,有个"好故事"几乎是电视剧成功的生命线。情节曲折离奇、跌宕起伏,戏剧冲突强烈、人物命运"抓人",这使得电视剧的创作中心自然偏重在编剧上。好剧本和好演员的作用对于一部电视剧的成功在很多时候比导演的作用还大。像香港电影导演王家卫在创作中醉心于通过后期剪辑来打乱时空、表达哲思的做法,在长篇电视连续剧的创作中是不可想象的。

近年来热播的电视剧具有剧本好、演员阵容强的特点,并不全是闻名遐迩的大导演所为。相反,名气很大的电影导演拍摄的电视剧未必成功。如文艺片大导演黄健中拍摄的电视剧《盖世太保枪口下的中国女人》,虽然在影像处理上颇多讲究,但剧本单薄,情节张力弱,加上演员的表演欠缺火候,使得这部电视剧远不如他的电影成功。导演张黎的触网(网络剧)之作《武动乾坤》也因剧本先天不足,即便有炫酷的拍摄技法、流量明星的加持,还是无法成功。

应该说,电视剧镜语以情节为核心,既是其大容量、连续性、戏剧性、写实性等内在艺术特质所决定的,也是电视剧的物质条件、观众期待以及制作进度、预算成本等外在因素共同制约的结果。对此,我们完全不必用电影的拍摄水平来苛求电视剧的创作,也不宜用专家学者的审美眼光来一味挑剔电视剧的创作。

2. 戴着镣铐跳舞

电视剧确立以情节为核心的镜语追求并不意味着其先天就缺乏艺术品位,只是受到的约束更多而已。它显然不能如电影那样更自如地表达自我的艺术个性,而需要在各种限制中有限地彰显自己的人文思考和审美旨趣。事实上,近年来一些精品电视剧所取得的艺术成就有目共睹,根本不是某些崇尚个性的所谓艺术电影所能比拟的。优秀的电视剧总是善于借助视听语言和艺术手段讲述精彩的故事,在情节主导的前提下凸显作品的审美意蕴,形成独特的艺术风格。

电视剧采用的影像语言可以很常规、不炫酷，但历史质感和生活实感应成为其主动追求的目标。在这方面，历史正剧《大秦帝国之崛起》有其独特的追求。历史质感的营造植根于创作者对待历史的态度，渗透在故事情节、细节及以及制作的各个环节，从人物语言、服饰化妆、坐姿礼仪，到饮食器皿、公文竹简、宫殿驿站、战骑车辇，从宏观场面到微观细节，都力求还原战国时期的历史面貌，努力营造当时的社会氛围。应该说，历史质感的营造力正是历史正剧的创作中颇见功力之处。

生活实感几乎是现实题材剧成功的生命线，《平凡的世界》《老农民》《鸡毛飞上天》《小镇大法官》《人民的名义》等现实主义力作在这方面都有上佳表现。孙少平吃的黑面馍、陈江河的拨浪鼓、小官巨贪整墙的现金无不是对特定人群真实生活的写照。近年来品质较好的网络剧也得益于生活质感的营造，如表现校园青春爱情的《最好的我们》主打"怀旧"牌，将当下"80后""90后"带入他们的集体记忆之中。该剧通过大事件提示年代背景并由此展开叙事，如非典、奥运会等，也通过北冰洋汽水、红白游戏机、校服等还原昔日生活面貌，引发观众的情感共鸣，克服了《那年青春我们正好》《我们的十年》《致青春·原来你还在这里》等青春题材剧漏洞较多、穿帮频繁的问题。

影像语言为剧情服务，可以加强电视剧的艺术性。热播剧《蜗居》中的贪官宋思明赢得了观众过多的同情，存在反面人物审美价值过高的缺陷，但该剧直击大众的敏感神经，形象地表现了高房价绑架扭曲人的心灵的社会问题，不失为一部植根生活、有着可贵精神思考的现实主义作品。该剧镜头语言的运用也颇为讲究，比如海藻渐渐掉入了宋思明一手织就的温柔乡里，两人情意缠绵。此时，分屏画面中，一边是表情麻木、在家拖地的宋太太，一边是在办公室疲惫加班的小贝（海藻的男朋友）。剧作者对海藻和宋思明出轨行为的谴责是不言而喻的，宋太太和小贝被抛弃、遭背叛却浑然不知的可怜境遇在画面的对比中获得了无声的同情。

以情节为基础，电视剧的影像语言不仅可以营造历史质感和生活实感，还可以提升作品的精神内涵与艺术意蕴，增添诗意。如2013年的优秀现实题材剧《推拿》，改编自著名作家毕飞宇的茅盾文学奖获奖小说，

融汇了作者多年来对盲人群体的深刻体察，塑造了一群个性鲜明、自尊自强的盲人推拿师形象。该剧最大的成功之处是以平等关爱之心表现了盲人的精神世界，他们对美与丑有自己的特殊感受，更有着强烈的自尊心与平等诉求。该剧的主题曲、配乐颇具艺术匠心，歌剧选段《今夜无人入睡》在剧中多次出现，优美温柔又激情澎湃，喻示着盲人充沛丰富的情感世界。尽管命运多舛、生活艰辛，这些推拿师却用他们的坚毅与乐观给人们进行了一次精神的"推拿"和净化。

三、类型化的镜语基调

1. 类型镜语的形成

近些年，电视剧类型化的创作趋势日益鲜明，在镜语特征上也逐渐形成了类型化的影像风格。历史剧沉雄恢宏，如《汉武大帝》《康熙王朝》《大秦帝国之崛起》等；重大革命历史题材剧悲壮雄浑，如《历史转折中的邓小平》《彭德怀元帅》等；军旅剧壮怀激烈，如《亮剑》《我的团长我的团》《生死线》等；反腐剧慷慨沉郁，如《浮沉》《人民的名义》等；反特剧、谍战剧奇诡惊险，如《潜伏》《黎明之前》《和平饭店》《风筝》等；家庭伦理剧平易通俗、温馨动人，如《媳妇的美好时代》《咱们结婚吧》《大丈夫》《情满四合院》等；偶像言情剧温柔浪漫、凄美哀婉，如《一场风花雪月的事》《永不瞑目》等；武侠剧神奇飘逸、豪气冲天，如改编的央视版金庸剧等；情景喜剧戏谑风趣，如《家有儿女》等。

尽管在同一类作品中，各个作品的镜语表达各具特色，比如同是表现抗战主题的《历史的天空》和《十送红军》，差别就相当大。但是，更明显的差别主要体现在不同类型的作品之间。一看《金婚》的片头，观众肯定不会联想到这是一部战争题材的电视剧；同样，《暗算》的主题音乐一响起，观众自然不会认为即将上演一台偶像言情的好戏。这些约定俗成的常规，日益成为电视剧创作者与接受群体的审美默契。

以家庭伦理剧为例，由于该类作品主要聚焦普通人，展现日常生活，为"平常人"代言，大杂院、小胡同、筒子楼自然就成为早期家庭伦理剧

表现的主要空间，21世纪以来则更多地被都市地标式建筑、写字楼、公寓等空间取代。它们或传统或现代，或朴素或时尚，但都富于生活实感，与历史剧中宫廷建筑的恢宏雄伟，言情偶像剧中酒店、舞厅、酒吧的豪华奢靡形成了鲜明的对照。较早的家庭伦理剧中的四合院、平房、筒子楼在空间上相对集中，变化不大，多采用自然光效，力求接近生活的原生态，营造真切的纪实感。这一特征在《渴望》中鲜明地体现出来。全剧开篇，刘家居住的狭小院落，院子里堆放的煤球、停靠着的三轮车，屋里的炊壶、茶缸、铝制饭盒等物品无一不体现了中国20世纪六七十年代普通老百姓的生活场景。再加上女主人公慧芳朴实的穿着，梳着两根辫子，更让观众一下子回到了"文革"时期。在音乐音响的处理上，作品也力图还原当时的时代背景，比如高音喇叭的广播、当时流行的乐曲等。而在2014年热播的都市情感剧《大丈夫》中，时尚期刊主编、大学教授、富二代、企业家等人物成为主角，他们所居住的空间也以高档公寓为主，显然超越了贫嘴张大民为房所苦、为钱所迫的可怜境况。但有钱有房并不意味着没有苦恼、没有爱情障碍，作品所表现的都市婚恋现象如老少配、姐弟恋等也都存在一定的问题，剧作者借此对当代社会的婚恋观、生死观等价值观念进行了深入思考，这使得此剧超越了一般的都市情感剧。

在镜语运用上，家庭伦理剧常常对家居生活场景、人物行为细节做长时间的、相对静态的表现。在美学风格上，家庭伦理剧平实细腻，与古装历史剧、革命历史题材的电视剧宏大壮阔、气势磅礴的美学风格相映成趣。比较优秀的家庭伦理剧还在片头、片中、片尾有意识地插入一些和剧情有关联的或大或小的场景、空间（相当一部分为空镜头）来补充和平衡相对集中、单一的叙事空间，以避免空间造型、构图过于单调沉闷。如《贫嘴张大民的幸福生活》中时而出现的街景鸟瞰镜头，既是大社会、小家庭的对照，也缓解了始终局限于狭小的家居生活场景给人带来的压抑感。再比如都市情感剧《北京爱情故事》，北漂青年石小猛和女友沈冰憧憬着未来的生活，38平方米的空间虽小，还是期房，但两个年轻人的内心是温暖的，洋溢着幸福和喜悦。随着剧情的发展，石小猛以放弃爱情来换取发展机会，迅速实现了致富梦，搬进了豪宅。豪宅很奢华，却冰冷空寂，缺乏人气儿，

难以入眠的石小猛一脸凄清茫然，举着红酒杯独酌。表面上他过上了自己无限向往的生活，但没有了心爱的人陪伴，这种生活又不再是他渴望的那种生活。

历史剧表现辉煌盛世时，在影调上多以明丽温暖的色调为主。如《大明宫词》一剧，影调风格华美大气，与人物服饰、台词等因素构成了一道浪漫宏大、神采飞扬的大唐宫廷胜景，让观众耳目一新。其中，颇为讲究的摄影技法功不可没。低光位照明很好地烘托了盛唐宫廷神秘高贵的氛围，对饰演武则天的演员年龄过大起到了掩饰作用。该剧为了获得理想的光质，采用大功率灯具，使光线质感更加柔和，人物、环境的明暗过渡更为细腻，画面层次也更加丰富。另外，数字摄像机等设备和大量柔光片的使用强化了画面效果，形成了历史剧所特有的影像美学特征。

谍战剧的镜语特征十分鲜明，如较多地运用全景镜头来表现紧张气氛，通过局部光线照明和反差强烈的明暗对比、冷色调等来烘托悬疑气氛。特写镜头中的道具、物象，以及不规则构图、主观运动镜头、极端景别与角度等都有利于营造诡谲阴郁的氛围。此外，声音节奏强化、音响放大（如心跳声、喘息声、钟表声、鼓点，以及发报机、定时炸弹的声音）、背景音乐诡异等，也都凸显出谍战剧鲜明的类型特征。

2. 类型的杂糅

在判断某一个作品的类型时，常常会因分类标准的不同，而出现交叉重叠现象。但总的来说，即使是多种类型元素杂糅，其主导类型的元素还是比较明显的，因此将一部具体的作品进行归类并不困难。

类型电视剧中虽然或隐或显地包含着大众文化的"配方程式"，其艺术语言的规范和审美创作、接受的心理构架都存在模式化特征，反映了一个时代的文化特征和审美趋向，但我们不能将之与风格化的个性创造完全对立起来，错误地认为类型电视剧创作模式只能产生概念化、公式化的作品。其实，在遵从相应程式的要求的前提下，许多类型电视剧的创作仍致力于探索与突破，这在近些年来比较优秀的电视剧创作中不难发现。

《不要和陌生人说话》一剧融合了多种类型剧的特色，既有家庭伦理剧

特征，又糅合了刑侦剧、心理剧的特点。这充分体现在其镜语运用上。不和谐的乐音、变形的镜头、阴冷的影调等共同作用，将其类型的杂糅感凸显出来。开篇，妙手回春的医生安嘉和被病人感激地簇拥着步入婚礼，当记者千篇一律地提问大夫此时在想什么时，主人公的一句"我在想我的新娘"，充分显示了他幸福的心境和幽默的个性。然而，在怀抱鲜花走向新家的安嘉和回头凝视与自己擦肩而过的警察时，却出现了一阵不和谐音，刚才的温馨浪漫顿时被不安感所取代。婚礼上那让新娘心慌意乱的电话铃声更强化了这种不安感，凸现了潜伏在这对幸福夫妻间强烈的不和谐感。全剧的心理探索与心灵救赎体现在梅湘楠这个受害者身上。在苦难面前，她从最初的软弱、恐惧、逃避、寻求保护到敢于面对、逐渐坚强，最终不只拯救自己还投身于拯救其他受害姐妹的行动中，其心灵成长是令人感动的。这种心理探索不仅体现在安嘉和病态人格的表现上，而且体现在安嘉和的弟弟——警察安嘉睦命运的表现上，他最初是同情嫂子的办案者，之后越来越深入地了解案件、了解哥哥家暴实情，意欲保护嫂子，最终不可抑制地爱上嫂子，而长兄如父般的哥哥在他眼前拒捕自杀。这个原本最有可能获得幸福的好人再也无法获得心灵的宁静，暗藏在人物心中的俄狄浦斯情结似乎时隐时现，当梅湘楠拒绝他的求爱，因为"有些障碍（当然是安嘉和的阴影）是无法超越的"，属于安嘉睦的个人幸福自此终结。全剧最后以字幕的形式说明四个月后安嘉睦执行公务时牺牲，可能是这个经历了家庭变故与心灵创痛的警察的宿命。实际上，全剧最大的悲剧人物并不是苦命女人梅湘楠，而是安嘉睦。[1]

好的作品往往难于归类，如2014年广受好评的《北平无战事》。该剧以1948年和平解放前夕的北平为故事背景，涉及国民党高层的历史人物和重要事件。一开篇就是国民党整肃军队贪腐的法庭审判，主人公方孟敖是国防部北平运输飞行大队兼经济稽查大队的队长，其父方步亭是国民党中央银行北平分行的行长，何其沧是大学校长，其他主要人物如国防部预备干部局少将曾可达、党员通讯局头子徐铁英、北平民食调配委员会主任

[1] 参见戴清：《模仿与创新——〈不要和陌生人说话〉的叙事模式与心理分析》，收于《电视剧审美文化研究》，中国广播电视出版社，2004年，第148页。

马汉山、北平警察局副局长方孟韦等也都是北平要害部门的实权人物。当然，还有未曾露面、时时遥控曾可达的蒋经国，即剧中的"建丰同志"。从故事讲述的时间段来看，这个剧应该算是年代剧，但它显然不同于近些年主要表现浪漫爱情、国恨家仇的民国大戏。同时，该剧的主要人物如方孟敖、崔中石、谢培东、何孝钰、梁经纶或者是中共地下党，或者是暗藏在中共地下党组织里的国民党铁血救国会的特务，真正是你中有我、我中有你。这使得该剧显然有谍战剧成分，但又绝不是一般意义上的谍战剧。不同于《潜伏》《黎明之前》《悬崖》《风筝》等集中表现谍战人员战斗生活的谍战剧，该剧也表现了几个年轻人如方孟敖、何孝钰和梁经纶之间的情感纠葛，以及谢木兰、方孟韦和梁经纶之间的情感关系。这些爱情戏码显然弱于政治较量和谍战硝烟，但并不是纯粹为了让剧好看而增加的爱情作料。不过，该剧的难于归类也恰恰显示了创作者对史实丰富性、社会复杂性的尊重，体现了其思想深度。类型常常是对生活格式化、简单化的处理，而思想的深刻则正是超越类型的基础。

四、以电视、网络视频为媒介的镜语特质

传统电视剧一般会每天固定时间连续播出，这种特定的播出形式逐渐形成了一系列程式化的镜语特征，主要表现为片头片尾的音乐设计、每集开端结尾的重复等镜语特质。

随着 21 世纪网络视频的快速崛起，电视剧的制播营销产业链发生了变化，由此也改变了传统电视剧的传播和接受模式。这些剧作无论是网台同步播出，还是先台后网或先网后台播出，其内容和镜语一般都更为年轻化。

1. 电视剧的片头片尾

在电视剧正式播出片头之前，往往会插播该剧的一段广告片花，通过对剧情片段进行精巧剪辑达到宣传作品、吸引观众的目的，同时也有助于最大限度地推销广告商品。因此，这个夹杂在广告中的电视剧片花成为预告电视剧正式开始的引子，也发挥着衔接不同板块的电视节目的

作用。待电视剧正式播放、片头出现时，观众才真正进入电视剧的观赏气氛中。片头的镜语对电视剧的叙事、对观众的收看具有多种辅助作用。尽管是固定化的套路，但在镜语的具体设置上，不同的剧作各具特色，在有限的时空中展现着各自的精彩。

首先，片头大多是由剧情的一系列精彩片段剪辑而成，以提示叙事发展的线索。片头的镜头切换很快，高度浓缩了剧情中最富于戏剧化的场景，并容纳了剧中所有的主要人物，使人物关系显得错综复杂，爱恨情仇令人扼腕，情节跌宕起伏、扑朔迷离。但总体上，片头的交代一般不会十分直白清晰，有时还会剪接剧中的某些"误解"镜头（并非故事真相），引发悬念。因此，观众在短暂的片头中既能看到剧情发展、人物关系和人物命运的一鳞半爪，又无法真正了解剧情的全部线索，可谓雾里看花、欲说还休，甚至会因对某些人物命运的看法不一而发生争论。比如2014年的谍战大剧《锋刃》的片头中，最后的画面是沈西林保护莫燕萍，对鬼子拔枪相向。但随着剧情的推进，观众发现这个片头中的高潮其实并不是全剧真正的结局，而只是剧情发展到后半段，沈西林和莫燕萍已彼此相爱，面对想把莫燕萍带走的好色鬼子，沈西林不顾自身的安危，拔枪相向。这一危机因日本特务头子武田弘一及时赶到而化解，实际上是有惊无险的。同时，剧情越是吸引人，观众对人物关系的变化、人物命运的发展就越发关切，在每一次观看片头时会更加仔细地审视。不过，片头提供的信息肯定是不甚了了，这愈加激发起观众收看剧情的热情，达到巩固观众的忠诚度的目的。

其次，片头开始，大多伴随着电视剧的主题曲或主题音乐，奠定作品的风格基调和类型特征。比如，《北京人在纽约》的前奏曲中，纽约大都会夜景巍然出现，旁白中的男人用英文低声娓娓道出："If you love her, bring her to New York, Because it is a heaven; If you hate her, bring her to New York, Because it is a hell." 紧接着，演唱者刘欢激情澎湃的歌声悠扬响起："千万里，我追寻着你，可是你却并不在意；你不像是在我的梦里，在梦里你是我的唯一……"这一片头顿时将观众带到了大洋彼岸的花花世界，在这里注定要演绎一场爱与恨的情殇。片头旁白、音乐、画面浑然一体，激情奔放，又夹杂着些许抹不掉的忧郁和悲戚，奠定了该剧的风格基调和类型特

征：作品讲述的是一个充满了异国风情的情感故事，中国新一代移民在美利坚所经历的奋斗历程中充满心灵的困惑和情感的伤痛。

有些电视剧虽然质量平平，但因有着高水平的主题曲而令人难忘。有些电视剧本就是上乘之作，因为主题曲出色，会给人留下更深刻的印象。比如《金粉世家》的主题曲《暗香》，陈涛的词有着诗一般的美感，与三宝深情悠扬的作曲相得益彰。歌曲开头温婉悠扬、深情款款，高潮部分则营造了一种为爱奋不顾身的澎湃激情，是一首不可多得的优美主题曲，传唱度非常高。这首歌曲获得了2004年第4届华语音乐传媒大奖的十大华语歌曲奖，也是2008年主办的中国改革开放30年优秀电视剧歌曲推选活动的获奖歌曲，确属实至名归。再如1987年版的《红楼梦》，凄美哀婉、动听悠扬的主题曲是这部经典电视剧的重要标志，剧中一首首让人愁肠百结、魂牵梦绕的歌曲影响甚广，如《枉凝眉》《葬花吟》等，音乐赋予了曹雪芹的诗词更加深切感人的魅力。相形之下，2010年的新版《红楼梦》的主题音乐虽然不能说一无是处，但总体效果不尽如人意。片头、片尾曲平淡无味，剧中配乐也是时而诡异、时而突兀，与全剧基调和风格并不契合，既难传唱，更难令人欣赏品鉴，这也是新版《红楼梦》为人诟病的重要方面。

电视剧的片尾有着与片头异曲同工的作用，比如，对剧情片段的组接与提示、对情绪的渲染、对作品基调的强化等。另外，片尾往往还有交代创作者的演职员表等，这对积聚观众的收视热情、了解创作者、培养演员的粉丝有很大的作用，但却常常因广告的强行"入侵"而被粗暴阻断，破坏了每一剧集的完整性。不过，约定俗成，这一现象已为人们所熟悉和接受，片尾也就自然地带有一种简化、随意与过渡的性质。这倒符合电视剧这一家庭观赏艺术的总体特征，而插播广告之后的下集预告也更为人们所关注。

2. 视听元素的反复

再来看看电视剧中与电视媒介紧密相关的镜语的特征，这突出地表现为对某些视听元素的重复运用。

主题音乐（有时是片头曲本身，有时是片头曲的无歌词旋律，有时则是片头曲的部分变奏旋律）往往贯穿全剧始终，其重复性比在电影中要强得多。伴随电视剧的播出，音乐的形象特征和情绪基调越来越被强化，越来越被观众所接受。不过，在电视剧中，剧情分量最重、作用最大的声音元素是对白，这使得音乐的地位不高，观众对音乐的期待也相对较低。目前，电视剧的制作经费虽然不断增加，但音乐经费所占的比例还是相当小的，音乐的功能仍没有得到应有的重视和开掘。某些相当精彩的电视剧在音乐的运用上仍然让专业人士感到不足，比如《士兵突击》中原创音乐太少，背景音乐过于突出。这种现象在电视剧创作中是相当普遍的。

　　音乐的反复、重复并不一定意味着电视剧的音乐缺乏表现力，比较好的电视剧往往能够在音乐的重复与变化之间找到一个平衡点，使音乐的处理既"经济"又有自身的特色。《青衣》在这方面堪称独到，它首先有一首个性突出的主题音乐（赵季平作曲，近年来更是发展成协奏曲，演出后十分轰动），愁肠百结、低回婉转，对人物性格、身份、情绪和命运做了非常贴切、有力的提示和说明。同时，创作者还根据剧情的需要，独具匠心地糅进多种风格的音乐元素。《嫦娥奔月》在剧中作为"戏中戏"发挥着重要的叙事功能，为作品增添了浓厚的表现意味和浪漫主义色彩。同时，作为戏曲艺术，《嫦娥奔月》还为作品添加了优美的京剧音乐元素，其旋律、节奏恰到好处地渲染了剧中人物的情绪。剧中，筱燕秋偶遇昔日负心恋人，回家后醉酒唱戏，丈夫面瓜剁案板的声音在她听来竟成了铿锵的京剧锣鼓点，她边舞边唱："夫君，你，你，你这个负心的人呐。你可曾记得对我说过的话：你我夫妻相携，生死不负……为妻为你朱颜凋零，实指望你情深意重，谁料你，你，你……"京剧的锣鼓声和着剁案板的音响，人物情绪达到高潮。当面瓜的刀颓然放下时，惊魂般的音乐也戛然而止。音乐对推进剧情的戏剧化高潮及人物心绪的外化无疑起着重要的作用。《芈月传》的主题曲也十分出众，词意雅致，旋律优美，"繁星如许，明月如初；前尘往事，从何细数；心有情丝万千束，却剩得一缕孤独……"霍尊深情动人的演唱对该剧的热播发挥了重要作用。

视听元素的反复还突出地体现在电视剧的画面处理上。为渲染气氛,《大明王朝1566》第一集中周云逸被杖刑致死的镜头重复出现了四次,不断地强化着宫廷斗争的惨烈。在这么短的时间里出现如此频繁的镜语重复,在电影中是不多见的。为了交代前面的情节,电视剧中经常会出现视听元素的重复,这是由电视剧的连续性、大容量以及照顾观众漏看等因素决定的。闪回出现在刑侦、破案剧中的比例尤高,如《少年包青天》系列、《神探狄仁杰》系列都大量运用闪回手法交代案子的推理侦破过程。另外,某些标志性镜头能够起到描述环境、交代时代,并令人生发"物是人非"之感的作用。在电视剧中,此类镜语经常反复出现,比如《空镜子》中北海附近的街景、白塔等。色彩的重复在电视剧中也十分突出,主色调的重复出现能够更简洁地表现创作意图、渲染情绪。

《血色浪漫》中钟跃民在陕北插队时,和同伴走了好几里山路,来到秦岭的知青点,就是为了听她唱信天游。"满天的花哟满天的云,细箩箩淘沙半箩箩金,妹绣荷包一针针,针针都是想那心上人。哥呀,我前半晌绣后半晌绣,绣一对鸳鸯长相守,沙壕壕的水呀留不住,哥走天涯拉上妹妹的手……"深情悠扬又不乏酸楚的信天游让钟跃民沉浸其中,眼含热泪。两个年轻人对信天游的理解连接着他们的情感。光阴荏苒,十几年后,秦岭在北展剧场举办独唱音乐会"黄土情",钟跃民得知,满腹感慨地来到剧场。此时,"满天的花哟满天的云"再次回响在钟跃民的耳边,画面闪回到此前插队时的情景。歌是同一首歌,唱歌的还是同一个人,但又似乎不是同一个人了。眼前的秦岭美丽高贵,已不再是插队时那个单纯本色的小姑娘了。钟跃民听到"哥走天涯拉上妹妹的手"时两行热泪潸然而下。此时音乐的重复及其与画面的对比产生了强烈的情感冲击,歌曲的跨时空回响既勾起了主人公最深沉的怀恋,激发起人物心中"无论斗转星移,我心依旧"的深情,又隐含着时间可以改变一切、物是人非的造物弄人之意。

当然,电视剧的镜语重复有时不能排除基于成本的考虑,但同时也要看到其中融会的叙事艺术和影像追求。镜语重复的处理是有高下之别的,"重复"原本就是一种艺术手段。《月圆花好》这首旧时代流行歌曲是2014年的

电视剧精品《北平无战事》的重要标识，婉转柔媚，充满那个时代的温软迷醉之感，很好地烘托了作品的历史时代氛围。不仅如此，这首歌还串联着重要的情节。崔中石沉迷于《月圆花好》，常常独自听着歌曲发呆，以至于太太吃醋，以为是哪位美人相送之物，其实这是大少爷方孟敖成为地下党员那天送给崔中石的礼物。"浮云散，明月照人来，团圆美满今朝醉。清浅池塘，鸳鸯戏水，红裳翠盖，并蒂莲开，双双对对，恩恩爱爱……"崔中石也代表党组织将"花长好、月长圆、人长寿"一语送给方孟敖，勉励和祝福成为革命同志的战友。剧中，人物还在不同场合清唱这首歌曲，每次演唱都有其深意，或为爱情，或为亲情，或为战友情，或为家国情怀，不断诠释歌曲的丰富蕴涵，强化它作为剧眼的地位，表达了对历史转折中为国家民族前途牺牲小我的无名英雄的无限缅怀，以及对仍然战斗在敌人心脏的战友"月圆花好人长在"的深切祈盼。

人们对2014年的热播剧《红高粱》褒贬不一。褒者赞扬全剧叙事的曲折丰富，以及九儿（周迅饰）这个底层女性的顽强生命力和敢爱敢恨的真性情，朱亚文、黄轩、秦海璐等演员的表演也可圈可点。贬者侧重于将其与莫言原著以及电影《红高粱》做比较，认为新剧失去了旧作的灵魂，从一个大时代的人性解放力作变成了一个小时代的家族争斗的滥俗剧。应该说，这样的分析各有其道理。不过，抛开这些争议不论，全剧的主题曲《九儿》"身边的那片田野啊，手边的枣花儿香。高粱熟来红满天啊，九儿我送你去远方……"，旋律简约上口、优美动听，又充满激情。特别是在全剧结尾时，九儿为保护百姓和受伤的爱人于占鳌（朱亚文饰），毅然引开鬼子，点燃了自家酿的高粱酒，与追来的鬼子同归于尽。烈火染红天际，歌声飘荡在烈焰的上空，画面切换到担架上受了重伤的于占鳌，闪回坐着毛驴走在高粱地里的九儿，之后于占鳌、张俊杰（黄轩饰）和受伤的战友们并肩望向远方，高粱地里烈火冲天、爆炸声声……这个烈性女子宛若火中的凤凰，象征着在抗战中千千万万不屈不挠的中华儿女。此时的"九儿我送你到远方"，不只是亲人的召唤，还是让人热血沸腾的号角，将全剧的抗战爱国情怀推向高潮。女主人公的牺牲，留下的不是悲伤，而是壮烈壮美的崇高。

总之，电视剧的镜语追求既有与电影相近之处，又因其叙事长度、媒

介载体及播出方式的不同而形成了自身的个性,这种个性还突出地体现在其叙事艺术上。

思考题

1. 电视剧与电影在镜语追求上有何异同?
2. 以某一类型的电视剧为例,试分析其类型风格特征。
3. 电视剧的媒介载体与接受方式是否影响其镜语特色?试举例说明。

Chapter 11 | 第十一章
电视剧的叙事艺术

电视单本剧在20世纪80年代初、中期一度十分红火，在时间长度上和电影相近，其叙事艺术也和故事片异曲同工。如多采用单线索叙事，从开头贯穿结局，叙事结构紧凑，中心事件比较集中，很少有枝蔓，事件的戏剧性特征比较突出，开篇的叙事铺垫不多，达到戏剧冲突高潮后，全剧趋近尾声。另外，单本剧人物较少、比较集中，容量的限制使其不可能如20世纪90年代以后的长篇电视剧那样表现更多的人物形象及其人生命运。

系列剧如情景喜剧，自英氏影视公司制作的《我爱我家》始，日渐发展起来，成为荧屏上长篇连续剧的重要补充。随后，《心理诊所》《闲人马大姐》《东北一家人》《炊事班的故事》《家有儿女》等情景喜剧先后登场，其中不乏成功之作，也难免有失败之处。但无论怎样，这个从美国引进的电视剧"洋品种"终于在中国生根开花结果了，在本土化过程中虽然经历了"南橘北枳"之忧，却还是显示出旺盛的生命力和很强的适应能力，也培养出跨越不同年龄段的忠实观众群。在叙事上，情节"连续与否"是系列剧与长篇电视连续剧最重要的区别。系列剧虽有贯穿始终的人物，比如一个家庭的成员（《家有儿女》等），或一个单位的同事（《炊事班的故事》等），但集与集之间不存在密切的情节关联，戏剧冲突的发展一般仅限于一个独立单元（如每集的内容之中，有时也可能贯穿在两集里）。

系列剧因剧情需要有时也会引入一两个客串人物，以加强系列剧人物情节的丰富性和对社会的辐射面，这些人物完成了各自承担的叙事使命后

即告退场。比如《家有儿女》中有一集故事，父亲夏东海的老乡大宝到家里混吃混喝，并靠借车、借房、借行头来武装自己，在外面壮门面、做生意，后来连他到北京看病的母亲也住到了夏家，母子俩一样客气，却一样善于向人"借"东西。情节诙谐讽刺，又不乏温馨。客串完此集后，这两个人物在下一集里就不再出场了。

另外，情景喜剧在风格上幽默风趣，在表演上有浓厚的小品特色，善于运用叙事倒错、误会、抖包袱等手法推进情节、塑造人物，也更为依赖优秀喜剧演员的表演，如宋丹丹、文兴宇、蔡明、阎妮、洪剑涛、高亚麟等。情景喜剧对导演现场调度的能力要求更高，英达、尚敬是目前业内外公认的优秀的情景喜剧导演。他们对演员的表演节奏、语言的幽默和机智有着很好的把握与调控能力。情景喜剧演员的表演水准、导演的智慧与幽默感是作品产生最佳喜剧效果的重要保障。随着这些导演创造力的衰退，加上情景喜剧的投入产出不成比例，该种艺术形式在国内的发展难以像其原产国那样保持可持续增长的势头。

长篇电视连续剧自20世纪90年代以来，一直占据着电视荧屏的主导地位。新世纪十年前后，网络自制剧出现了短暂的段子剧、短篇剧创作热潮，《万万没想到》《屌丝男士》都曾热播一时。但2014年《匆匆那年》的出现，开启了长篇剧集的时代，之后出现了《最好的我们》《鬼吹灯之精绝古城》《白夜追凶》等品质较高的长篇网络剧。因篇幅长、容量大，情节安排、人物塑造在长篇电视连续剧中至关重要，这也强化了叙事艺术在电视剧整个创作中的地位和分量。叙事是电视剧剧本创作的根基，内在地决定着镜语的艺术构思与风格，是整个艺术集体的创作获得成功的重要保障。电视剧的叙事艺术既鲜明地融合了舞台艺术的戏剧性因素，又突出地表现出与中国古典叙事文学（如说书、长篇白话小说）传统之间的传承关系，同时还受到电视/网络媒介、播出/播放机制等外在因素的制约。近年来，随着电视剧类型的发展成熟，类型叙事经验不断地丰富、完善着整个电视剧的叙事艺术，并为电视剧进一步的叙事创新提供了多种可能性。

下面具体分析长篇电视剧在叙事结构、叙事时空和人物塑造等方面的特征。

一、叙事结构

叙事结构在叙事作品中举足轻重，规定着作品的叙事框架、脉络、顺序、层次、起承转合、照应、收束等方面，有时还或隐或显地体现着创作者的人生经验和哲理思考。

叙事结构与戏剧冲突相结合，基本上奠定了一部剧的主体形态。在《一年又一年》这部献礼剧中，创作者力图为改革开放20年的历史作传，通过陈、林两家人的生活变迁展现了1978—1998年这20年间中国社会、家庭的各种变化，创作了一部名副其实的当代社会"铭文"。作品采用编年体形式，即一年一集的结构样式，既集中紧凑，又整饬均匀。作品以小喻大，个体、家庭与国家之间和谐同构。应该说，结构安排绝非单纯的形式考虑，而往往通向作品的精神旨趣和蕴涵。2007年的《金婚》也采取了编年体形式，佟志（张国立饰）和文丽（蒋雯丽饰）这对20世纪50年代相爱结合的伴侣历经50年的风雨，走到新世纪。全剧每年的故事为一集，围绕他们的爱情、家庭生活展开，展现了这对夫妻50年的人生历程。张国立和蒋雯丽，以及林永健、李菁菁这两对实力派演员的演绎可谓惟妙惟肖、非常到位，让全剧看似平淡的生活流叙事一波三折，饶有趣味。当然，两部编年体电视剧表现社会生活的侧重点是不同的：《一年又一年》主要表现家国情怀；《金婚》则主要表现个体爱情和家庭琐事，如新婚状态、中年危机、婆媳矛盾、重男轻女封建思想、子女教育等，无法横向辐射到一个国家或地区的人生百态，也就无法形成家国一体、家国同构的精神内涵与审美旨趣，宏大叙事最终被琐屑叙事所取代。这可能是两部编年体电视剧最大的差异。

总体而言，电视剧的叙事结构分为几个层次，一是总体结构，二是每集结构，三是段落结构。总体结构统领全局，由段落结构和每集结构所组成；同时，每集结构、段落结构又具有各自的特征，并不完全受制于总体结构。另外，在不同类型的电视剧中，总体结构、段落结构和每集结构的具体面貌及其相互关系也不尽一致。

1. **总体结构**

电视剧的总体结构一般由其所属的类型所决定，分为事件线索和人物命运线索两大主要类型。以事件线索架构全剧的占大多数，如历史正剧、革命历史题材剧、改革剧、反腐剧、军旅剧、反特谍战剧等均属此类。以人物命运线索结构全剧的，则以家庭伦理剧、偶像言情剧为主。

2017年的改革题材电视剧《鸡毛飞上天》作为"浙商三部曲"的最后一部，通过以小见大的表现手法，将"鸡毛换糖"这一义乌特有的商业模式作为切入口，讲述了一对普通的义乌商人陈江河与骆玉珠曲折而又辉煌的创业历程和动人的感情故事，折射出改革开放30多年间时代的发展与变迁。历史正剧《于成龙》表现了清官于成龙从七品知县一步步升至封疆大吏的命运旅程，这也恰是主人公以政绩立身、以民为本、锄奸惩恶的人生旅程。京味儿家庭伦理剧《情满四合院》以朴实自然的叙事风格向观众呈现了老北京四合院中几个小家庭和整个四合院大家庭30年间的命运变迁，主人公傻柱儿和秦淮茹的情感轨迹是其中重要的叙事线索。

无论是以历史、事件还是以家庭人物关系、命运变迁为故事的线索，长篇连续剧往往都会采用因果线性叙事方式架构全剧，意识流、梦幻式、时空交错等现代电影表现手段在电视剧中一般不太适用。在主线索之外，长篇电视剧一般会同时设置若干副线，从而形成互相交织对比的多条叙事线索。

从总体结构来看，长篇连续剧一般具有纵横交织的网状结构，即在事件或人物历时发展的纵向脉络中，共时地展开事件不同侧面、不同角度的矛盾冲突，揭示不同人物的生活和情感状态及其相互间的矛盾纠葛。

2014年夏的主旋律电视剧《十送红军》在结构上有着大胆的突破和创新。该剧五十集，包含十个单元，每个单元依序讲述万里长征中红军历经的一个斗争故事。前一个单元结束时，主要人物大多英勇牺牲，次要人物继续战斗，成为后续单元中的主要人物。同时，每个故事中的人物形象各具特色，性格丰满，有着各自的危急情境和戏剧冲突。这一结构模式象征着红军斗争精神和革命意志的传承延续，也恰如最后一个单元中毛泽东主席所说的："我们和那些牺牲了的红军战士之间没有阴阳相隔，只有生死不

离。"十个单元故事一直写到红军走完两万五千里,即将到达陕北延安,有很多可爱的战士最终倒在了去延安的路上。全剧充满了崇高的悲剧气氛,是一部不可多得的、为普通红军战士谱写的战争史诗。该剧的叙事结构与精神意蕴和谐统一,通过外在的艺术形式完美地表达了作品的内涵。然而,在长篇电视剧的结构整体较为单一的情形下,这样的创新之作实属凤毛麟角。而且因为缺乏贯穿全剧的主要人物,观众的审美习惯和期待视野受到挑战,剧作的收视率也就容易受影响。总体来看,受制于长篇电视剧的大容量和观众固有的接受习惯,当下的电视剧创作在叙事结构上下工夫的作品少之又少。

2. 每集结构

长篇连续剧的每集结构一般都包含了开端、展开、高潮和结尾这几个方面。开端要"有劲"儿,不能太"软";展开要自然过渡,为高潮做准备,不可拖沓;高潮要"火",不能太"温";结尾要有悬念,不能太"白"。正如有的研究者总结的:"集首有呼应,集中有高潮,集末留悬念。"[1]

第一集是重中之重,奠定了作品的整体气氛、基调和风格,而且叙事起点的选择、叙事悬念的展开、戏剧冲突的铺垫、人物性格特征的确定也总是在第一集完成。有着"平民史诗"之称的《贫嘴张大民的幸福生活》开始于张大民要带女友回家吃饭,母亲让几个弟弟妹妹杀鱼宰鸡,做准备。这个看似特别生活化的故事片段,包含着创作者对生活的诸多选择和加工。在大雨、大雪、大国三个人杀鱼的生活场景中,创作者以极其精练和富于个性化的语言揭示了各个人物的性格,通过大军和新女友柳柳回家蹭饭为大民的出场进行铺垫,大军自私小气、没心没肺的个性被表现得淋漓尽致。一个多子女、家境不富裕的平民大家庭的生活一下子展现在观众面前。随后,胖乎乎的贫嘴大哥张大民出场了,他很随意地调侃打趣,可独独不见女友的人影。正当家里人和观众都十分不解时,出现了一只白猫,原来大民的女友"吹了",不肯和他一道回家,倒是招来了一只馋嘴的猫,由此产

[1] 仲呈祥、周月亮:《论经典作品的电视剧改编之道》,载《文艺研究》,2005年第4期。

生了一种强烈的喜剧效果。

　　随后故事进入展开部分，重心由大民女友泡汤自然过渡到邻居李云芳的男友来家探望的叙事段落。大民刷房、窥视云芳的男友、心里像打翻了五味瓶等细节一一展现，邮递员送来云芳出国男友的来信、大民揶揄云芳、云芳恼怒等生活片段既自然随意，又极大地压缩了故事发展的时间。其他如云芳和男友依依惜别、盼望着出国和男友团聚、苦学英语等情节全部略过。

　　很快，俯拍全景镜头下，众邻居挤看云芳家的场景让观众意识到全集的高潮段落到来了。镜头移至室内，一片狼藉中，披头散发的云芳激愤地摔着东西，众人苦劝无果，大民上阵，凭着他的一张贫嘴终于让云芳哭出声来。起初是大民喋喋不休、来回踱步，云芳则不说话、披着被面，面无表情、一动不动地呆坐着。当大民的劝说生效时，云芳先是小声低语，继而哭出声来，紧接着是一下接一下地捶打起大民来。第一集便结束在她挥拳打大民、大民喊救命的画面定格中，气氛由紧迫郁闷转为轻松诙谐。

　　这一集故事在叙事手法上比较集中地反映了开端、展开、高潮和结尾的结构安排原则，包含着丰富的戏剧性，也充分展示出创作者开掘生活的力度。

　　开端、展开、高潮、结尾这一传统戏剧模式看似简单，但在电视剧的实际创作中却有着很大的创造空间，为创作者艺术才华的发挥提供了多种可能性。正是通过多层次和多角度的人物对比、互衬、共构，电视剧呈现出参差变化、波澜曲折的动态，成为一个流动变幻、绚丽多姿的生命体。[1]

　　近年来电视剧创作者的节奏意识大大加强，对第一集的节奏尤为重视，最大限度地制造出紧张感，以吸引观众收看。突发事件往往成为第一集的主体部分，比如《北京爱情故事》第一集开头，就是为爱痴狂的林夏意欲跳楼，给男友程锋打电话，对方却关机了，这让林夏绝望到几近崩溃，命悬一线。程锋和林夏的好友吴狄、石小猛得知消息后，前来救人，没想到最终摔下楼去的却是和林夏同病相怜的吴狄，好在有惊无险。至此，这个

[1] 参见戴清：《近年家庭伦理电视剧的叙事结构分析》，载《中国电视》，2007年第8期。

既是故事开头也是第一集的小高潮告一段落。在此情节段落中，林夏为爱奋不顾身的个性，吴狄、石小猛和程锋的友情都得到了淋漓尽致的表现，同时也留下了多个悬念：那个被林夏疯狂爱着的"疯子"程锋到底是个什么样的人？林夏和"疯子"的爱情会有结果吗？同样痴情的吴狄和那个叫杨紫曦的女孩又会有怎样的情感归宿？石小猛有没有另一半？这些都足以吊起观众的胃口。

这种以突发事件开篇的电视剧创作突破了开端、铺垫、冲突、高潮的故事发展线索和程式，一下子跳到高潮部分。这也显示出情节叙事在电视剧开篇创作中日益占据主导地位。这些作品往往会在充满危机的高潮部分的展开中，通过对话、独白等方式回溯前因、表现人物。《产科医生》《青年医生》《长大》等热播医疗剧中，开篇都是病人危在旦夕，主人公（医生或实习医生）出现在救援现场。比如，在《产科医生》中是何晶为出车祸的产妇在路边接生，遇到男主人公——年轻的海归医生肖程；在《青年医生》中是欧阳雨露和程俊一起抢救车祸伤者；在《长大》中则是叶春萌在飞机上自告奋勇抢救有心脏病的旅客，救护现场被拍成录像放到了网上，以至于还没到医院实习，就先成了问题学生。可以说，几乎所有医疗剧主人公的出场都伴随着交通事故或病重抢救等危急情况，这也成为一种新的叙事套路。

3. 段落结构

在长篇连续剧中，总结构和每集结构之间大多存在着段落结构。这一点在不同类型的电视剧中表现各异。有些电视剧的段落结构比较鲜明，有些则相对模糊。有些电视剧的剧情自然地存在几大叙事段落，甚至各自独立，但在人物和主题上又有着内在的联系和相似性。《暗算》的段落结构体现在"听风""看风""捕风"这三段故事中。它们虽然彼此独立，但主要人物贯穿始终，安在天既是前两部作品中的主人公，又是阿炳和黄依依的保护人和见证者。最后的"捕风"故事中，安在天的父亲钱之江是这一段落的主人公，而安在天当时还只是一个10岁的孩子。整部作品就如同音乐组曲一般，主调绵延始终，各自的旋律却又独立成章，或婉转低

回，或浪漫悲凉，或沉郁慷慨，演绎出一段段英雄命运的悲怆故事。

更多的段落结构则不具有《暗算》的清晰特征，而更集中地体现在人物的经历与命运变迁中，具体表现为一个个叙事段落的自然衔接。比如《士兵突击》以许三多的人生历练为主线索，以成才的人生经历和反思为副线索，一"笨"一"精"、一实在一刁滑对比映照，通过以下段落结构描述人物的成长历程：（1）征兵入伍时一波三折；（2）入伍后被分到红三连五班；（3）受团长表扬后在钢七连锻炼体能技能、成就自我；（4）钢七连解散后在寂寞中守候和坚持；（5）考入A大队后受磨炼；（6）最后演习中负伤后坚持到底，成为兵王，全剧结束。这些段落结构包含着丰富的叙事情节、戏剧冲突和各种层次的高潮。比如，许三多在演习考试后进入A大队，没想到刚到集训地就被来了个下马威，他们这一批尖子兵竟被当成一堆"南瓜"对待，身体的疲惫、精神的屈辱、技能的挑战无不折磨着这些优秀的士兵。代号二十三号的种子选手首先败下阵来，许三多等人只能更加勇往直前。随后的演习继续挑战着、考验着也煎熬着这些未来的特种兵。接下来的实战让许三多深受刺激，他在痛苦迷失中出走。在霓虹灯迷离变幻的大都市里，许三多产生了更大的困惑，最终走出心灵的阴霾，回归军营。

再如历史剧《大明王朝1566》中，实际存在着两大段落结构。其一是全剧开始，围绕虚构事件"改稻为桑"展开的大段落结构，也是全剧的主体部分。其二是海瑞上书嘉靖皇帝、被罢官、下狱、可能被杀、出狱等情节构成的结构段落。在第一个段落结构中，创作者集中表现了严党、清流派、司礼监等几股政治势力在朝廷和地方的较量。嘉靖皇帝虽然几十年不上朝，却实际上掌控着朝局。"改稻为桑"政策的推行，引发了马踏青苗、淹毁秧苗等恶性事件，最终激起民变。为解危局，文官高翰文以"以改兼赈、两难自解"的书生高论赴杭州履任，将被地方贪官、恶官（也是严党爪牙）迫害的清官海瑞解救出来。武官戚继光在前线奋力抗倭，文官胡宗宪、王用汲等清官努力补救危局。高翰文刚到杭州，一不留神就陷入了江南织造商人沈一石精心织就的陷阱中。而沈一石这个在夹缝中求生存的大商人的命运更为凄惨，最终不过是宫廷的一只替罪羊。在官民矛盾不可调

和之时，商人的利益最终被牺牲，苦苦经营了一世的财产被官府没收，沈一石进行着最后的抗争，玉石俱焚。第一个段落故事将明朝的内忧外患、各个党派集团和各个阶层的矛盾冲突表现得淋漓尽致，充满了戏剧张力，情节跌宕起伏，人物命运难测。而后半部分海瑞和嘉靖的对决虽然以此前的故事为基础，在情节上与之前的叙事自然衔接，但相对独立，属于另一个段落故事。

段落结构之间的自然过渡既依赖于情节的推进，也有着人物行为的生活逻辑和心理情感逻辑的内在支撑，由此形成了紧凑密集的戏剧张力和丰富多样的结构样式。

二、叙事时空

电视剧的叙事时间和空间比在电影艺术中更受重视，这主要是由电视剧的叙事长度和容量所决定的。电视剧叙事在时间安排上的核心问题是故事时间与文本时间的关系问题。热拉尔·热奈特曾援引麦茨的论述来印证时间对于叙事的重要性："叙事是一组有两个时间的序列……被讲述的事情的时间和叙事的时间（'所指'时间和'能指'时间）。这种双重性不仅使一切时间畸变成为可能……更为根本的是，它要求我们确认叙事的功能之一是把一种时间兑现为另一种时间。"[1]故事时间与文本时间的不同安排构成了电视剧叙事的顺时序、省略、逆转、悬置、延宕等多方面的艺术特色。

1. 叙事时间

文本时间是讲述故事的时间，故事时间则是故事发生过程中所经历的时间。电视剧的故事时间一般比较长，经常是一个人、一个家庭的几十年。历史剧所表现的往往是一个朝代的一段重要历史，比如《大秦帝国之崛起》。该剧延续了此前《大秦帝国》系列历史剧的厚重风格，以一代明君嬴稷的成长为叙事起点，生动地再现了两千多年前秦昭襄王嬴稷在宣太后、

[1]〔法〕热拉尔·热奈特：《叙事话语　新叙事话语》，王文融译，中国社会科学出版社，1990年，第161页。

魏冉、白起、范雎的辅佐下带领秦国强势崛起的历史故事。

电视剧的文本时间近年来有越来越长的趋势，20世纪八九十年代的短篇、中篇电视剧早就消失，20集左右的电视剧也很少，在央视播出的电视剧大多是34—36集的长篇剧（已属很有节制的长篇剧），在地方卫视播出的电视剧大多是四五十集，《甄嬛传》《勇敢的心》《那年花开月正圆》等则达到七八十集。不过，近年来的网络剧在容量上比较节制，比如优质的网络剧《无证之罪》是12集，《东方华尔街》则只有5集。此外，续集、翻拍的电视剧也有很多，《康熙微服私访记》《铁齿铜牙纪晓岚》《林海雪原》及金庸武侠剧都续拍或翻拍了很多部。

文本时间长，对长故事的展开有一定的便利，可以表现更复杂的人生经历和命运变迁。比如《闯关东》（2008）通过朱开山一家人的传奇经历表现了30多年中发生的故事，几乎是一部移民史。但有些长篇剧也会带来观众接受上的一些问题，可能潜在地影响甚至阻碍了观众的收视意愿。超长化发展是将电视剧逐渐推向闲人艺术、老人艺术的做法，无异于一种自伤行为，虽然暂时能让制作方感到有利可图。

在电视剧文本时间日益变长的情况下，如何用几十集的叙事容量讲述一个跨度为几年乃至几十年的故事需要高超的剪裁工夫和叙事技巧。在叙事顺序上，电视剧一般采用顺时序，但这并不意味着流水账式地记录生活，相反，更需要创作者具有择取细节、剪裁素材的艺术功力。电视剧对小说的改编所做的叙事时间的调整，更能说明顺叙方式的作用。毕飞宇的中篇小说《青衣》是以现在时间（1999年前后）重排《嫦娥奔月》为开场，顺叙与倒叙交叉进行，叙事视点时远时近，全知叙述者无所不知。编剧陈枰将它改编为电视剧时，叙事起点始于1979年初排《嫦娥奔月》，全剧以顺时序（人物的生命历程与舞台梦）来铺展叙事线索。叙事时间的重构体现了编剧对电视剧叙事规律的尊重，颇见艺术匠心。顺时序叙述避免了时间过多跳跃所带来的情节混乱等问题，更便于观众接受。长篇电视剧作为家庭演剧艺术，首先重在对生活的摹写与再现，情节链条要比小说、电影、戏剧等文艺形式更为顺畅清晰。

插叙是电视艺术的蒙太奇手法所具有的本体优势，可以通过对比、平

行、交叉、重复等技巧来变换场景和表现对象。插叙在电视剧中常表现为闪回，在叙事中发挥着补充和交代情节、人物心理等作用。2016年的《生命中的好日子》表现韩墨池等知青几十年的人生命运。知青点的一场大火使得韩墨池身负重伤，成了残疾人，"生命中的好日子"似乎离他越来越远。剧中多次闪回韩墨池插队时充满青春活力的身影，在一眼望不到边际的黄色油菜花地里，他和恋人柔嘉相拥在一起，甜蜜无比。该剧对"文革"的反思、对人性恶的拷问力度在电视剧中是不多见的，但为了照应"文革"往事，闪回过多，造成了顺时序剧情的中断，且显得赘冗。类似问题在电视剧《好先生》中表现得更为明显。由此可见，插叙手法在电视剧中使用起来虽然便利，但它必须与主要叙述线索衔接自然、流畅贯通，否则就会显得简单生硬。

如何处理文本时间与故事时间的关系直接决定着电视剧作品的叙事重心和节奏，一些优秀的电视剧在这方面进行了可贵的探索。比如《青衣》可分为三大段落结构：前三集为第一段落，表现筱燕秋19岁时初排《嫦娥奔月》的情形；第二段落为第四集到第九集，共六集，文本时间虽短，却对应着主人公将近20年的生活历程；第三段落为第十集到第二十集重排《嫦娥奔月》直至上演的过程，展现的是筱燕秋进入40岁这一年的故事。第一和第三段落所表现的两年故事时间对应着作品2/3强的文本时间长度。叙述时间（即文本时间）的长短与情节的疏密度成反比：叙述时间越短，情节密度越稀疏；相反，叙述时间越长，则情节密度越稠密。[1]《青衣》的情节重心是青衣对舞台艺术的痴迷，其首尾两次艺术生命的绽放时间自然被拉长了，情节稠密，笔墨酣畅。另外，这一叙事时间的设定也颇符合人们的心理体验，"回忆越精确和进入过去事件的细节越深，它所用的时间就越长"[2]。相反，月宫的嫦娥仙子堕入尘世之后，灵魂在一点点远离自己，用筱燕秋的话是"暗无天日的日子，烂泥汤的生活"，这段叙述时间自然较短，情节密度比较稀疏，恰好反映了平常日子在心理上稀薄的沉淀。编导对这段漫长故事时间的叙事安排也颇为费心，相对集中地选取了恋爱、结

[1] 参见杨义：《杨义文存》第1卷《中国叙事学》，人民出版社，1997年，第141页。
[2]〔波〕罗曼·英加登：《对文学的艺术作品的认识》，陈燕谷译，中国文联出版公司，1988年，第114页。

婚、生子、邻里交流、婆媳矛盾等最具表现力的几场重头戏,来表现筱燕秋和周围人之间的紧张关系,同时贯穿着筱燕秋对舞台的魂牵梦绕、挣扎与不甘。第九集的重场戏是筱燕秋为了将春来收为学生煞费苦心,既与她的心结一脉相承,更为第十集表现她重返舞台及与春来关系的发展进行了铺垫,起承转合自如流畅。

谍战剧精品《暗算》的第三段故事"捕风"是全剧的高潮,讲述打入国民党心脏的谍报人员钱之江在被怀疑、遭软禁的环境中坚持斗争,最终通过牺牲自己而送出情报的故事。一般而言,长篇电视剧的故事时间都比文本时间要短得多,"捕风"却是反例,它的故事发生时间不过前后一两天,却用了12集的文本长度来表现,这样就给情节起伏、人物性格及心理发展提供了足够的表现空间。"捕风"的故事发生在一个相对封闭的空间——一度与世隔绝的神秘七号楼,颇具话剧舞台的味道。围绕着挖出暗藏的共产党"毒蛇",几个同事在七号楼中敌我难辨、残酷指认,或落井下石,或张狂无赖,或无辜无助,剑拔弩张又不失诙谐幽默。钱之江的处境从一开始就是绝境,人物知其不可为而为之的胆识和勇气愈显英雄本色。

节奏是谍战剧的生命线。一些谍战剧虽然也有着精巧的情节设置、不俗的表演,如《旗袍》《密战峨眉》等,但总体表现平平,究其原因,主要输在节奏过慢上。其实不只是谍战剧,即使是家庭伦理剧,也需要在节奏处理上下大工夫。特别是对那些看着美剧长大的年轻观众来说,节奏慢几乎是他们拒绝国产剧最重要的原因。

电视剧叙事中的省略是常见的。有明确的省略,如《浪漫的事》中以字幕形式打出"六年后",于是这段时间的生活完全不在故事中,文本时间省略为零。也有模糊的省略,对某些生活内容不加以表现。如2015年的医疗剧《长大》快结束时,周明为叶春萌的前途考虑,把所谓的医疗责任全部揽到了自己身上,主动下放到江城郊区工作三年。叶春萌毕业时,周明现身毕业典礼,发表了朴实感人的演讲。这期间两人的工作和生活状态如何,作品做了模糊处理,比较简略,主要突显的是周明为心爱的人牺牲自我的高尚品格。另外,有时省略并不单单是为了节省篇幅,而是具有其他功能。比如此处对周明生活和工作状态的省略就担负了叙事功能,意在为

后面浓墨重彩的渲染进行铺垫。再如 2018 年的《归去来》中，女主人公萧清因协助检察官父亲调查官商勾结一案，回国后作为重要证人被保护起来，与世隔绝了半年，直至开庭。作品对这段时间里萧清如何担心书澈、如何备受煎熬并没有做过多表现，重头戏是萧清在出庭作证时万般纠结、成然愤而报复萧清，以及书澈在法庭上震惊地发现女朋友原来是父亲案件的证人。由此，之前的省略和暂时的平静都是一种叙事上的蓄势待发，从而更加衬托出冲突爆发时的激烈。

悬念是一种重要的叙事技巧，可以增强剧作的吸引力，激发观众的追剧热情。悬念有全剧的结构性悬念，也有由影像营造的场景性悬念，更多的则是叙事性悬念。优秀的谍战剧往往表现出高妙的悬念设置水平，比如《潜伏》在这方面就技高一筹。第二十九集中，余则成以吴敬中的名义向毛人凤发了封电报，要求对潜伏组指定第二领导人，此时出现了画外音："这个电文是有风险的……如果总部回电仅仅是建议委派第二领导人，那就是命令，就没有痕迹，而这个第二领导人很可能就是他。这样，他就会拿到名单。这个风险他必须冒。"然而，这只是一种好的结果，如果总部电文不是这样直接回复的，那么余则成马上就会被吴敬中识破，由此产生了强烈的悬念，观众也随之为余则成的这一冒险行动揪心。

与悬念相比，悬置在电视剧中的运用更加普遍。每集电视剧的末尾大都是一种悬置处理，与传统说书中"预知后事如何，且听下回分解"的作用无异。同时，许多电视剧在多线索故事中编织戏剧冲突，当一条故事线索的发展接近高潮时，作品常常不马上揭底，而是如传统说书人那样采用"吊胃口"的手法暂时"按下不表"，过渡到另一条故事线索上。这种悬置处理容易引发观众更强烈的好奇心，使之对人物命运更为关注。同时，故事的内在冲突在叙事延宕中可能因为新的叙事动力的加入而发生逆转，从而积聚起更大的情节张力。《血色湘西》中，穗穗和石三怒这对苦涩的爱人经历了替父"天坑赌命"、雨中私奔失败、穗穗接三怒出帮等事件，最终死里逃生，等到了两人即将喜结连理的一天。此时，喜乐声中，婚礼已是万事俱备，只待时间一到，两个苦尽甘来的年轻人喜入洞房。然而，这个婚礼的准备时间显然过长，明显出现了叙事悬置。与此同时，穗穗的父亲田

大有帮助共产党员童莲运送抗战物资，被人栽赃陷害，排帮发现田大有打包票的抗战物资中夹带了禁运的鸦片，一场血腥的火拼一触即发。这样一来，婚礼在叙事的悬置与延宕中最终逆转为杀戮和复仇，婚礼变为葬礼，晚辈九死一生争取的幸福在新仇旧恨和命运捉弄中顿时灰飞烟灭，从此咫尺天涯，身如飘萍。

 悬念与反转常常如影随形。比如《潜伏》中缺乏经验的翠平中了情报贩子谢若林的苦肉计，认敌为友，救了假八路军许宝凤，暴露了身份。余则成在地下党组织的协助下，以其人之道还治其人之身——对李涯的录音加以改造，作为李涯通共的证据，让他有口难辩，由此顺理成章地推翻了翠平是共产党员的结论。再如共产党员廖三民被李涯抓了现行，李涯押解着廖三民去抓和其通话的同党，观众此时都为余则成的处境捏了一把汗。但稳操胜券的李涯无论如何想不到（观众也想不到）的是廖三民突然抱着他一起摔到楼下，同归于尽，这一反转再次让余则成转危为安，也凸显了共产党人为完成使命不惜牺牲自己、保全同志的大无畏精神。

 主旋律剧《十送红军》中两个同名的邓秋生的故事在叙事上充满了反转、突变。年轻战士邓秋生（张浩天饰）一开始被人误认为红军模范邓秋生（张殿伦饰），此时的模范邓秋生英武干练、浑身是胆，年轻的邓秋生对其十分敬佩，同时内心还有深深的自卑。然而，随着故事的演进，战争的残酷让人震惊，年轻的邓秋生一心向模范邓秋生看齐，在战斗中迅速成长成熟，在敌人的枪口下解救下一个满脸胡子的疯子，却惊讶而痛心地发现竟然是被俘受刑、大脑受损的模范邓秋生。此时的老模范时而清醒、时而糊涂，清醒时怯懦颓废，一再声称自己"废了"。两个邓秋生是如何在战火中淬炼成钢、蜕变涅槃的？这一切都充满了戏剧的张力。

 反转虽然有着强烈的叙事魅力，是谍战剧、刑侦剧等类型剧的重要表现手法，但需要有坚实可信的事理逻辑作为支撑，否则会失去说服力。比如2018年的《和平饭店》结尾，观众们惊讶地发现伪满警察局警佐窦仕骁竟然是中共地下党员或友人，但这一点难以令人信服，因为在陈佳影、王大顶逃离饭店的过程中，正是窦仕骁一直死咬住他们是共产党人，多次向日本人举报。这一反转尽管充满了惊奇感，却让此前的剧情漏洞百出，难

以自圆其说。

比较优秀的电视剧作品善于选择富有深意的叙事时刻剪裁故事，在叙事节奏上张弛有度，紧紧围绕主要叙事脉络构建各集叙事冲突，每集保持必要的情节点和叙事张力，结尾处则蓄势待发，自然地引出下一集的核心情节和叙事冲突。如此一环套一环，纵横交织，有话则长、无话则短，或浓墨重彩、精雕细刻，或蜻蜓点水、一笔带过，体现出创作者对叙事节奏的自觉意识与有力把握。当然，也有不少电视剧对生活缺乏提炼，叙事琐碎、平庸，节奏拖沓、冗长，其中既有受经济利益驱动方面的原因，更有创作者艺术功力不够且无视创作规律方面的原因。

2. 叙事空间与时空结

电视剧的叙事空间由作品的类型特征、表现内容和故事发生年代等因素所决定。目前无论是现实题材电视剧（如刑侦剧、反腐剧、家庭伦理剧、军旅剧）还是历史题材电视剧，在叙事空间上大多是以写实为主，几大影视基地（横店影视城、长影世纪城、无锡中视影视基地、涿州影视城、北普陀影视城等）为拍摄历史剧等类型电视剧提供了文化产业基础，大大节约了成本，但也容易造成类型生产的复制感。由表现内容和故事发生年代所决定，家庭伦理剧（还有情景喜剧）的叙事空间以室内（院内）为主，相对封闭和单一。武侠剧（如《笑傲江湖》《天龙八部》等）、神魔剧（如《西游记》《封神演义》等）以及仙侠剧（如《花千骨》《三生三世十里桃花》《鬼吹灯之精绝古城》等）的空间造型则追求浪漫唯美的意境或阴森诡谲的氛围。

叙事空间不仅是人物活动的场所，也直接影响着作品精神意蕴的表达。叙事空间的文化韵味和审美意味往往是优秀的电视剧努力追求的目标。大量的家庭伦理电视剧主要表现城市平民生活，老屋子、小屋子成为其极有代表性与象征性的叙事空间。在京派家庭伦理剧中，老屋子往往坐落在大杂院里，拥挤、杂乱，《贫嘴张大民的幸福生活》《空镜子》《情满四合院》《正阳门下小女人》等作品都选取了这一典型的空间环境。老屋子、小屋子既是剧中人物的心理情感空间，更凝聚着创作者对社会转型

期伦理观念的反思，充满了人文意识和象征意蕴。在现代文学作品中，老屋子是封建时代故土、故乡、故园的象征，而在当下的电视剧中，则是飞速发展的中国在特定历史时期贫困、落后的象征，它们大多注定要被时代所抛弃，被滚滚向前的推土机所推倒；同时，老屋子总是旧的、传统的、淳朴温馨的，与新的、现代的、彼此隔膜封闭的楼房形成对照。更重要的是，老屋子里住着自己的父母、兄弟姐妹，是剧中人生命的根，与人物有着血脉联系，伦理亲情、童年和青春记忆都凝结在老屋子中。小屋子则主要是指简易筒子楼、阁楼，常常是城市年轻人的蜗居，如《结婚十年》中成长和韩梦的小家、《青衣》中筱燕秋和面瓜的蜗居、《北京爱情故事》中石小猛和沈冰的小窝。小屋子空间狭小低矮，家具简单，是一穷二白的城市年轻人自己奋斗的起点，是年轻、贫穷、朴素的象征，也是美好爱情的生长之地。而当剧中人日渐成熟、富有，纷纷搬离小屋子，住进高楼大厦甚至是豪宅别墅时，他们的人性往往发生了变化，变得世故圆滑，曾经的真情质朴难寻踪迹。小屋子中的二人世界、纯朴真情一同成为剧中人永远的心结和遗憾。很多电视剧都表现了人物蓦然回首的深情，他们义无反顾地重新牵手，也有一些作品揭示了那种回不到过去的怅惘——此情可待成追忆，只是当时已惘然。家庭伦理剧一再地表现此类故事，虽然不免重复，但不失为社会转型期国人的心灵史。

尽管传统的四合院、胡同等空间意象不断出现在一些家庭伦理剧中，但这并不意味着现实生活中的北京没有发生翻天覆地的变化。北京新的城市景观与地标建筑不断出现在一些电视剧中，成为年轻人生活和奋斗的背景。《奋斗》中的世贸天阶、工体酒吧、建外SOHO、王府井步行街等地标性建筑或空间给人们留下了深刻印象，它们现代、气派、时尚、奢华，让人向往，置身其中又常常令人晕眩。与这个快速发展的城市一样，生活于其间的年轻人体验着中国转型期特有的焦虑与迷惘。《蚁族的奋斗》表现了被称为"蚁族"的都市外乡人怀揣着梦想，带着征服的野心来到首都北京，试图在这个向来以包容著称的城市里奋斗出属于自己的一片天地。这些年轻人在日益现代的大都市里体验着苦辣酸甜，经历了悲欢离合，不可避免地浸染了社会转型时期无处不在的现代化魅惑与现代性焦灼。

在海派家庭伦理剧中,上海的弄堂取代了北京的四合院,成为剧作集中表现的居住空间(也是上海高速发展之初的代表性空间),这在《婆婆、媳妇和小姑》《老马家的幸福往事》《男人帮》《好先生》《我的前半生》等电视剧中都有所体现。弄堂既是小市民的生活居所,柴米油盐融汇其间,又象征着世俗平易的生活态度与人生智慧。海派家庭伦理剧中人物的命运轨迹往往是从弄堂走出,进入繁华的商业中心,在那里拼搏、沉浮。上海是一个移民城市,其文化自然具有多元性,外滩的万国建筑、浦东的东方明珠电视塔和金茂大厦等是这种多元文化的具体表征。作为国际大都市的上海,弄堂铺陈了它的底色,而现代化、时尚感、国际性则代表着它的今天和未来,因此,今昔、新旧、传统与现代既形成了鲜明的对比,也一起建构了上海这个城市独特的文化想象。家庭伦理剧和现代都市情感剧有着浓厚的写实色彩,不断为人们呈现着新的城市景观,成为城市的民俗志和文化铭文。

时空结是一定时间和空间的交叉点,在电影中多有运用,无论是艺术电影还是商业电影都颇为青睐这一手法。1942年美国米高梅公司出品的《鸳梦重温》是一部表现失忆主题的电影,当男主人公重新走过家乡的小桥时,记忆的闸门终于被撞开,蓦然回首,原来陪伴在他身边的女助手正是苦苦等待他多年的妻子。两人泪眼婆娑,一时百感交集,时空交汇在这座普通的小桥上。正是因为有此前两人甜蜜的回忆,才有了此时男主人公的猛醒。艺术电影如基耶斯洛夫斯基的《蓝色》中女主人公在蓝色的池水中游泳的段落先后重复出现了多次,空间虽然没有变化,但在时间的推移中,女主人公的心态发生了变化,这正是时空结致力于表现的:女主人公在水中蜷缩的身形无异于一个在子宫羊水中的婴儿,一次次游泳则象征着这个受到创痛的女人一次次尝试返回母体,从中汲取力量。安东尼奥尼在影片《放大》中,让一个年轻自信、放浪不羁的男摄影师多次回到他偶然撞见的犯罪现场,正是这个特殊的时空结让主人公经历了从发现事件、试图证实事件、怀疑事件是否真的存在,到最终怀疑自己的震惊体验。

电视剧由于叙事容量大,对时空结的运用更为自觉,使其不仅具有多样的造型意义,同时还有着叙事枢纽的功能。作品中的时空结往往是对主

人公有特殊意义的空间，如老屋、桥头等。时空结也往往具有丰富的精神蕴涵，承载着人物特殊的心理、情感诉求，是电视剧表达自身审美意蕴所借助的时空交叉域，既有"众里寻他千百度，蓦然回首，那人却在灯火阑珊处"的人生感悟，也显示着艺术作品对生命意义、审美价值的执着追求。此时的叙事时空结既是外在的、物理的，也是内在的、心理的，更包含着文化和审美的价值指向，成为独具特色的"有意味的形式"。

优秀的电视剧除了巧妙运用时空结外，也往往会自觉地营造一些审美意象。比如《橘子红了》中的橘园、风筝等意象，就颇为成功。《北风那个吹》中的红纱巾、芭蕾舞，以及歌曲《北风那个吹》并不只是简单的道具或主题曲，而是有着各自的审美意蕴。再如《暗算》中钱之江的双重身份及其复杂的精神世界，通过佛珠、探戈舞等意象得到绝妙的阐释。正如钱之江所说，佛教是他的人生工具，并非信仰。但佛珠与信仰又如影随形，钱之江最终通过这些佛珠传递出重要的情报，捍卫了他誓死忠诚的信仰。探戈舞既是钱之江活跃在敌人心脏时儒雅潇洒的外在标志，又是他在刀尖上行走的昂扬韵律，可谓命运之舞。他对生死的参悟，对信仰的坚守，泰山压顶而岿然不动的大智慧，令人感佩。赵宝刚导演的"青春三部曲"的收官之作——《北京青年》看上去像一部青春偶像剧，却饱含着创作者形而上的思考。何东有着强烈的"逃离北京""重走青春路"的意愿，带有"先觉者"抵抗既有"规训"、活出"真我"的自省意味，而"逃离"也自然指向了"城市与人"的疏离关系，这正源于现代化进程带给所有大都市的双重属性——既有毋庸置疑的历史进步，亦有无可规避的道德困境和现代性困惑。2018年的《最美的青春》开篇，荒漠中仅有一棵参天大树，主人公冯程的父亲——抗战时的游击队大队长冯立仁牺牲后就掩埋在树下。这棵树无疑是一棵英雄树，是不屈的民族精神的象征，被赋予了英雄主义和浪漫主义意蕴。冯程听闻心上人死去，自己种树又屡屡失败，一时万念俱灰，竟自掘坟墓，准备死在父亲身旁。偏巧这时遇上郑三等人野蛮砍树，冯程拼死护卫（也是保卫他的英雄父亲，保卫先人留下的神祇般启示）。大漠荒野中，残阳如血，不畏生死、向死而生的冯程此时全无恐惧之感，他的鲜血如父亲一般融入了脚下的土地，父辈和祖辈的勇气和力量也自然涌

入他的胸中，升华为一种大爱和责任。通过富有诗意的影像语言，创作者使神树与荒漠产生了一种苍凉壮阔的意境。

三、人物塑造

1. 人物类型与表现手法

电视剧的人物塑造与演员的外貌、气质、表演、服装、化妆、道具等有着密切的关系。在好剧本、好导演的前提下，好演员的加盟无疑会使电视剧成败的天平偏向成功的一边。电视剧精品《北平无战事》《平凡的世界》《海棠依旧》等都有着强大的演员阵容，《北平无战事》中崔中石（祖峰饰）、马汉山（程煜饰）、徐铁英（陈宝国饰）、梁经纶（廖凡饰）、方步亭（王庆祥饰）、何其沧（焦晃饰）等演员的人物形象塑造也都极为出彩。演员的气质与其扮演的人物十分贴合，加上演员演技精湛，在举手投足、言谈话语之间，人物形象就生动地立了起来。电视剧的创作是一个总体工程，需要各个环节和要素通力协作，其中，好演员无疑是必备要素，演员演技不佳会让整部作品功亏一篑。近年来，一些所谓"流量担当"的明星在演技上不过关而连累整个作品的质量，这种案例比比皆是。

电视剧的人物类型主要包括扁平人物（或单一型性格人物）、尖形人物、成长型人物，以及圆形人物。

扁平人物广泛地存在于所有电视剧类型中，是电视剧类型化发展趋向的最佳证明，同时如福斯特所论述的，它并不一定就是枯涩呆板的同义语，而是具有"奇妙的人情深度"和"容易记忆"等特征[1]，在电视剧这一大众艺术形式中发挥着不可替代的叙事功能。

20世纪80年代末的农村三部曲之一《篱笆·女人和狗》中，刁钻泼辣、自私强悍的二媳妇巧姑让人一见难忘。她伶牙俐齿，总是话里有话、指桑骂槐；她小肚鸡肠、自私刻薄，总是给其他人物以猝不及防的打击。正是

[1]参见〔英〕爱·摩·福斯特：《论小说人物》，收于《小说面面观》，苏炳文译，花城出版社，1984年，第4页。

由于巧姑的胡搅蛮缠、一再主张分家，才使得茂源老汉苦苦支撑的大家庭最终走向分裂。然而，这种传统家庭伦理观念认为忤逆的分裂行为又似乎合乎现代社会家庭的变化趋势，这个扁平人物的行为可谓歪打正着。

2013年的《咱们结婚吧》中，女主人公杨桃（高圆圆饰）的母亲薛素梅（张凯丽饰）也是一个典型的扁平人物，她爱女心切、刀子嘴豆腐心，急于把32岁的女儿嫁出去，无休止地唠叨催促，还给女儿安排了一系列相亲，让杨桃不胜其烦。薛素梅所做的一切确实出自爱和关心，但也不乏社会习俗的影响、邻里议论的压力，加上好面子心理作祟，也就无法顾及女儿的内心感受和自主权利。她强势地在不相亲、不赶快结婚和不孝之间画了等号，无形中强化了杨桃的年龄焦虑。

电视剧中，扁平人物形象一般与主人公有比较亲密的关系，或者有血缘关系，如兄弟姐妹，或者是近邻、密友。这样一来，围绕主人公这一核心人物就形成了一个放射状或网络状的人物关系系统，一方面衬托着主要人物形象，另一方面参与叙事，推动叙事的发展。

尖形人物是一种向心型人物，作品往往围绕其突出的性格特征展开叙事，如《亮剑》中的李云龙（李幼斌饰）、《激情燃烧的岁月》中的石光荣（孙海英饰）、《青衣》中的筱燕秋（徐帆饰）以及《幸福像花儿一样》中的杜鹃（孙俪饰）等。这些人物的性格大都比较单纯，有"一根筋"的特征，作品中的戏剧冲突大都围绕着这一点展开。比如石光荣一心梦想上战场，很难调适自己在和平年代的生活，特别是自己的家庭生活。

电视剧是大众通俗艺术，扁平人物与尖形人物的性格往往特别鲜明，更容易给人以深刻的印象。同时，他们作为正面人物形象，总是具有当下社会所欠缺的某种可贵精神，如情深似海、义重如山、执着单纯、忘我投入。这些品质无疑会引发人们深深的情感共鸣和对畸形变态人性的反思。

成长型（即层递型）人物形象的"性格从纵的方面逐渐发展，有一个逐步演变推移的过程"[1]。"变"是这类人物的主要特征。比较突出的成长型人物如《篱笆·女人和狗》中的枣花（吴玉华饰，从最初的善良懦弱，走

[1] 刘再复在其专著《性格组合论》（上海文艺出版社，1986年）中对此问题进行了详细的论述。

向了精神觉醒和人格独立)、《贫嘴张大民的幸福生活》中的大国(王晖饰,从最初的书生气、木讷、脆弱,到梦想发达、摆脱贫困家庭,再到后来变得踏实,在情感上回归到自己的根)等。再比如,《十送红军》表现了各种各样的普通士兵在长征途中淬火成钢的成长故事。其中,文艺兵戴澜(万茜饰)美丽娇弱,在长征途中一直掉队,一再被追捕,还险遭强暴,这使得她内心始终被孤独和恐惧包围。在追赶大部队的路上她历尽磨难,目睹一个个战友牺牲,后来终于追上了一支自己的部队,却发现这是一支负责阻击敌人、很可能会全部牺牲的队伍。然而,战友们的尊重、友爱和乐观精神最终让她不再恐惧、不再孤独,因为她和她亲爱的战友永远在一起。拥有大无畏的精神对于一个普通战士来说并不容易,这也使得她的形象分外美丽动人。

电视剧中的圆形人物形象并没有人们想象的多。张大民(《贫嘴张大民的幸福生活》,梁冠华饰)、林平平(《一年又一年》,原华饰)、耿林(《让爱做主》,王志文饰)、乔炳璋(《青衣》,谭阳饰)、林彬(《幸福像花儿一样》,辛柏青饰)、郑耀先(《风筝》,柳云龙饰)、郑秋冬(《猎场》,胡歌饰)等都是圆形人物。《人民的名义》中的公安局长祁同伟也是一个塑造得比较成功的圆形人物,他从一个缉毒英雄一步步走向堕落,先是向能使他快速完成阶层跨越的婚姻投降,随后利用职权和情妇疯狂敛财,彻底背叛了最初的理想,站在人民的对立面,最终输得一败涂地,饮弹自尽。作品对这一人物的性格和命运悲剧表现得淋漓尽致。

一些优秀的电视剧特别善于用衬托法塑造人物、表现人物性格,即传统的"相形对写"。"文有正衬反衬。写鲁肃老实,以衬孔明之乖巧,是反衬也。写周瑜乖巧,以衬孔明之加倍乖巧,是正衬也。"[1]反衬是用对立的性格特点来衬托,正衬则是用相近的性格特点来衬托。这一点在电视剧中运用得极为广泛,成为众多作品鲜明的叙事特征。

总的来看,电视剧用反衬法表现人物性格最为普遍。比如《最美的青春》中冯程的大度无私反衬了武延生的狭隘功利,理智、内心冰冷的利己

[1] 转引自叶朗:《中国美学史大纲》,上海人民出版社,1985年,第395—396页。

主义者阎祥利与犯了罪但本性善良的张福林之间则形成了更为复杂的善恶正邪对比。反衬的运用，一般并非单向度的二元对立，而是在多角度的比较中塑造人物，从而将人物性格的多个层次生动细致地展现出来。同时，每一对反衬关系都自然地形成于作品设置的叙事线索中，合情合理、开合自如。反衬不只衬托主要人物形象，也塑造次要人物，具有"相形对写"的一举两得之功。

在运用反衬的同时，一些电视剧也不时运用正衬来表现人物，以便更为有力地凸显被衬托的人物形象。比如《幸福像花儿一样》的开场中，大梅和杜鹃这两个美丽的女演员先后登台表演，大梅饰演一位战士的母亲，台下的战士议论说："我从来没有看到过这么漂亮的女演员"，这就更加衬托了杜鹃的美丽，她身穿筒裙像一只美丽的孔雀一样翩翩起舞。再如《亮剑》中，在楚云飞和李云龙，铁三角丁伟、孔捷与李云龙之间都存在正衬关系，正所谓高手与高手的较量才是棋逢对手。

正衬手法在古典小说美学中评价很高，毛宗岗认为："譬如写国色者，以丑女形之而美，不若以美女形之而觉其更美；写虎将者，以懦夫形之而勇，不若以勇夫形之而觉其更勇。读此可悟文章相衬之法。"[1] 但在电视剧中，正衬手法运用起来不像反衬手法那般简单直接，运用范围不如反衬广泛。

应该指出的是，衬托不仅体现在人物关系的设置上，还表现在人物与特定的场景、情境（以特定的音乐衬托）的相互关系上。《北平无战事》中，国民党空军上校方孟敖出场时虽然是在军事法庭被告席上，处于被调查、被审判的位置，但他器宇轩昂、英姿勃勃，身后跟随着飞行大队的学员们，个个年轻英挺，动作整齐有力，保持着比方孟敖的动作略慢半拍的节奏，形成了很强的动作美感和倨傲气势。尽管这一场面带有较强的戏剧夸张，却有力地突显了方孟敖的身份、地位、气度及个人魅力，不用对白和旁白介绍，完全靠动作场面来表现，笔墨精练俭省，令人耳目一新。

成功的电视剧首先体现在人物"立"得起来，在人物命运中揭示了人

[1] 转引自叶朗：《中国美学史大纲》，上海人民出版社，1985年，第395—396页。

物的性格，挖掘了人性的深度。但目前有相当多的电视剧的人物连合乎"人情事理"都做不到，人物性格和情感的发展缺乏逻辑，人物语言平淡、缺乏提炼，动作、细节过于随意，缺乏艺术追求，流于模式化、概念化。

2. 语言特色

人物塑造离不开人物语言，这是古今中外叙事文学的公理，毋庸赘言。电视剧的人物语言由表现内容、类型特征、故事发生的年代和地域等决定。

文白夹杂是众多历史剧的特色，在人物称谓、敬语、对白中都有体现。古朴雅致是历史剧人物语言的基本特色，在此基础上，又因人物各自的性格而各具特色。比如《贞观长歌》中朝臣岑文本老谋深算，说话总是藏而不露，留有余地；庶出皇子吴王李恪有才华、性急，还不乏狠毒；魏王李泰则工于心计，善于笼络人心，实则虚伪冷血。这些人物的语言无不与其性格相符。如魏王为了赢得父皇李世民的信任，诅咒发誓，甚至扬言杀死自己幼小的儿子以明心志，让唐太宗深感齿冷心寒。《大明宫词》一剧的人物语言风格独特，有着莎士比亚作品的诗化特色，对白文雅隽永，女性独白、旁白如歌如诉，令人沉思回味。虽然有人质疑其夸张，却不可否认这部作品在人物语言乃至整体风格上对浪漫主义、表现主义手法的自觉探索。

《大明宫词》中这种书面化的文雅对白在电视剧中是特例，并不是电视剧这一大众通俗艺术的常态语言。现实题材的各种电视剧的人物语言在总体上是比较生活化、口语化的。但是，电视剧的人物语言并不能简单地与现实生活语言画等号，而是经过了艺术提炼与加工，有助于人物性格的塑造，能推动叙事的发展，阐发生活哲理和作品的精神意蕴。总之，这些日常化的语言既是口语化、生活化的，又具有叙事功能。某些看似闲聊的私人话语，最能见出人的真性情、真性格。比如《贫嘴张大民的幸福生活》中，木勺和大民夜里深谈，痛陈自己没儿子的苦恼："我蹲在野地里嗷嗷地哭啊，没儿子活着没意思，吃饭不香、睡不着觉啊。"人物全无遮拦的倾诉，更加显示了其重男轻女思想深入骨髓，既可笑又可悲。《潜伏》中小资味儿很浓的晚秋开口道："蓦然回首，灯火阑珊。"穆连成问外甥女："还在忧伤？"晚秋答道："浅浅地，忧伤在消残。伯父，余先生还

会来吗？"余则成的话语"我信仰良心……信仰生活、信仰你，就这样"是其真情的自然流露。他要翠平按照杂志上的照片学习穿着打扮，翠平骂余则成："你臭不要脸，让我学什么，学破鞋啊？"翠平还是女游击队长的身份、思路和语言。谢若林说："现在两根金条放在这儿，你告诉我哪一根是高尚的，哪一根是龌龊的？别来这一套。"赤裸裸的金钱至上思维表现得淋漓尽致。

《甄嬛传》模仿《红楼梦》，得其神韵，剧中人物的语言十分符合其身份、性格、情绪和心态。比如皇后、华妃、甄嬛看戏那一场，话里话外充满机锋。华妃用戏中故事讽刺皇后的庶出身份："到底是那樊梨花有身家，出身西凉将门的嫡出女儿，若是换做庶出女儿，再没有这移山倒海的本事，那可真是死路一条了。"甄嬛知人论世的见地显然超过了华妃："看戏不为看戏，只为警醒世人，眼看它高楼起，眼看它高楼倒，人去楼空，谁还管它嫡庶贵贱。"她轻言轻语，为皇后解了围，打压了华妃的嚣张气焰。这也表达了创作者对人世的参悟。

这些生活化的对白还担负着承前启后、推动戏剧冲突发展的叙事功能。《贫嘴张大民的幸福生活》中张大妈提醒大民追求云芳"能行就利索点，不行也别慎着，妈怕你犯糊涂"，大民答道："妈，我不糊涂，咱让她糊涂。"大民幽默、机灵的个性毕现，同时为后面的情节发展（两人去爬香山乃至关系有了实质性进展）埋下了伏笔：大民果然以自己的心打动了云芳，让云芳坠入情网——"糊涂"了。

另外，人物对白还往往发挥着点题作用，阐述生活哲理和处事之道。林小枫（蒋雯丽饰，《中国式离婚》）历经情感的波折，听母亲讲往事后幡然省悟，终于明白宽容对夫妻之间的相处是何等重要，"就像捧在手掌心里的沙子，你越是攥得紧，沙子流走得就越多，直到一点也不剩"。诸如此类的人生经验、处事之道、爱情哲学往往通过这些"闲聊"娓娓道来，自然亲切，却又富于启示。这些人物对话如同文章中的"警策之语"，与那些表情达意的镜语一道，成为电视剧的"剧眼"，升华着作品的精神价值和审美价值。

近年来，电视剧的人物语言受网络影响，出现了"段子化"倾向，特

别是一些改编自网络小说的电视剧的人物语言更为明显。比如编剧六六的一系列作品都有此特色，在她的代表作《蜗居》中，因为女儿出生，生活费暴增，海萍感叹道："奶粉要进口的，尿布要名牌的。进出都要钱，你整个儿一双向收费，比中国移动还狠啊！"嬉笑怒骂间对中国移动顺手一击，令观众会心一笑。再如苏淳讽刺海萍拿到钱后的态度变化："有钱能使鬼推磨，这话一点不假，4万还是'我妈'，6万就成了'咱妈'了！幸好这钱拿回来了，否则估计你嘴里就是'他妈的'了！"《双面胶》中王启东的"结婚是错误，离婚是觉悟，再婚是谬误，复婚是执迷不悟。生孩子是犯个大错误，一个人过什么都不耽误"，成为流行的网络"段子"。

 2014年初的热播剧《大丈夫》在都市情感剧中颇为抢眼，对婚恋观念的思考饶有新意。作品延续了近些年来都市情感剧创作十分流行的话题意识，围绕欧阳剑（王志文饰）和顾晓珺（李小冉饰）的师生恋、老夫少妻关系，以及顾晓岩（俞飞鸿饰）和赵康（杨功饰）的姐弟恋故事，对恋爱、婚姻、家庭、生死等诸多问题展开了富有启示的探讨，明显突破了都市情感剧由来已久的婆媳大战、家斗家闹等俗套。该剧的另一特色集中体现在人物语言上，人物对白滔滔不绝，个个能言善辩，但并不流于一般的耍贫嘴。人物语言讥诮、诙谐，富于哲理，充满了生活的智慧。精彩的对白让人物充满了光彩和个性，也如金玉珠串般成为全剧的闪光之点。比如顾晓珺对欧阳剑的求婚告白："孙中山和宋庆龄相差27岁，十年聚首，却胜过人间无数。鲁迅和许广平相差17岁，十年携手共艰危，相濡以沫亦可哀。张学良和赵一荻相差12岁，徐悲鸿和廖静文相差28岁……我就想跟我爱的人在一起，而不是做别人眼中的般配夫妻……"再如"防火防盗防后妈""那话不是说，舍不得孩子套不着狼，丢不起老脸，娶不回娇娘吗"，等等，充满谐趣。

 独白、旁白和潜台词在电视剧中也多有运用，特别是前两者。人物的独白和旁白在剧中的使用不尽一致，人物内心的独白有时会以画外音的形式表现出来，这正是电视剧的人物语言处理不同于舞台剧之处。在话剧舞台上，人物独白使用频繁，这是由其现场观演模式决定的。而电视剧则更为生活化、通俗化，自然生动是电视剧人物语言的基本要求，舞台的仪式

感和适度的夸张在电视剧的"微相表演"[1]中受到极大的限制。所以在电视剧中,独白常常以画外音的形式表现出来,这样既能交代剧情的进展和人物的心理,又能加强作品的抒情意味和反思力度。《青衣》开篇便是女主人公筱燕秋的独白:"风雨乾坤三生叹,天上人间一回眸。青衣是一个人的梦,同样也是一代人的梦。青衣的故事里只关注两个人,男人和女人。这个故事里只关注两件事情,就是幸福和不幸。这不是别人的故事,是我们自己的故事。"一下子就奠定了全剧的抒情基调,预示着表现心理、探讨人性是该剧的重要内容。

 旁白的运用在电视剧中十分普遍,这既出于介绍剧情和人物的叙事需要,也可以弥补人物行为动作无法表现的内容。不过,一些电视剧也滥用旁白,由此体现出编剧叙事能力的薄弱或创作惰性。

 《潜伏》的旁白运用得十分老到,有力地揭示了人物的心理活动,比如左蓝发现自己中计后有一段旁白:"左蓝不知道余则成怎么搪塞电话的事,但有一个办法可以打消敌人对余则成的怀疑,那就是答应跟马太太见面。敌人也清楚,要是余则成跟她有特殊关系,并听到了电话内容,那一定会阻止她去见面。如果她约马太太见面,敌人就会相信余则成没有听到电话内容,跟自己也就没有什么特殊关系……"之后左蓝历险,最终牺牲自己,保全了余则成。2015年的《平凡的世界》开场旁白过多,看得出改编者力求尊重原著,但旁白有些赘冗和生硬。当然,该剧中也有一些运用得当、艺术效果上佳的旁白,如第6集润叶(佟丽娅饰)不愿意嫁给县里领导干部的儿子李向前,为和少安(王雷饰)在一起,她和父亲冲突不断。画面上润叶背上包,急急地走着,她要去村里收回父亲背着她发的结婚喜糖,此时画外音响起:"父亲的强烈反对,似乎更加激起了润叶和少安在一起的决心,润叶明白,只有少安对她爱情呼唤的回应,才是她坚持下去的唯一信念……"此时,画外音既是对润叶行为动作和心理活动的补充说明,也让观众不免担心压力之下的少安能否坚守和润叶的爱情。

[1] 观众观看舞台剧时,始终以一种相对固定的距离和角度来观看一个大全景场面;而摄像机镜头却可以通过调整距离、角度、视野等手段改变观众与演员的距离。影视表演有别于舞台剧表演(适度的夸张与变形),是一种极为符合生活常态的细微而深入的表演。

新版《红楼梦》试图通过大密度的旁白来保持原著的整体面貌，但这种通过画外音形式"说出来"的"细节或信息"对情节的发展造成了极大干扰，观众既无法专心看情节、听人物对话，也无法耐心听旁白。很多时候，情节已表现了的内容，旁白又再次叙述，显得赘冗。同时，听旁白或看字幕无法产生品读原著文字的乐趣和心境，这样的改编就显得十分尴尬了。

赵宝刚导演的《男人帮》带有系列连续剧的特色，每集开头都有主人公顾小白（孙红雷饰）的旁白，发挥着引出话题、表达哲理的叙事功能。这些旁白出自顾小白这个剧中作家之口，又带有全知叙事者客观议论的特色，二者兼而有之，增加了剧作的新意。比如："爱情，究竟存不存在这样的东西呢？如果存在，它为什么到处长着不统一的脸？如果不存在，为什么有人为它哭、为它笑、为它死？爱情，归根结底，是不是我们为了满足现实的需要，而编织出来的一个最大的谎言呢？"再比如："每个人和他的伴侣走在人流中，都希望被人注视。在嫉妒的眼光中感到一种团结，在同情的眼光中感到一种分裂，这种眼光是一种无声的力量，它会聚拢你们，也会渐渐拆散你们。这其实是很虚荣的，也很实际，爱情在这个时候可以忽略不计。"

方言的运用使一些电视剧形成了地域化、风俗化特征，是电视剧风格多样化发展的具体表现。目前电视剧虽然形成了京派家庭伦理剧、海派都市情感剧、东北农村题材剧、晋商题材剧、岭南及特区都市剧等不同的创作流派，但在语言上还是以普通话为主。在诸多方言中，京片子、东北话是电视剧创作者运用得较多的方言。由于地道的上海话不大容易被北方观众听懂，海派剧一般采用带沪味的普通话，而不是真正的上海话，比如《老爸向前冲》《婆婆·媳妇·小姑》《我的前半生》等。除了流利、俗白的京味语言，东北方言伴随着赵本山小品表演的巨大成功也日益深入人心，《刘老根》《马大帅》《乡村爱情》及其续集持续热播，生动传神、令人忍俊不禁的东北方言越来越受到人们的喜爱。

在情景喜剧中，方言的运用更为普遍，《炊事班的故事》《我爱我家》《武林外传》中出现了粤语普通话、唐山话、河南话、天津话、陕西话等，

成为名副其实的方言狂欢。《士兵突击》中为表现军队干部、战士来自五湖四海，官兵们操各种方言，如说东北方言的史班长、讲湖北话的团长、讲唐山话的落后兵白铁军以及讲河南话的许三多和成才、讲北京话的高干子弟高城等，语言的丰富性和个性化为人物的性格增色不少。《我的团长我的团》中方言的运用更为出色，方言既是人物的外在标识（如孟烦了的京腔、龙文章的南腔北调、迷龙的东北口音、阿泽的上海话、郝兽医的陕西腔、小醉的四川话等），让人物一下子鲜活起来，又与人物性格、地域、时代等因素和谐统一，共同营造出一个水乳交融、独具魅力的艺术世界。《平凡的世界》改编自路遥的同名获奖小说，演员一律操陕北方言表演，加之真实还原的人物服饰、化妆等因素，让人物一出场、一开口，形象就"立"了起来。润叶的"我就是要麻缠你"将其内心的炽热、对孙少安的一往情深展露无遗，两人的爱情悲剧也更加令人痛心。这些精品电视剧对方言的运用已超越了情景喜剧通过方言增加笑料、包袱的纯娱乐化处理，而与塑造人物性格、表现人物命运、突显地域文化、构建独特的艺术风格等结合在一起，真正发挥了方言的艺术功能。

思考题

1. 系列剧与长篇电视连续剧主要有哪些不同？试举例分析。
2. 你是如何理解长篇电视连续剧在中国繁盛发展、短篇电视剧式微衰落这一现象的？
3. 长篇电视连续剧的叙事结构、叙事时空及人物塑造有哪些特点？

「第三编」

影视作品鉴赏

对任何一门艺术来说,接受才是艺术作品的最后完成。否则,艺术活动就是不完整的。从这一角度来看,鉴赏和接受才是影视作品的最后完成。就此而言,成功的银幕艺术形象是活在观众心目中的,而不仅仅属于导演或演员。可以说,影视艺术经过了导演的"第一次创造"、演员的"第二次创造"之后,还要在观众那里经过"第三次创造"。

Chapter 12 | 第十二章

"元电影"：关于电影的电影

一、《天堂影院》：我们在电影中长大

法国、意大利合拍，1988 年上映，片长 155 分钟
导演：朱塞佩·托纳多雷
主演：菲利普·诺瓦莱（饰阿尔夫莱多）、萨尔瓦托列·米西奥（饰童年萨尔瓦托列，即托托）、雅克·佩兰（饰成年萨尔瓦托列）
1989 年戛纳国际电影节评委会大奖
1990 年美国电影艺术与科学学院最佳外语片奖
1990 年第 26 届奥斯卡金像奖最佳外语片奖

[提问与提示]

1. 阿尔夫莱多为何反复叮咛托托"不要回来"？电影、故乡对托托的成长意味着什么？影片中的"电影"以及电影放映员阿尔夫莱多有什么象征意义？

2. 当托托离开家庭远行时，教士为什么赶不上送行？托托的父亲为什么是"缺席"的？

3. 电影中多次出现的疯子有什么象征意义？

4. 请回忆一下是不是有那么一两部电影在你的个人成长经历中起到过非常重要的影响？你现在是否已经走出电影或童年的"阴影"？我们应该如何对待电影及其所表现的银幕艺术世界？

[剧情梗概]

著名电影导演萨尔瓦托列得知他少年时期的忘年交阿尔夫莱多去世,往事一幕幕浮现在脑海中。

托托从小喜欢看电影,与电影放映员阿尔夫莱多更是情同父子。他们一同经历了电影在家乡小镇的种种悲喜,电影成为他们的生活、梦想和幸福之源。但阿尔夫莱多不幸在一次电影放映事故中双眼失明,托托在经历了爱情的磨难之后长大成人。阿尔夫莱多鼓励青年托托走出家门,走向更为广阔的外面世界。托托远走他乡,成为著名电影导演,并在阿尔夫莱多的葬礼上回到家乡。

《天堂影院》海报

[赏析与读解]

这是一部关于电影的电影,但又不止于此。影片意蕴丰厚,发人深省。在影片中,电影院仿佛是一个远离尘嚣的天堂,充满人文的温馨和怀旧的感伤。

影片呈现了两种怀旧感伤情绪:主人公萨尔瓦托列(即托托)对个人成长经历的怀旧感伤与广大观众对电影盛衰沉浮的怀旧感伤。与此相应,影片呈现了两种历史:托托在电影中成长为大导演的个人成长史与电影艺术的盛衰沉浮史。也就是说,这是一部关于一个人的历史与一种艺术的历史的影片。

从电影的历史看,从最早的易燃胶片到不燃胶片,再到后来电视录像兴盛之后电影业的萧条,这是一条有迹可循的线索;另外,从一开始电影受到教会的严格检查,接吻镜头被删剪,到接吻镜头阻挡不住地充斥银幕,再到最后成名了的萨尔瓦托列把阿尔夫莱多剪下来的接吻镜头全部连起来,影片显然以一种独特的意大利式的幽默回溯了电影艺术史。

从个人成长史的角度看,托托的生活太多地与电影有关,从小看电影,

学着放映电影，以放映电影为职业，最后成为大导演。甚至他的爱情表达方式都是学自电影，他对心爱的姑娘的求爱方式，明显是对经典电影中的求爱方式（如罗密欧追求朱丽叶）的模仿。他们的爱情像无数的电影所演绎过的爱情那样美丽动人，也一如电影中那样虚幻缥缈、转瞬即逝。托托的父亲一直是缺席的，电影放映员阿尔夫莱多担当了类似精神父亲的角色，与之相反，作为托托教父的神父却没有起到精神父亲的作用，由此显示出艺术力量的强大。电影，与影片中的家乡一样，意味着童年、温馨、乡愁和梦境，所以阿尔夫莱多才反复叮咛托托：远离家乡，不要回来。无疑，在外面，在路上，走出电影的梦幻世界，才意味着真正长大成人。

这部电影也喻示着我们应该对电影银幕世界采取一种辩证态度：既入乎其内，又出乎其外。我们生活在一个影像文化的时代，我们的成长几乎离不开影像艺术对我们心灵的熏染，我们自小就从中汲取美好的情感和人文的力量。但如果我们一味沉醉于虚幻的银幕艺术世界，那我们也就永远长不大。正如阿尔夫莱多对托托的教诲："每个人都在寻找自己幸福的星辰。天天混在这块土地上，会以为这就是地球的中心，会相信一切永恒不变，会变得比我更盲目。生活和电影不同，现实要艰难得多。离开这儿吧，到罗马去，你还年轻，世界是属于你的。"

本片还从社会文化的角度表达了对电影的看法，意蕴丰富，意味悠长。比如影片中反复出现的疯子、广场等意象有着明显的隐喻意义，疯子对广场的独霸，唯我独尊，对电影的痛恨，代表了一种与时代格格不入的反对势力。由此我们可以联想到电影的产生所带来的文化意义：它作为一个现代公共文化空间，催生了一个民主社会的降生。广场、影院是新的自由、多元、民主的公共话语空间，充满了民主和启蒙的氛围，因而电影对托托成长的影响，远远大于教父所代表的宗教的影响。这一切，无疑都是耐人寻味的。

影片中几个演员的表演很出色（包括一些非职业演员的表演）。饰演阿尔夫莱多的法国著名演员菲利普·诺瓦莱是电影《老枪》的主演，在这部影片中塑造了一个与《老枪》中的复仇者形象迥然不同的老电影放映员——意大利新现实主义风格的下层小人物，慈祥亲切，幽默风趣，

有时甚至有着老顽童似的调皮，充满爱心，热爱生活与人生，是托托不可代替的精神父亲。童年托托的扮演者则朴实无华、自然真实，充满童真、童趣。

这部影片既承继了意大利新现实主义把镜头对准下层普通小人物的传统，又运用了好莱坞电影的表现手法，浪漫传奇，温馨动人，是一部典型的融合了好莱坞风格的意大利优秀影片。

二、《后窗》："窥视"的"合法化"

美国 1954 年上映，片长 112 分钟

导演：阿尔弗莱德·希区柯克

主演：詹姆斯·斯图尔特（饰杰夫）、格蕾斯·凯利（饰丽莎）

[提问与提示]

1. 为什么《后窗》称得上"一部关于电影的电影"？影片中哪些地方可能隐喻了电影？

2. 细细体味这部电影的紧张、悬念以及犹疑的气氛。这种气氛是怎样被导演营造出来的？

3. 你还看过希区柯克的其他什么影片？如《精神病患者》《西北偏北》《群鸟》《三十九级台阶》《爱德华大夫》等。

[剧情梗概]

摄影记者杰夫在一次采访活动中受伤，打着绑腿，终日被困在轮椅上。百无聊赖中，他用高倍望远镜偷窥对面大楼里各个窗户后面发生的事，就像观赏一幕幕人间喜剧，一部部好莱坞类型片。他发现有一个家庭似乎发生了谋杀案，于是请女朋友丽莎帮忙，试图查个水落石出。凶手发现杰夫在调查他，闯到杰夫的房间来找他算账，双方展开了殊死的搏斗。最后总算有惊无险，警察到来，罪犯被绳之以法。但杰夫因为又摔了一跤，腿部伤势更重了，还得被困在轮椅上好多天。

[赏析与读解]

关于《后窗》，著名电影导演特吕弗曾经非常简洁、肯定地说"这是一部关于电影的电影"，也就是说"元电影"。这不仅仅是由于它隐喻了电影对于人的"窥视"心理的满足，涉及观影的深层心理，而且因为巧妙地嵌在影片中的各种有关电影的小隐喻经常令观众想起电影。

《后窗》片段

首先，这部电影把观众放在一个"窥视者"的视角上，让观众像新闻记者杰夫一样，从中得到乐趣，也付出代价。杰夫打着绑腿坐在椅子上，偷窥对面窗户里的人和事，干着急却无法动弹的情势和心情与我们在电影院里的观影经验非常相似。

其次，在通过后窗所看到的一扇扇窗户内，杰夫几乎是在饱览各种类型的电影："孤心小姐"的窗户内上演的是"社会情节剧"；杀妻者窗户内上演的是"谋杀情节剧"；带狗夫妇的窗户内上演的是"家庭喜剧"；作曲家的窗户内上演的是"音乐传记片"；女舞蹈家的窗户内上演的是"米高梅式"的"后台歌舞片"。此外，电影的前半部分很像无声片，听不到声音，没有特写镜头，摄影机的距离、角度始终不变。之后，音乐家弹奏钢琴，既是故事的一部分，也是影片的配乐（有声源音乐）。而且，似乎是为了让原本不道德、不合法的"窥视"获得一个冠冕堂皇的借口，影片还特意安排新闻记者杰夫在他的"窥视"活动中做了一些善事，比如打电话给警察局以挽救自杀的"孤心小姐"，发现了一桩谋杀案的凶手。

《后窗》画面

希区柯克是著名的悬念大师，这部影片具备了希区柯克电影的典型元素，如心理悬念、空间张力、视觉刺激等。影片节奏张弛有度，在每次令人产生新的紧张和

恐惧之前都会有让人放松的情境，却又总让人感觉不正常，在忐忑不安中等待着下一次紧张情节的来临，悬念就是这样产生的。尤其是被窥视者——杀人犯回过头来向窥视者步步紧逼之时，反而成了反窥视的"英雄"。而原本很安全地在黑暗中窥视的杰夫，反倒心虚紧张、惊慌失措。由于观众已经认同了杰夫的所作所为——这种认同通过我们始终与杰夫以同样的视点和距离观察对面的窗口而逐渐地得到了强化，其惊吓与紧张可想而知，可以说绝不亚于杰夫。而让人哭笑不得的是，杰夫用以抵抗对方的所谓"武器"竟是毫不顶用的闪光灯。

在影片中，对面窗户中的一幕幕人间戏剧，仿佛是自在自为地发生着，始终与我们隔着很远的、无法跨越的距离，始终如一的远景镜头让我们感觉到人与人之间的隔阂、疏远与冷漠。可以说，希区柯克创造性地用远距离的视觉效果暗示了现代社会中的人际关系和心理距离。无疑，杰夫"非法"的窥视是对这种距离的强行干预和打破，杰夫拯救试图自杀的"孤心小姐"、破案和帮助缉拿杀人犯的行为，都是努力突破这种距离的表现。希区柯克这位通俗而绝不庸俗，总是把艺术性、文化品格与视觉效果、情节性等融合在银幕艺术世界中的"悬念大师"的人文关怀由此可见一斑。

三、《开罗的紫玫瑰》：在不同的时空中自由穿行

美国 1985 年上映，片长 82 分钟
编剧、导演：伍迪·艾伦
主演：米娅·法罗（饰塞西利娅）、杰夫·丹尼尔斯（饰汤姆）
1985 年第 38 届戛纳国际电影节国际评论奖

[提问与提示]

1. 银幕上的生活与现实中的生活是何种关系？走出银幕的白马王子为何成了生活中的低能儿？

2. 电影的本性该如何理解？

3. 通过这部异想天开的电影，你是不是还了解到一些关于电影的制

作、发行、放映等方面的知识？

[故事梗概]

20世纪30年代美国大萧条时期，在一家小餐馆工作的塞西利娅不堪忍受痛苦的婚姻，在下班后常沉迷于影院。影片《开罗的紫玫瑰》，尤其是片中的男主人公汤姆令她十分着迷。

某天，汤姆突然从银幕上走下来，并与塞西利娅产生了爱情，不愿再回到银幕中。影片因为汤姆的出走，无法继续上映，令其他演员和观众都极为恼火。

直到扮演汤姆的演员吉尔将汤姆找到并拉回银幕中，塞西利娅才从梦中惊醒，一切又回到以往的生活轨道中。现实的丑陋、贫乏、痛苦使她更无法承受，只能再度沉迷于影院。

[赏析与读解]

这是一部想象力奇特大胆（称得上异想天开）、不无荒诞色彩和超现实主义意味的作品。经济萧条时期，丈夫粗暴、家庭不和的女招待塞西利娅经常跑到电影院去看电影，以便暂时地逃避严峻而无聊的现实生活，并对银幕上上演的《开罗的紫玫瑰》一片的男主角汤姆心生倾慕之情。一天，奇迹发生了。汤姆竟从银幕中走下来，向她求爱，并与她一起出走。显然，影片的情节建立在一种假定性的总体框架上：电影中品德高尚、衣食无忧、风度翩翩的"白马王子"可以跨出银幕走进现实生活，在银幕世界和现实世界之间自由穿梭。而一旦跨出银幕，他却成了一个在现实生活中处处碰壁的可笑的低能儿，一个不切实际的另类人，最后只得回到银幕中去。爱好幻想的女招待塞西利娅虽然也能跟着汤姆进入银幕世界，却无法适应那里的生活，只得回到现实生活中粗暴的丈夫身边。

影片对电影世界的解构意图是显而易见的。正是借助于假定性结构，伍迪·艾伦以其惯用的诙谐幽默，表达了艺术世界与现实世界无法"通约"这一深刻的思想，别出心裁地反思了电影逃避和远离现实生活的缺点，揭示了电影艺术的虚构本性。在这一意义上，这部影片也堪称一部

《开罗的紫玫瑰》画面

"元电影"。

汤姆的失踪,使得整个银幕世界和电影制作体系发生了严重的混乱,从剧院老板、制片人、影片导演到扮演汤姆的演员,都在寻找这个私自从银幕世界出走的角色,观众可以从中了解到不少有关电影的基本知识。

本片导演伍迪·艾伦是脱口秀艺人和喜剧演员出身,堪称卓别林之后的美国现代喜剧大师,而且与卓别林相似,他也是一个常常自编自导自演的电影奇才,其代表作还有《安妮·霍尔》《汉娜姐妹》《曼哈顿》等。

四、《雨果》:机械背后的造梦家

美国 2011 年上映,片长 127 分钟

导演:马丁·斯科塞斯

主演:阿沙·巴特菲尔德(饰雨果)、科洛·莫瑞兹(饰伊莎贝尔)、本·金斯利(饰乔治·梅里爱)、裘德·洛(饰雨果的父亲)

2012 年第 84 届奥斯卡金像奖最佳音效剪辑、最佳音响效果、最佳视觉效果 、最佳艺术指导、最佳摄影奖

[提问与提示]

1.电影导演是如何利用空间叙事,用镜头影像语言替代对白,增强影

片表现力的?

2. 注意影片中暗藏的隐喻,并思考导演是如何借此反思电影艺术与技术、美学与工业的关系的。

3. 作为"关于电影的电影",《雨果》通过哪些桥段向默片时代致敬,又是如何表现电影不变的"造梦"本质的?

[故事梗概]

12岁的小男孩雨果在父亲意外离世后寄宿于巴黎火车站钟楼,为了修补父亲留下的机器人,他有时会去车站的玩具店偷一些零件。在一次偷窃中,雨果被店主乔治当场抓获,乔治拿走了雨果父亲的遗物——一本机械手册。雨果心急如焚,尾随至乔治家中,结识了乔治的养女伊莎贝尔,恳求她帮自己保住手册。伊莎贝尔觉得此事蹊跷,于是两人结伴探秘,修好了机器人,却意外发现机器人作画时留下的落款是乔治的名字,这让他们十分疑惑。之后,经过一番探查,他们最终发现乔治是电影默片大师乔治·梅里爱,而这次奇幻冒险之旅也揭开了梅里爱尘封已久的电影往事……

[赏析与读解]

苏联电影大师安德烈·塔可夫斯基在《雕刻时光》里曾说:"真正有诗意的电影,不但能让不可见的世界重新呈现,而且能让我们拥有失落的时光。"著名导演马丁·斯科塞斯的首部儿童题材影片《雨果》便是如此。20世纪30年代的巴黎,小主人公雨果为了解开父亲留下的机器人之谜,和同龄孤儿伊莎贝尔一起在巴黎火车站开始自己的探险,却未曾想到这探险直接通往早期电影重要奠基者乔治·梅里爱尘封的电影事业,以及黑白默片影像背后珍贵的无声电影史。

影片斥巨资在伦敦郊外搭景拍摄,力求还原20世纪初期法国的蒙帕纳斯车站,整体空间高大宽阔,设计精巧。马丁·斯科塞斯有意将空间叙事置于时间叙事之前,特意打造了这一流光溢彩的火车站作为空间叙事的重要部分。火车站和雨果居住的钟楼形成巨大反差:车站外部空间华丽空旷,多采用黄色暖光;而钟楼内部空间则逼仄阴冷,采用蓝色冷光,隐含着雨

果孤苦无依的身世与内心世界。与此同时，人物的心理空间和物理活动空间也形成对应关系。梅里爱的电影事业及其心理变化，与他玻璃影棚的兴衰形成呼应。影棚从最初的干净宽阔变为后来的黯淡破败，正好对应着梅里爱从兴盛到破碎的电影梦。这种空间叙事丰富了影片的表现力，引起观众的共鸣与想象。

如果说《雨果》是导演马丁·斯科塞斯写给电影的一封情书，那么，这封情书暗藏了许多充满象征意味的符号内容，以及具有隐喻功能的情节。这部"关于电影的电影"将故事设置在巴黎的一座火车站内，恰是对电影的发源地——法国巴黎的强调。影片一开始，马丁·斯科塞斯就将观众带入了一个指意明确、具有象征意味的符号化空间中。火车站不仅对应着世界上最早的电影《火车进站》，而且代表着一切梦想开始的地方。电影是人类幻想与梦境的延伸，火车站本身便象征着一个梦工厂，其中每个人都心怀梦想：残疾保安对花店女孩心生爱意，肥胖先生仰慕着优雅的抱狗女人，雨果一心想修复父亲留下的机器人，落寞大师梅里爱的电影梦尘封在岁月中。影片结尾所有人的梦想都逐一实现，这不仅加强了火车站"梦工厂"的象征意味，也潜在地表达了电影的魔幻魅力——让不可能变为可能。《雨果》开篇宏大的场景也独具巧思：随着一个巨大的工业齿轮转动，昔日巴黎的昼与夜完美呈现，美轮美奂的镜头暗示出电影的主题——机械与梦。齿轮象征着机械/工业时代给人类带来的工业文明、威慑与震撼。

在《雨果》中，电影先驱们创作电影的过程被影像记录结合数字再现的方法，重新呈现于银幕。马丁·斯科塞斯重现了百年前的经典电影片段，带领观众回到经典作品《月球旅行记》《海底两万里》《日蚀》《仙女国》等的拍摄现场，借此向电影的辉煌过往致敬。那个一只眼睛被加农炮撞入的月亮脸显然是梅里爱1902年《月球旅行记》的再现；疾驰出轨的火车冲进站台，无疑取材于电影发明者卢米埃尔兄弟拍摄的世界首部电影《火车进站》，而我们通过3D特效感受到当年观众首次观影的惊悚及刺激；雨果在紧急时刻挂在大钟的时针上，以逃离抓捕，则借鉴了1923年哈罗德·劳埃德在《最后安全》里的经典演绎。雨果和伊莎贝尔在图书馆里翻看着早期电影的剧照，包括《火车大劫案》（1903）、《管弦乐队队员》（1903）

等经典影片的代表性场景，导演通过这种方式向早期电影人致敬。近年来"关于电影的电影"不断出现，渐渐形成一种电影寻根潮流。如向电影人雅克·塔蒂致敬的动画片《魔术师》（2010）、表现无声电影跨入有声电影的黑白默片《艺术家》（2011）、讲述劳伦斯·奥利弗与玛丽莲·梦露拍摄《游龙戏凤》影片的故事的《我与玛丽莲的一周》（2011），以及本节讨论的《雨果》等等。这些"元电影"无不思考电影艺术与技术、电影美学与工业的关系，具有自反性特征。

纵然黑白影像随着旧日时光一起流逝在岁月中，但电影所承载的生命记忆与美好情感却穿越一个世纪留存至今，从未被遗忘。《雨果》的确是一部致敬电影，但它所致敬的却不仅是梅里爱和早期的黑白默片，而是电影人那不竭的热情与创造力，及其对电影艺术"造梦"本质的传承。在数字硬盘替代胶片、3D技术崛起、多渠道融媒介观影的当代社会，马丁·斯科塞斯拍摄的《雨果》表面上讲述了一个怀旧的故事，发掘电影史上被尘封的往事，但内核却是反思电影艺术与技术的二元关系，展示电影永不枯竭的造梦能力，表达导演对电影历史的深情回望和对未来世界的美好想象。

Chapter 13 | 第十三章
心灵的历史与文化的象征

一、《战舰波将金号》：冲突的张力，理性的激情

苏联 1925 年上映，片长 70 分钟
编剧、导演：爱森斯坦
主演：格列高里·亚历山大洛夫（饰反动军官吉列洛夫斯基）
1958 年在布鲁塞尔国际电影节被评为有史以来 12 部最佳影片之首

[提问与提示]

1. 体会影片的紧张感，强弱相间、错落有致的节奏感，恢宏的力度和气势。

2. 注意画面与构图的匠心独运，思考影片如何表现人的孤立无援，又如何表现气势宏大的力量的觉醒和汇聚？

3. 注意镜头的剪辑以及通过对比（运动/静止、大/小、整齐/散乱、强/弱）产生的力量。

4. 注意电影某些细节的运用（许多细节反复出现），如眼镜、婴儿车、花伞、残疾人等。

5. 爱森斯坦在影片中非常注重利用"类型演员"来表现人物，注意影片是如何塑造人物形象的，哪些人物给你留下了深刻印象？

[剧情梗概]

20 世纪初的俄国，沙皇的统治十分腐败，人民群众对沙皇的反抗此起彼伏，政府的血腥镇压更激起了全国人民的反抗。军官们对黑海舰队的水

兵的欺凌，使水兵们忍无可忍。

沉睡的石狮，苏醒的石狮，怒吼的石狮，象征着人民的觉醒和怒吼。

黑海舰队的12艘军舰被调来镇压起义者——战舰波将金号上的水兵。双方逐渐逼近，波将金号上的水兵开始备战，气氛立即紧张起来。但是被调遣来的军舰拒绝向波将金号开火，战舰波将金号穿过12艘军舰列成的阵势，驶出港口，驶向公海，驶向自由的天地。

[赏析与读解]

此片为电影大师爱森斯坦27岁时导演的作品。影片本为纪念1905年俄国革命而受命拍摄，是一部意识形态非常浓郁的政治宣传电影，但其艺术成就之高甚至使得西方资本主义国家都忽略其意识形态性而承认其艺术性。据说，纳粹德国的宣传部部长戈培尔看了影片后，就感慨纳粹德国缺少这样有无穷的艺术感染力的纳粹思想宣传片，于是下令德国的电影工作者努力拍出类似的影片。

这是一部气势恢宏、具有史诗格调的影片，充满诗情画意，思想和理性浓郁得仿佛要溢出画外，是爱森斯坦实践其理性蒙太奇理念的绝佳案例。

影片结构严谨，章法井然。爱森斯坦曾自述，从战舰的细胞到战舰整体，又从舰队的一个细胞到整个舰队机体，主题中革命友爱的感情由此增长起来。影片就是这样层层推进的，其间的逻辑力量和理性精神昭然若揭，产生了震撼人心的效果。而且，影片超越了对一个事件的记录或描写的局限，集中体现了当时俄国的社会状况、革命前后进步与反动势力之间的对抗。

影片的结构分为五个部分，按事件发生、发展的时间顺序编排：

（1）人和蛆。

（2）后甲板上的冲突。

（3）为死者呼吁报仇。

（4）敖德萨阶梯。

（5）与舰队相遇。

这五个部分统一在同一个主题下，以两条相反的、对立矛盾的动作线

（正题/反题）来延伸和发展。

人和蛆：军官要士兵吃腐肉——士兵拒绝。

甲板上：军官要镇压拒绝者——士兵开始起义。

死者激发人们：哀悼水兵（低潮）——群众愤怒。

敖德萨阶梯：联欢、轻快、抒情——镇压（高潮）。

与舰队相遇：不安、压抑——胜利通过，欢呼。

爱森斯坦是按照最经典的悲剧形式——五幕悲剧来结构影片的。而影片的内部结构和情节节奏等方面，则遵循"黄金分割率"，即2∶3的比例。如影片的最低潮"死者运上岸"是在第二部分结尾与第三部分开头处（2∶3），影片的最高潮置于第三幕结尾与第四幕开端处（3∶2，或者说反向的2∶3）。显然，整部电影高潮、低潮相间，节奏紧张而有规律，具有强烈的诗意效果和音乐感。

《战舰波将金号》在短短的70多分钟的时间里，镜头多达1346个，节奏紧张有力。尤其是敖德萨阶梯段落，极具惊心动魄的震撼力。其放映时间约7分钟，镜头超过150个（平均每个镜头时值不到3秒），镜头的组接产生了极强的蒙太奇效果和节奏感，群众的四散奔走与沙俄军队的步步紧逼、沙俄军队整整齐齐地向下走与

《战舰波将金号》片段

《战舰波将金号》画面

《战舰波将金号》画面

母亲抱着死去的孩子孤孤单单地向上走形成鲜明的对比。反复强化的对比和冲突,一系列动作镜头的分解和复现,使得时间仿佛被拉长了,空间仿佛被扩大了。强烈的视觉冲击力、艺术震撼力与丰蕴的思想内涵也由此产生。据说,一般情况下走完敖德萨阶梯只需2分钟,但在影片中,沙皇军队从上走到下,在银幕上却整整用了近7分钟。当然,其间穿插了大量的其他镜头——大多是一些孤立的却反复出现的特写或大特写的细节或动作镜头,处于全景镜头中的沙皇军队只是一条外在的线索。因此,敖德萨阶梯给人的心理时间远远大于其物理时间和放映时间,几乎给人以永远走不完的感觉。

敖德萨阶梯一共有四个段落:

(1)奔逃(28个镜头):突然,欢快、祥和、轻松的形势急转直下,音乐大变,沙皇军队屠杀群众,群众四散奔逃。

(2)母与子(63个镜头):母亲抱着垂死的儿子(圣母与圣子的原型形象)向阶梯上走,与沙皇军队向下屠杀群众形成了强烈的对比。

(3)婴儿车(56个镜头):婴儿车沿着台阶下滑,但下滑的瞬间被延宕,似乎总也滑不到悲剧的尽头,令人揪心不已。

(4)雄狮的觉醒与怒吼(28个镜头):舰队开炮还击,三个石狮的镜头快速剪辑在一起。

敖德萨阶梯气势磅礴,惊心动魄,堪称"经典中的经典"。它隐喻着反动派无休无止的血腥屠杀,也昭示着民众觉醒的必然性及醒来之后所产生的伟大力量,洋溢着革命激情和理性批判精神。

不过，爱森斯坦过于强调蒙太奇的理性力量，过于强调镜头之间的冲突，几乎忽略了镜头内部的表现力。在影片中，每个单镜头内部的画面往往是平面化的，信息单一。而且，镜头与镜头之间的关系是强制性的，大都取决于导演的理性意图（导演把自身的主观意图强加给观众）。此外，演员的表演也偏于类型化和脸谱化。当然，这些只是瑕不掩瑜的不足之处。

二、《公民凯恩》：现代性的深远指向

美国1941年上映，片长117分钟
编剧：赫尔曼·曼凯维奇、奥逊·威尔斯
导演：奥逊·威尔斯
主演：奥逊·威尔斯（饰凯恩）、萝西·科明戈尔（饰苏珊）
1942年奥斯卡金像奖最佳剧本奖
在1962年、1972年、1982年三次"世界电影十大佳作"评选中名列第一
在1987年"美国十大佳片"评选中名列第一

[提问与提示]

1. 思考凯恩形象的复杂性及其文化象征意义，思考影片名称的象征内涵。

2. 电影通过哪几个人来叙述他们眼中的凯恩？是否有矛盾？综合起来是一个怎样的凯恩？你个人如何评价凯恩？

3. 注意一些电影语言——景深镜头、长镜头、运动摄影、音响蒙太奇、画面构图等的使用并思考其表现效果。

4. "玫瑰花蕾"到底象征着什么？童年记忆对一个人的成长可能会起到什么样的作用？

5. 通过此片思考电影与戏剧的某些不同之处。

[剧情梗概]

报业大王凯恩孤寂地死在他庞大的庄园中,临死前吐出"玫瑰花蕾"几个字。凯恩的死尤其是"玫瑰花蕾"引起人们强烈的好奇。

记者汤姆逊受命对凯恩生平作深入的调查,并试图弄清这一临终遗言的真实含义。他分别访问了五个人,每个人的评述都各有不同,体现出凯恩性格中的诸多矛盾,但"玫瑰花蕾"之谜仍未解开。

最后在工人们焚烧的旧物中,凯恩儿时玩过的雪橇的底板上赫然刻着"玫瑰花蕾"这几个字。

[赏析与读解]

如果我们知道这部影片竟是奥逊·威尔斯年仅25岁时的作品,而且几乎是自编自导自演的话,就不能不叹为观止。

电影理论家巴赞称《公民凯恩》从形式到理念,"都是一个意义重大、果实累累的贡品",是"一篇关于方法论的著述",并极力赞誉其技巧上的包罗万象。[1] 法国著名电影导演特吕弗在1975年声称,从1940年以来,电影史中一切有创见的东西都来源于奥逊·威尔斯的《公民凯恩》和让·雷诺阿的《游戏规则》。从这些大师由衷的溢美之词中,我们不难发现《公民凯恩》之伟大。

我们先来看影片所塑造的人物形象及其蕴含的现代意义。诚如当年《公民凯恩》的海报所示,凯恩的的确确是一个非常复杂的、一言难尽的人。有的人恨他,有的人爱他,有的人对他好奇,有的人先忠实于他而后又背叛他。电影中的一些人物或报界传媒对凯恩的评价五花八门:一个不折不扣的共产党,一个只爱自己而没有信念的人,一个法西斯主义者,一个和平主义者。而巴赞在分析凯恩时则认为凯恩是一个存在主义者。

无疑,凯恩的一生是反抗命运的一生,充满传奇色彩,他信奉积极进取、主动出击、绝不屈服的人生信条,对财富充满占有欲,也非常粗暴,

[1]〔法〕安德烈·巴赞:《伟大的双连画——评〈公民凯恩〉和〈安倍逊大族〉》,收于杨远婴、徐建生主编:《外国电影批评文选》,世界图书出版公司北京公司,2014年,第32—45页。

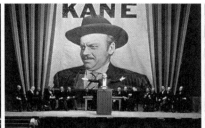

《公民凯恩》画面

常常把自己的主观意志强加于人。在那座宫殿般的庄园里，他就像一个为所欲为的暴君。凯恩无疑有着非常强烈的自我意识，他好几次咆哮般地吼道："我是凯恩！"

然而在强悍、进取的另一面，凯恩又是一个情感的弱者和渴求者，对童年时期的纯真和母爱亲情的留恋成为他一辈子挥之不去的童年情结。当然，凯恩是一个矛盾体，他渴望爱，但又把爱看成一种权力和占有。此外，凯恩也有真诚的一面，仗义执言，为民请愿，对苏珊的感情十分真挚（宁可政敌把丑闻公之于众，甘冒牺牲自己的政治前途的风险，也不向政敌妥协）。

从另外一个角度来说，凯恩虽是一个事业上和财富上的成功者，却是一个情感追求上的失败者，不可避免地陷入人性的异化和孤独。就此而言，《公民凯恩》体现了创作者对现代性的深刻反思，凯恩堪称一个相当典型的美国形象，代表了一种独特的美国性格，隐喻整个美国。联想到今天现实生活中作为超级大国的美国的所作所为，拍于半个多世纪之前的《公民凯恩》简直称得上美国文化精神和文化形象的伟大寓言。奥逊·威尔斯简直是先知先觉地深刻反思了美国文化。

除此之外，影片在艺术上也具有不容置疑的现代性。这首先表现在影片结构的开放性上。本片打破了有序完整的时空结构和以情节的因果关系为主线的传统叙事模式，巧妙地借助记者的采访活动，把与凯恩有关的人一一串起，把围绕主人公凯恩所发生的纷繁生活事件按照不同人的视角分成若干片断。这些片段在电影中是破碎的，不同人眼里的凯恩也不同，甚至完全相互矛盾。每个人都触及了凯恩的一个侧面，是真实的，但又是片

面的。而观众在观影活动中,通过积极的完形心理活动所形成的凯恩形象无疑是完整、立体、复杂而又鲜活的。这也把思考的余地还给了观众,是对现代电影观众的最大尊重。因而,《公民凯恩》绝非一部好莱坞传统意义上的戏剧化电影,而毋宁说是对好莱坞的叛逆,是一首独特的"电影诗"。正如特吕弗在辩解商业上的失败时讲到的:"好莱坞的财政专家们(说句公道话,这也包括世界各地的电影观众)能接受优美的散文——甚至能接受富于诗意的散文——但在接受纯粹的诗、传说、寓言和神话时,却颇感困难。"

《公民凯恩》片头

《公民凯恩》片尾

其次表现在镜头语言的革新上。影片中有许多为人所称道的经典镜头。如极为娴熟、令人耳目一新的长镜头技巧:片首,摄影机从凯恩庄园的外景逐渐向里推,节奏缓慢而沉稳,当穿过带有 K 字的大铁门时,一块"禁止入内"的木牌赫然而立,无疑寓意着一场艰难的探索人的复杂心灵奥秘的旅程即将开始。与片头呈呼应态势的是片尾,摄影机从庄园里渐渐往外推,逆向穿过带有 K 字的铁门,停留在栏杆上挂着的一块写有"私人领地——闲人免入"字样的木牌上,寓意着这趟心灵之旅没有终点,没有答案。又如著名的穿过海报、霓虹灯、天窗而进入夜总会的升降长镜头,表现歌剧院中苏珊无可救药的唱歌水平的镜头,都是十分精彩的"镜头内部的蒙太奇"。

再如著名的早餐蒙太奇镜头,通过表现早餐桌上凯恩与前妻爱米丽的空间距离与心理距离的变化,生动地叙述了两个人感情破裂的事实。

镜头一:凯恩与爱米丽穿着春天的服装在餐厅用早餐,一边吃一边亲昵地注视对方,并微笑。

镜头二:凯恩与爱米丽穿着夏天的衣服用餐,爱米丽看凯恩,凯恩低头看报,不予理睬。

镜头三:凯恩与爱米丽穿着秋天的衣服用餐,爱米丽与凯恩都埋头用餐,谁也不看谁,好像急于吃完离开。

镜头四:凯恩与爱米丽穿着冬天的衣服用餐,两人冷眼相视,爱米丽看凯恩,互不理睬。

还有一个在完整的画面内呈现多种复杂的人物关系以及丰富的内容的景深镜头,颇让人称道。

远景：在户外雪地中玩雪橇、浑然不知自己的命运即将发生重大变化的小凯恩。

中景：懦弱无能，搓着双手无可无奈、不知所措，无法承担父亲责任的父亲。

近景：刚毅、倔强、冷静得让人感觉到近乎阴冷，正在毫不犹豫地签下改变小凯恩命运的文件的母亲；积极参与共谋改变小凯恩的命运，接下来要左右小凯恩，但又将受到长大之后的凯恩挑战的监护人撒切尔。

诚如路易斯·贾内梯在《认识电影》中所评价的："在《公民凯恩》中，几乎所有的成分都交织在一起，形成复杂的结构，有时形式奇特。但视觉上的复杂性并非单纯浮夸的修饰。各种形象的设计是为了最大限度地提供信息，而且往往用一种挖苦的方式。"[1]

三、《偷自行车的人》："还我普通人"

意大利 1948 年上映，片长 89 分钟

编剧：柴伐梯尼、德·西卡

导演：德·西卡

主演：兰贝托·马乔拉尼（饰安东·里西）、恩佐·斯泰奥拉（饰小布鲁诺）

1949 年第 22 届奥斯卡金像奖最佳外语片奖

1949 年好莱坞外国记者协会最佳外国影片金球奖

1949 年第 3 届英国电影学院奖最佳影片奖

在 1952 年英国《画面与音响》评选的电影诞生以来的十大最佳影片中被列为首位

[提问与提示]

1. 体会影片的纪实风格，思考影片是通过哪些方面来达到这种纪实

[1]〔美〕路易斯·贾内梯：《认识电影》，胡尧之等译，中国电影出版社，1997 年，第十二章图 12-5 图说文字。

风格的。

2. 影片的几个主角都是非职业演员，注意体会他们表演的质朴及魅力。

3. 注意本片在结构上的特点，思考这部影片与大部分美国电影的不同之处。

[剧情梗概]

失业和贫困笼罩着第二次世界大战后的罗马。无数失业者在焦急地等待着，希望有一份幸运的工作落在自己头上。好不容易找到一份工作的安东的自行车却被人偷了，为了能继续工作，他只好去偷别人的自行车，却被人抓住。

儿子布鲁诺看到了这一幕，他抱着被围观的爸爸，大声哭喊。车主发现了布鲁诺，突然大声说："放了他，让他走吧。"

安东流下了眼泪，牵着儿子的手，步履沉重地走在街上。他俩越走越远，消失在茫茫人海之中……

[赏析与读解]

《偷自行车的人》是意大利新现实主义的代表性作品。所谓新现实主义，是第二次世界大战以后出现在意大利的一个重要的电影流派，它在电影史上确立了写实主义电影美学类型（此外，大的电影美学类型还有戏剧化电影美学、现代主义电影美学、后现代主义电影美学等），占有重要的历史地位。

新现实主义曾提出"还我普通人"的口号。新现实主义的重要代表人物之一、本片编剧柴伐梯尼曾坦承自己讨厌那些多少有点假想成分的英雄人物，认为应该告诉观众，他们自己才是生活的真正主角。本片的故事原型取自一个真实发生过的新闻事件。影片主角安东及周边人物（甚至是那个害人的小偷，本身也是一个生活的受害者，而且可能比安东更惨）都是一些普普通通的、整日为衣食奔波的城市下层平民，且都是由现实生活中的小人物——一些非职业演员扮演。据说德·西卡在为这部影片寻找资金时，美国的一位著名制片人表示愿意提供资金，但条件是由某位美国著名

影星出演主角。这一建议被德·西卡断然拒绝。在影片中，这些普通的小人物毫无例外地面对着生活的贫困和窘迫以及由此带来的孤独与冷漠。这非常深刻地触及了当时二战刚刚结束之后意大利人的生活现实以及人们所共同关心的社会问题。正如一位意大利电影理论家所说的，新现实主义是一种民族语言，它并不试图通过电影探求一条新的道路，而只是想直接地、明确地揭示当时的现实。从某种意义上说，新现实主义对于德·西卡、罗西里尼

《偷自行车的人》画面

等导演不仅仅是一种美学风格上的选择，更是一种在现实制约之下的道德选择。

新现实主义还提出了一个响亮的口号——"把摄影机扛到大街上去"。这一口号的提出也在一定程度上决定了新现实主义电影在电影语言和风格上的一些重要特点，如实景拍摄、自然光照明、较为稳定的镜头语言、平实的拍摄角度等。美国电影评论家爱德华·默里对本片的评价较为中肯全面："《偷自行车的人》典型地代表了德·西卡的导演风格。影片中没有爱森斯坦式的'冲击剪辑'和蒙太奇结构之类惹人注目的剪辑技法。也没见德·西卡象威尔斯那样运用摄影机和音响。影片中没有惊人的拍摄角度，没有出人意料的摇镜头，没有划，没有'闪电式混合'。但是德·西卡跟威尔斯一样往往以长镜头表现情节——让摄影机耐心地记录那似乎是生活本身展开的情景，但他又有别于威尔斯，不采用纵深的戏剧化构图。德·西卡的艺术是一种隐藏艺术的艺术。他的风格将人们的注意力引向主题而不是引向风格本身。在整部《偷自行车的人》中，德·西卡交替使用固定摄影镜头、慢移动拍摄和慢摇拍镜头。这种技法的作用是使观众几乎觉察不

到制片的技巧。"[1]影片仿佛是对现实生活的客观记录,摄影机似乎是紧紧地跟随着安东在罗马的大街小巷里行走,非常冷静、客观、忠实地记录着一切。正如影片编剧柴伐梯尼认为的,影片成功的秘诀就在于摄影机热切地追随它的人物,"跟踪"他们,待在他们身后"跟拍",这也使电影具有鲜明的纪录风格。

影片的剧作结构与生活本身的流程一致,整部影片由众多互不相关的偶然的小事或小插曲按生活的顺时针方向松松地连缀在一起。这些事件仿佛就是琐碎生活本身,它们之间没有必然的因果关系,也没有紧张的戏剧化冲突,却最大限度地体现了现实生活的逻辑。

当然,新现实主义并不是纯粹照搬生活,也不是事无巨细的生活流水账的记录,而是有所取舍、有所集中和概括。本片在安东失业、找工作、丢自行车、找自行车、偷自行车的过程中,自然而然地带出了当时罗马的一些生活场景——警察局、自由市场、教堂、剧院、贫民窟、富人区、妓院。这些真实的生活场景展示了人与环境同体共生的关系,有力地衬托了人物的生存境遇,最大限度地表现了主人公的命运,揭示了一个极为悲怆的主题——"穷人因为生活所迫也可能会去偷"。同时,这些流动不息的生活场景构成了影片情节的背景,渲染了一种阴暗低沉、悲凉抑郁的影片基调。

虽然如此,影片并不是悲观压抑得让人感到没有希望和温情,温馨的家庭关系、朋友间的互助,特别是片末父子之间无言的理解和原谅,都让人感受到生活的希望,动人的亲情和浓郁的人道主义意味弥漫其中。父子俩的手拉到了一起,预示着重新开始生活的希望的萌发。创作者对两只手拉在一起的细节表现(特写镜头),使得影片从日常生活琐事中超越出来,提升到意味深长的人性和艺术表现的层面。

与所有的新现实主义电影一样,《偷自行车的人》是一部朴实淳厚、洋溢着人道主义温情的电影。

[1]〔美〕爱德华·默里:《十部经典影片的回顾》,张婉晔等译,中国电影出版社,1985年,第29—30页。

四、《铁皮鼓》:"小人儿"看到的壁画,"铁皮鼓"敲出的历史与人生

德国 1979 年上映,片长 142 分钟

原著:君特·格拉斯

编剧:沃尔克·斯隆多夫等

导演:沃尔克·斯隆多夫

主演:马里奥·阿多夫(饰父亲)、大卫·本奈特(饰奥斯卡)、安格拉·温科勒(饰母亲)、达尼尔·奥勒布里斯基(饰表舅)

1979 年联邦德国金碗奖

1979 年戛纳国际电影节金棕榈大奖

1980 年奥斯卡金像奖最佳外语片奖

[提问与提示]

1. 这部电影最大的特点是什么?

2. 分别阐述下列物象的隐喻意义或象征意义:侏儒、铁皮鼓、鱼、祖母(片头片尾两次出现)、纸牌、奥斯卡的两个父亲。

3. 君特·格拉斯曾说:"《铁皮鼓》表现的是德国一个'发育不全'的阶段,这一点已在奥斯卡身上人格化了。"应怎样理解这句话?

4. 怎样理解影片中大量的混乱与颠倒、扭曲与不健全?

5. 奥斯卡为什么"弑父"?为什么又被儿子用石头击中头部?有什么象征意义?

[剧情梗概]

看到丑恶现实的 3 岁孩童奥斯卡决定不再长高,故意从地窖的梯子上滚下去,摔成了侏儒。从此,他与母亲送给他的 3 岁生日礼物铁皮鼓相伴,而且获得了一种特异功能,只要尖叫一声,周围的玻璃就会哗然而碎。

二战中,他经历了人世沧桑,并在父亲的葬礼上决定长大。他把伴随自己 18 年的铁皮鼓扔进墓穴,然后自己也跳进墓穴。人们把他救起,发现

他正在成长。

[赏析与读解]

　　影片《铁皮鼓》无疑是一部非常奇特的作品，通过一个小孩或者说是长不大的侏儒的"陌生化"视角，展现了德国的一段特定历史，并进行了深刻的哲理思考。影片大胆夸张、诡异奇绝，融哲理性、史诗性、荒诞感与历史真实、超现实于一体。

　　影片改编自德国著名作家、1999年获诺贝尔文学奖的君特·格拉斯创作于20世纪50年代的小说。影片最大的成功自然是塑造了奥斯卡这个独特的人物形象。影片以奥斯卡为中心，考察他在各种不同场合所做出的反应，揭示其在撞上了人墙和社会之墙时所做出的反应的独特性。通过奥斯卡这一独特的形象，影片对那段德国历史作了一种人格化、艺术化的叙述。正如原小说作者君特·格拉斯的自述，《铁皮鼓》表现的是德国一个"发育不全"的阶段，这一点在奥斯卡身上人格化了。

　　的确，奥斯卡是一个不正常的人物，甚至是一个"怪物"。对于这一点，导演斯隆多夫曾坦言，奥斯卡首先是"我们这一世纪的怪物，也许还是我们德国文化的怪物"。因而，奥斯卡实际上是一个象征意义高度集中的艺术符号，是一种超现实的独特存在。通过这一独特的、非理性的、荒诞化和"陌生化"的视角，影片透视的是一段发人深省的历史，从普法战争、第一次世界大战到第二次世界大战，时间跨度长达半个多世纪。影片表达的是异常严肃且丰富复杂的主题意蕴：民族问题、侵略问题、德国民族的劣根性、人性的扭曲与变异、性的混乱与伦理的罪恶等等。

　　总体而言，奥斯卡长不大的"侏儒"形象的象征意义主要有三点：

《铁皮鼓》海报

其一是恰如作为叙述者的奥斯卡的画外音所说，是奥斯卡对混乱扭曲的社会与人伦的无声的拒绝和抗议。因为"他拥有两个非常当代的个性：拒绝和抗议，有力到能使玻璃破碎"。

其二是"侏儒"的零增长象征着在这一特定的历史阶段德国畸形发育的社会、被扭曲的民族精神和人性的大倒退。

其三是通过"侏儒"把奥斯卡"定格"在童年，使得这一形象具有与每个德国人（还可以扩展至每一个观众）的童年经历相关联的普泛性意义。这正如导演斯隆多夫在谈到不选成年侏儒为演员而单选12岁的少年（只有轻微的发育障碍）时说的："每一个人都会认为，奥斯卡的问题是属于侏儒的问题——也就是说，那是侏儒遇到的困境，与我无关。然而，每一个人都有过童年，都会怀念过去的童年，而且也很愿意再回到童年，至少回忆起童年——任何人都可以在一名儿童身上找到共同点。"

影片中的许多物象均具有浓郁的象征意义，简略分析如下：

（1）鼓：影片中那只红白相间的锯齿形图案的铁皮鼓，具有奇特的魔力，其内涵也极为复杂，甚至有时是互相矛盾的。它既是奥斯卡抗争现实的有力武器，也可以为德国军队表演慰劳娱乐，甚至使充满血腥的法西斯进行曲变调成轻柔优美的圆舞曲，还给奥斯卡的亲生父亲带来死亡的噩运。但无论含义如何复杂，有一点是可以肯定的：铁皮鼓是特殊年代的特殊产物，是非理性和反常规的，所以奥斯卡用铁皮鼓给父亲送葬，象征着对一个时代的埋葬，象征着对一个正常社会来临的希冀。

（2）鱼：在中国古代，鱼与生殖进而与不正当的两性关系等隐喻意义相关，在本片中，鱼的象征意味似乎与此不谋而合，象征着奥斯卡母亲、父亲、舅舅三者之间混乱的性关系，这是颇有意味的。鱼第一次出现在奥斯卡跟踪母亲与舅舅幽会时，第二次是一家人到海滩上捕鱼，母亲看到大鱼肚子里塞满小鱼（象征违反自然的男女关系），开始恶心呕吐；父亲凶残地宰鱼，强迫母亲吃鱼；最后母亲发狂般地、自虐性地猛吃鱼直至死亡，明显隐喻了母亲的自作自受，以及向不公正的命运所做的无望的自杀性抗争。

（3）纸牌：纸牌自然是命运捉摸不定、神秘莫测的象征。一次是在奥

斯卡的生日宴会上,大人们玩着纸牌,而主角奥斯卡则与他们格格不入,冷眼旁观,目睹了母亲与舅舅的调情。打牌时,画面上人物的面部被高强度光照射,呈惨白色,周围环境则是深黑色,黑白形成了巨大的反差,使得打牌的人看上去形如鬼魅,仿佛在死亡的地狱中蠢蠢欲动。整个场面渗透着死亡的气息,象征着他们的厄运即将到来。另一次则是奥斯卡的舅舅很偶然地因为奥斯卡(奥斯卡要回去取铁皮鼓——铁皮鼓在这里成为命运凶险的根源)而被卷进了邮局的战斗,在外面激烈的枪炮声中,他们面对无法自主的命运、即将来临的死亡,又一次玩起了纸牌。

(4)祖母的大裙子:在影片中第一次出现时,是祖父借这个大裙子不但躲避了宪兵的追捕,也与祖母不无滑稽、黑色幽默地苟合。以后各代人的故事无疑都起源于这次非常规的、极为偶然的性苟合。所以大裙子既有性隐喻,更是生命起源和生命母体的象征。祖母在影片开始和结束时均出现,无疑隐含了导演对伟大母爱寄寓的民族复苏和新生的殷切希望。还有一个发人深省的镜头是奥斯卡在看不惯现实之后,找到祖母的裙子作庇荫,似乎想重新回到母体。影片末尾,奥斯卡和玛丽亚在历经沧桑的历史见证人祖母的目送下乘火车远行的镜头,正是这种希望的影像化表达。这使得影片在深刻的反思之余,透出些许希望和光明的亮色。

影片的画面及布景堪称华美,有一种史诗的气势和巨型壁画的效果。施隆多夫坦言,这是一幅巨大的壁画,而且是被一个"小人儿"看到的壁画。

总之,这是一部较为典型的现代主义风格倾向的优秀影片。在电影语言上也颇多探索,如有意暴露的叙述者、反常规的视角(奥斯卡出生时看到了两个倒着的父亲)、大胆离奇的剧情、以理念为核心的自由联想、开放的文本、密集的象征符号、超现实的剧作结构等等。

当然必须指出的是,在影片中,哲理内涵的负载有时过于沉重,象征意象太多太密集。有报道说,《铁皮鼓》的原作者君特·格拉斯自曝少年时曾经参加党卫军,舆论哗然,引发种种针对君特·格拉斯的严厉批评和谴责。但不管怎样,能写出《铁皮鼓》这样深刻反思历史的作品的君特·格拉斯,是值得尊重的。毫无疑问,如果没有对自我的反思,对历史的反思

是不可能完成的。而君特·格拉斯的反思，是如此深刻，如果不是对德意志民族的纳粹历史有过深入骨髓的、"忍住恶心看自己呕吐"式的反思，那种通过"大鱼肚子里塞满小鱼"等意象，把政治的混乱、意识形态的迷乱置换为生理上的恶心、伦理上的错乱，以侏儒来隐喻国家民族等神来之笔是不可能产生的。

五、《何处是我朋友的家》：简单，但淳厚、深刻

伊朗 1987 年上映，片长 83 分钟

编剧、导演：阿巴斯·基亚罗斯塔米

主演：巴巴克·艾哈迈德·波（饰阿默德）、艾哈迈德·艾哈迈德·波（饰穆罕默德）

[提问与提示]

1. 体会影片的纪实风格以及相应的电影语言。
2. 为什么阿巴斯的影片常以孩童为主角？
3. 为什么影片具有简单却淳厚、深刻的特点？
4. 电影成功的标准是什么？是不是一定要大投资、大制作？
5. 以这部影片为契机，再观赏一批伊朗新电影，思考它们的共性和个性，进而思考伊朗电影对中国电影的启迪和借鉴意义。

[剧情梗概]

穆罕默德的同桌阿默德发现自己不小心把穆罕默德的作业本拿回了家。阿默德知道这个作业本对穆罕默德意义重大，因为老师已经警告后者，如果再不把作业写在作业本上，他将会被开除。阿默德心急如焚，想赶紧把作业本还给穆罕默德，但他费尽千辛万苦也没找到朋友的家。

第二天，正当穆罕默德害怕时，阿默德递给他作业本，并告诉他，作业已帮他写好了。

[赏析与读解]

我们先来看两个世界级电影大师对阿巴斯的评价。

戈达尔说:"电影始于格里菲斯,止于基亚罗斯塔米!"[1]

黑泽明说:"很难找到确切的字眼评论基亚罗斯塔米的影片,只需观看就能理解他是多么了不起。雷伊去世的时候我非常伤心。后来,我看到了基亚罗斯塔米的影片,我认为上帝派这个人就是来接替雷伊的,感谢上帝。"[2]

如此高的评价出乎意料,却在情理之中。在一定程度上,阿巴斯以及在他的带动下崛起的伊朗新电影以其卓然不群的存在引人侧目,甚至可以说改写了以西方为中心的世界电影史。无疑,伊朗新电影是一直居于世界电影史话语中心的好莱坞电影和欧洲艺术电影之外的一种独特存在。

《何处是我朋友的家》的故事非常简单,几乎可以说近于琐碎,讲述了一个小学生为了还给同学作业本而寻找他的家的故事。情节的发展始于课堂,又终于课堂,但简单之中的淳厚却令人回味无穷。执拗单纯、浓眉大眼、眼神中充满焦急与哀伤的阿默德给人留下了深刻的印象。阿巴斯曾自述他喜欢在影片中探讨"追求真理"的主题。影片《何处是我朋友的家》中的阿默德寻找朋友的家不正是寻找真理的一种隐喻吗?阿巴斯显然是通过阿默德寻找朋友的家来寻找真理的。电影多次聚焦于阿默德奔跑的动作,镜头运动灵活,角度多变,一会儿拍阿默德迎面跑来,一会儿表现阿默德在山野密林间奔跑,摄影机跟着他快速移动。事实上,真理不一定掌握在成年人手中,对少

《何处是我朋友的家》海报

[1] 转引自单万里:《大器晚成 大盈若缺——伊朗导演阿巴斯·基亚罗斯塔米素描》,载《当代电影》,2000年第3期。

[2] 同上。

年阿默德来说,真理就在他锲而不舍地寻找朋友的家的过程中。

影片表露的对儿童情感的尊重、同情和理解令人动容。影片显然不是以高高在上的成人视角来俯视儿童的行为。儿童有自己的真诚和执拗,阿默德对同学的真诚关切、有情有义和强烈自觉的责任感足以令许多成年人汗颜。这正如导演自己所说的:"我很重视孩子,因为从孩子身上我学到了更多他们自己的生活哲学。""我爱孩子,他们真是奇妙的创造!假如我是一个摄影师,我一定选择孩子作为摄影的对象,因为他们表现得更率直和正大光明。孩童们知道如何在重重束缚着我们的各种传统及社会规范中,活出真正的活力。"[1] 这也正是阿巴斯的大部分影片均以儿童为主角的原因。在影片中,大人们总是自以为是,用成规来压制儿童,漠视儿童的申辩与权利。如老师在课堂上斥责学生,并非因为学生未做功课,而是因为学生没有按规定把功课写在作业本上。阿巴斯用一种幽默嘲讽颠覆了大人的自以为是,如影片结束时,老师竟被阿默德蒙混过关,表扬穆罕默德的作业做得好(其实是阿默德为了使穆罕默德免于受罚而开夜车完成的)。这是对成人世界的一种警示。

与阿巴斯的其他影片一样,《何处是我朋友的家》植根于伊朗的大地和普通人的现实生活之中,极为真实生动地呈现了伊朗人民顽强执着的精神和简朴的生活风貌,有着深厚的民族文化底蕴,堪称表现伊朗民族心灵的电影史诗。阿巴斯曾谈到过对美国电影的看法:"我对当时美国电影人物的印象是,他们只存在于电影中而不是现实生活中。"而他追求的则是另一种类型的电影:"我们在新现实主义电影中看到的人物却随处可见:一家人、朋友和邻居。我意识到电影人物是真实的,电影可以谈论生活,谈论普通人。"[2]

与这种自觉追求相对应,影片有意识地模糊纪录和虚构之间的界限,以纪录电影的风格还原了日常生活的真实质感,似乎一切都返璞归真。片中的演员均为非职业演员,是极为生活化的、"不表演的表演",极易引发

[1] 转引自叶基固:《阿巴斯电影的风格特征》,载《当代电影》,2000年第3期。
[2] 转引自单万里:《大器晚成 大盈若缺——伊朗导演阿巴斯·基亚罗斯塔米素描》,载《当代电影》,2000年第3期。

观众的认同。影片大部分都是实景拍摄,采用自然光效,而且具有即兴拍摄的特点,常常会有一些与影片情节无关的闲笔。在镜头方面,影片较多使用单个的远景长镜头(即导演所说的"场面—段落镜头")和近景镜头,较少使用特写镜头。因为在导演看来,"用场面—段落镜头更好,为的是让观众能直接看到完整的主体。特写镜头剔除了现实中的所有其他元素,而为了让观众进入情景和作出判断,必须让所有这些元素都在场。以尊重观众为原则采用合适的近景镜头,能让观众自己选择感动他们的事物。在场面—段落镜头中,观众可以依据自己的感觉选择特写"[1]。因此影片的影像风格介于纪录片和故事片之间,而且两者之间的界限非常模糊。

阿巴斯着力于"寻找简单的现实",影像风格质朴简约,人物之间没有大的戏剧性冲突,而是仿佛自在地在画框内呼吸行走。影片打破了一般电影的叙述结构,形式上意随兴走,情节发展乃至拍摄过程都具有不确定性的特点,极为随意自然。

"窥一斑而略知全豹",以《何处是我朋友的家》为代表的伊朗新电影的成功对中国电影的发展有着重要的启示性意义。

六、《千与千寻》:东方魔幻动画经典

日本 2001 年上映,片长 125 分钟

编剧、导演:宫崎骏

配音:柊瑠美、入野自由、中村彰男、夏木真理

2002 年第 52 届柏林国际电影节金熊奖

2003 年第 75 届奥斯卡金像奖最佳动画长片奖

2003 年第 30 届安妮奖最佳动画长片、最佳导演、最佳编剧、最佳配乐奖

[1] 转引自单万里:《大器晚成 大盈若缺——伊朗导演阿巴斯·基亚罗斯塔米素描》,载《当代电影》,2000 年第 3 期。

[提问与提示]

1. 思考《千与千寻》的叙事结构与好莱坞电影的相似性。
2.《千与千寻》具有哪些日本传统文化内涵？
3.《千与千寻》作为动画片，在想象力建构层面与真人电影的区别何在？

[剧情梗概]

一个名叫千寻的少女在一次搬家旅途中，和父母意外闯入一个各种神灵生活的世界，父母因贪婪而变为猪。为了拯救父母，千寻来到汤婆婆掌管的汤屋工作。作为交易，千寻把自己的名字送给了汤婆婆。在白龙的帮助下，千寻历经艰难险阻，最终成长为一个勇敢勤劳的人，不仅成功救出父母，也从汤婆婆手中重新赎回自己的名字，再次回到人类世界。

[赏析与读解]

从叙事的角度来看，《千与千寻》成功地借鉴了好莱坞经典三幕剧的叙事结构和英雄成长原型。好莱坞经典剧本的写作严格遵循三幕剧和人物成长弧线这两大关键要素，通过人物的经历来推进故事，并在铺垫、发展、伪胜利、灵魂黑夜、反转、终场等叙事关键节点上安置障碍和阻力，让人物一步步克服阻力，最终实现转变与成长。《千与千寻》的故事开始阶段，女主角千寻是一个懒惰和封闭在自己世界里的人，进入神灵世界之后，为了营救父母，她不得不在汤婆婆掌管的汤屋打工，而在打工的过程中，她逐渐体会到工作的辛劳不易与人情冷暖，最终变得懂事成熟，通过自身的改变成功营救出父母。全片节奏张弛有度，人物层次丰富，情感饱满有张力。

从类型融合的角度来看，《千与千寻》完美地将西方魔幻电影的类型架构与日本传统文化结合起来，构建了独具日本特色，却又能让全世界观众共情的"第二世界"。魔幻这一类型作为幻想类电影的重要分支，其核心特征是"第二世界"，即区别于现实世界却又处处隐射现实世界的虚构世界，比如《魔戒》三部曲中的中土世界、《哈利·波特》中的魔法世界等等。《千

《千与千寻》画面

与千寻》也构建了这样一个处处与现实世界互文的"第二世界"——各种神灵生活的世界。在这个神灵世界里，用金子换取别人关注的无脸男仿佛在隐射现实世界中那些用金钱去填充空虚情感的现代人，性情暴烈、控制欲极强的汤屋老板汤婆婆仿佛在隐射现实世界里的那些独裁者……观众在这样一个虚拟世界里探索，也能得到极大的共情体验。

从物象细节和人物形象的建构层面来看，《千与千寻》最吸引人的一点恐怕就是天马行空的想象力了。比如涨潮时灯火通明的神灵引渡船只，像蜘蛛一样长着三头六臂的锅炉爷爷，把泥土变为黄金的不断膨胀的无脸男等等，极富想象力，同时又与日本传统元素有机结合，构建出一个绚烂的异想世界。

最后回到情感内核层面，一部成功的动画电影不论技巧多么精湛，艺术形式多么精致，如果情感内核无法动人，那也只能是绣花枕头，不可能成为精品。《千与千寻》的情感内核是寻找自我，表现在故事层面便是千寻被汤婆婆剥夺真名后，一直在找寻自己的名字。找名字其实就是寻找自我，千寻最终通过一系列事件找回了自己。这样的情感内核关乎成长、尊严、身份认同等人人都会面对的重要命题，这使得影片具备了打动人心的强大力量。

Chapter 14 | 第十四章
现代主义与后现代主义的浪潮

一、《四百下》：特吕弗的"胡作非为"

法国 1959 年上映，片长 99 分钟
编剧、导演：弗朗索瓦·特吕弗
主演：让-皮埃尔·利奥德（饰安托万·杜瓦内尔）
1959 年第 12 届戛纳国际电影节最佳导演奖
1959 年纽约影评人协会最佳外语片奖
1960 年法国影评人协会最佳影片奖

[提问与提示]

1. 注意影片的长镜头、运动镜头与静止镜头的交替。
2. 注意导演对摄影机运动的毫不掩饰，对日常生活琐事的表现。
3. 分析主人公的性格特征和影片的思想蕴涵。
4. 影片是怎样塑造安托万·杜瓦内尔这个人物形象的？同为年轻人，你对这个人物有何感想？
5. 分析片尾的长镜头。

[剧情梗概]

学校非人性化的教育、家庭的不和谐和父母的冷漠，使安托万感到生活毫无乐趣。他经常逃课，因偷窃而被扭送进少管所。

《四百下》海报

安托万忍受不了少管所里非人的待遇,偷偷溜走。他从围墙的一个洞里钻出去,继续往前跑,穿过小巷,跨过小桥,穿过灌木丛,越过原野,跑到了向往已久的大海边。

辽阔的大海在他眼前铺展开来,他继续跑啊跑,跑过沙滩,蹚进了海水。远处的海浪慢慢压过来,他突然转身向岸边走来,茫然地望着前方。

[赏析与读解]

对于法国著名导演弗朗索瓦·特吕弗,中国观众最为熟悉的恐怕还是他在晚年拍摄的《最后一班地铁》。这部电影当年在中国广为放映,它所表现的严酷现实中的浪漫爱情和人的尊严、巧妙的"戏中戏"结构,以及男女主人公的出色表演,令人记忆犹新。

弗朗索瓦·特吕弗是法国新浪潮电影的主要代表之一,而《四百下》也堪称新浪潮电影的代表作。当时,聚集在法国著名电影理论家安德烈·巴赞以及《电影手册》杂志周围的影评家们,对20世纪50年代法国流行的"优质电影"以及好莱坞电影模式非常不满,掀起了新浪潮电影运动。

这是现代主义电影潮流的代表性派别，特吕弗正是其中具有代表性的导演之一。

特吕弗主张"作者电影"，他于1954年在《电影手册》上发表的著名文章《法国电影的某种倾向》被称为新浪潮电影运动的宣言。他把反对的矛头直指"优质电影"传统，极力提倡"作者电影"。在他看来，"明天的电影"较之小说更具有个性，如同一种信仰或一本日记那样，是属于个人的，带有自传性质。《四百下》正是特吕弗理论主张的最佳注脚。

《四百下》带有特吕弗自传的性质。特吕弗少年时的家庭及经历与影片主人公安托万极为相似。他因为经常逃学和离家出走，被父亲送到少管所。正是巴赞把他从少管所里解救出来，并引导他走上电影之路。也正因如此，特吕弗与巴赞之间建立起了情同父子的深厚情谊。作为特吕弗处女作的《四百下》，片头就打上了"献给巴赞"的字幕。影片以特吕弗自己少年时期的坎坷经历为素材，通过平凡的日常生活和非戏剧化的、倾向于写实的叙事手法，步步深入地展现了小主人公孤独、敏感、苦闷、叛逆的内心世界。

影片主人公有明显的现代主义意味，显然是一个现代主义文学艺术画廊中极为典型的"孤独者""多余人"或"局外人"的形象。他的孤独、叛逆、冷漠，是现代主义的标志。影片虽然以生活流和纪实性的手法把镜头对准一个尚不是十分成熟的少年，但因为由点到面地探讨了一些具有社会普遍性和人性普遍性的问题，如两代人之间的隔阂、成年人对未成年人的专横冷漠、人与人之间的难以沟通、以教育体制为代表的成人社会对青少年的压制，因而影片所表现的主题具有个体超越性，能引起观众的共鸣。片名所谓的"四百下"是法国的一句俚语，意思是胡作非为、无事生非、到处

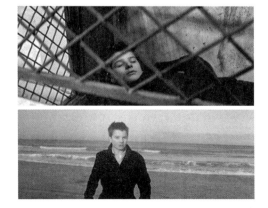

《四百下》画面

乱跑，据说也是法国人在愤怒时表示抗议的口头语。特吕弗采用这样的片名，无疑表达了对社会的抗议和批判。

《四百下》
片段

在艺术上，影片大量采用实景拍摄与自然光照明，纪实性很强。非职业演员的出演也增强了纪实效果。为了进一步强化影片的真实性，导演使用了大量的长镜头。尤其是安托万出逃的一段，堪称经典。摄影机从球场开始，一直在侧面跟拍安托万。孤独的小安托万冲出足球场，穿过田野，跑过灌木丛，来到象征着自由的大海。他向大海跑去，但走投无路，海水迫使他不得不回头。转过身来走到岸边时，紧跟着安托万且一直是远景拍摄的摄影机突然一直向他推去并定格，影片也到此结束。小安托万瞪着大眼睛，似乎在乞求理解和宽容的面部大特写，给观众留下了深刻的印象，仿佛余音袅袅，不绝如缕。

影片的对白非常精练，很多场景几乎没有对白，完全通过视觉画面来叙事、抒情和表意，以至于有些评论家说《四百下》近乎"半默片"。这无疑更为接近电影以影像为本体的本质。同时，导演也没有纯粹客观，并不掩饰摄影机的存在，运动摄影与静止镜头交替，形成了影片独特的叙事张力。

除了《四百下》外，特吕弗的其他代表作还有《枪击钢琴师》《朱尔和吉姆》《阿黛尔·雨果的故事》《最后一班地铁》等。

二、《广岛之恋》：记忆的梦魇，意识的流动

法国、日本合拍，1959 年上映，片长 90 分钟

编剧：玛格丽特·杜拉斯

导演：阿伦·雷乃

主演：埃玛妞·丽娃（饰法国记者）、冈田英次（饰日本建筑师）

1959 年第 12 届戛纳国际电影节评委会大奖

1959 年法国梅里爱奖

1960 年纽约影评人协会最佳外语片奖

1961 年第 14 届英国电影学院奖联合国奖

[提问与提示]

1. 如何理解这部影片的现代主义特色？
2. 影片是如何表现意识的流动的？
3. 体会并辨识影片所表现的飘忽不定的时间和空间。
4. 注意影片的画外音。

[剧情梗概]

1957年，广岛炎热的夏季，一个法国女演员和一个日本建筑师之间产生了一段感情。

她告诉他，她看到了广岛的一切：博物馆、历史、灰烬。

夜幕降临广岛，他们来到一家咖啡馆。她神情游移地向他讲述自己的故事：在二战中她和一个德国士兵相恋。

讲完了自己的故事，黎明的时候，她回到了旅馆。

最后，她决定与这个男人分手。

广岛，内韦尔，他们又在彼此呼唤。

[赏析与读解]

《广岛之恋》是一部反传统的现代主义电影经典之作，被誉为"空前伟大的作品"，是"古典主义的末日"，"超前了十年"，"也许与《公民凯恩》同样重要"。当然也不乏影评人批评这部影片晦涩难懂，令人厌烦。但无论如何，在一定意义上，我们完全可以说，本片是西方电影从传统时期进入现代时期的一个转折点。

影片的内涵或者说主题是极为复杂、晦涩难解的。从外显的层面看，它表现的是爱情、和平反战、博爱、人性与人道主义等等。而从深层次看，它表现的是时间、记忆和遗忘的主题。作为20世纪西方现代主义文艺思潮的有机组成部分（新浪潮和左岸派）的代表性作品，《广岛之恋》表现了极为深刻的现代主义主题，表达了人的存在的本体论危机，以及对自我存在的价值和意义的质疑与反思、对时间的深刻焦虑，探讨了人的深层心理世界和潜意识领域，从而深刻地揭示出：没有什么纯粹的现

在，时间是一条不断流淌的长河，过去如梦，时间似水，过去像梦魇一样缠绕着现在，沉沉地压着现在的你。当然，这样的影片主题是朦胧暧昧且多义的。加之影片对情节的淡化、人物性格的不明确、不完整的性格冲突等等，进一步强化了整部影片在主题和风格上的朦胧晦涩性。导演似乎想把思考的权利完全交还给观众，不同的观众会有深浅不一却属于自己的所思所得。

在艺术形式上，本片最大的特点是表现意识的流动，堪称"意识流"电影。它完全打破了经典电影的时空观念，把线性的一维的时间结构变成错综复杂的心理时间结构，时空的转换极为自由洒脱。影片主要在日本广岛和法国小城内韦尔两地之间跳跃移动，以女主人公如梦如幻的意识流把这两个相距甚远的空间串在一起。影片摒弃了传统的故事情节和线性叙事结构，通过大量的闪回镜头和画外音，把过去与现在、现实与想象、纪实（新闻资料）与虚构（演员的表演）等自如地连接起来。

阿伦·雷乃十分关注人的精神世界和心理状态，并用特殊的电影手段来表现人的精神世界。比如"意识幻化"，片头晶莹的露珠和汗粒变成可怕的原子尘（先淡出，后淡入），裸露的两个相拥的人体慢慢地变成被原子弹辐射后丑陋腐烂的尸体。以独特的电影语言展现出来的这些物象无疑具有浓郁的象征意味。大量的象征手法的运用也使得影片的人物超越具体的层面而具有抽象和普遍的意义。

影片大量使用对白和内心独白，对白像是情人间的窃窃低语，而随着画面的变化，对白经常变成了画外音独白。大段的内心独白是一种悼文式叠句，且以咏叹式的语调朗诵。影片同时还运用了声画对位的手法，即声音与画面不一致，常常画面上是内韦尔，而声音却是在广岛的人发出的。随着低沉浑厚而又飘忽不定的画外音响起，画面上出现了广岛遭受原子弹袭击后极度恐怖的情景和法国内韦尔战时乡村的景象，把观众带入一个梦魇般的世界。

《广岛之恋》表现出非常浓重的"作者电影"特性，打上了阿伦·雷乃特有的风格标记。正如阿伦·雷乃自己曾说过的："我是一个过分的形式主义者，在影片中，我所关心的就是影片本身。"总体而言，《广岛之恋》

是一部有着典型的现代主义主题与风格、沉重压抑而又如行云流水般飘忽迷茫的诗化电影。

三、《筋疲力尽》：新浪潮电影美学的宣言书

法国 1960 年上映，片长 90 分钟
编剧：让-吕克·戈达尔、弗朗索瓦·特吕弗
导演：让-吕克·戈达尔
主演：让-保罗·贝尔蒙多（饰米歇尔）、珍·茜宝（饰帕特丽夏）
1960 年柏林国际电影节最佳导演奖

[提问与提示]

1. 影片的男主人公米歇尔是一个怎样的人物形象？有什么哲学内涵？你还联想到其他电影或小说中的哪些相似的人物形象？
2. 注意电影镜头剪辑的特点和风格，注意"跳接法"。
3. 注意并体会影片的纪实风格及其先锋实验性。

[剧情梗概]

米歇尔是一个游手好闲的青年。从意大利归来，他在马赛偷了一辆小汽车一路狂奔到巴黎。由于超速，两个警察骑着摩托车追了上来。在路旁的拐弯处，他用枪打死了一个警察。

来到巴黎，他在大街上结识了卖报的美国姑娘帕特丽夏，两人开始交往。后来帕特丽夏向警察报案，米歇尔知道了也不逃跑，最后倒在警察的枪下。

帕特丽夏跑过来，米歇尔只是对她做了一个鬼脸，说了一句"真可恶"就断气了。帕特丽夏一脸困惑："可恶？'可恶'是什么意思？"

[赏析与读解]

《筋疲力尽》是法国著名导演戈达尔的处女作与成名作，也可视为法国

《筋疲力尽》画面

新浪潮电影运动的宣言。

关于戈达尔的意义，一位英国研究者曾指出："在所有改变60年代电影风貌的电影导演中，没有一个比法国导演让-吕克·戈达尔更具有影响力的了。"一位法国电影资料馆馆长也曾指出："如果早期电影可以划分为格里菲斯前和格里菲斯后，那么现代电影也可以划分为戈达尔前和戈达尔后。"一位法国电影研究者对戈达尔从各个角度做了评价："反好莱坞的电影创作者""现实主义电影的作者""混乱主义的电影创作者""无政府主义的电影创作者"等。所有这些，都反映出戈达尔电影创作的重要性和复杂性。

《筋疲力尽》中的米歇尔是一个盲无生活目的的人，一切行为都没有内在的目的，缺少内在动机和逻辑，仿佛都是兴之所至而已。偷汽车、抢劫、恶作剧，甚至杀人都是这样。他极力想回避、逃离甚至反抗社会，对任何东西都很冷淡，包括对自己的死。当然，死亡也是他自己选择的，这一无怨无悔、冷静到让人几乎感到心寒的选择正体现了他的"自由意志"。虽然如此，米歇尔对爱情极度真诚（选择死亡也许是他在对爱情失望之后的主动选择，是对女友背叛的最大嘲讽）——嬉皮外表下的内在真诚，这正是现代主义的特点，而且恰恰是这一点有别于后现代主义。因而，米歇尔是一个游走于社会边缘的反社会、反英雄的形象，堪称存在主义哲学的形象化图解。

与上述分析的人物形象特色及哲学蕴涵相对应，本片在艺术实验上也极尽花样翻新之能事，表现出十足的反传统、反常规的先锋实验精神。戈达尔认为，好莱坞的电影营造了一个非现实的银幕世界，一个把艺术与生活隔离开来的虚假的银幕世界。他甚至提出一个著名的口号——"电影就是每秒24格的真实"，反对事先的安排和场面调度。他在拍摄前只有一个极为粗略的大纲，在拍摄时常常进行一种随兴所至的即兴式的电影创作。

此外，他还有意避开戏剧化的电影结构方式，最大限度地减少了影片的叙事成分，仿佛是截取了生活的几段自然的流程，让人物、让生活自我呈现，自我表演。整部影片就像一堆杂乱无序地拼接起来的生活碎片，像主人公米歇尔一样没有动机、没有目的、没有逻辑。这也就缩短了影片与观众的距离。

影片追求一种非常简洁灵活的报道式的摄影风格，富于纪实色彩，有时很像新闻片和电视报道。影片中的巴黎街景，就是采用自然光，用随意运动的手提摄影机拍摄而成，起伏变动、时而大幅跳接的镜头画面就像观众在街头行走时的所见所闻，给人以亲切熟悉、真实可信的感觉。

影片镜头的剪辑没有采用传统的淡入、淡出、叠化等组接方法，而是主要采用切入和跳接的方式。所谓跳接，即跳跃剪辑法，是戈达尔首创并大量使用的剪辑手法，是指在不改变拍摄方位的情况下，去掉一个连续动作中的一部分，把两个有一定的断裂性的镜头突兀地接在一起，使得影片常常从一个场景骤然跳到另一个场景，而事先又没有任何暗示。这既传达了人生荒谬、世事无常的哲理意味，又使得镜头的剪辑令人目不暇接、生气勃勃，反映出现代生活的快节奏。

戈达尔的另一部影片《狂人皮埃罗》塑造了一个与米歇尔有些相似的"狂人"形象：到处漂泊、没有目的、无所事事、随心所欲。类似于米歇尔、皮埃罗这样的"多余人"或"局外人"形象，还大量出现在其他现代主义文艺作品中，如加缪的《局外人》、萨特的《恶心》等。

四、《第七封印》：银幕上的哲学

瑞典 1957 年上映，片长 96 分钟

编剧、导演：英格玛·伯格曼

主演：马克斯·冯·叙多夫（饰安东尼俄斯·布洛克）、本特·埃切罗特（饰死神）

1957 年第 10 届戛纳国际电影节评委会特别奖

[提问与提示]

1. 体会并深入理解影片的哲理内涵和象征意义。
2. "第七封印"取自什么典故？
3. 影片在影像的视觉造型和构图风格上有什么特点？

[剧情梗概]

中世纪，骑士安东尼俄斯·布洛克和他的随从延斯参加了十字军东征，十年后终于开始返回故乡。在路上他遇到死神，解救了一个年轻的姑娘，还经历了瘟疫，心中充满困惑：生命的意义何在？死亡的本质是什么？他决定与死神对弈，以自己的生命作为赌注，输了的话就让死神把自己带走。棋局断断续续地下着，布洛克继续自己的回家之路，在途中逐渐领悟到生命的真谛，但最终却输掉了棋局。

布洛克到达家里时，他的妻子凯琳正在读一本厚厚的书："羔羊揭开第七印的时候，天上寂静约有二刻。我看见那站在神面前的七位天使，有七支号赐给他们……"正读着，传来了敲门声。打开门后，众人都惊恐地聚集在一起，布洛克恭敬地上前喊道："早上好，我们至高无上的主！"

[赏析与读解]

瑞典电影大师伯格曼被誉为"银幕上的哲学家"，《第七封印》正是其哲理影片的代表作之一。20世纪五六十年代，以法国新浪潮电影运动为开端，欧洲影坛出现了一批现代主义倾向的影片，伯格曼是这次现代主义电影思潮中最具影响力的代表性电影大师之一。但伯格曼的现代主义不同于承传浪漫精神传统的法国新浪潮电影的现代主义。深刻、冷峻、抽象的思辨风格，对生存与死亡、上帝与信仰、欲望与道德、灵魂与肉体、人类的精神困境与出路等沉重的现代主义主题的探讨，成为伯格曼电影的精神内核。

伯格曼一向认为电影应该像一面镜子，借以照见人的灵魂（他有部电影名为《犹在镜中》），因此其大部分作品并不以讲述故事为目的，也不着力表现外在环境和人物的外在行为，不注重剧情冲突的曲折和人物性格的刻画，而是集中展现人的内心世界、内心体验和感受，并通过隐喻性的叙

第十四章　现代主义与后现代主义的浪潮

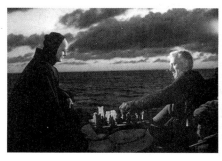
安东尼俄斯·布洛克与死神对弈

美好的世俗生活

事结构和沉思性的影像风格来表达自己的思想观点，思考人生的哲理。

影片的片名借自《圣经》中的典故：耶稣拆开第七封印，宣布世界末日和最后审判来临。影片的结尾也与之呼应："羔羊揭开第七印的时候，天上寂静约有二刻。我看见那站在神面前的七位天使，有七支号赐给他们……"

关于影片《第七封印》的主题，我们不妨借助伯格曼的自述来理解："《第七封印》是一个隐喻，其主题是非常简明的：人在不断寻求着神灵，而唯一真实的归宿是死亡。"因此本片试图探求生命与死亡、生育与衰老、存在与虚无等哲理。可以说，影片通过讲述一个具有一定假定性的故事，强迫观众与影片中的人物一起去经历生命的痛苦与死亡，进而反思上帝是否存在这样的本体论问题。影片的结局显然有着浓郁的悲观情调，在影片中上帝事实上一直是空缺的。当然，对上帝存在的反思与否定无疑反证了尘世的爱与生育的幸福。影片中骑士布洛克在山丘下的草地上与流浪艺人夫妇吃野草莓、喝鲜牛奶的一组镜头明快、优美、抒情，显现了世俗生活的美好，是该片的经典片段。

《第七封印》片段

影片虽然以欧洲中世纪为时代背景，以十字军东征归来为叙事线索，进而展现了当时欧洲的一些现实生活场景，但不难发现，这一切只是影片故事得以展开的结构框架，影片的主旨和隐喻意义显然超越了历史，与现实甚至未来有关。影片实际上表现了伯格曼对威胁人类命运的现代战争的极度不安，对人类前途的悲悯甚或悲观失望。伯格曼借用中世纪人们对瘟疫和世界末日的恐惧比喻现代人对原子弹灾难和世界毁灭的恐惧。在他看

265

来，原子弹灾难就是现代瘟疫，会带来世界的末日和人类的灭绝。而这一切来自人类自身的罪恶，毁灭是无法避免的，只有爱和生育才是永恒的。影片结尾，流浪艺人一家劫后余生，正是具有宗教情怀的伯格曼为人们提供的拳拳希望和殷殷祝福。在影片中，伯格曼匠心独运地将当代人面临的严峻问题通过对神谕的设问去求解，借助影像画面的感性力量去探讨一个没有答案的理性课题。

影片突破了传统的线性结构，多条线索相互交织，齐头并进。主线是骑士安东尼俄斯·布洛克带着护卫延斯返回家乡，副线则包括流浪艺人约瑟夫和米娅夫妇的巡演、教会处决女巫、忏悔者的游行、铁匠伯格的妻子与人私奔及伯格寻妻、神学院学生雷维尔的经历等。这些线索之间没有必然的因果关系，除了主线布洛克的返乡之旅，幽灵般的死神在一定程度上起到了串联作用。

实际上，在多条线索相互交织、齐头并进的多声部结构下潜藏着一个深层结构，即布洛克的心路历程，也是伯格曼本人的心路历程（是一种富有神话原型意义的"尤利西斯之旅"）。布洛克参加十字军东征，历经艰险，身心俱疲。影片既讲述了他返乡途中发生的故事，更展现了他寻找心灵归宿和精神还乡的历程。这种多声部结构大大拓展了影片的表现范围和容量，通过旅行者的眼睛向观众展示了当地人的生活面貌和风土人情，并使观众能够设身处地地与主人公经历一次精神挣扎与人生反思之旅。不仅如此，伯格曼还在影片的这种有机结构中，将写实因素与绘画风格、朴实的生活真实与神秘的神怪隐喻、深沉的哲理思考与隽永的诗意表达融会在一起，形成了具有北欧地域和宗教文化气息的独特艺术风格。

影片以版画式的静态摄影、极为鲜明的风格化的影调反差和黑白对比，以及怪诞、夸张的视觉形象造型，形成了超现实的表现主义画面，对观众产生了强烈的视觉冲击力。

作为一个"银幕上的哲学家"，伯格曼几乎在他的每一部影片（尤其是《野草莓》《处女泉》、"室内剧三部曲"）中都提出了一连串的哲学问题，对这些哲学问题的思辨几乎贯穿影片始终。实际上，这些具有形而上意味的哲理问题可能永远也找不到现成的答案，但流贯其中的已成为伯格曼电影

的基本特质的怀疑、否定和批判的精神与勇气无疑是难能可贵的。不妨说，伯格曼打通了电影与哲学乃至文学之间的关系，使电影承担起人类精神反思与文明重建的使命，呼应着新浪潮电影的发展方向，并把现代主义电影文化思潮提升到一个令人瞩目的高度。

五、《罗生门》："非确定性"的深度与魅力

日本 1950 年上映，片长 88 分钟

编剧：桥本忍、黑泽明（改编自芥川龙之介的同名小说）

导演：黑泽明

主演：三船敏郎（饰多襄丸）、京町子（饰真砂）、森雅之（饰武士）、志村乔（饰樵夫）

1951 年威尼斯国际电影节金狮奖

1951 年第 24 届奥斯卡金像奖最佳外语片奖

[提问与提示]

1．影片的剧作结构有什么特点？这种结构有什么思想蕴涵？

2．你认为四个人的四种叙述哪一种最为真实？但是不是绝对真实？历史能不能绝对客观？

3．影片的音乐是怎样起到渲染气氛的作用的？

4．注意影片中运动镜头（尤其是"晃镜头"）与特写镜头的运用。

5．注意每一种叙述展开时所使用的电影语言。

[剧情梗概]

古老的罗生门，暴雨如注。樵夫、行脚僧、打杂的在避雨时相遇。樵夫和行脚僧向打杂的讲述了一件轰动京城的事。

武士金泽武弘被杀死，其妻真砂被强盗多襄丸强奸，但在强盗、真砂、樵夫的讲述中，事件发生的过程和细节各不相同。

雨声里，罗生门后隐约传来婴儿的啼哭声。行脚僧抱着婴儿，茫然而

《罗生门》画面

立。樵夫沉思良久,说:"我家有六个孩子,养活七个与养活六个是一样地辛苦。"行脚僧望着樵夫感动地说:"亏得你,我还是可以相信人的。"

[赏析与读解]

电影《罗生门》称得上亚洲电影走向世界的第一步,但它却是对日本电影传统(如时代剧传统,如静态镜头、近景镜头等)的反叛,其表达的哲理主题十分"现代"。

影片表达的深刻的哲理主题,至少可以从两个方面来看:

一是关于人性的虚伪、矫饰和自私的哲理思考。按照黑泽明自己的说法,《罗生门》"这个剧本描写的就是不加虚饰就活不下去的人的本性。甚至可以这样说:人就算死了也不会放弃虚饰,可见人的罪孽如何之深。这是一幅描绘人与生俱来的罪孽和人难以更改的本性、展示人的利己心的奇妙的画卷……如果把焦点集中在人心的不可理解这一点来读,那么,我认为就容易理解这个剧本了"[1]。

二是关于客观真理、历史事实的不确定性的怀疑论哲学思考。同一案件竟有四种不同的叙述,但没有一种是足以让人完全信服的。在这一案件中,唯有真砂的失身和武士之死是事实,其他均为不可靠的叙述。强盗多襄丸的叙述力图让我们看到豪爽英勇、光明磊落、武艺高强的英雄大盗。武士通过巫婆替身的叙述让我们看到的是一个无辜的受害者形象,是一个近乎道德化身的正义形象。在真砂的叙述中,她以孤苦无依的受害者姿态

[1]〔日〕黑泽明:《蛤蟆的油》,李正伦译,南海出版公司,2006 年,第 249 页。

出现，也替已经死去的丈夫遮掩。相对来说，樵夫的叙述最为可靠。但樵夫的叙述同样留下了一个叙事的漏洞，那就是无法解释短刀的下落。短刀是叙述的焦点，也是"阿喀琉斯之踵"。实际上，我们可以推测出短刀可能是樵夫拿走的，所以樵夫的第一次叙述极不可靠。樵夫最后一次叙述时，因为对其他人说谎感到愤怒，其叙述的可信性大增，但他也有可能因为要隐瞒偷短刀的事实而编造谎言。相反，武士与真砂没太大的必要一再强调杀死武士的工具是短刀。当然，樵夫对武士和强盗搏斗情景的叙述似乎应该视作真实的，因为他没有必要对此说谎，不像另外三个人要掩饰自己。影片中，武士惊慌失措、跌跌撞撞、气喘吁吁，搏斗时全无武士英勇无畏的气概，让人忍俊不禁。由此，影片对所谓的"武士风范"进行了辛辣的嘲讽和无情的解构。

影片试图说明，任何历史都是一种渗透着主观意图的叙事，完全客观的历史或自在自为的真理是不存在的。这样的哲学思考显然是超越民族和国界的，这也正是《罗生门》得以冲出亚洲、走向世界的原因之一。

在剧作结构上，这部影像丰富的电影别出心裁，让人惊叹。影片采用的是一种套层结构，即故事中套着故事：在中心事件（真砂被强奸和武士被杀）之外，还套着一个在整部影片中起着框架作用的故事——行脚僧、樵夫、打杂的在大雨滂沱的罗生门下躲雨的故事。不同的人对同一个中心事件有着不同的叙述，互相质疑否定，呈现为一种互否式的结构。由此，我们很容易联想到《公民凯恩》《疾走罗拉》《滑动门》《非常夏日》等影片。

在电影艺术语言、表现手法的运用等方面，影片纯熟得几乎无可挑剔，不少电影语言的运用独具匠心：

（1）音乐。樵夫进山时的音乐轻快抒情，似乎意指樵夫心胸坦荡，无须说谎。当他看到掉在地上的东西时，音乐突然停止。樵夫最后一次叙述时没有音乐，因为基本属实。这样，音乐就有机地参与了电影的叙事及影像的表意，成为调整影片节奏的重要元素。

（2）综合性运动镜头。樵夫自述进山砍柴发现武士尸体的一段镜头，摄影机一直跟着樵夫，几乎是作推、拉、摇、移、跟的综合运动，仰拍、俯拍、平视的拍摄角度，远景、中景、近景和特写几乎应有尽有，如行云

流水，运用自如。

（3）特写镜头。据统计，《罗生门》全片共有417个镜头，特写镜头有28个，对常用固定的中近景镜头表现人物的日本电影传统产生了有力的冲击。特写镜头对于细腻地表现人物的内心思想感情起到了很好的作用。如多襄丸叙述自己强暴真砂，真砂在经过刚烈的反抗之后就范于他的心理变化，是通过真砂紧握着短刀的手松开并开始抚摸多襄丸的背部的细节特写而极为生动地表现出来的。

此外，影片还善于运用环境来衬托心境（如闪烁的阳光）、渲染气氛。如真砂被强暴时的环境气氛（晃动的树叶丛中阳光闪烁）和她的心理变化，影片用娴熟流畅的镜头语言叙述得非常清晰且生动。分解镜头如下：

镜头一（近景）：真砂反抗，但被多襄丸按倒在地。

镜头二（仰拍）：摇摄大树树梢。

镜头三（近景）：多襄丸亲吻真砂。

镜头四（仰拍）：摇摄大树树梢。

镜头五（近景）：多襄丸亲吻真砂。

镜头六（仰拍）：阳光在茂密的树叶中闪烁。

镜头七（俯拍、近景）：被遮住的真砂的脸。

镜头八（仰拍）：树叶间的阳光渐渐趋于暗淡，画面渐虚。

镜头九（俯拍、近景）：真砂的脸。

镜头十（特写）：真砂的手松开，短刀掉下。

镜头十一（特写）：短刀插在地上。

镜头十二（中景）：多襄丸背部，真砂的手在多襄丸的背上慢慢上移，最后搂住了多襄丸的脖子。

六、《飞越疯人院》：关于"疯狂"的话语权力

美国1975年上映，片长133分钟

编剧：劳伦斯·奥邦、博·古德曼

导演：米洛斯·福尔曼

主演：杰克·尼科尔森（饰麦克默菲）、路易斯·弗莱彻（饰拉齐德小姐）、布雷德·杜里夫（饰比利）、威尔·萨姆森（饰"酋长"）

1976 年第 48 届奥斯卡金像奖最佳影片、最佳导演、最佳改编剧本、最佳男主角、最佳女主角奖

1977 年第 30 届英国电影学院奖最佳影片、最佳导演、最佳男主角、最佳女主角、最佳男配角、最佳电影剪辑奖

[提问与提示]

1．影片中的"疯人院"有什么象征含义？"疯"与"不疯"的标准该如何设定？

2．主人公麦克默菲、护士长拉齐德小姐、印第安人"酋长"、小青年比利等人物形象分别有什么象征意义？

3．注意上述人物之间的性格冲突，特别注意演员的眼神和表情。

4．注意影片的假定性和寓言性特点。

5．注意影片的思想内涵与美国 20 世纪六七十年代"反文化"潮流的关系。

[剧情梗概]

麦克默菲被当作精神病犯送进俄勒冈州州立精神病院，在这里接受所谓的精神病治疗。

医院的护士对这里的病人实施非人的治疗措施，并且总是以一种正义的姿态进行。麦克默菲因为经常违规而受到惩罚。

病人在医院被折磨得不成人形，最后麦克默菲也在此丧生，只有印第安人"酋长"得以逃出疯人院。

[赏析与读解]

《飞越疯人院》改编自美国作家肯·克西发表于 1962 年的小说《飞跃布谷鸟巢》。肯·克西为写这篇小说在疯人院住过一段时间，对疯人院的治疗方法颇有微词。有人在评价这部小说时曾说："它宣布：疯狂是合理的，

《飞越疯人院》海报

而生活在当代社会中倒真是一种疯狂。"无疑，这一中肯的评价也适用于影片。

这部寓言性的影片具有鲜明的政治隐喻色彩和社会批判精神。20世纪70年代，席卷全球的反文化的青年运动接近尾声。影片对这一场运动颇有总结的意味。它通过疯子中的"另类"麦克默菲与体制的对立冲突，体现了美国青年反权威、反体制的反叛精神。疯人院成为现实社会的象征与缩影。影片通过具有荒诞色彩的故事，以近乎闹剧的形式，表达了具有存在主义意味和后现代主义倾向的复杂主题，诸如理性与非理性的相对性、社会与个人的矛盾、压抑与反抗、关于"疯狂"的话语权力等等。麦克默菲（包括"酋长"）代表的是一种反体制、充满着压制不住的生命活力的异端或另类的文化，护士长及其背后的整个疯人院则代表着标榜"现代文明"的体制社会。

在疯人院里，乍一看似乎一切都井井有条，合乎人道和理性：光线柔和，病人吃药时播放着轻柔的音乐，似乎无忧无虑。而这一切，都因为麦克默菲的突然闯入而遭到质疑。麦克默菲源自天性的无拘无束的个性与疯人院对个性的钳制和扼杀是截然对立的。麦克默菲让疯人们体会户外阳光的美妙、与女性在一起的乐趣，使得疯人院的成员们感受到了自我觉醒的力量。

护士长拉齐德小姐是疯人院社会规范的制定者和维护者，她像母亲一样"责无旁贷"地监护和管教着疯人们，总是一种真理在握、胜券在手的神态，仿佛是受命于天的社会理性和道德规范的化身。尤其是影片中拉齐德与比利的关系，是不无扭曲的母子关系的一种隐喻。拉齐德总以类似母亲和未成年人监护者的身份出现在比利面前，而且在她看来，比利只有永远处于她的监护和控制之下，才是正常的。她似乎是一个视孩子的长大为错误的自私而邪恶的母亲，比利则活脱是一个正处于青春期的萌动的少年，羞涩、口吃、孱弱，而他在圣诞夜与女性相处完成了"成年礼"之后，竟

奇迹般地恢复了语言的能力，出奇地具备了一个成熟男性的幽默风趣气度。但这一由麦克默菲精心制造的难能可贵的"成年"契机很快就在拉齐德冷峻而威严的责问中被摧毁，拉齐德对比利使用了其无往不胜的"母爱"的撒手锏："想想如果你妈妈知道了会怎样？"比利重新变成了那个害怕母亲惩罚的未成年孩子，甚至因为恐惧和内疚而自杀。

"酋长"代表的是另一种文化——大自然的强悍、粗野、朴实。"酋长"装聋作哑、拒绝说话可以看作对"语言的牢笼"背后的权力话语和压抑人性的体制文化的抗拒，给压抑沉闷的影片添上了一抹亮色。在影片的末尾，力大无穷的"酋长"搬起了麦克默菲试图搬起而没有成功的大理石喷水池（这无疑是一个意味深长的隐喻），砸破了疯人院的围墙，带着麦克默菲的愿望、理想或者说灵魂冲出了牢笼，飞越了疯人院（他奔跑时随风飘起来的长发很好地表现了飞越这一视觉意象），回到了原始野性的大自然。

著名演员尼科尔森以高超的演技生动传神地塑造了麦克默菲这一狡黠幽默而又浑身洋溢着生命活力的人物形象，为本片增加了内涵和深度。几个主要演员之间通过精彩的面部表情（包括眼神）表现出来的性格冲突或默契尤为令人称道。如麦克默菲与"酋长"之间的交流，有一种互相了解对方秘密的默契；护士长与比利之间的眼神交流则是一种力量不对称的较量——前者慈祥中透着不容置疑的威严，后者如犯了过错的孩子般怯懦羞涩、唯唯诺诺；麦克默菲与护士长之间通过微妙的眼神和面部表情传达的则是一场势均力敌、见智见勇的斗争。影片中其他疯子则大多由非职业演员扮演，也给我们留下深刻的印象。

在艺术上，影片的最大成功之处在于把叙事层面与隐喻层面完美地结合起来，以好莱坞娱乐片（甚至是一定程度上的喜剧片）的形式表达了冷峻严肃的现代性主题。影片的叙事明快流畅，欲扬先抑，前半部分带有幽默滑稽的喜剧色彩和黑色幽默风格，后半部分则趋于悲剧性。

此外，影片在色彩的造型写意方面也颇有独到之处。整个疯人院以高亮度的乳白色为主调，病人们也都穿着白色的衣服。但麦克默菲出场时却穿了一件黑色的皮夹克，头戴一顶深色的帽子，显得与整个环境极不协调。

这无疑隐喻了麦克默菲作为既定的社会秩序的反抗者的身份。耐人寻味的是，麦克默菲身上的黑色随着情节的发展越来越少，最终也变成了白色。

七、《疾走罗拉》：时间的"后现代"游戏与"新人类"一族之"酷"

德国 1998 年上映，片长 81 分钟

编剧、导演：汤姆·提克威

主演：弗兰卡·波滕特（饰罗拉）、莫里兹·布雷多（饰曼尼）

[提问与提示]

1. 这部影片在剧作结构上有何特点？你是不是联想到《党同伐异》《公民凯恩》《罗生门》等影片？试作比较分析。

2. 这部影片运用了大量的高科技，如动画、画面切割等，这与以前的电影有什么不同？对旧有的电影观念会造成什么冲击？

3. 影片表达的时间观念有何哲学蕴涵？

[剧情梗概]

罗拉和曼尼是一对深爱的年轻人。

曼尼要交给匪徒的 10 万马克赃款弄丢了，罗拉必须在规定时间内筹到钱并送去。第一种结局是，罗拉因遇到一系列意外而无法按时筹到钱，正当两人成功抢劫超市、携巨款逃出门外时，罗拉被警察一枪击中。第二种结局是，罗拉成功从父亲手中劫走 10 万马克，正要交给曼尼时，曼尼却被车撞倒。第三种结局是，罗拉没赶上父亲的车，无法筹到钱，只好买赌注，神奇地赢了 10 万马克。因为罗拉乱跑，父亲出了车祸，但钱成功地交给了匪首。罗拉与曼尼会面，愉快地一起走着。

[赏析与读解]

《疾走罗拉》被誉为"1998 年最酷"的影片，很受青年人欢迎。

第十四章 现代主义与后现代主义的浪潮

《疾走罗拉》表达了一种并不深奥的关于时间和偶然性的哲学思考：在这个瞬息万变、充满偶然性的社会里，瞬间的时间差异、偶然的小小变故可能会改变事态的整个发展进程，甚至会决定性地左右渺小的个人的命运。导演简直是在玩后现代的时间游戏机：快一点点或慢一点点，命运会截然不同。其实中国有句老话早就揭示了这一真理："差之毫厘，谬以千里。"

在剧作结构上，影片采用的不是线性叙事构架，而是一种并列互否式的三段结构：三种进程，三种可能，三种结局，展现给观众的是一种崭新的视角。其实，这不过是操控在导演手中的三种时间游戏的不同编码程序而已。因而对《疾走罗拉》的观赏，最好是全身心地投入，与导演一道、与片中的罗拉和曼尼一道，进入这场时间的后现代游戏中。

就像影片开场时字幕所引的一句哲理名言"游戏之后也就是进行游戏之前"，更有意味的是接下来的一个镜头：一群人（可能包括了影片中即将出现的一些角色）在画面上像群蚁一样忙忙碌碌，故作沉思状，又似乎是在低头寻找什么东西，之后，胖胖的门卫（一个很不重要的角色）手持一个足球，面向观众发出邀请："球是圆的，游戏要进行90分钟，这就是全部。开始吧。"随后，他把球抛向空中。在锐利刺耳的呼啸声中，画面迅疾地往上拉，从平视角度变成了俯视角度，仿佛"摄影机的眼睛"就装在足球上，上帝高高在上俯视着人们，画面上的人群一下子变得很渺小，这让人想起一句西方谚语："人类一思考，上帝就发笑。"的确，在时间的长河中，人们的一切所思所想、所作所为都处在无所不能的上帝的操控和注视之下。当然，在这部影片中，我们不妨说，导演就是上帝。

短短的90分钟，导演让我们感同身受地历经了一场颇有趣味的时间游戏，我们仿佛与奔跑的罗拉一起穿越时间的隧道，疾走在各种微妙的可能性和迥异的结果之间。并不复杂的故事，讲述的是

《疾走罗拉》画面

既不深刻也不新颖的哲理，但影片的表现方式却非常新颖，融写实、虚拟、动画、MTV 等为一体，充满新异的动感和超前的实验性。而且影片的很多画面不是通过摄影机拍摄下来的，而是直接在电脑上合成的，对传统的电影观念造成了极大的冲击。

影片具有很强的后现代意味，成功地表现了在充满动感的玩乐主义以及游戏性的影像文化中长大的"新人类"一族的思维特点。MTV、卡通动画、电视录像、电子游戏等影像占据了整部影片的大多数画面。无疑，在影片中，故事是游戏性的，影像则被虚拟化和卡通化。

"新人类"一族，按照麦克卢汉的说法，是"用眼睛思维的一代"[1]。年仅 34 岁的导演提克威在影片创作中遵循的是视觉思维的原则，而非线性逻辑思维的原则。比如，罗拉开始奔跑的实拍镜头很快变成卡通式的罗拉奔跑画面；当罗拉在奔跑中遇到一个推婴儿车的妇女时，影片像插曲一样切入一组黑白静态画面来展示这位与罗拉似乎毫无关系的妇女以后的生活道路；曼尼猜想流浪汉早已拿到钱去享受时，画面上竟出现了度假胜地；等等。这样一来，时间、空间的一致性、统一性和逻辑性就被打破了。借此，影片表达这样的后现代主义思想：时间是碎片化的，没有什么统一的时间神话，也并不专属于某一个人，别人的时间与你的时间同步发生，甚至匆匆跑过的过客也可能使你未来的生活发生变化，一切都是偶然。

"奔跑"是影片中反复出现的原型性意象，也是结构整部影片的关节点。火红头发、身穿牛仔裤、活力十足的"新人类"罗拉充满自信、不知疲倦地奔跑的意象，深深地留在了观众的脑海中。这是罗拉对爱情的证明，是对无法倒流的时间的抗衡，是对命运之神（上帝）的悲壮挑战。正如导演汤姆·提克威说的："世界是一堆多米诺骨牌，我们都是其中之一——但最重要的是最终的结果，并非所有的事情都是命中注定的。""奔跑"可能是属于全人类的一个原型性意象，我们还可以在英国电影《火的战车》、美国电影《阿甘正传》、中国电影《重庆森林》，以及电视剧《将爱情进行到底》中发现这一意象。

[1] 转引自周传基：《试论电影剪辑》，载《电影艺术》，1982 年第 1 期。

配合着"奔跑"这一原型性动作意象,影片的大部分配乐都是快节奏的舞曲,奔跑的节奏与音乐的节拍和谐一致,使得我们似乎在欣赏 MTV,调动起全身的视听感官。可以说,音乐使得罗拉奔跑的慢动作变得合理而且必需,也使电影的叙事更加流畅,富于节奏感。在快节奏的流行音乐的衬托下,罗拉的奔跑动作被放大,时间被拉长,寄寓了深刻的人性内涵和哲理意蕴。

总之,就像本片导演所说的,《疾走罗拉》是一部有关世界可能性、生命可能性和电影可能性的电影。

八、《头号玩家》:影游融合下的互动娱乐体验

美国 2018 年上映,片长 140 分钟

编剧:扎克·佩恩、恩斯特·克莱恩

导演:史蒂文·斯皮尔伯格

主演:泰伊·谢里丹(饰韦德·沃兹/帕西法尔)、奥利维亚·库克(饰萨曼莎·库克/阿尔忒弥斯)、马克·里朗斯(饰詹姆斯·哈利迪)

2019 年第 91 届奥斯卡金像奖最佳视觉效果奖

2019 年第 72 届英国电影学院奖最佳特殊视觉效果奖

[提问与提示]

1. 影片的最后一句台词"Reality is the only thing that's real"道出了什么含义,你如何理解电影、游戏等虚拟影像与现实世界之间的关系?

2. 你是动漫迷、流行乐迷、游戏迷还是资深影迷?在影片中找一找你认为的经典彩蛋。

3. 电影讲述的是一个关于游戏的故事,同时电影本身也是一个游戏的过程——观众要去捕捉随时会出现的电影彩蛋。思考一下这种跨媒介游戏电影的艺术特性,它与单一媒介下的电影以及其他的跨媒介(戏剧、文学、音乐、美术)电影之间有哪些不同?

4.《头号玩家》作为一部科幻电影,充满着复古的意味,想想看,导

演是如何利用场景特效、背景音乐及叙事来营造这种复古意味的？

[剧情梗概]

2045 年，现实世界令人失望。韦德·沃兹只有在"绿洲"世界中才能找到真正的自己。

"绿洲"是一个沉浸式的虚拟游戏世界，人们的大部分时间都在此度过。在"绿洲"中，你可以去任何地方，做任何事情，成为任何人——唯一的限制是你自己的想象力。

"绿洲"由杰出游戏制作人詹姆斯·哈利迪一手创造，哈利迪弥留之际，宣布将其巨额财产及"绿洲"控制权交给第一个闯过三道关卡，找出他在游戏中藏匿的彩蛋的人，自此，一场"绿洲"争霸赛在世界范围内引爆。

[赏析与读解]

《头号玩家》堪称影游融合的典范之作。影片中有 150 多个著名 IP 形象与致敬经典电影的桥段，这些形象与桥段或显而易见，或被导演精心地隐藏起来，引诱着观众去寻找。

当然，电影归根到底是一门以叙事为本位的视听艺术。对于好莱坞的宗师级导演斯皮尔伯格来说，讲好故事仍是这部电影的关键。影片将故事背景放在一个开放的 VR 世界当中，采用了现实与虚拟不断交替、不断互动的叙事策略，融合了犯罪、冒险、成长、青春、爱情、复仇、反乌托邦等类型元素，以及团队合作反抗恶势力、英雄成长最后拯救世界等我们熟悉的母题，人物关系简单，行动目的单纯。影片讲述了一个少年成长的历程（青春电影类型叙事），这名少年从一个耽于虚拟世界的游戏玩家，成长为抵抗恶势力的社会领袖型人物。在这个过程中，他经历了亲情、友情、爱情，收获了团队以及导师的帮助，最后历练成头号玩家，维护了世界的和平。

在观影的过程中，观众如同做了一场由 VR 与电子游戏制造出的白日梦。影片描绘了两个世界——第一世界（现实）与第二世界（虚拟游戏），当第一世界中的主人公带上 VR 眼镜的那一刻，观众也随着主人公的视角进入第二世界。据统计，整部影片有百分之六十以上的场景发生在第二世

界。在这个世界里，有着完全不同于现实世界的规则与逻辑。

《头号玩家》的独特之处在于具有多维的视听内容。首先是未来的科幻世界——人类生活在叠楼区，主人公依靠高科技的 VR 设备艰难过活，这也是前文所提到的影片的"第一世界"。在这个世界中，观众可以看到真实的 2045 年处于混乱和崩溃的边缘。之后是进入 VR 体验后的虚拟游戏世界——"绿洲"，这时候的主人公变成了"绿洲"中的游戏玩家，观众仿佛是在观看一场"游戏直播"。在此情形下，被观看的男主角拥有了现实与虚拟两种时空下的形象——一个是现实场景中的形象，另一个是虚拟的游戏世界中所扮演的游戏人物形象。与此同时，导演在游戏世界中巧妙地植入大量的经典 IP 元素，从主人公第一次进入 VR 游戏世界时响起的那段著名摇滚乐 *Jump* 开始，观众就将面临为时 2 小时的经典 IP 符号的"轰炸"。有意思的是，这部处处都在反传统的影片，讲述的却是一个非常传统的好莱坞英雄历险故事，主人公在历险中不断成长，期间收获了友情、爱情，最后带领大众玩家打败了大反派，帮助女主人公完成了复仇，并领悟到了人生的真谛。所以，观看《头号玩家》，观众既可以领略 VR 技术的科幻风采，也可以真实地体验到游戏玩家的竞技乐趣，受到各类经典 IP 符号的情怀"轰炸"，最后还能收获一种酣畅淋漓的经典冒险类型电影的缝合叙事。

众多的流行文化符号与经典 IP 形象汇集在一部电影里，斯皮尔伯格的导演技巧与叙事方法很好地承托起这部信息量超多的游戏电影。《头号玩家》探讨了虚拟游戏世界与现实世界之间的关系，从某种意义上说，它代表着主流社会对电子游戏存在合法性的一次"正名"。斯皮尔伯格就像一位和蔼的长者，通过电影叙事告诉我们：电子游戏不是疾病，它可以抚慰人类脆弱的心灵，弥补人类的性格缺陷，玩游戏可以促进团队合作，守护爱情与正义，甚至拯救现实世界。

当然，影片也告诫我们不能沉迷于游戏，要超越游戏，让游戏世界为现实世界创造幸福生活。因此，最后男主人公在接受"绿洲"的管理权后宣布让游戏每周停止运行几天，"放几天假"，与亲人朋友在一起，享受现实生活的快乐。可以说，斯皮尔伯格拍摄此片，在一定程度上代表了成人文化与青年亚文化、主流文化与非主流文化的一次沟通与和解。

Chapter 15 | 第十五章
中国的道路

一、《一江春水向东流》：以家庭为载体的民族心灵史诗

1947 年上映，片长 192 分钟

编剧、导演：蔡楚生、郑君里

主演：白杨（饰素芬）、陶金（饰张忠良）、舒绣文（饰王丽珍）、上官云珠（饰何文艳）、吴茵（饰母亲）

[提问与提示]

1．细细体会影片的总体氛围和格调。
2．怎样理解影片的"心灵史诗性"？
3．怎样理解影片的"民族化"特色？
4．注意影片对人物形象的塑造。

[剧情梗概]

"九一八"事变后，上海顺和纱厂的青年女工素芬与工厂的补习学校教师张忠良相互倾慕，并相爱、结婚、生子。

张忠良积极地参加抗日救亡活动，先后随救护队到过南京、武汉等地，认识了顺和纱厂温经理的太太何文艳的表妹王丽珍，并移情别恋。

素芬独自承担全家生活的重负，一心等待张忠良回家。得知张忠良的行踪后，一家人来到温公馆，张忠良却无力决断。祖孙三人绝望地离开了。

悲愤交加的素芬投进了滚滚不息的黄浦江，只留下祖孙二人悲痛欲绝……

《一江春水向东流》片段

[赏析与读解]

这是一部具有史诗深广度的电影力作，在当时被誉为"中国式的《乱世佳人》巨作"。

影片以一个家庭的悲剧为窗口，反映了当时抗战前后非常广阔的时代和社会背景，生动真实地展现了中华民族各阶层在生死存亡的历史关头的生活状况与精神图景，揭露和抨击了腐败的反动势力，歌颂了中华民族优秀儿女顽强的生命力和高尚的伦理道德情操，表达了对中国劳苦大众的深切同情。由此，一个普通家庭的悲剧也上升为整个民族、时代的悲剧。

《一江春水向东流》一向被视作中国电影民族化的典范之作。其民族性的表现是多方面的，下面略分析一二。

其一，家庭伦理的取材。影片洋溢着浓郁的伦理亲情，素芬与张母、儿子之间相濡以沫的亲情令人动容，而对张忠良背叛爱情、家庭的行为，影片则作了极为有力的鞭答和批判。

其二，中国传统的故事叙述方式。影片情节结构严谨，导演借鉴中国戏曲的结构手法，以一个家庭为叙述的焦点，按时间发展的线性秩序安排情节，非常符合中国古典小说的叙事规则。总体而言，创作者主要通过两条平行发展的情节主线（平行蒙太奇）来结构全片。一条线索是以女主人公素芬为中心，表现素芬的爱国、通晓大义，支持丈夫奔赴抗战前线，历尽颠沛流离，凸现了她善良贤惠、朴实坚韧、吃苦耐劳的可贵品质。另一条线索则是以男主人公张忠良为中心，

《一江春水向东流》海报

展现了张忠良由抗战热血青年堕落为发国难财的投机官商的精神历程。这一形象由于具有概括性和典型性而具有一定的思想深度。除了这两条在分量上不相上下的主线外,影片还设置了一条比较隐蔽的副线,即张忠良的弟弟张忠民抗日进步的光明道路。

其三,具有民族文化内涵的人物形象塑造。明星荟萃的演员阵营为上述性格鲜明的人物形象的塑造提供了坚实的保障。如白杨扮演的素芬忠于丈夫、孝敬公婆、爱护子女、任劳任怨,怀着对明天的希望,苦苦撑持家庭,体现了中国妇女的传统美德,是一个内涵非常丰富的悲剧形象,赢得了无数观众的同情。再如陶金塑造的张忠良,导演并未把他简单地脸谱化,而是把他置于三个女人的情感纠葛中,揭示了他内心的矛盾冲突和发展变化,令人信服地再现了他堕落沉沦的心灵史。其他如舒绣文扮演的王丽珍、上官云珠扮演的何文艳、吴茵扮演的母亲,都性格鲜明,栩栩如生,表演极为成功。

其四,民族化的写意造境手法的运用。影片中常有一些游离于叙事的抒情表意性镜头。如多次出现的月亮的空镜头,且月亮的每一次出现都有不同的隐喻意味。月亮第一次出现在张忠良与素芬定情的晚上,此时月亮是他们爱情的见证人,也是素芬对张忠良始终坚贞不二的见证人。第二次出现于张忠良要上前线时,寄托了他们依依惜别的感情。此后月亮的几次出现隐含了更为复杂的寓意。当素芬在月亮下思念丈夫的时候,张忠良却在此时投入了王丽珍的怀抱,在投入之前,张忠良还看了一眼月亮。这些有着丰富蕴涵的写意性的空镜头的反复出现,渲染和强化了影片的抒情气氛,给人以丰富的联想和想象的空间。再加之富有民族特征的音乐的衬托,使得整部影片意境深远,令人回味无穷。

当然,影片被称为"中国的《乱世佳人》",除了言其折射反映了一段民族历史之外,与影片在一定程度上体现了"好莱坞的影响"也有关系。这在影片戏剧化的结构、顺时序的叙事方式、大量的平行和对比蒙太奇手法等方面均有所表现。

总之,《一江春水向东流》是中国电影史上的一部经典之作。1947年在上海上映时,影片连映三个多月,首轮观众达70多万人次,平均每7个人

中就有 1 人观看了此片。即使今天来看，该片也仍然葆有一定的艺术魅力，对中国电影的发展具有深刻的启迪意义。

二、《小城之春》："家"的寓言和心理的写实

1948 年上映，片长 93 分钟

编剧：李天济

导演：费穆

主演：韦伟（饰周玉纹）、石羽（饰戴礼言）、李纬（饰章志忱）

[提问与提示]

1. 体会并概括这部影片的整体格调，思考影片是通过哪些电影手法来营造这种格调的。
2. 这部影片被誉为"精美的心理剧""心理写实主义之作"，导演是通过哪些手段来表现人物的心理的？
3. 影片中不多的几个人物是否具有类型的特征？有什么文化象征意义？你有没有看过巴金的《家》、曹禺的《北京人》《雷雨》等以一个家庭或家族为表现对象的作品？试作比较并深入思考。
4. 影片在结构上有什么特点？
5. 注意影片对某些小物件（小道具）的运用，如服饰、兰花等。
6. 通过这部影片理解电影的民族风格和民族性问题。

[剧情梗概]

战乱后，初春的江南小城，一派荒芜破败的景象。

周玉纹和戴礼言过着名不副实的夫妻生活。一天，玉纹的昔日恋人章志忱突然到来，让落寞的玉纹内心起了涟漪。但妻子的责任、朋友之间的情谊，使他们觉得再向前发展，对戴礼言无疑是一种伤害。与此同时，戴礼言的妹妹戴秀喜欢上了章志忱。

最终，志忱决定离开。玉纹、礼言和戴秀为志忱送行。他们一起目送

着志忱渐远渐小的背影消逝在城外大路的尽头……

[赏析与读解]

《小城之春》是一部风格特色很鲜明的影片。这部影片在很长时间里曾因为其格调的灰暗而受到主流意识形态的贬斥，近些年来则声名鹊起，得到了极高的评价，被誉为体现"东方美学"的典范之作，是多年来"蒙尘的钻石"。

恰如导演费穆自述的那样："我为传达古老中国的灰色情绪，用'长镜头'和'慢动作'构造我的戏（无技巧的），做了一个狂妄而大胆的尝试，结果片子是过分地沉闷了。"[1]《小城之春》的情节被淡化，整体风格是缓慢、凝重的，气氛略显压抑，写意抒情性极强。

美国电影理论家李·R.波布克曾把导演的风格要素区分为如下几个方面：题材、剧本结构、画面（构图、照明和摄影机的移动）、演员的表演和剪辑（速度、节拍、节奏）。我们不妨从这几个方面来看看《小城之春》的风格构成。

其一，从题材来看，本片表现的是处于中国特定的社会文化语境中的知识分子。自19世纪末20世纪初以来，中国的知识分子处于痛苦的文化冲突之中。这部影片很容易让我们想到巴金的《家》、曹禺的《北京人》等作品，想到鲁迅先生著名的关于"铁屋子"的比喻。影片探入知识分子的心灵深处，塑造了必然要作为旧的封建社会的陪葬品的戴礼言（与《家》中的大哥很像），处于新旧交困之中、在新思想与旧伦理的斗争中充满矛盾和痛苦

《小城之春》海报

[1] 费穆：《导演·剧作者——写给杨纪》，载《大公报》，1948年10月9日。

的周玉纹和章志忱，无忧无虑、没有负累、有着较为光明的前途的一代新人戴秀（影片通过台词暗示了戴秀第二年暑假将离开家前往外面的大千世界）等几类知识分子的典型形象。由此，《小城之春》折射了20世纪前半叶的时代文化氛围，探讨了文化忧虑和文化反思的沉重主题，表达了创作者对现实中国及其文化历史命运的深切关注以及挥之不去的困惑与迷茫。

其二，从剧本结构来看，影片采用的是一种首尾相连的环形结构或者说圆形结构。影片从周玉纹、戴礼言目送章志忱远去开始，以同样的目送章志忱远去的镜头结束，在十余天中所发生的事情是以闪回的方式讲述的。在相对封闭的环境中——这种相对封闭、死气沉沉的"家"的意象，是20世纪中国文艺反复表现的一个原型性意象——死气沉沉的生活因为章志忱的到来而掀起阵阵波动，但最终没能打破其坚实的壁垒。在情与理的矛盾冲突和痛苦挣扎中，章志忱走了，一切又恢复了原样，就像鲁迅小说《在酒楼上》中的一个人物自嘲的那样，像一只苍蝇，飞出去走了一圈又回到原来的起点。

其三，从画面构图以及灯光照明、摄影机的运动等方面来看，影片的画面一般是比较完整的，这种完整与人物的情绪及影片的整体情调非常匹配。影片常常通过景深镜头把许多人物置于同一个画面中，通过场面调度、前后景关系来表现人物之间的复杂关系。同时摄影机的运动是缓慢而流畅的，一般使用较长时值的摇镜头或移镜头（也就是费穆自己所说的长镜头）。最为著名的是生日聚会那一场戏，费穆克服设备简陋的缺陷，把摄影机放在两块木板上由人来推拉。正如费穆自己所言："这480英尺的镜头里，有pan（指左右移动，即移镜头——引者注），有推，有拉，可以说是尽了电影技巧应有的能事。"[1]通过行云流水般的摄影机运动，影片把章志忱、周玉纹、戴礼言、戴秀四个人之间错综复杂的关系，以及难言的苦衷和隐情表现得淋漓尽致。在灯光照明上，影片大多使用暗淡的室内光或朦胧的月光，营造出灰暗、朦胧的影调氛围。在影片中，某些表意性、抒情性很强的画面会反复出现。如周玉纹挎着菜篮子在破败的城墙上无目的

[1] 转引自李少白:《中国现代电影的前驱（下）——论费穆和〈小城之春〉的历史意义》，载《电影艺术》，1996年第6期。

地闲逛漫步的画面，便反复出现。在镜头运用上，影片较多地采用全景和中景镜头，特写镜头比较少，这也使得人物之间的心理冲突比较微妙，而不是激烈的对抗。

其四，从演员的表演来看，演员表演的节奏很慢，通过缓慢的形体动作来表意，有时甚至通过手的动作的特写镜头来表情达意。此外，影片还通过节奏缓慢、压抑凝重、仿佛自言自语的独白，来表现人物的心理状态和情绪波动。费穆对内心独白的运用很巧妙，既用女主角周玉纹的内心独白来表现她的心理活动，也展开对环境的介绍，故而影片的视角是"自知"与"全知"的一种结合。这使得影片对环境的展示带有女主角内心视像的主观性特点，并与画面形成了奇妙的对位。女主角慵懒、轻柔、透着冷漠和无聊的画外音，为我们窥探她的情感世界和心理波动提供了一个有效的入口。

其五，从剪辑风格来看，影片镜头之间大多采用化入、化出的连接方式，而不是直接突兀的连接或切换。

费穆似乎极力想在影片中创造一种意味、一种氛围。他曾说："关于导演的方式，个人总觉得不应该忽略这一法则：电影要抓住观众，必须使观众与剧中人的环境同化，为达到这种目的，我以为创造剧中的空气是必要的。"上述各个方面，无疑正是费穆为创造影片的艺术情境和艺术氛围所做的匠心独运的处理，这些导演风格要素的融合，形成了影片独特的风格和意蕴。

《小城之春》的影像传达出一种特殊的萧索而压抑的灰色调，一种无法这样生活却又似乎注定要这样生活的悲剧宿命。也许，正是一代知识分子对启蒙的艰巨性的体认，对家族文化和社会传统既批判又不无留恋的矛盾心态，形成了影片苍凉、压抑、焦灼、具有"现代悲剧感"的总体美学风格。

三、《早春二月》：中国知识分子的"早春忧郁"与"多余人"形象

1963 年上映，片长 120 分钟

编剧、导演：谢铁骊

主演：孙道临（饰萧涧秋）、谢芳（饰陶岚）、上官云珠（饰文嫂）
1983年葡萄牙第12届菲格拉达福兹国际电影节评委会奖

[提问与提示]

1.《早春二月》的片名有什么含义？芙蓉镇有什么象征意义？是所谓的"世外桃源"吗？

2. 影片是怎样通过人物的动作来表现人物的内心世界的？影片又是怎样借景抒情的？

3. 注意影片中几对人物关系的设置和处理。

4. 细细体味影片所表现出来的民族化的美学风格，试用语言描述这种风格。

[剧情梗概]

1926年前后，青年教师萧涧秋来到风景秀丽的浙东小镇——芙蓉镇，在一个中学教书，并与校长的妹妹陶岚相识相恋，还一直帮助以前同学的遗孀——文嫂。同情与责任使他决意牺牲与陶岚的爱情，娶文嫂为妻。但人们的攻击诽谤却愈演愈烈，文嫂最终以死来证明自己的清白。

经过痛苦的思索和抉择，萧涧秋决定离开芙蓉镇，投身到时代的洪流中去。陶岚读到萧涧秋给她留下的信，也追随他去寻找新的道路……

[赏析与读解]

谢铁骊编剧、导演的《早春二月》于1963年上映，改编自柔石创作于20世纪20年代的小说《二月》。

耐人寻味的是，这部影片与《小城之春》相似，也有一个关于"家"的寓言以及"铁屋子"传说的圆形叙事结构：一个相对封闭的空间，突然来了一个外来者，给里面的人带来了种种波动，但最后外来者走了，一切又恢复了

《早春二月》海报

原样。可见这一圆形结构是20世纪文学艺术作品中反复出现的原型结构，值得深入研究。

对于影片中的芙蓉镇来说，萧涧秋显然是一个外来的闯入者。他是因为想回避时代的洪流而来到芙蓉镇的，却无法在这里寻找到梦想中的"世外桃源"，也难以实现他的人道主义理想。像《小城之春》中的章志忱一样，他只好采取回避的态度。不过，他还是唤起了陶岚的热情，影片埋下了陶岚将追随萧涧秋投入外面的时代洪流和大千世界的伏笔。《早春二月》较之《小城之春》（也较之小说原著）更具亮色的是，男主人公丢掉了逃避现实的不切实际的幻想，重新投入社会的洪流之中。这样的情节设置（对原小说有不少改动）无疑符合20世纪60年代中国文化语境的要求。但即使是这样，这部影片还是在当时被批评为小资情调过浓，不够革命和积极。

萧涧秋这一知识分子人物形象的塑造是影片的一大成功之处，丰富了"十七年"中国电影单薄划一的人物形象画廊。萧涧秋这一形象具有一定的概括性，可以说代表了部分知识分子典型的心路历程。

从某种角度来看，萧涧秋称得上是一个"多余人"或"孤独者"，是中国现代知识分子主流群体之外的"第三种人"。这一批知识分子抱有人道救国、科学救国、教育救国、美育救国等理想，却又有逃避现实的一面，不同于努力投身革命洪流的知识分子群体。就萧涧秋这一形象来说，他无疑是个受过良好教育的清醒者，却懦弱无力，而且仿佛与整个社会、与下层平民格格不入，身心都处于隔绝和孤独的状态中。他内向、敏感、自我封闭，怯于与人交往，只有在与小学生们打篮球时才真正完全地轻松愉快。他与仰慕他的陶岚的沟通交流，竟然主要不是通过语言，而是通过音乐。不知是有意为之还是无意识流露，导演借助电影语言（近景、特写镜头的连续正反打）来拉近他们之间的距离，但实际效果却可能是欲盖弥彰。

在萧涧秋与陶岚、文嫂的三角关系中，萧涧秋的所作所为似乎不可思议，他回避年轻漂亮的陶岚的大胆追求，而主动靠拢拖儿带女的寡妇文嫂，并下决心要与文嫂结婚，试图通过无爱的婚姻来挽救文嫂。实际上，这除了是他作为一个人道主义者的善良无奈之举外，也是他拒绝振作的人生选

择。萧涧秋作为一个现实社会的逃避者和失落者，虽退避到了芙蓉镇，但并未完全死心，对文嫂的"拯救"可以满足他并未完全放弃的人道主义理想。而在与陶岚的交往中，如果他接受充满生命活力的陶岚的示爱，他就反倒成了一个"被拯救者"，这显然是他不愿意的。

影片洋溢着一种清新明丽、略带感伤且富于诗意的情调。这种抒情风格的形成动因是多方面的。

首先，是画面视觉造型的精心设置。无论是影片的外景、内景，还是服饰、道具，都是创作者认真推敲、精心设置的。芙蓉镇的江南小镇风光、陶家的居住环境和摆设、小学学校的环境以及城郊江南水乡的风光、几位主要人物的穿着（如陶岚的明亮的暖色调服装以及大红披巾）等，都给人以清新婉丽的深刻印象。更为重要的是，这种画面造型往往与人物的心情结合起来，营造出一种情景交融的意境。如萧涧秋与陶岚交往时或清泉潺潺，或柔雪飘飘，或漫步于一片灿烂夺目的梅林，梅花在风中摇曳多姿，奠定了一种轻松愉快的情调。当萧涧秋遭受沉重打击，在漫天雨雾中不知所措时，披着大红披巾的陶岚撑着雨伞走上前来。此刻，这明艳的红色无疑象征着唤起萧涧秋的希望和勇气的力量。而在影片的末尾陶岚勇敢地离开家庭追随萧涧秋而去时，画面上是一大片金黄色的油菜花，明亮耀眼。再如同样是那座桥，人物在不同的时候以不同的心情走过时，风景也不同。当萧涧秋看望文嫂一家回来时，小桥上空是蓝天白云，水光塔影，碧波白帆。而在后来，流言蜚语向他袭来，当他又一次走过小桥时，天边乌云滚滚，树枝在狂风中不停摇摆，接着是骤雨击打着水面上的荷花。

《早春二月》片段

其次，在营造这种总体抒情氛围之余，影片也对人物的动作细节进行了精心描摹。如萧涧秋听到文嫂的死讯时，手颤抖着无法把毛笔插入笔筒的特写镜头，十分精彩。影片还运用了侧面描写、欲说还休的含蓄手法，如文嫂自杀，萧涧秋闻讯赶到后，摄影机从蚊帐里面往外拍萧涧秋沉痛凝望的表情，直到萧涧秋慢慢地把蚊帐放下。在这一过程中，文嫂一直处于画外。

《早春二月》的整体影像风格体现的是20世纪初中国边缘知识分子所特有的萧索、悲凉、抑郁、感伤的情绪，一种"早春"的气息。当然，相比于《小城之春》的阴郁悲凉，《早春二月》还是比较偏于暖色调的，但

也给人以春寒料峭之感。影片结尾，陶岚追寻萧涧秋而投身于现实生活洪流的"光明的尾巴"，多少有刻意拔高之嫌，与整部影片的叙事和整体风格有一定的裂隙。毫无疑问，这是叙述这一话语的时代——1963年——所刻上的印迹。

四、《黄土地》："文化寻根"的世纪悲凉与影像美学的崛起

1984年上映，片长92分钟
编剧：张子良、柯蓝
导演：陈凯歌
主演：薛白（饰翠巧）、王学祈（饰顾青）
1985年第5届中国电影金鸡奖最佳摄影奖
1985年第38届瑞士洛迦诺国际电影节银豹奖

[提问与提示]

1. 你觉得这部影片沉闷吗？为什么？你感觉影片的主基调是什么？什么颜色给你留下了深刻印象？
2. 片名"黄土地"有什么文化蕴涵和象征意义？
3. 注意体会影片淡化情节、追求抒情品格、强化视觉造型的特点。
4. "腰鼓"和"祈雨"这两段镜头有什么特点？有什么意义？

[剧情梗概]

八路军文艺战士顾青到陕北乡下采集民歌，在老汉家，他认识了老汉的闺女翠巧和翠巧的弟弟憨憨。顾青的到来使憨憨和翠巧的内心发生了变化，新世界的一线曙光照亮了他们。后来，顾青回解放区去了。翠巧不堪忍受包办婚姻，独自渡黄河要去解放区，却被河流吞没。

[赏析与读解]

1984年出品的《黄土地》是"第五代"导演的"集体亮相"之作（《黄

土地》一片汇聚了众多后来在中国影坛挑大梁的一流电影人才——陈凯歌、张艺谋、何群、赵季平，堪称奇迹），标志着"第五代"导演登上中国电影的历史舞台。

影片取材于散文家柯蓝的一首散文诗《深谷回声》（剧本原名为《古原无声》，编剧是张子良），这或许在一定程度上奠定了影片的风格特点，如情节淡化、抒情写意性、象征性等。然而在"第五代"导演的"集体冲刺"下，影片超越了简单的价值评判和单薄的叙事架构，而走向了情感的深沉丰厚、主题的多义复杂、艺术表现的象征性和写意化。

"《黄土地》旋风"带给当时观众的艺术震撼主要源于其强烈的视觉造型，一种完全丢掉了"戏剧的拐杖"而回到电影艺术的影像本体后所产生的前所未有的视觉冲击力。在此之前，中国观众耳濡目染的是隐蔽在"影戏"的巨大阴影下的故事影片。因此，《黄土地》对当时大多数观众的审美惯性形成了强有力的挑战，由此也引发了广泛的争议和批评。

影片的主角与其说是几个性格不甚鲜明（甚至可以说是极为类型化）的人物，不如说是那一片永远沉默着的、仿佛有灵性的黄土地。影片独具匠心地用电影语言渲染、突出并强化这一片黄土地，就像本片的摄影师张艺谋所回忆的那样："在淡淡的黄色光线下，这土塬博大、雄伟、悲怆。众人呆呆地站在那里望，半晌，有人叫出声来：'嗨，真棒！就拍这片黄土！'"

从文化象征的意蕴来看，导演陈凯歌在黄土地这一艺术意象上寄寓了非常丰厚且复杂矛盾的象征意蕴：既表现了黄土地作为中华民族的发祥地而具有母亲般的宽厚仁慈，又对黄土地冥顽封闭、自足僵化等方面的劣根性进行了深刻的反思。这与中国20世纪80年代中期的文化寻根和反思思潮是一致的。

在影片中，大部分黄土地的外景都是在早晨或黄昏拍摄的，这使得土地的色调显得十分浓重。也因此，黄土地既洋溢着浑厚宽容如母爱般的暖色调，又给人以沉重压抑得喘不过气来的沉重感。此外，在画面造型上，影片充分发挥了电影造型手段的表现功能。起伏绵延的黄土地常常几乎占据整个画面，地平线往往处于画面的上方，只在画面的左上方才留出一丝蔚蓝色的天空，仿佛在暗示着希冀的艰难和可贵。除了此类仰拍镜头，还

有大量的俯拍镜头，构图非常饱满而又富有力度，大远景镜头中的人在苍凉博大的黄土地上劳作、休憩，人与黄土地、与民族文化的那种血脉依存的关系形象生动地体现了出来。与之相对应，摄影机则几乎一动也不动，这种近乎静态的摄影机运动方式无疑也是与黄土地的存在特征相一致的。

影片在光的运用上也独具匠心。如拍窑洞时，为了塑造翠巧爹这一形象，张艺谋有意强化了室内外光线的对比效果，从而有效地增强了人物造型的立体感和真实性。在火光或油灯的照耀下，窑洞内翠巧爹脸上深深的皱纹仿佛沟壑纵横的黄土地，更凸现了这一凝聚着中华民族的所有苦难和沧桑的"父亲"形象。再如在拍母亲河——黄河时，影片无意表现黄河波涛滚滚的气势，而是特意选择在阴天和傍晚去拍摄，着意把黄河拍得十分安详、厚重而又温暖。可以说，创作者把黄土地与黄河这一对一阴一阳的中华民族之"根"表现得非常到位。

在音乐上，作曲家赵季平大量采用陕北民歌，或用于真实生活场景的再现，或用于内心独白的抒情写意，不仅起到了烘托、丰富画面的作用，而且与画面一起形成了影片特有的深沉、徐缓、凝重、苍凉的韵律。

在沉重、压抑的整体氛围中，有两个段落的突然闯入颇有石破天惊之感。这就是颇有争议的"腰鼓"和"祈雨"段落。

"腰鼓"这场戏，摄影机一反原先的静态，随着气势浩大、生龙活虎的扭腰鼓的人群动了起来，摄影师用手提拍摄的方式对着人群跟拍、摇拍，拍得酣畅淋漓、大气磅礴、动感十足，表现了中华民族内在深潜着的顽强的生命活力，给整部影片有些压抑的氛围增添了一丝希望的亮色。

"祈雨"这场戏，成千上万的人们头戴柳条编的头冠，赤裸着上半身，虔诚地匍匐在黄土地上，人体和黄土地的黄色与晴朗的天空的蓝色以及人们头顶上微弱的柳条的绿色，形成了让人耳目一新的色彩对比，产生了一种油画般的苍凉厚重的效果。祈雨的人们的虔诚和愚昧、大自然的伟力和人的渺小，使观众产生强烈的心灵震撼。用高速摄影拍摄的憨憨逆人流而动、向着顾青奔跑的镜头，既寄寓了希望和光明，也批判了愚昧和盲目（导演绝不回避愚昧和盲目这股力量的强大和顽固）。

这两个带有仪式性意味、游离于影片叙事之外的纯抒情写意的段落，

实现了电影艺术造型性与运动性的较好结合，既有启人深思的思想冲击力，更有石破天惊、荡气回肠的艺术效果。

总之，影片《黄土地》在艺术上的一个成功之处正在于把具象与抽象、写实与写意有机地结合起来，融为一体，创造出如黄土地那样给人以无穷遐想的银幕艺术空间。

《黄土地》的横空出世标志着以"第五代"导演为代表的影像美学的崛起。这是一种整体上偏于静态造型的视觉美学，而非动态性的视觉奇观。空间的大写意风格，缓慢的、几乎停滞不动的镜头运动方式，呆照式的镜头切换，某些意象的循环往复，使得《黄土地》具有一种格外沉重的沉思蕴涵。它不仅仅要求观众用眼睛去看，而且要求观众用头脑去思考。影片在20世纪80年代重述了一个本应完结的"启蒙主题"，又分明透露出陈凯歌这一代知识分子特有的"浓得化不开"的世纪苍凉。影片浸透着冷漠和无奈，一种启蒙者的寂寞和孤独。这无疑是五四新文化运动以来启蒙思想的深化。

黄子平、陈平原等学者曾经概括过20世纪中国文学的总体美学风格和美感特征："一种根源于民族危机感的'焦灼'"，这种"焦灼""浸透了危机感和焦灼感"，"这一焦灼的核心部分是一种深刻的'现代悲剧感'"。[1]这一评述也可以扩展到20世纪的中国艺术，当然包括电影《黄土地》以及《小城之春》《早春二月》等。

《黄土地》所呈现的不能不是20世纪最后的"焦灼"与悲凉，但历史很快就翻过了这一页，我们不期然发现自己已经置身于"咸与狂欢"的21世纪，甚至来不及去表达幸抑或不幸的轻微感慨。

五、《红高粱》：生命的劲舞，感官的盛宴

1988年上映，片长91分钟

编剧：陈剑雨、朱伟、莫言

[1] 黄子平、陈平原、钱理群：《论"二十世纪中国文学"》，载《文学评论》，1985年第5期。

导演：张艺谋

主演：巩俐（饰我奶奶）、姜文（饰我爷爷）

1988年第38届西柏林国际电影节金熊奖

［提问与提示］

1. 感受并注意影片热烈奔放、阳刚壮美、浪漫传奇的情感基调和艺术风格。

2. 注意体会影片中的几个仪式性场面，思考其象征蕴涵。

3. 影片在色彩造型和表意上有什么独特之处？

4. 注意影片中歌曲和音乐所起的作用。

5. 影片所弘扬的阳刚之气和生命热情有何现实意义？

6. 怎样理解《红高粱》是一部集大成的"第五代"探索影片的巅峰作品的说法？

［剧情梗概］

九儿十七岁就被她爹嫁给了十八里坡的五十多岁的李大头，后来成了轿头余占鳌的女人，靠制酒卖酒为生。

不久，日本鬼子来了，在村里杀人放火，无恶不作。九儿也和那些有血性的村民一样不服而进行反抗，结果在给打鬼子的伙计们送饭的路上被鬼子的机枪打死了。余占鳌看到这一切，怒火中烧，他带领众伙计抱着土雷向日军冲去，日军伤亡惨重，伙计也全都死了。九儿的脸上仿佛还凝固着微笑。

［赏析与读解］

《红高粱》是"第五代"电影的巅峰之作，也是一个时代、一个特定的导演群体创作终结的信号。

《红高粱》是一曲生命的赞歌。影片讲述了一个带有神秘色彩的传奇故事，张扬了一种久被压抑的蓬勃的野性生命力。张艺谋自己也说过，他拍《红高粱》就是觉得中国人"活得太累了，忧虑太多了"，所以要表现"一

种痛快淋漓的人生态度",通过人物个性的塑造来"赞美生命"。

影片里的我爷爷、我奶奶仿佛生活在一个远离封建礼法陈规的野性而纯朴的世界,他们敢爱敢恨,无拘无束,阳刚豪放,热情洋溢,彻底回归人的自然本性。张艺谋通过对一望无际的红高粱和尘土飞扬的黄土地、热气腾腾的酿酒坊的艺术化表现,营造出一个充满活力激情和原始野性的世界。

《红高粱》是新时期以来中国电影艺术探索的集大成者,充分发挥了"第四代""第五代"导演几年来一以贯之的银幕艺术世界的造型和抒情功能,全面调动了各种视听觉要素。如影片渲染并强化了红色的主调,充分表达了野性的生命力和无羁的热情。在音乐上,无论是狂放不羁的祝酒歌、"妹妹你大胆地往前走"这几句几不成调的狂吼,还是体现出鲜明的民族特质和民族风格的唢呐声(时而高亢热烈,时而悲壮低沉),都在听觉效果上产生了强劲的冲击力。特别是"颠轿""野合""打鬼子"等几个具有仪式感的场面,更是给人以全面的视听感官冲击。

"颠轿"一场戏,镜语极为流畅丰富,各种景别、各色画面不断变化,充满动感效果,再加之高亢粗野的歌声、号子与唢呐,尘土飞扬的黄土地和鲜红的轿子,构成了极具民俗风情特色的场景(尽管有人批评张艺谋是制造"伪民俗",但对这一组镜头的鉴赏,我们完全可以超越真伪的简单判断,它至少具有一种艺术的真实)。

"野合"一场戏具有明显的仪式感(成长仪式或女性献祭仪式):抢到

《红高粱》中的颠轿画面

我奶奶的我爷爷发狂般向高粱地跑去，置身于红高粱般的性欲的海洋，红高粱被撞开又合拢，仿佛在劲歌狂舞。我爷爷踩出了一片圆形的空地（祭坛），我奶奶仰天而卧，我爷爷双膝跪地。此时出现了大俯拍的全景镜头，太阳下的红高粱灿烂无比，热烈地摇动，高亢的唢呐声冲天而起。

"打鬼子"的仪式其实是两个仪式的叠加，一个是以罗汉大叔、我爷爷、我奶奶等为代表的中华民族群体觉醒并焕发出无穷的生命力，乃至与敌人同归于尽的仪式，另一个是作为叙述者的"我"的成年礼。在火光冲天、阳光暗淡的背景下，我爷爷拉着我的手如雕塑般巍然而立。在这里，我奶奶之死是这一仪式必要的祭品，无论是我（个体）还是我爷爷（民族群体的代表），在此之后都将脱离母体或女性的庇护而独自上路。

诚如张艺谋自己所述，《红高粱》是一部什么都有一点的"杂种"电影，一种既有一定哲学思想又有比较强的观赏性的电影。这实际上反映了张艺谋具有一种开放的艺术视野和胸襟。的确，《红高粱》既有传奇的故事和人物，也有色彩浓郁的画面造型，既有民族生命力的大爆发、民族与个体的生死存亡考验，以及中国人应该具有怎样的主体人格精神等宏大主题，也有轰轰烈烈的浪漫爱情故事，更有如"颠轿"那样充满视听冲击力的较为纯粹的"娱乐性"和观赏性场景（《红高粱》对中国新时期电影的娱乐化转型和走向具有重要的先导性意义）。张艺谋可谓四面讨好，八面玲珑。

总之，《红高粱》是一曲生命的劲舞狂歌，是一场颇具震撼力的视听感官盛宴。同时，《红高粱》也是"第五代"导演群体转型乃至新时期文化转型的一个重要标志。从此，就如影片中的豆官一样，"第五代"导演将脱离庇护，独自上路，在市场经济大潮的冲击中飘摇沉浮。

六、《重庆森林》：迷失在都市丛林中

1994年上映，片长102分钟

编剧、导演：王家卫

主演：林青霞（饰女杀手）、金城武（饰何志武）、梁朝伟（饰警察

663)、王菲(饰女店员阿菲)

1995年第14届香港电影金像奖最佳影片、最佳导演、最佳男主角、最佳剪接奖

[提问与提示]

1. 注意体会影片的整体风格,试与《小城之春》《早春二月》《黄土地》等做比较。
2. 影片在情节结构上有什么特点?
3. 片名"重庆森林"有什么含义?
4. 分析影片中主要人物的心态特点和类型意义。
5. 如何理解影片的抒情性和写意特征?
6. 如何评价影片中摇摇晃晃的动感镜头和迷离恍惚的声色画面?

[剧情梗概]

一个叫何志武的警察,编号是223,最近失恋了。在1994年4月28日夜晚9点的时候,他与一个国际贩毒集团的金发女子相距才0.01公分,57个小时之后,他爱上了这个女子。

警察663刚与当空姐的女友分手,又认识了快餐店女店员阿菲,阿菲常趁663不在家时为他打扫卫生。后来阿菲去了加州,回来时663成了店老板,阿菲则一身空姐制服,给663写了一张新的"登机证"。

[赏析与读解]

王家卫的电影《重庆森林》具有对传统进行现代性转化的特点,称得上一部用高妙的电影语言写出了现代人在大都市里"迷失"的复杂心态的"现代写意电影"。影片有很强的实验性,许多艺术手法颇让人称道,给人留下了很深刻的印象,下面略述一二。

从叙述视角或人物视点的角度看,王家卫电影的视点往往不是统一的或单一的。它在时间上打破了线性叙事的连续性,在空间上打破了长镜头所追求的视点的统一性,也不像蒙太奇风格的影片那样对静态的单一视点

在《重庆森林》中,视点不断游移变化

的镜头进行快速的剪辑(如《战舰波将金号》中著名的三个静态的石狮的剪辑),而是一种类似于中国画的全方位的多视点或散点透视法。这种移远就近、由近至远的空间意识,造成了视线不断游移的观察方法,形成了一种节奏化、音乐化的视点游动。

影片中有一个似乎能预见未来、洞观世事的画外音:"我们最接近的时候,我跟她之间的距离只有0.01公分,57个小时之后,我爱上了这个女人。"在这里,视点是混杂不定的,既是警察223的自知视角,又像无所不知的全能视角(代表了导演的视角)。因此,影片是全知式的视角与自知和旁知式视角的混合。除了叙述人的无所不知之外,镜头所摄常常限定在叙述旁白或独白的人物视觉所见的范围之内。影片将两段互不相干的故事并置在一起,两个故事之间的转换由一个角色的旁白来完成,而且转换的时候,两个互不认识的角色擦肩而过,仿佛正应了电影中那句很流行的旁白:"每天你都有机会跟别人擦身而过,你也许对他一无所知,不过也许有一天他会变成你的朋友或者是知己。"电影的这种多重视角造成了影片多声部对话和复调的效果。

与此相应,在《重庆森林》中,摄影机的机位不是固定的,而是变动不安的——这是杜可风用手提摄影机跟拍的结果,使影片的画面产生了流动感:画面不再是一个个均衡稳定的画框,而成为一个仿佛永不停滞的流动的空间,由此造成视点的游移变化。影片的镜头切换流畅,常常不露痕迹,自然而然地营造出一种情绪格调。

此外,影片大量使用广角镜头和9.8毫米的标准镜头,使得近景扭曲

失真，远景则模糊遥远。这不但造成影像的模糊，人与人之间、人与物之间距离和关系的暧昧朦胧，也使人物产生奇特的夸张、变形与扭曲效果。

从影片中的几个人物来看，他们大都具有符号化的特点，职业大多具有流动性，如杀手、空姐、售货员、警察，而且还用毫无生命意趣的数字来命名（警察663、223）。究其底，王家卫既无意于叙述一个完整的故事，也不着力于塑造具有鲜明、生动、复杂的性格特征的人物形象。影片中的人物若按福斯特小说理论中关于圆形人物与扁平人物的区分来看，充其量只能算是扁平人物或类型人物。王家卫的电影就其本质而言是抒情的或写意的，但即便如此，其电影中的许多人物形象仍然给人留下了非常深刻的印象，如以跑步蒸发泪水、以猛吃凤梨罐头来抚慰失恋之痛的警察223，有点神神叨叨、言行举止有些古怪、在其单恋的对象家里卖力干活的女店员，等等。

影片中的人物有一个特点：总是絮絮叨叨，自嘲自虐，特别饶舌，有着强烈的倾诉欲。人物有时以画外音的方式向观众倾诉，有时是不断地找别人倾诉。特别令人为之动容的是影片中失恋的警察向香皂、毛巾等物品的倾诉。事实上，这种"移情式"和"拟人化"的倾诉，颇有"万物有灵论"和"原始思维"的意味。这也是王家卫电影中人物真纯可爱如赤子的一面。这些人倾诉时不在乎别人听不听，也不在乎对象听不听得懂。这是一种絮絮道道的自言自语，具有一种独特的诗意，且颇富意味：在一个失语的时代，以语言表现心灵，以语言进行自我心灵的对话并使语言回到诗性本真。在以影像的视觉造型为主体的电影艺术中，加入这么多冗长且有些饶舌的独白与旁白并不令人觉得累赘无聊（很多独白甚至成为流行语），这简直是我们这个失语时代的一个奇迹。

诚如前面所述，王家卫的电影所表现出来的时间的变幻不定性、空间的主观化和流动性（灯光迷离的酒吧、风雨飘摇的街道、摇摇晃晃的车厢、狭窄的过道等）、视点的游移和全方位的散点透视，营造出一种迷离恍惚的氛围。尤其在影像上，大广角镜头拍摄所带来的空间变形、时间的延长、浮光掠影般的变格技巧（前后画格的速度不同，抽格、增格或减格）与格调凄迷的音乐，产生了一种MTV般的视听效果，使得影片的美学风格趋向

于一种"乐"和"舞"的状态。

此外，影片中还常常有一些游离于情节之外的抒情性段落，极像国画中的大笔写意。比如片头警察追捕的镜头，女杀手拔枪射击和射击之后从容往外走的镜头，都采用了复格印片的技巧，放慢动作的节奏和速度，使得混乱不堪的人物打斗好像拖着长长的线条，仿佛一幅幅正在进行中的动态的中国写意画。这无疑是一种虚化，是化实为虚的大写意。而不拘一格、自由洒脱的"移步换形""随类赋彩"式的手提摄影更强化了这种写意效果。

影片不以故事的讲述和线性叙事为目的，而是致力于以动态的影像、细碎的画面组接来营造"剪不断，理还乱"、挥之难去的情绪和氛围。浓烈的色彩对比、鲜明的画面构图、夸张变形的空间和人物造型，给人以强烈的感官刺激。总而言之，王家卫在影片中所创造的影像艺术世界是耐人寻味的，具有浓郁的感性特点，有一种音色俱全、造型与音乐之美兼备的浑融美。可以说，他在电影中致力营造的是一个朦胧、诗意、感性的艺术世界。王家卫忠实于自己的视觉感受，在色彩的运用上打破了传统的固有色原则，不再拘泥于严格的轮廓和局部、细节的写实，而是注重于对对象的整体印象的把握，着眼于在充满动感的现场写生中迅速捕捉那些变化着的对象。因此，他的电影画面尽是变幻的色、跳动的光与影、流淌着的影像与乐调。

可以说，《重庆森林》让观众像王家卫的电影中的现代都市人一样迷失在一片灯红酒绿、眼花缭乱的城市森林中。王家卫通过对都市生活故事和纷乱无序的日常生活场景的自由表述，表达人们对现实社会的感受。其影像与现实的关系并不是我们曾经孜孜以求的现实主义、写实主义或社会主义现实主义。就像王家卫自己所言的，他绝对不是要精确地将20世纪60年代重现，而只是想描绘一些心目中"主观记忆的前景"。的确，影片因为导演主体的强力介入而具有"作者电影"的个性化、影像语言的写意性特征，与现实形成一种极为奇特的关系——一种寓言式的关系。当然，这是一种含义蕴藉复杂的现代寓言——题旨与文本并非一一对应，而是具有一定的超越性。

王家卫的电影既立足于现实，又超越了现实：立足于现实使他的电影不至于凌空蹈虚、不食人间烟火；超越了现实，使得其电影因为对某些抽象哲理和人们普遍心态的表达而引起了中国香港之外的其他地区观众的共鸣。

七、《阳光灿烂的日子》：成长的烦恼与青春的诗意

1995 年上映，片长 134 分钟

编剧、导演：姜文

主演：夏雨（饰马小军）、宁静（饰米兰）

1994 年第 51 届威尼斯国际电影节最佳男演员奖

1996 年第 33 届中国台湾金马奖最佳剧情片、最佳导演、最佳男主角、最佳改编剧本、最佳音效奖

[提问与提示]

1．注意影片的色彩语言——色彩基调和色彩构成。

2．注意影片中的声音，尤其是歌曲的运用及其作用。

3．注意影片中一些新颖独特的拍摄角度和手法，并思考其表意性蕴涵。

4．思考影片的画外音叙述为什么会自我颠覆和否定？

[剧情梗概]

"文革"期间，大院里的一群孩子在父母们都到外地工作之后，获得了空前的自由。上学、聚会、打架是他们打发少年时光的主要方式。马小军、刘思甜等就是他们中的几个。马小军喜欢米兰。米兰是大美人，很多男孩为她打架，甚至闹出了人命。后来，米兰与刘思甜的哥哥刘忆苦聊得很热乎，马小军的心里很不是滋味。

成年后，伙伴们又聚在一起，他们身着挺括的西服，喝着洋酒，飙着豪车，似乎成了北京城的新贵。他们向骑木棍的傻子问候，傻子却回骂了

他们一句："傻逼。"

［赏析与读解］

　　《阳光灿烂的日子》改编自王朔的小说《动物凶猛》，是著名演员姜文首执导筒之作，可谓出手不凡，非常"电影化"，电影语言新颖别致、诗意盎然，极富艺术冲击力。

　　影片的主体结构建立在对少年往事的回忆和叙述（通过影片主角马小军）上。这一段"阳光灿烂"的少年往事发生在"文革"时期。不同于"第四代""第五代"导演们的社会政治视角（"伤痕"或"反思"），影片以极为个性化的表达方式，对青春作了诗意化的描述，表达了对过去时光的依恋与怀旧。影片中，成长的生命冲动、至诚至真的青春萌动、自恋与自卑的纠结、成长的困惑与烦恼、无望苦涩的初恋苦果等，构成了一部意味隽永的"青春残酷物语"（日本著名电影导演大岛渚拍摄了相近题材与主题的影片《青春残酷物语》）。

　　显然，影片超越了对"文革"那段历史的简单的价值评判，而是对之作了诗意化的艺术表现。那段历史似乎成了一个纯粹的审美对象。毋庸讳言，时间的流逝已经可以让我们与对象拉开一段审美观照的距离。

　　影片中的许多手法给人以深刻的印象。导演对某些色彩进行了强化处理，使之产生了强劲的视觉冲击力。影片的总体色彩基调是红色、蓝色，偏于亮色。影片一开始就通过画外音的方式奠定了这一基调："那时候好像永远是夏天，太阳总是有空出来伴随着我，阳光充足，太亮，使得眼前一阵阵发黑。"（耐人寻味的是，影片的当下部分反倒是黑白片。）这使得影片充满青春活力，具有浓郁的青年文化色彩，很好地表现了已逝的青春记忆那种飘忽、迷茫、充满不确定性的诗意感受。

　　影片在通过画外音进行画外叙述时，不断地进行自我解构。如在"老莫"过生日时，马小军勇猛地用啤酒瓶砸向刘忆苦，正当观众惊愕不已时，叙述人用轻松调侃的语气颠覆了这一英勇行为，影片用慢动作倒放的方式把马小军还原到早先时的状态。这形成了一种叙述的游戏，毫无疑问，姜文在这里更为注重的是一种主体心灵的真实和文本叙述的可能性。

影片对声音的运用是很到位的。无疑，声音能使我们很快地进入特定的历史情境中。影片中先后出现了不少20世纪70年代的流行歌曲，包括苏联歌曲。有时影片通过声音与画面的对位来形成意在言外的讽喻性效果，如马小军他们打群架时，画外回响着庄严的国际歌。而抒情且带有迷茫忧郁格调的《乡村骑士》音乐的反复出现，则起到了为影片奠定总体艺术氛围的作用。

影片的一些镜头语言颇为令人称道，诗意盎然，意味隽永。影片常常以微仰的角度拍摄主角马小军，使得马小军的银幕形象显得很高大，较好地契合了影片自叙和回忆的基调。马小军登上跳水台的那几个镜头，一会儿是仰拍，一会儿是俯拍，几步台阶显得格外漫长，让人觉得丧魂失魄的马小军似乎正在艰难而痛苦地告别青春。再如马小军在游泳池中伸出求助的手（个体寻找并呼求集体的依靠，是未成年的一种表现），却被无情地推开，最后似乎是心力交瘁，像尸体一样张开四肢，漂浮在水面上，这无疑象征着马小军告别了旧有的自我，如凤凰涅槃般完成了成年礼。正是通过单相思式的初恋的彻底失败，以及与青年小群体的分离（个体人格独立的必由之路），马小军最终完成了自己的成年礼——终于长大成人。

从意识形态的角度来分析，《阳光灿烂的日子》实际上反映了姜文一代人试图进入历史，成为话语主体的强烈愿望。因为在当年，他们是被人忽视的一群，在大人们外出的时候（"上山下乡"还轮不到他们）才"猴子称霸王"（马小军与父亲、母亲以及公安人员的几场戏表明，他们面对上一辈人的无上权力时只能唯唯诺诺、噤若寒蝉）。马小军潜入别人家里，堂而皇之地以主人自居，也是这种心态的一种反映。从姜文推及"第六代"导演，就某种角度而言，他们像是历史的缺席者或被放逐者。他们不多的几部叙述历史的电影，也大多是一种纯粹个人化的叙述，是一种个人野史和个体心灵史。《阳光灿烂的日子》描写的正是他们这一代所经历的"文革"，或者说他们眼中的"文革"，不以他们为主体的"文革"。影片结束时他们在豪华大奔上痛饮洋酒的镜头把他们的心态暴露无遗。而正是对过去进行重新审视，甚至以某种理想化的方式加以诗意化和美化，他们完成

了对当下身份的确认。无论如何,少年的记忆总是美好的,而青春就像我们无法脱离这个时代和社会一样,是自己无法选择的。

《阳光灿烂的日子》是一部关于成长的寓言,是欲说还休的青春呓语,更是一首有关"青春残酷"的抒情诗。

八、《集结号》:双重突破与"平民的胜利"

2007年上映,片长120分钟

编剧:刘恒

导演:冯小刚

主演:张涵予(饰连长谷子地)、邓超(饰炮兵连长赵二斗)、袁文康(饰指导员王金存)、王宝强(饰战士姜茂财)

[提问与提示]

1. "谷子地"的名字有什么含义?这一形象有什么特点?
2. 结合中国军事电影的传统思考,《集结号》在哪些方面有所突破?
3. 注意体会本片战争场面的"视觉奇观性"。
4. 思考《集结号》在中国电影"大片"发展历程上的意义。

[剧情梗概]

解放战争期间,解放军某部九连连长谷子地接到团长的紧急命令,带领士兵火速赶往阵地完成一项阻击敌人、掩护大部队安全转移的任务。他们约好,听到集结号之后,连队就可以突围撤走。一场激烈残酷的阻击战展开了,但直到最后,全连战士始终没有听到集结号吹响,连队的战士全部阵亡,只有连长谷子地一人幸存下来。从此以后,无论是参加抗美援朝,还是中华人民共和国成立后的和平时期,寻找团长问清楚到底有没有吹响过集结号,以便给牺牲的战友一个"烈士"(而非"失踪人员")的说法,成了谷子地后半生的追求。

谷子地最终完成了他的夙愿。集结号终于在一个庄严肃穆的追认烈士

的仪式上吹响了。

[赏析与读解]

　　2007年岁末，冯小刚"吹响"的《集结号》感动了许多中国人。影片被誉为中国电影"大片"发展历程中的一个重要转折点、一个里程碑。《集结号》呈现了多方面的突破，上演了中国电影的多维度突围，更凸显了冯小刚导演多向度的自我突破。

　　对《集结号》的欣赏和评价，不能离开两个背景，一是军事题材的战争电影，一是以冯小刚为旗帜和代表的贺岁片序列。

　　中国一向是军事战争题材影片的生产大国。据统计，从1949年到1999年的500部故事影片中，以战争为主要表现对象的影片大约有300多部，约占2/3。但直到《集结号》的出现，不同于传统军事战争电影的另类军事战争电影才真正得以产生。

　　《集结号》对战争场面的视听效果的营造可谓不惜工本。光是画面、摄影机运动和音效，我们就可以说《集结号》有重大突破，跻身于世界优秀战争电影的前列也不逊色。影片开始时的巷战（包括造型颇为"摩登"的战士形象），简直让人误以为是在观看二战题材的美国大片。若是按军事专家的眼光来看，片中可能存在不少细节是否真实可信的问题，如巷战中的手语，过于先进的武器装备，坦克大战，对美国战争大片如《拯救大兵瑞恩》的模仿痕迹，等等。颇值得称道的是与画面造型相对应的摄影，片中经常出现颇有气势的大俯大仰的运动镜头，比如片头第一个和片末最后一个仪式性的大远景俯拍镜头都是颇有气势也颇为流畅的以升降摇臂拍摄的大俯拍镜头，令观众感到自己在影院里作升降运动。这些镜头的构图和运动营造渲染出一种悲怆、凝重而又肃穆的氛围。

　　但我们说《集结号》是对中国军事战争题材电影的突破，绝不仅仅指影片奇观化的战争场景、惊心动魄的视觉造型和前所未有的听觉冲击力，影片更重要的突破在于，表现的是一个普通军人谷子地亲历的个人战争史，是军事战争映射到个体心灵的个人心灵史，而不是决定历史命运和社会进程的宏大历史，也不是将军伟人的历史。

传统的中国军事战争题材电影表现的往往是宏大的集体主义的战争史，个体在其中是微不足道的，重要的是道统上的胜负对决。影片往往表现历史上的重大战役，气势恢宏，带有浓郁的正剧风格和辉煌的史诗特色，并洋溢着革命英雄主义和乐观主义气息。在叙事和人物形象的塑造等方面常有限定，遵循模式化、程式化的惯例。比如战争场面，总是我军军号一吹，敌军便摧枯拉朽、抱头鼠窜。英雄形象总是热爱集体、意志坚定、英勇善战、无坚不摧、无往不胜。

新时期以来，以人道主义为旗帜的"第四代""第五代"导演的战争题材影片都在一定程度上致力于军事战争题材影片的突破与创新。《喋血黑谷》《一个和八个》《三毛从军记》《我的长征》《革命到底》等都颇具此种突破向度，而《集结号》则是突破最多的一部影片。在中国军事战争题材影片序列中，《集结号》的突破之一是对战争残酷本性的还原或者说另一种角度的再现，着重表现战争对个体命运的巨大影响：一切从人出发，一切归结于人，人成为《集结号》最强大的主流价值认同的原点。

影片是从谷子地的视角去看这场战争的。谷子地，这个名字本身便隐喻了这一形象来自底层的草根性。谷子地首先是一个人，一个普普通通、重兄弟情谊、对牺牲的兄弟抱有歉疚、有军人职业道德、自律、讲诚信的人。在他那里，胜败的重要性可能还不如战友的生命以及生命是否得到应有的善待和尊重，在战后多给战友的亲属发点粮食更为重要。他从个人的角度对战争的感性经历所留下的记忆远比群体的战争记忆沉重压抑，令人窒息。在一场残酷的战争中，他失掉了军阶，甚至连自己的身份也失去了。一切从零开始，从无数次徒然地分辩他的所谓战俘或老兵油子的身份开始。但他宠辱不惊，泰然处之，因为相对于47个牺牲的兄弟，他是唯一的幸存者。

《集结号》在中国电影史上的突破，还应置于冯小刚的贺岁片序列中来衡定。与冯小刚的贺岁片序列中的其他人物形象相比，谷子地与他们并非完全没有共性：那种来自底层、民间的草根性，那种透着平民智慧的自我解嘲和冷幽默，时不时地让观众发出他乡遇故知般的会心微笑。《集结号》着力塑造了谷子地这样一个爱憎分明、重情义、一诺千金、讲求良心

和诚信、说人话（粗话）、做人事、在以往中国军事战争题材影片中颇有点另类的平民英雄形象，同时塑造了性格鲜明的普通士兵群像。对他们的塑造，影片回到普通人的日常生活及其作为生物人和社会人的常态，突出他们的生物性和社会属性，而非军人身份。他们不再是特定军人身份的符号，也不再是没有自己的个性和情感的纯粹的军人战士，而是个性鲜明的普通人物形象，如吃烙饼时狼吞虎咽像个饿死鬼的排长，为了给连长弄一块手表而被敌军击中的战士吕宽沟，从恐惧尿裆到无畏牺牲的指导员王金存……如果说他们还是英雄的话，那也是真实可信可亲的平民英雄。他们有缺点，也犯错误，甚至有过动摇或懦弱，但总是尽职尽责，关键时刻则英勇无畏，视死如归。比如排长写给家里的家信，说的都是大实话、大白话（更是人话）："把地种好了，把老人侍候好了，天凉了，别让儿子往井台上去，结了冰，路滑。"无疑，这样一群活生生的人粗粝而真实，实诚而可信，洋溢着十足的草根性、浓郁的人情味和世俗性。饰演这些人物的演员当时都不太著名，观众也不太熟悉，这无疑有利于影片中的军人群像的平民化、普通化塑造，符合当下民主社会的现实和文化心理，从艺术接受的角度讲则别有一种陌生化效果（按我们的接受惯例和思维定式，几乎很难想象与冯小刚长期合作的葛优出演谷子地）。归根结底，如果说谷子地等人还是英雄的话，那也是一种平民英雄、无名英雄，是符合今天观众的期待视野的真英雄。

正是作为一个普通人、一个普通老兵，谷子地才会在团长的坟墓前质问为什么不吹集结号。毫无疑问，指挥员在战场上是否给下级下达撤退命令，只能根据战况而定，下不下命令都无可厚非。按照当时的战斗情景，团长没让号兵吹集结号并非没有道理。牺牲小部队来掩护和保存大部队的实力在中国军事战争题材影片中比比皆是，这就使得谷子地的质问经不起推敲。在战争年代，下属对上级进行这样的质问也很荒唐。但经过冯小刚的层层铺垫（比如非常智慧地使团长与谷子地的关系非比寻常，那种老战友、近乎兄弟的关系压倒了上下级关系，比如使观众对首先作为普通人的谷子地产生了认同，观众似乎忘掉了他还是个连长），使得这场戏虽不合军情，却成为合情合理、合民心的全片高潮戏。这或许可称为冯小刚有悖军

事常理的"平民的胜利"。

这样的普通人视角,恰恰是冯小刚电影最可贵的特色,与冯小刚贺岁片的平民精神、人本主义思想和通俗易懂的平民化艺术风格是一脉相承的。概括而言,《集结号》可以理解为冯小刚贺岁片在保持了某些不变的精神内核和冯氏标记(如幽默和平民化语言)的同时,在题材、影像风格、主题深度、人文情怀等方面实现了重大的自我突破。

九、《建国大业》:创意制胜与"国家形象"重建

2009年上映,片长135分钟
编剧:王兴东、陈宝光
导演:韩三平、黄建新
主演:唐国强(饰毛泽东)、张国立(饰蒋介石)、许晴(饰宋庆龄)、刘劲(饰周恩来)、陈坤(饰蒋经国)、王伍福(饰朱德)

[提问与提示]

1. 什么是创意?什么是创意文化产业?
2. 为什么说《建国大业》是电影创意制胜的成功个案?
3. 思考影片的历史观、英雄观。
4. "全明星阵容"的电影工业模式是否具有普遍性?这种模式如何才能可持续发展?

[剧情梗概]

这是一部庆祝中华人民共和国成立60周年的史诗性献礼片,讲述了从抗日战争结束到1949年中华人民共和国"开国大典"期间发生的一系列故事。

1945年8月抗战胜利,毛泽东主席应蒋介石之邀,到重庆参加和平谈判,最终签订了以避免内战、在政治协商的基础上组建多党派联合政府为主要内容的《双十协定》。但不久,国民党无法放弃一党专制,发动了内战,

《建国大业》画面

单方面撕毁了《双十协定》。为抵制蒋介石的独裁行径,共产党展开武装反击,经过努力,在战争中不断取得胜利。共产党与志同道合的各民主党派开始思考如何建立一个民主的新中国。

1949年9月21日,共产党与各民主党派组建的中国人民政治协商会议第一届全体会议在北京召开。1949年10月1日,中华人民共和国正式宣告成立。

[赏析与读解]

《建国大业》是文化创意产业创意制胜的重要案例,它经历了几个重要的创意环节。其一是策划与编剧环节,总策划张和平和编剧王兴东确定了影片的主流意识形态基调:描写中国人民政治协商会议第一届全体会议和中华人民共和国的成立,以作为庆祝政协和中华人民共和国成立60周年的献礼片。其二是制片和导演环节,韩三平、黄建新和电影"国家队"(中国电影集团)的加入,不仅保证了影片的主流性,也使影片的拍摄获得了十分充足的资源,工业性、商业性大为加强。其三是表演环节,全明星阵容演出。导演对众多明星的巧妙选用使影片回归到最根本的视觉奇观本性,把由《英雄》开启的"中国景观电影"推进到极致,可以在很大程度上满足观众的视觉愉悦需求,消解未经历历史事件的年轻观众对影片故事的隔膜感,从而吸引大量作为票房生力军的青少年观众观看。众多优秀演员表

演精湛,在影片中塑造出栩栩如生的历史人物,成为历史事件的重要叙事元素,也成为一种"有意味"的"形式"。观众从他们身上,获得了心理和情感的满足。

从剧情片的角度看,由于历史场面宏大、事件重大、人物众多,《建国大业》这部影片并不符合剧情片的起码要求,无法以跌宕起伏、扣人心弦的个人命运来架构情节,也无法通过强烈的戏剧冲突来表现某一两个主要人物的立体性格和复杂的内心世界。也因此,对于这部影片而言,许多常规的剧本结构元素和技巧似乎都失效了。它回到了最朴实无华的叙事方式本身,回到了一种"无技巧"的叙事境界,似乎只是历史自在的客观呈现。虽然这样的叙事方式难免使得影片的剧情比较平,剑拔弩张的戏剧性冲突少,表现手法也中规中矩,却更为适合《建国大业》这部大气的史诗性影片。

导演以宏大的历史视角表现了中华人民共和国成立的艰难曲折历程,无数革命先辈为民主建国做出了努力和牺牲,其崇高追求和献身精神令人感佩。导演也为影片注入了浓郁的理想主义色彩和人文诗意风格,表现了历史进程中重要人物的心路历程。片中领袖人物的塑造并不脸谱化、模式化,而是尽量做到生动立体,表现了他们的真情实感,比如中共领袖开"黑会"、毛泽东醉酒、朱德扭秧歌等细节,让人印象深刻。解放上海后,士兵们不扰民、全部露宿街头的镜头,也十分打动人。难能可贵的是,导演在历史的宏观叙事中融入了个人命运的沧桑感和人性的深度,突破了一些历史表现的禁忌,对蒋介石父子形象的表现就是如此。陈坤饰演的蒋经国,在沉静内敛中蕴含着巨大的悲情和惊人的力量。他是一个兼具哈姆莱特气质和堂吉诃德精神的悲情人物,其个人理想与无法逆转的现实情境形成巨大的冲突,执着又无奈,忽而明亮忽而黯然神伤的眼神尤其令人动容。张国立的表演也传达出一种悲凉沉郁之感,而不是夸张的哀号气息。

《建国大业》表现了中华人民共和国成立之前那段特殊的历史时期的故事,有着恢宏磅礴的宏大历史叙事,但影片并没有采用威严的宣判式的画外音,而是饱含着诗意和人文情怀,表现了历史风云中重要人物的抉择和

精神情感及其对全民族的影响，充分展现了信仰的力量。不仅如此，影片也表达了对历史失意者的悲悯、理解和宽容，别有一种历史沧桑感，从而体现出历史观的开放性和先进性。

《建国大业》的另一个贡献在于"国家形象"的重建。"国家形象"是国内外大众对一个国家各个方面的主观印象和总体评价，主要通过媒介和舆论来表达和传播，是国家整体实力，尤其是"软实力"的重要体现。由此可见，电影中的"国家形象"是创作团队通过影片叙事和视听元素呈现出来、国内外观众通过观看影片而形成的对某个国家的社会状况和精神风貌的主观印象和总体评价。《建国大业》呈现的中国形象是光明磊落、豪迈奔放而又新鲜亮丽的，它充满生命活力，顺民心、合民意、爱民、亲民又与民同乐，顺应历史大势，虎虎有生气。影片的拍摄和传播，对内可增强人们的民族自豪感、文化认同感，强化民族精神的凝聚力，对外则呈现了中华人民共和国朝气蓬勃、和谐向上、顺应历史趋势、"以人为本"的精神风貌。它不仅呈现了由人书写的历史，而且写出了历史中活生生的人，给历史中的人以其应有的尊重、理解，甚至悲悯。无疑，这样健康明朗、阳光、亲和的"国家形象"不会沦为空洞的说教，而是会真真切切地打动人、感染人。

十、《白日焰火》："作者类型性"与中国式的"心理现实主义"

2014 年上映，片长 106 分钟

出品：江苏幸福蓝海影业有限责任公司、博雅德中国娱乐有限公司、中国电影股份有限公司

编剧、导演：刁亦男

主演：廖凡（饰张自力）、桂纶镁（饰吴志贞）

2014 年第 64 届柏林电影节最佳影片金熊奖、最佳男演员银熊奖

[提问与提示]

1. 为什么《白日焰火》既是文艺片，又是类型片？

2. "白日焰火"是什么意思？作为片名有什么隐喻象征意义？
3. 廖凡的表演有什么特色？他所塑造的警察张自力是一个怎样的人？
4. 你认为心理惊悚类型电影在中国的前景如何？

[剧情梗概]

　　五年前，冷艳美丽少妇吴志贞的丈夫梁志军被警方认定死于一桩离奇碎尸案，警察张自力在一次破案后击毙了持枪拒捕的凶手。五年后，类似的连环杀人碎尸案再次发生，而且死者曾与吴志贞相恋。张自力明知危险重重，但仍然主动接近吴志贞，并爱上了吴志贞。不知道是真爱还是利用，两个人陷入情网，随着更加亲密的接触，张自力发现她的丈夫依然活着。他渐渐地破解了五年前的真相，抓住了真凶。

[赏析与读解]

　　斩获国际大奖的《白日焰火》，以不到1000万元的小成本投资、接地气的大众审美趣味、风格化的文艺片气质和纪实性的影像风格，以及变态心理题材、犯罪惊悚类型等商业元素，在中国文艺电影和类型电影发展的历史上具有重要的一席之地。

　　《白日焰火》通过一起碎尸案引发的侦察故事，表现了小城市的社会生活以及身处其间的下层小人物群像。影片中的几个人物均具有质感鲜明的外表和深层的心理空间。桂纶镁饰演的吴志贞以其凛冽而孤清的气质、神秘而迷人的形象成为"代罪羔羊"，令人印象极为深刻。她作为被欺凌与被侮辱的弱者，因反抗而杀人的逻辑，更增添了其令人爱怜的楚楚动人之感。

　　廖凡饰演的警察张自力更为复杂，也更有深度。他外表近乎卑琐，而又放浪落拓，婚姻事业都失败，想借助外力"让失败来得慢一些"。他的所作所为夹杂了性爱、欲望、自我拯救、猎奇、回归主流社会等复杂成分。他既不是007式超现实的英雄，可以在都市丛林中上天入地、飞车走壁，也不是身怀绝技、枪法不凡之人。他不顾生命危险接近桂纶镁饰演的吴志贞，是一次"刀锋上的人生舞蹈"，最终证明的"有罪推断"隐现了希区

柯克悬念片力图证明的"女性有罪"的深层心理和男权视角。最后一段造型怪异的舞蹈和白天在楼顶放焰火的场景，似乎是战栗迷人的人性"恶之花""黑色大丽花"的绽放，体现了人性的复杂。

与大多数欧洲艺术电影一样，《白日焰火》线索清晰、节奏张弛有度，而主题表达却暧昧模糊，有时人物的言行甚至不遵循一般的理性逻辑，一些细节、意象的含义更是无法索解，留下大量的空白："白日焰火"到底具有什么隐喻意义？张自力怪异舞蹈的言外之意是什么？进入室内走廊的马意味着什么？打牌与性爱的关系如何？诸如此类都具有道不明的言外之意，从而增添了影片的玄秘色彩，更留下回味无穷的袅袅余音。

影片在小成本电影的多元类型糅合方面颇有自己的特色。它以侦探电影为底子，杂糅了心理片、悬疑片、警匪片以及情色电影、黑色电影等多种类型，在风格上则融合了生活化纪实性电影风格与表现性艺术电影风格。灰色光影底子、绿色的调子、冰雪阴冷的世界、恰到好处的音乐，使得悬疑气氛的营造颇为到位，整体上委婉纤徐，而又紧张悬疑、惊艳迷人。

然而，影片虽不乏碎尸、变态杀人、冰美人、"蛇蝎妇人"等足以吸人眼球的"噱头"，但你一旦进入一波未平一波又起、充满情节密度和丰厚生活容量的叙事中，不难感受到浓郁的现实气息。

影片以纪实性的影像风格来表现北方某小城市的世俗生活，但这种表现并非纯纪实的、沉闷乏味的纪录电影风格，而是夹杂着很多风格化的影像，例如室外溜冰场上白光耀眼的场景，动态的、飘忽不定的跟镜头拍摄，不时闪现的冰刀寒光，突然爆发的枪战、冰刀砍人等暴力行为，某种超现实意味的冰天雪地景象，等等。一些镜头唯美而又令人战栗甚至窒息，且与人物的深度心理互为表里，仿佛是变态心理的外化影像。我们不难感受到浓厚的欧洲艺术电影的气息，如《白日美人》《巴黎最后的探戈》等的惊艳玄秘、美丽残酷，同时又能感受到美国悬疑心理片的气息，如《穆赫兰道》《不准掉头》《黑天鹅》的莫名悬疑气息。影片的艺术电影气质还体现为隐喻性意象的巧妙设置，如闯入走廊的马、决定命运的纸牌、闪着寒光的冰鞋冰刀，乃至片名的诗意神秘——"白日焰火"（英文片名 *Black Coal,*

Thin Ice,直译为黑色的煤,薄的冰),这些都是文艺片中常见的具有或明显或隐晦的隐喻意味的"符号化"表意。

影片深入人性,涉猎变态、病态心理,节奏紧凑,在中国电影的类型拓展和题材突破方面有重要意义(中国在心理类型片,尤其是聚焦变态心理的类型电影方面一直发展乏力)。当然,《白日焰火》虽然在犯罪、变态心理的类型拓展上颇可称道,但实际上它在表现这些因素时并没有走得太远,不像某些西方电影那样过于渲染病态和变态,也不着力表达黑色电影等影片惯有的存在主义哲学观念和厌世悲观情绪,而是重在揭示导致主人公变态杀人的不公正、恃强凌弱等复杂因素。因此,可以说,《白日烟火》是一种有节制的中国式的心理现实主义电影。

一身而兼任编剧和导演的刁亦男使得这部原本可以很商业的类型电影保留了某种"作者电影"的另类气质,在艺术性、"作者电影"与观赏性、商业类型电影之间找到了平衡点,这也使得《白日焰火》在获得欧洲电影节评委青睐的同时,得以被普通中国电影观众接受。

十一、《流浪地球》:科幻大片的创生与文化意义

2019年上映,片长125分钟

导演:郭帆

编剧:龚格尔、严东旭、郭帆、刘慈欣等

主演:屈楚萧(饰刘启)、吴京(饰刘培强)、李光洁(饰王磊)、吴孟达(饰韩子昂)、赵今麦(饰韩朵朵)

[提问与提示]

1.《流浪地球》是什么类型的电影?你同意该片的科幻片设定吗?
2.《流浪地球》与同期在2019年春节档放映的《疯狂外星人》有何异同?
3. 你看过刘慈欣的原著吗?对比一下原著与改编后的影片。
4. 中国科幻电影的前景会如何?
5. 科幻电影与玄幻电影的区别如何?

[剧情梗概]

在未来的某个时候,科学家们发现太阳急速衰老膨胀,短时间内包括地球在内的整个太阳系星体都将被太阳所吞没。为了自救,人类提出一个名为"流浪地球"的计划,即在地球表面建造上万座发动机和转向发动机,推动地球离开太阳系。该计划预计耗时2500年,历经100代人。故事便发生在该计划实施之初的"刹车时代"。

中国航天员刘培强在儿子刘启4岁那年前往国际空间站,和国际同侪肩负起领航者的重任。叛逆期的刘启与父亲向有嫌隙,带着妹妹朵朵偷偷跑到地表,偷开外公韩子昂的运输车。这时正值发动机停摆,全球展开紧急抢修发动机的特别行动,以阻止地球坠入太阳。刘启开的车被征集加入抢险队,但抢险队历尽艰险,也未能完成发动机抢修的任务。此时,地球正被木星捕获。为了地球的最后一线生机,刘启和队员们想出了一个冒险方法,即通过引燃木星,推动地球逃离太阳系。

地球上各国人齐心协力,众志成城,一起实施这个冒险的方法,但功亏一篑。值此之际,在国际空间站的刘培强驾驶空间站撞向木星,以自己的牺牲拯救了地球。

《流浪地球》画面

[赏析与读解]

《流浪地球》的出现意味着中国"硬科幻"类型片的创生。

科幻电影一直是中国电影的"软肋"和"稀缺物种",虽说之前也出现了几部科幻电影或带有科幻元素的影片,如《珊瑚岛上的死光》(1980)、《大气层消失》(1990)、《长江7号》(2008)、《超时空同居》(2018)等,但整体上科幻性不强,画面、音效等方面比较薄弱。因此,《流浪地球》的出现让人眼前一亮,2019年更是因此而被称为中国科幻电影"元年"。

不过,作为中国首部"硬科幻"电影,《流浪地球》并不完美。片中冰天雪地、沦陷崩塌的地表灾难,以及太空景象和空间站,我们可以从《后天》《2012》等灾难电影和《2001太空漫游》《星际穿越》《火星营救》等太空电影中,找到类似的画面。而父亲与儿子由隔阂走向理解,父亲牺牲、儿子成长的终极拯救的情节模式,也是非常"好莱坞化"的。因此,从类型的角度来看,《流浪地球》可以说是一部美国式的科幻大片,或者说是灾难片与科幻片的类型叠合。

虽然如此,但《流浪地球》无疑承载着中国精神,充满中国元素,主题也是中国人引领世界公民拯救地球,是中国梦的隐喻性表达。特别是把地球推离太阳系、带着地球流浪的情节设定(堪比"女娲补天""精卫填海""夸父逐日""愚公移山"的民族精神),以及家庭伦理的叙事构架(外公—父亲—儿子/养女),都具有中国特色,也暗合了全球化时代和谐共处、互惠互利的"人类命运共同体"智慧。西方媒体正是在这方面看到了影片创意的"非好莱坞化",认为中国开始在科幻电影领域加入全球竞争,而这一竞争的背后是中国早已在其他领域参与了全球竞争。

《流浪地球》的创作团队以惊人的想象力和严谨的工业精神,打造了宏大的场面,弘扬了"人类命运共同体"的理念,表达了国家的主流意识形态。它是近几年中国电影界呼唤和期待已久的电影工业化高峰,为电影工业美学提供了一个绝好的案例。

《流浪地球》的高度工业化主要体现在以下几个方面:

其一,资金投入高。《流浪地球》的投资方有9家公司,投入的资金大

约有 5.3 亿元。

其二，制作难度大，质量高，技术高新、尖端、前沿。《流浪地球》使用了 8 座摄影棚，置景车间加工制作了 1 万多件道具，置景延展面积近 10 万平方米，运载车、地下城、空间站等都是实景搭建。

其三，参与人数众多。《流浪地球》的制作团队多达 7000 多人，来自不同的国家，从事不同的职业。让这些人在两年时间内通力协作，完成影片的制作，其工业化管理的难度可想而知。

其四，没有使用流量明星，从而改变了演员片酬甚巨而压缩电影制作成本的行业弊端，资金用在了刀刃上，从而成就了《流浪地球》这一爆款。

《流浪地球》上映后，全民热追热议，成为一部现象级影片。除了上述原因外，观众接受视野的变化也是《流浪地球》获得追捧的重要原因。一方面，好莱坞科幻大片的引进，培养了今天以中青年为主体的观众。另一方面，随着信息时代的到来，中国观众尤其是年轻观众在思维方式、科学理性精神等方面都发生了变化，不再执着于现世、感性的一面，也不再坚持"不语怪力乱神""未知生，焉知死"式的经验主义人生态度，而是有了更多超验性的情怀和更大的想象力空间。换句话说，时至今日，"忧天"的"杞人"、"逐日"的"夸父"、向往和玄思"彼岸世界""超验世界"的人多了起来。这些人无疑是《流浪地球》以及未来科幻电影的主力受众。

德国有句谚语："不是歌德创造了浮士德，而是浮士德创造了歌德。"这对于《流浪地球》同样适用："不是刘慈欣和郭帆创造了《流浪地球》，而是当下中国观众、中国情怀、中国梦想创造了《流浪地球》。"

幻想类电影是衡量一个民族的想象力和创造力的重要标尺。《流浪地球》虽然存在剧情设定不够严密、人物性格单薄等缺点，但毫无疑问，瑕不掩瑜。

Chapter 16 | 第十六章
电视剧佳作赏析

一、现实题材反腐、涉案剧

[提示与提问]

1. 观剧（片段），体会反腐、涉案剧的审美风格。
2. 反腐、涉案剧的影像风格有何特色？
3. 近年来的反腐、涉案剧为何能够赢得大众的认可？
4. 近年来的反腐、涉案剧创作有哪些不足？

《人民的名义》（2017 年，52 集）

制作：最高人民检察院影视中心、中央军委后勤保障部金盾影视中心

编剧：周梅森

导演：李路

摄像：崔卫东、阳湘华、周良、龚璐

主演：陆毅（饰侯亮平）、张丰毅（饰沙瑞金）、吴刚（饰李达康）、许亚军（饰祁同伟）、张志坚（饰高育良）、柯蓝（饰陆亦可）、胡静（饰高小琴）

剧情梗概：反贪局侦缉处处长侯亮平奉命突击调查某部委的赵德汉受贿案，与此牵连的京州市副市长丁义珍却以反侦察手段逃脱法网、流亡海外。与此同时，汉东省国企大风服装厂的股权争夺、工人们的护厂行动如火如荼。汉东省反贪局局长陈海在调查接近真相时遭遇离奇车祸，侯亮平

临危受命继续案件的调查。在新任省委书记沙瑞金、京州市市委书记李达康、老干部陈岩石等清廉干部的支持下，侯亮平、陆亦可等反贪局干部一一核定了汉东省公安厅厅长祁同伟、汉东省省委副书记高育良等一批贪腐分子的犯罪行为，一场正面的较量开始了。

《白夜追凶》（2017年，32集）

制作：优酷信息技术（北京）有限公司、公安部金盾文化影视中心、凤仪文化娱乐集团有限公司、北京五元文化传媒有限公司

编剧：指纹、顾小白

导演：王伟

摄像：王赫、赵恒

主演：潘粤明（饰关宏峰、关宏宇）、王泷正（饰周巡）、梁缘（饰周舒桐）、吕晓霖（饰高亚楠）、尹姝贻（饰赵茜）

剧情梗概：一场灭门惨案致使关宏宇被警方通缉，双胞胎哥哥关宏峰为查明真相，主动请辞刑侦支队队长一职，并受邀担任继任者周巡的"编外顾问"。然而关宏峰的"黑暗恐惧症"迫使兄弟二人只能以"双生探案"的方式昼夜交替去警局担任顾问一职。在此期间，二人协助警队一路侦破各种要案悬案，在尽快查清真相、洗脱冤屈的同时还要避开周巡、周舒桐等警队同事对他们互换身份的猜疑。随着灭门惨案的真相逐渐浮出水面，关宏宇意外发现一直保护他的哥哥，竟是陷害自己的人……

《无证之罪》（2017年，12集）

制作：爱奇艺影业（北京）有限公司、北京华影欣荣影业有限责任公司

编剧：马伪八、紫金陈

导演：吕行

摄像：任杰、王东

主演：秦昊（饰严良）、邓家佳（饰朱慧如）、姚橹（饰骆闻）、代旭（饰郭羽）、王真儿（饰林奇）、荆浩（饰朱福来）

剧情梗概：雪人连环杀人案再度出现，雪人连续三年杀人而手法毫无

破绽，警方一筹莫展，被警队"流放"的痞子警察严良临危受命。与此同时，朱慧如因情夫之死被黑道威胁，老同学郭羽不愿袖手旁观，却无意中卷入一场杀人案。曾经身为严良的可靠搭档，如今却以专业罪犯身份出现的骆闻，不断制造着无证之罪。执着追凶的严良渐渐发现，骆闻犯下的一系列凶杀案只为引出一个更加残忍冷酷的杀手。一场人性与理性的冲突就此展开，结局令人心痛却又发人深省。

[赏析与读解]

改革开放之初，电视剧恢复发展，表现刑侦涉案内容的电视剧作品随即出现。其中，人们最耳熟能详的要数1987年的《便衣警察》，刘欢演唱的主题曲《少年壮志不言愁》风靡一时。20世纪90年代到21世纪之初，许多涉案剧因为涉及腐败现象，成为大众关注的电视剧类型。这方面的代表作品有《苍天在上》《大雪无痕》《忠诚》《绝对权力》《至高利益》《抉择》《人间正道》等反腐剧以及《刑警本色》《誓言无声》《公安局长》《重案六组》《永不瞑目》等刑侦剧，周梅森、陆天明等编剧也以创作了多部热门反腐剧而闻名。其中，以《黑冰》《黑洞》为代表的"黑字"系列作品因过度展示腐败、反面人物引发的同情过多等引起了广电总局的批评。2004年起，对该类题材创作的政策管控加强，多数涉案剧无法进入黄金档，此类创作的市场逐渐萧条。

从2004年至今的十几年间，反腐、涉案剧几乎销声匿迹，直到近年才有明显的回暖趋势。《湄公河大案》《小镇大法官》《谜砂》《人民检察官》等引起了人们较大的兴趣，2017年春《人民的名义》更是成为现象级的爆款作品。网络剧创作也更加积极地回应市场的需要，《心理罪》《余罪》《法医秦明》《白夜追凶》《无证之罪》等剧集陆续推出，话题热度居高不下。以下从精神内涵、叙事艺术及影像风格等方面对该类创作进行简要分析。

1. 应时代之需，揭示社会现实和复杂人性，表现正义战胜邪恶

反腐、涉案剧总体上是一种"英雄梦"的表达，叙事多采用忠奸、善恶的二元对立模式，表现惩恶扬善的道德力量与法治精神。不过，成功的反腐、涉案剧往往并不只是讲述一个简单的忠奸对立故事，而是努

力探讨腐败赖以滋生的社会土壤以及犯罪背后的人性动因。

反腐剧《人民的名义》是近年来名副其实的"剧王",它的出现应时代之需,有着强烈的现实感与当下针对性,直击大众的敏感神经。这也是文艺创作对社会现实的积极回应与真实表达。从各国的创作经验和观众接受程度来看,现实题材的电视剧必须反映社会问题,而不能一味绕着走、兜圈子。在这方面,美国的律政剧、罪案剧,韩国的涉案电影都是极佳的例证,也在世界范围内树立起良好的口碑,对我国反腐、涉案剧的创作有诸多启示。

《人民的名义》的出现明确表达了党和国家净化政治生态、铲除贪腐的决心。该剧对当下的官场众生相有着真切生动的表现,引发了关于法治还是人治的热议。其实,人的自律从来都是制度有效运行的基础,制度的现代化要与人的思想建设同步进行。改造国民劣根性和"把权力装进制度的笼子里"并行不悖,是一个很漫长的过程,提倡为官清廉永远都不过时。2018年以来,《阳光下的法庭》《执行利剑》等法治题材剧相继出现,不再局限于表现刑侦探案内容,这也标志着涉案剧的子类型日渐丰富、不断成熟。《阳光下的法庭》以东方省高级人民法院院长白雪梅与她领导的法官们审理清水河污染案、跨国生物科技专利产品侵权案、栾坤拒不执行判决案以及张大年强奸杀人冤案等为主要表现内容,同时贯穿了东方省高院推行员额制遴选法官、建设信息化智慧法院等司法改革举措,塑造了一群具有法治理想的法官形象,展现了我国司法理念的进步。该剧的出现,在一定程度上纠正了行业剧惯有的内容轻浅、感情戏份过重、公共话题私密化等创作偏向。

2. 叙事艺术高超,人物形象鲜活多样

优秀的电视剧一般都具有高水准的叙事艺术,尤其是优秀的涉案剧、谍战剧等类型剧,可能比家庭伦理剧、都市情感剧在情节强度、悬念设置等方面更胜一筹。如《人民的名义》对戏剧情境的设置就颇见功力,无论是开篇突击调查小官巨贪赵德汉、围捕丁义珍,还是大风厂工人展开护厂行动,乃至结尾侯亮平只身追捕逃匿的祁同伟,都充满了惊心动魄的戏剧张力,充分展示了编剧的艺术功力。《白夜追凶》在人物身份的设置上很

有新意，因弟弟关宏宇成为一场灭门惨案的嫌疑人，迫不得已兄弟二人共用哥哥关宏峰的警局"编外顾问"身份白天黑夜交替查案，如何不被察觉、查案无缝对接无疑充满了太多的戏剧性。

在人物塑造上，反腐、涉案剧不能固守简单的二元对立模式，流于标签化、概念化、标准化。正面人物不可一味"伟光正"，而必须具有鲜明的个性，甚至有小缺点。《人民的名义》中，既有充满理想和激情的反贪局局长侯亮平，敢想敢干搞改革的李达康书记，以及永葆革命本色、心系群众的老革命家陈岩石，也有趋炎附势、热衷权色交易的公安厅厅长祁同伟，出卖群众利益的市委副书记、潜逃犯丁义珍，虚伪狡诈的政法委书记高育良等。从人物性格的丰富性来看，该剧正面人物侯亮平还是相对单薄，不如次要的正面人物李达康个性鲜明，也不如反面人物祁同伟和高育良的人性挖掘深，这是该剧的美中不足之处。《无证之罪》中，严良作为一个因犯错而被贬到派出所蛰伏八年的片警，性格中既有不甘、委屈乃至决绝的一面，办案凌厉果决，同时又童心未泯，充满正义感。因此，这个人物十分真实丰满，也就自然地走进了观众的内心。《白夜追凶》中，主人公关宏峰虽然是一名出色的刑侦专家，但并不是一个全能式的侦探形象，他有着明显的心理缺陷，即"黑暗恐惧症"（俗称"怕黑"）。关宏峰因此不再高高在上，而是一个有缺陷的英雄，机智神勇，又有着孩子般的脆弱无力感。这个人物形象也就更接地气，更富有个性辨识度，克服了网络剧人物形象模式化、刻板化的通病，成为一个"熟悉的陌生人"。再如《余罪》中的主人公突破了传统电视剧的警察形象套路，是一个从"小混混""黑警察"成长起来的另类卧底形象，令观众耳目一新。在危险面前，他也曾有过犹豫挣扎，但最终百炼成钢，将羊城的贩毒团伙歼灭。当然，表现人物的"另类"之处是需要把握好分寸的，不能为了追求新奇别样而放弃本应遵循的人物塑造准则。

3. 凝重冷峻的现实主义影像追求

反腐、涉案剧的思想表达与叙事离不开影像艺术的配合，视听语言上的追求与制作上的匠心最终成就了此类剧作总体上凝重冷峻的现实主义特色。《人民的名义》厚重阳刚，一扫荧屏上的陈腐颓靡气息，新鲜感扑面而

来。该剧的人物服装、道具以及场景主要运用浓重的深色调，暗合深刻的反腐主题表达。《阳光下的法庭》的画面宏阔大气，俯拍、大全景镜头较多，营造出庄严的环境气氛。涉案网络剧的暗黑悬疑气氛往往更浓，如《白夜追凶》的诡谲暗黑气氛令人难忘，灯光的使用很节制，画面往往侧重黑、白、灰等冷色调，加上低沉的配乐、悬疑的音效，以及较多的主观镜头，共同营造出一种惊悚诡谲的气氛，也强化了剧作的现场感与紧张感，与连环凶杀案、绑架案、灭门惨案等表现内容和谐统一，给观众带来强烈的视听冲击。当然，网络剧或多或少存在过度渲染恐怖、血腥、暴力等问题，需要管理部门进一步规范，制作单位也有义务和责任自我约束。

二、军旅题材电视剧

[提示与提问]

1. 观剧（片段），体会军旅剧的审美风格。
2. 近年来的军旅剧在表现军营英雄时有何变化？
3. 军旅剧的戏剧冲突模式主要有哪些？
4. 近年来的军旅剧为何一直能够赢得大众的认可？

《亮剑》(2005 年，36 集)

制作：海润影视制作有限公司、上海电影集团公司、上海东上海国际文化影视有限公司、沈阳军区政治部电视艺术中心联合摄制

编剧：都梁、江奇涛

导演：陈健、张前

主摄像：崔新平

主要演员：李幼斌(饰李云龙)、何政军(饰赵刚)、张光北(饰楚云飞)、童蕾（饰田雨）

剧情梗概：该剧讲述了我军优秀将领李云龙的传奇人生。在抗日战场上，李云龙的反常规思维总是能够出奇制胜，他让日军闻风丧胆，也成为日军致力于消灭和围剿的头号目标，却以自己的神勇不断化险为夷。在作

战中,他与国民党军官楚云飞彼此欣赏,成为好友。但在抗战胜利后,两人为了各自的信念,在淮海战场上遭遇,险些同归于尽。李云龙被炮弹炸伤,在医院养伤时遇到了自己的爱人田雨。中华人民共和国成立后,李云龙在南京军事学院进修学习,后被授予少将军衔。

《士兵突击》(2006年,30集)

制作:八一电影制片厂、华谊兄弟影业投资有限公司

编剧:兰晓龙

导演:康洪雷

摄影指导:王江东

主要演员:王宝强(饰许三多)、陈思成(饰成才)、段奕宏(饰袁朗)、张译(饰史今)

剧情梗概:高中毕业的河南农家小伙子许三多性格纯朴憨厚、做事认真,但依赖性比较强。在一次征兵中,许三多成为装甲步兵师的一名战士。在军队中,许三多这个原本懦弱单纯的小人物经历一次次磨炼,百炼成钢。在战友们的帮助和自己的不断努力下,许三多成为一名出色的特种兵战士。全剧通过钢七连官兵的整体形象,弘扬了这支队伍所坚守的"不抛弃,不放弃"精神。

《我的团长我的团》(2009年,43集)

制作:华谊兄弟娱乐投资有限公司

编剧:兰晓龙

导演:康洪雷

摄影:林泽君、俞波

主要演员:段奕宏(饰龙文章)、张译(饰孟烦了)、张国强(饰迷龙)、邢佳栋(饰虞啸卿)、李晨(饰张立宪)、王大治(饰不辣)、罗京民(饰郝兽医)、王往(饰阿译)、袁菲(饰小醉)

剧情梗概:抗日战争期间,一群溃败下来的国民党士兵聚集在离中缅边境不远的西南小镇禅达,他们因几年来国土渐次沦丧而变得毫无斗志,

只想苟且偷生，而此时日本人已经逼近国界。师长虞啸卿想重建川军团，但真正让这群人振作起来的是嬉笑怒骂的龙文章。龙文章成了他们的团长，让这群人重燃斗志。国难当头，岂能坐视不管，虽然他们知道自己是炮灰，但还是英勇地投入战斗中。

[赏析与读解]

军事题材的电视剧创作一直十分丰富，可按其表现的年代分为战争军旅剧和当代军旅剧。战争军旅剧方面，涌现出《历史的天空》《亮剑》《生死线》《永不磨灭的番号》《火线三兄弟》《十送红军》《绝命后卫师》等一大批优秀作品。当代军旅剧方面，从20世纪90年代热播的《和平年代》，到21世纪初的《DA师》《导弹旅长》《垂直打击》，再到《士兵突击》，创作达到高峰。之后的跟风之作较多，突破不够，偶像化、言情化特色日益鲜明，看起来时尚有趣，却遮掩不住内里的复制与虚假。《火蓝刀锋》《第五空间》《我是特种兵之利刃出鞘》《我是特种兵之火凤凰》《麻辣女兵》《雪域雄鹰》《反恐特战队之猎影》等或多或少存在以上不足。《我是特种兵》《热血尖兵》《深海利剑》是较好的作品，特别是《深海利剑》这部飞天奖获奖作品有一定的创新性，生动地表现了年轻的海军战士克服自身性格上的孤僻，在残酷的自然环境中保持强大的意志力。剧中潜水艇的封闭空间与一望无际的浩瀚海洋形成了强烈反差，给人以深刻印象。

从以上这些作品的发展演变来看，出现在公众面前的军旅英雄形象经历了从知识精英型英雄到草莽化传奇英雄，再到普通人成长为英雄的变化。[1]这种变化并非线性演变或彼此替代，而是以各种变体模式，通过杂糅不断创造出新的英雄模式。但在这种变化中，不难感受到大众的偏好和渴望。尤其是兰晓龙编剧、康洪雷导演的《我的团长我的团》，第一次将镜头对准了抗日战争期间远赴缅甸作战遭遇惨败的中国远征军，在前些年抗战神剧喧嚣一时的文化语境中保持着可贵的历史反思意识，尤显珍贵。

[1] 参见戴清：《英雄模式的新变——近年军旅题材电视剧英雄形象的审美文化研究》，载《当代电影》，2008年第4期。

1. 知识精英型

《DA师》《导弹旅长》等军旅剧在作品中极力托举了知识精英型的英雄形象,这种变化既是作品所表现的高科技部队的战斗生活所赋予的,也是对传统单一的"奉献型"英雄模式的一种有力突破。两部作品中都有这样的人物关系设置,高学历、高素质的军事人才和文化程度不高但正直肯干的干部之间存在竞争关系,这种竞争不是单纯个人的问题,而是时代和军队需要什么样的人才、选择什么样的人才的问题。《DA师》开篇就围绕数字化军队的师长人选问题展开戏剧冲突,龙凯峰和赵梓明正是这样的"对手",剧中最有光彩的英雄显然是知识精英龙凯峰。《导弹旅长》中则是博士旅长江昊。有责任感、使命感的赵梓明转业到地方后,同样寻找到自己新的人生定位与价值,成为新时代中传承传统军旅精神价值的英雄。然而,从人物谱系以及军旅剧潜在的价值判断来看,知识精英无疑是全剧最核心的英雄。

同时,女性形象的爱情指向总是能够最鲜明地呈现出作品托举英雄的意图,在《DA师》中,几个美丽多情的女性都与龙凯峰有着感情纠葛,妻子韩雪、红颜知己林晓燕、赵梓明的女儿楚楚,这些次要人物的配置使作品有着偶像言情剧的某些特征,显示出主旋律电视剧追求观赏性、赢取市场的制作策略。

龙凯峰、江昊这些知识精英型英雄的出现,特别是其在剧中的核心位置,彰显了"知识改变命运""科技强国强军"的时代主调,对高学历、高素质人才的呼唤是全社会追求更快更强地发展的艺术化体现,寄托着新时代对人才的现实理解与审美理想。剧中虽然有些情节的设置显得虚假,存在硬伤,但它们所张扬的开拓进取的现代意识、"精英化"的现代主体人格无疑蕴含着可贵的精神探索。

2. 草莽英雄型

《历史的天空》中的姜大牙从米店的小伙计、爱舞刀弄棒的小泼皮走上革命道路充满了偶然性,是日本人的侵略让他无法如愿成亲,又阴差阳错地撞上了八路军的队伍,被东方闻英的明眸一笑所吸引,留在了革命队伍中。这些偶然因素完全颠覆了人们所熟悉的红色经典电影中关于英雄入伍

的庄严的影像书写。姜大牙的成长既是革命/文明改造自发/草莽的结果，同时也是儿女私情直接促发的。这恐怕是近些年来军旅题材电视剧表现英雄个性所惯用的伦理化、情感化与平民化策略自然发展的结果。

《亮剑》中的李云龙更是草莽气十足，粗话时常挂在嘴边，其战斗经历充满了传奇色彩。剧中每个情节都突出了他的反常规思维，他的侠肝义胆、至情至性更是感人至深。李云龙身上还有着突出的农民式的"家底儿"意识，诙谐幽默之中尽显民间智慧，"只能占便宜，不能吃亏"的个性率真可爱。这种"小农意识""经济头脑"作为正面英雄形象的重要个性，是绝对不可能出现在以前的红色经典中的，它无疑打上了当下时代的鲜明印记。

草莽化传奇英雄形象在中国叙事文学中有着深厚的文化传统，《水浒传》中聚义梁山的众好汉即是其中的典型。民间说书《岳飞传》和当代长篇小说《李自成》《万山红遍》等也不时闪现出这类草莽英雄。红色经典电影《红岩》中的双枪老太婆、《平原游击队》中的李向阳、《林海雪原》中的杨子荣等，也带有这一色彩。草莽英雄的再现反映了现实社会对民族精神的新诠释，也寄托着现实社会中人们渴望超越束缚、舒展自我的人生理想。

3. 普通人成长型

无论是传奇英雄，还是知识英雄，无疑都是历史与时代的佼佼者。从情节模式来看，这些人物都属于"高模仿"模式中的主人公，这也使得许三多这个普通小战士的逆袭更加充满励志的意味。表现草根逆袭，《士兵突击》可谓开了先河。许三多是个乡村的孬孩子，在外被人欺负，在家被父亲打骂，出场时是典型的"低模仿"式人物，然而这个卑微的小人物，最终却成长为兵王。

成长型英雄是中华人民共和国成立后"十七年"战争文学、电影中的一个重要类型。董存瑞(《董存瑞》)、吴琼花(《红色娘子军》)、朱老忠(《红旗谱》)、马龙(《独立大队》)等人物的成长主要体现在阶级觉悟的提高上。许三多的成长显然包含了更丰富的个性心理特征和时代精神内涵，显现了当代人对"立人"这一历史文化命题的深入思考和精神探索。许三多历经磨炼，最终完成了从"心理的侏儒"到"独立人"，再到赢得自身主体人格的"自觉人"的精神跨越，给草根阶层注入了励志的激情。军营的集体主

义精神（"不抛弃"）和个体人格的成长（"不放弃"）完美地浑融于许三多的身上。而许三多与成才的命运对比，也透露出主流话语关于做人原则的伦理训诫：朴实真诚、安分守己是小人物成功的关键。

《士兵突击》是一部男人戏，"零爱情"的情感表现方式使其与此前的英雄剧形成鲜明的对比，呈现出反流行特色。但该剧的情感戏其实十分细腻动人，战友情富于层次感，史今、伍六一、成才、袁朗等人物形象都很鲜活生动。人物的自叙式旁白则显示了一个既呼应又对比的反思式自我，带有思考与见证的旁观者意味，作品也因此获得了一种沉思抒情的韵味。

4. 对战争与人性的深度反思，以及人物群像的成功塑造

抗战题材影视剧的创作一直很丰富，但对战争与人性加以深刻反思的作品始终比较少。张军钊导演的《一个和八个》、冯小宁导演的《紫日》是有着深刻反思的电影作品。肖风导演、侯孝贤监制的"抗战三部曲"电影《大劫难》《岁岁清明》《兰亭》坚持面对宏大历史的个人书写姿态，持续表现小人物的抗战心灵史。与之相比，电视剧的创作在这方面突破更少。其中，《我的团长我的团》有着叙事容量上的优势，对战争的思考相对比较深入。

在《我的团长我的团》中，孟烦了这个老兵的旁白贯穿作品始终，形成了全剧的叙事基调和反思气质。这是一个远征军战士也是战争的幸存者对那段历史的回忆，是孟烦了对他那个另类团长龙文章的缅怀。正是"我的团长"影响和改变了孟烦了，也改变了炮灰团的精神气质和团队中的个人命运。当然，这也是孟烦了对那些战友——普通的中国军人的最高敬礼。这些人被迫裹挟进战争，最初如蝼蚁般卑微可怜，有着各种人性弱点，最终却在战争中浴火重生，成为一群顶天立地的抗日英雄，虽死犹生。

如果仅仅是凭吊或追思，《我的团长我的团》很难说达到了思想的深刻，这部作品的可贵之处在于再现了抗战历史中一些战争的真实面貌：一盘散沙、逃跑撤退、寻求安逸、发国难财、缺乏血性、丧失斗志……我们需要正视这样的历史和曾经的国民性，才能不忘国耻，而不是用抗战神剧的虚幻胜利和浅薄的历史虚无主义来装点自己、麻痹自己。该剧还表现了"希望与信任"失而复得又最终失去的现代性主题，涉及人与人、人与体制、人与社会等多方面的关系。比如从16岁就追随师长虞啸卿征战南北的年轻

军官张立宪，一直是虞啸卿的精英意识和报国之志的信奉者与践行者，却在树堡战役中因虞啸卿的抛弃和背叛，信念完全崩塌，最终选择自杀。

在《我的团长我的团》中，国民党官僚集团对怀有报国之志的传统精英分子的腐蚀是发人深省的。秉承"混事"哲学的唐基正是这个腐败集团的代表人物，操一口地道的唐山话，一开口就是弟兄们长、弟兄们短的，没有官架子，简直爱兵如子，一下子就征服了炮灰团中像阿译这样的基层精英。然而，就是这样一位亲切的长官，在南天门的恶战中，为了自保，一步步拖延战机，一点点瓦解、摧毁着师长虞啸卿的斗志和激情。他为虞啸卿重新解读岳飞的一场戏最为精彩，经过他的解读，敷衍塞责、贪生怕死、言而无信被诡辩包装成一套冠冕堂皇的说辞，最终将虞啸卿洗脑，使其褪去了最初的锐气和真诚，蜕变为腐败的体制中人。所以，龙文章才发出"虞啸卿这娃越来越像唐基了"的感叹。该剧也就从政权—体制—基层—人心这样格外尖锐且不无现实启示意义的角度反思了中国早期入缅抗战失败的原因。

《我的团长我的团》的思想深度与其成功的人物群像塑造是分不开的。不仅人物语言独具特色，而且人物的动作和行为方式、人物之间的关系以及情节的进展和细节的设计都恰到好处地表现了人物的性格。也因此，炮灰团中的每一个人物形象都鲜明生动。孟烦了贫嘴，"小太爷"挂在嘴边，看穿一切，灰心绝望，放浪形骸，内心却仍有一腔热血和深情。他意欲到小醉处寻欢，却因羞腼善良的禀性和小醉的可怜可爱，最终尴尬逃离，演员的表演精准传神。龙文章是"神汉"出身，古灵精怪，没正形，但走南闯北，见多识广，有着超出常人的睿智和深刻，更有着一腔爱国情，是外敌入侵时不肯苟且偷生、拉拽着战友们艰难前行的草根精英和民族脊梁。剧中他与孟烦了、虞啸卿的对峙和交锋充满了戏剧性，他因假冒团长而被唐基、虞啸卿等长官审判的桥段十分精彩，炮灰团小兵——登场，表达各自对龙文章的看法，妙趣横生。

《我的团长我的团》对战争真实感的营造在同类作品中是十分突出的，地域环境、影像基调、人物性格及命运等，可谓浑融一体。中缅边境的密林、激流为故事的展开提供了特殊的氛围，也成就了作品的影像风格。树

堡之战,在南天门的防空洞里,龙文章带着孟烦了等炮灰团的骨干坚守了一个多月,封闭的空间压抑而局促,没有出路和希望,更没有后援。这是最壮烈,也是反思性最强的高潮段落。张立宪的绝望、孟烦了的彻悟、阿译的不甘、龙文章的视死如归和知其不可为而为之的悲壮,将剧情推向高潮,撼人心魄。这是其他诸多抗战剧无法抵达的艺术境界。

当然,《我的团长我的团》并不完美,有些段落的节奏把握得不好。前15集比较紧凑,炮灰团回到禅达后,到两边队伍对阵的情节有些松散,如果全剧压缩到30集出头,可能会更精彩。

三、家庭伦理剧、都市情感剧

[提示与提问]

1. 观剧(片段),体会家庭伦理剧的平民美学韵味。
2. 家庭伦理剧、都市情感剧在表现当代人的爱情和婚姻生活时,其伦理价值倾向如何?
3. 家庭伦理剧、都市情感剧的人物形象与军旅剧、历史剧有何区别?
4. 家庭伦理剧、都市情感剧的影像风格有何特色?

《贫嘴张大民的幸福生活》(2000年,20集)

制作:北京电视艺术中心、海南航空综合培训中心、北京怡通广告中心

导演:沈好放

编剧:刘恒

摄像:伊·呼和乌拉

主演:梁冠华(饰张大民)、朱媛媛(饰李云芳)、徐秀林(饰张大妈)、赵倩(饰张大雨)、鲍大志(饰张大军)、霍思燕(饰张大雪)、王同辉(饰张大国)

剧情梗概:张大民的父亲早逝,作为长子,张大民帮着母亲把四个弟妹拉扯大。他用一张贫嘴劝服了寻死觅活的邻居云芳,赢得了她的爱情,

两人结婚生子，住房挤、工资少、下岗、母亲得了老年痴呆症……日子艰难却不乏美好。老二大雨恋爱被弃，后远嫁山东，和丈夫木勺养猪发了家，却为没儿子而闹心。老三大军懦弱自私，妻子毛沙沙轻佻好强，一度红杏出墙，大军让大哥为自己出气。老四大雪美丽善良，和军医炳文相爱，两人却因事故和疾病先后离世，让大民肝肠寸断。老五大国一心想飞出自己鸡窝式的家，却不可救药地爱上了大哥的徒弟小同。全剧结束在老母亲的生日家宴上，母亲的回忆引发了大民的无限感伤。

《北京爱情故事》（2012年，39集）

制作：新丽传媒股份有限公司、东阳狂欢者影视文化有限公司

导演：陈思成

编剧：陈思成、李亚玲

摄像：刘恺

主演：陈思成（饰程锋）、张译（饰石小猛）、佟丽娅（饰沈冰）、李晨（饰吴狄）

剧情梗概：富公子程锋、北漂石小猛和老实人吴狄是大学中的"三剑客"，然而踏入社会，复杂的游戏规则和金钱利益一步步改变了他们。石小猛为了成功，失去了爱情，失去了朋友，甚至以身试法。程锋对石小猛的恋人沈冰一见钟情，为此兄弟反目成仇，而程锋也在家庭变故、世事变迁中走向成熟。吴狄被拜金的杨紫曦折磨得遍体鳞伤却痴心不改，一再辜负深爱自己的伍媚。大胆痴情的林夏疯狂追求程锋，终于死心后又无意卷入了一场婚外情。尘埃落定之际，一场车祸让沈冰生死难测。

《欢乐颂》（2016年，42集）

制作：东阳正午阳光影视有限公司、山东影视制作股份有限公司

编剧：袁子弹、阿耐

导演：孔笙、简川訸

摄像：王逸伟、王栋

主演：刘涛（饰安迪）、蒋欣（饰樊胜美）、王子文（饰曲筱绡）、杨紫

（饰邱莹莹）、乔欣（饰关雎尔）

剧情梗概：本剧讲述了在上海同住一个叫"欢乐颂"的高档公寓的五个年轻职场女性的友情和爱情故事，其中有从外地来上海打拼的樊胜美、关雎尔、邱莹莹，有高智商海归金领安迪，还有富家女曲筱绡。她们的身份、工作、性格各不相同，最初不打不相识，之后逐渐相知相助，不断成长与蜕变，也收获了各自的爱情。

[赏析与读解]

家庭伦理剧是改革开放以来影响最大的一个电视剧类型，柴米油盐、儿女情长、生老病死看似自然平常，却又充满了生活变故和情感冲突。家庭伦理剧的兴盛是时代的丰厚赐予，社会的转型使公众的关注重点发生了从"国"到"家"、从"大家"集体到"小家"个体的转移，以前社会中那种家与国的对立、舍小家保大家、忽略个体价值、强调集体本位的意识正在逐渐消退。正是这一时代语境使个人的情感、家庭的悲欢、平凡的人生获得了丰富、细腻的展示与描摹。

近年来，电视剧的类型发展及审美接受明显出现了一些新的变化。年轻人的审美趣味与中老年有所区别，相应地也催生了一些新的电视剧类型，都市情感剧的异军突起就是如此。[1]

1. 普通人的家庭、爱情、婚姻故事

在家庭伦理剧、都市情感剧中，普通人的爱情、婚姻等日常生活是主要表现对象。"农村三部曲"《篱笆·女人和狗》《辘轳·女人和井》《古船·女人和网》和《渴望》《北京人在纽约》《牵手》《一年又一年》《空镜子》《金婚》等都令人记忆犹新，在当代人的情感迷思中蕴含着社会时代风云。近些年，随着"80后""90后"长大成人，都市年轻人带着甜蜜与烦恼走向前台。其中，有为大都市的一套"房子"而努力奋斗的海萍，有迷失的海藻，有纠结于面包与爱情的童佳倩和刘易扬，有为地域和城乡差别而烦恼的丽娟和亚平，有育儿艰辛的简宁和江心，有肩负赡养老人重担的江木

[1] 参见戴清：《电视剧靠什么吸引年轻人的目光——兼谈近年来电视剧的类型偏移与内容创新》，载《中国电视》，2013年第7期。

兰、吕希，还有在爱情路上奔忙的大龄男女果然、杨桃，以及数不尽的为儿女们的婚姻操碎了心的奇葩老爸老妈。总之，当代百姓生活的各种样态无不展现在荧屏上。

2. 呼唤家庭、人伦和谐，制衡情感、欲望与责任

家庭伦理剧、都市情感剧通过情感故事、人生命运来表达情感本位的朴素生活观和价值观，鞭笞拜金、势利、不择手段等价值观念。《贫嘴张大民的幸福生活》中含辛茹苦的母亲张大妈得了老年痴呆症，大民夫妇悉心照顾、轮流倒班，老三大军为跟踪偷情的老婆对老母亲不管不顾，老五大国更因工作忙而把老母亲反锁在家里，险些出事。作品对人物行为的臧否一望而知。老五大国一度把自己的家看成鸡窝，而自视为终于飞出了鸡窝的"鹰"，但这个幻想着飞黄腾达的部长秘书最终因为爱情而回归家庭，重新心悦诚服地服从于兄长。全剧最终结束在母亲温馨的生日宴会上，大家庭得以团聚，剧中人悲喜交加。

家庭伦理剧主张情感、欲望与责任的制衡。众多作品对当下转型社会中普通人的情感危机（爱情褪色、感情出轨、信任危机等）和生活苦恼做出了艺术的表现与阐释。《金婚》中，佟志和大庄这对好朋友虽然都有情感出轨的问题，但最终都回归了家庭，同时，无奈、内疚和心灵的伤痕也始终让剧中人难以忘怀。

都市情感剧近年来始终保持着旺盛的创作态势，显示出与时代发展同步的现实观照意识。无论是2013年的育儿剧《小儿难养》《小爸爸》《辣妈正传》，还是那些带有鲜明的话题性的都市情感剧《咱们结婚吧》《抹布女也有春天》《女人帮》《大丈夫》，以及较近的《小别离》《中国式关系》《欢乐颂》《我的前半生》等，使得"围城"内外的故事成为时下荧屏上的最大亮点。在这些剧作中，物欲与爱情的冲突、信任的危机、女性的生存境遇等都有着生动的呈现。

《咱们结婚吧》中，果然倾其所有的求婚方式击中了无数旷夫怨女的泪点。它固然打上了当下爱情婚姻需要财富保驾护航的时代印记，却又分明体现着对"真情本位"的坚守，以及灵魂伴侣携手面对未来的决心和勇气。《大丈夫》中，老少配虽然历尽艰难曲折，但真爱可以超越年龄

的差距，消除长辈的成见和仇视，乃至克服人们心底对死亡的恐惧。《中国式关系》中，男女主人公马国梁和江一楠分别代表着在宦海沉浮多年的传统中年人和海归商业精英，这样的人物设置与角色碰撞不仅辐射了广阔的社会现实，更将风云变幻的官商关系、家庭关系尽收戏里，细腻地诠释了"中国式关系"的错综复杂和微妙之处。当然，该剧的后半部分过度偏移到男女情感关系上，显出笔力的局促。《欢乐颂》中，情场和职场双线索齐头并行，双线交织，折射出当下都市女性的生存境遇和心灵世界，其表现的富二代、社会公平、重男轻女等话题也引发了观众的热议。

近些年来的都市情感剧对女性的表现也颇有新意，此前如夏晓雪（蒋雯丽饰，《牵手》）、林晓枫（蒋雯丽饰，《中国式离婚》）式的弃妇怨妇形象已逐渐消失，取而代之的是自尊果敢的苏青（王彤饰，《咱们结婚吧》）、离异后坚强自立的顾晓岩（俞飞鸿饰，《大丈夫》）等，其独立人格和自强精神颇具光彩。热播剧《我的前半生》集中表现婚变后女性的成长，却浅尝辄止，与其说罗子君进入职场后经历了脱胎换骨的人生历练，倒不如说是玛丽苏人设＋霸道总裁的一种别开生面的保驾护航。现实中的职场越是步履维艰，荧屏上越多见轻而易举的华丽转身；生活中的阶层跨越越是艰辛，影像上则越是充斥着春风十里不如你的倾情眷恋。这些也从一个侧面反映出我们这个时代的审美场域和接受语境。

3. 丰富的人物形象、积极的审美价值

家庭伦理剧、都市情感剧在人物塑造上体现出对比的原则，在善恶、美丑的大原则的统辖下，进一步形成了诚实与奸猾、单纯与世故、朴实与虚伪、圆滑与坦诚、迂腐与油滑、宽容与小气、莽撞与温柔、多疑与诚恳等不同类型的人物性格对比。优秀剧作的人物塑造常常是一种对立类型的复杂组合。

女性形象在家庭伦理剧中数量最大，《奋斗》中美丽时尚、个性独立的夏琳，《我的青春谁做主》中理性独立的青楚、敢做敢当的钱小样，无疑寄托着创作者的审美理想。《蜗居》中既有梦游娃娃般日渐堕落而不自知的海藻，也有不断抱怨却始终没有放弃努力的海萍。《北京爱情故事》

中自然平和、为爱坚守的沈冰和热情、执着、善良的林夏都带给人一份深深的感动。《咱们结婚吧》中单纯善良的杨桃、果然虽然历尽情感磨难，但始终真诚待人，肯于付出，为庸俗的现实世界增添了一抹温馨美好的色彩。与此相对，许多反面人物形象也令人难忘。比如《北京爱情故事》中的石小猛出身寒门，来自偏远小镇，为了获得事业上的发展机会，用爱情做交易，以身试法，锒铛入狱。这个人物能够给当下年轻人提供一些警示，但作品对造成石小猛堕落的社会病因却并未做深刻的揭示，人物的堕落折射的其实正是当下社会的暗影，其悲剧性具有超越个人的普遍意义。

不可否认，当下都市情感剧中包含诸多审美新质，但其不足之处也很明显：以话题取胜，抓住了社会热点，开掘却比较轻浅；话题人物性格鲜明，辨识度高，却缺乏成长弧线，性格趋于定型化；辣妈、美艳熟女、名媛、职场女汉子充斥荧屏，看似独立强悍，女性意识高涨，实则遮蔽了大多数普通女性受压抑的真实境遇；家斗、家闹成分多，令人厌倦。

四、历史剧

[提示与提问]

1. 观剧（片段），体会历史剧的创作风格。
2. 近年来的历史剧表现的历史观有何特点？
3. 如何理解历史剧对历史人物的"翻案"？
4. 历史剧的影像风格有何特色？

《大明王朝1566》（2007年，46集）

制作：湖南电视台、海口广播电视台、北京天风海煦影视文化传媒有限公司

导演：张黎

编剧：刘和平

摄像：池小宁

主演：陈宝国（饰嘉靖）、黄志忠（饰海瑞）、王庆祥（饰胡宗宪）

剧情梗概：嘉靖年间，皇帝醉心修道，20年不上朝，却牢牢掌控权力。内阁首辅严嵩、严世藩父子集团以及手眼通天的宦官们贪污成风，以致国库亏空。朝野中以太子裕王为首的清流派——徐阶、高拱、张居正等一直等待"倒严"，政治斗争异常激烈。浙江因外有倭寇进犯，内要推行"改稻为桑"的国策，成为危机的中心，总督胡宗宪勉力支撑东南危局。情势危急中，清官海瑞作为清流政治的中间力量，置个人生死于度外，挑战皇权，最终赢得"倒严"斗争的胜利，而抗争皇权也使海瑞家破人亡。嘉靖帝最终不杀海瑞，将他视作惩治大明贪官污吏、拯救朝纲的一把神剑。

《大秦帝国之崛起》（2017年，40集）

制作：西安曲江大秦帝国影业投资有限公司、中国国际电视总公司、中国广播电影电视节目交易中心

导演：丁黑

编剧：张建伟、钱洁蓉

摄像：王宏亮、张冬等

主演：张博（饰秦王嬴稷）、宁静（饰宣太后）、邢佳栋（饰白起）、杨志刚（饰芈原）、赵龙豪（饰魏冉）

剧情梗概：本剧是《大秦帝国》系列的第三部，讲述秦昭襄王继位后征伐六国，使秦国崛起的故事。公元前307年，秦武王嬴荡骤然薨逝，年少的秦昭襄王嬴稷继位，然而宣太后和魏冉等外戚干政，嬴稷为政多有掣肘，母子矛盾和外族冲突愈发凸显。之后，嬴稷毅然启用范雎，废太后、逐魏冉，与苏秦共谋，以"远交近攻"之国策削弱六国而后灭西周纳九鼎，秦国自此崛起。

《琅琊榜》（2015年，54集）

制作：山东影视传媒集团有限公司、北京儒意欣欣影业投资有限公司、北京和颂天地影视文化有限公司、北京圣基影业有限公司、东阳正午阳光影视有限公司

编剧：海宴

导演：孔笙、李雪

摄像：孙墨龙

主演：胡歌（饰梅长苏/苏哲/林殊）、刘涛（饰霓凰郡主）、王凯（饰靖王）

剧情梗概：南梁大通年间，林府少帅林殊随父率赤焰军七万将士出征，抗击北魏敌军，不料遭奸臣陷害，全军覆没，饮恨梅岭。林殊侥幸生还，易容削骨，改头换面，卧薪尝胆十二载，化身为江左盟盟主梅长苏。全剧开篇，梅长苏假借养病之机，化名苏哲，以布衣之身重返金陵帝都。面对物是人非的金陵城、旧时的挚友、昔日的婚约、腐朽的统治，梅长苏于隐忍之下、病痛之中搅动着朝局风云，谢玉、夏江先后败露，太子、誉王也一一倒台，靖王成功登基，赤焰冤案终得平反。梅长苏鞠躬尽瘁，最后以林殊的姿态、赤子的热血再次走上沙场。

[赏析与读解]

2007年以来，历史正剧的创作呈衰落之势，远离历史的戏说剧、穿越剧、宫斗剧此起彼伏，颇为红火。其原因是多方面的，既有娱乐至上观念的影响，亦不乏避重就轻、规避创作风险的考虑，还有荧屏生态变化、新媒体受众的历史意识日趋淡漠等多种因素的影响。中国历史悠久，文化底蕴深厚，为历史剧的创作提供了一个取之不尽、用之不竭的富矿。特别是当下中国正努力实现文化复兴，向大众讲述"有史可依"的历史故事是历史剧创作者的责任，也是历史剧的重要价值所在。

1. **历史剧创作的艺术成败**

较早的历史题材电视剧主要包括历史剧、历史传奇剧和戏说剧三类，这三类作品所表现的历史内容与史实之间的紧密性呈递减关系：历史剧所表现的史实与历史文献的记载最符合，历史传奇剧演绎成分加大，戏说剧则基本上与史实不符。历史剧除了前文列举的几部外，其他有代表性的剧作有《雍正王朝》《走向共和》《康熙王朝》《汉武大帝》《大秦帝国之裂变》《大秦帝国之纵横》《于成龙》《天下良田》等；历史传奇剧有《大明宫词》

《孝庄秘史》《琅琊榜》《大军师司马懿之军师联盟》等；戏说剧则有《戏说乾隆》《康熙微服私访记》《铁齿铜牙纪晓岚》《宰相刘罗锅》等。21世纪之后，穿越剧一度十分流行，《步步惊心》《宫锁心玉》都是热播剧。这一古装片亚类型增加了人物穿越古今这一叙事线索和结构模式，其中的古代故事和真实的历史关联很弱，主要是借穿越来言情，偶像剧的色彩浓厚，从类型上很难归入历史题材剧。历史传奇剧则因具有较大的创作空间，始终比较兴盛，其中《赵氏孤儿案》《甄嬛传》《芈月传》《大军师司马懿之军师联盟》《大军师司马懿之虎啸龙吟》等质量较高。一些历史传奇剧带有较强的古装偶像剧色彩，在年轻受众中影响很大，"满朝文武爱上我，多国皇帝/皇子爱上我"的故事逻辑，与当代青春偶像剧和一些都市情感剧流行的"霸道总裁爱上我"的故事逻辑如出一辙，这一点在《花木兰传奇》《新洛神》《陆贞传奇》《武则天传奇》《女医·明妃传》《锦绣未央》《孤芳不自赏》《大唐荣耀》《思美人》《延禧攻略》等剧中都或多或少有所体现，这也使得历史传奇剧的整体艺术质量和审美品位不高。

　　历史剧创作中一个老生常谈的问题是如何做到"历史真实"与"艺术真实"的统一[1]，既要符合史实，又要有真正的艺术创造，把握好"大事不虚、小处不拘"的尺度。2007年的《大明王朝1566》标志着历史剧创作的新高度，剧作家刘和平超越了自己在《雍正王朝》中所取得的艺术成就，其表达的精神内涵更为深刻，特别是剧中对封建明王朝"立国不正"腐败根源的揭示鞭辟入里、发人深省。作品以如椽巨笔恢宏壮阔又细致入微地展示了嘉靖皇帝、严嵩、宦官和清流派（裕王、徐阶、高拱、张居正、海瑞等）几股力量惊心动魄、错综复杂的政治较量，创造了海瑞这样一个铁骨铮铮的清官形象，一改电视荧屏上一再为帝王唱颂歌的陈腐主调，显示出创作者对中国历史的深度反思意识。

　　《大秦帝国之崛起》是《大秦帝国》系列历史剧的第三部，该剧延续了前两部厚重恢宏的整体风格，战国诸侯群雄逐鹿、谋士能臣纵横捭阖仍是

[1] 历史学家吴晗先生曾指出："历史剧和历史有联系，也有区别。历史剧必须有历史根据，人物、事实都要有根据……同时，历史剧不同于历史，两者是有区别的。假如历史剧和历史一样，没有加以艺术处理，有所突出、夸张、集中，那只能算历史，不能算历史剧。"（吴晗：《论历史剧》，《文汇报》1960年12月25日）

主要的表现内容。但同时，剧作围绕着一代明君嬴稷的成长和成熟这一叙事重心，形成了自身鲜明的个性特征，带有青春气息。不同于当下历史传奇剧中泛滥的偶像言情套路，该剧细腻地表现了一代帝王从颓废忧郁、青涩莽撞到成熟沉稳、励精图治的蜕变，刻画了嬴稷独特的个性魅力。全剧开篇紧凑的叙事节奏使得嬴稷和芈八子的登场充满了戏剧张力，嬴稷继位前后魏姝、嬴壮一派激烈角力的情节惊心动魄，权位更迭的残酷惨烈如同剧中死者鲜血被迅速擦干般不动声色地呈现出来，也为年少的嬴稷继位之初的颓废多疑性情奠定了基础，母亲芈八子、王叔嬴疾对"王者"的解读和教诲使嬴稷逐渐领悟了"王者"的使命，激发了其心底潜藏的王者之气，也自然地融入了当代人对权力与自由、主权与人权的反思意识。该剧历史质感的营造植根于创作者对待"历史"的态度，从人物语言、服饰化妆、起坐礼仪，到饮食器皿、宫殿驿站、战骑车辇等，比较真实地还原了战国时期的历史面貌，接近当时的历史氛围。历史质感的成功营造是历史正剧制胜的基础，也是历史剧艺术真实、个性魅力及审美品格得以建立的前提。

《琅琊榜》聚焦宫廷政治、朝堂江湖，避开了卿卿我我、宫闱斗争的小气格局，是对此前的古装剧创作一味陷入儿女情长泥淖的一次有力反拨。尽管架空了历史背景，但该剧还是让人们感受到扑面而来的宏大历史气息。大梁朝堂的争斗、政治的肮脏与理想主义情怀、云谲波诡的权谋斗争，都表现得具有历史正剧的力度和分量，叙事跌宕起伏、丝丝入扣，人物形象鲜明生动。其影像具有中国古典的意境美，蔺晨舞剑、梅长苏立于扁舟之上，都体现出中国传统文人画的意境追求。江天暮雪、平沙落雁、山市晴岚、烟寺晚钟令人印象深刻，结局凄美悲壮，审美品位独具一格。同时，该剧的情感副线是众人对"梅长苏"的发现之旅。第 14 集霓凰公主发现梅长苏/苏哲就是林殊，两人相拥而泣，其后静妃的发现、靖王的怀疑都让剧情起伏跌宕，直到临近剧终、全剧的高潮到来——靖王在朝堂上与父亲梁帝一同发现，原来鞠躬尽瘁协助靖王夺嫡上位的真的是其好友林殊，此时朝堂的斗争与"温柔的发现"合二为一，危险和情绪都达到了制高点。这条"发现"线索在剧中处处铺垫，从靖王不让人碰的小殊送的礼物、飞流泄露的靖王"水牛"的绰号、静妃对《翔地记》异乎寻常的兴趣、静妃

为梅长苏把脉后泪流满面的情形、梅长苏的父亲梅石楠的名字、梅长苏与靖王看地图时拔剑的动作、梅长苏对林中偏僻小路的了解等细节，都让靖王越来越起疑，却无从证实。观众早已知晓，被梅长苏的忍辱负重及其对靖王的一片赤胆忠心所感动，也为靖王被蒙在鼓里而焦虑，由此构成了该剧的悬念，与朝堂夺嫡的云谲波诡、剑拔弩张形成强烈的反差，一柔一刚，刚柔相济，使该剧平添了一丝苦涩柔情。在这份情感中，林殊和霓凰的爱情分量显然不及林殊和靖王的兄弟情，这一点无论从发现梅长苏真正身份的时间早晚还是情节分量都不难见出，这也使该剧带有"卖腐"之嫌。

事实上，充分调用影像表意是大制作历史剧的共同追求。《大明王朝1566》运用了半个小时的电脑合成特技效果，画面品质堪比电影的高清水准。剧中精彩的镜语段落比比皆是，如海瑞身陷囹圄，杭州知府高翰文"最后一分钟营救"，两人之间并无对白，高翰文走向海瑞的几步路被有意识地放慢了速度，镜头反复对切，烘托出两人极不平静的心情，为民请命的慷慨、劫后余生的庆幸一言难尽。尽管某些特效仍存在不足，但瑕不掩瑜，《大明王朝1566》堪称精良之作，十年之后重播仍广受赞誉就是最好的证明。

2. 对历史剧文化倾向的反思

历史剧的创作成就较高，但在文化倾向上还是有值得反思之处。

首先，是对某些历史人物的翻案失当失度。1999年热播的《雍正王朝》大大淡化和回避了对雍正的负面历史评价，突出了他锐意改革、忍辱负重的高大形象。这样去为历史人物翻案不仅距史实太远[1]，对其艺术真实也未尝不是一种损害。

2003年播出的历史剧《走向共和》试图用一种新历史观来重新阐释历史，体现出多方面的文化诉求。该剧突出了以李鸿章为代表的实干家与以翁同龢等为代表的清流派之间的矛盾，把太多的感情和人性赋予了一向有"卖国贼"之名的李鸿章，过多地强调了他忍辱负重、唯能是举、忠心报国

[1] 秦晖在《〈雍正王朝〉是历史正剧吗？》（原载《中国青年报》1999年3月15日，转引自周靖波、戴清主编：《中国广播电视文艺大系［1977—2000］：理论·批评卷》下，中国广播电视出版社，2008年，第499—501页）一文中指出，雍正"得国不正"、在位期间即频频篡改史料在清史学界是有定论的。

的一面，避开或有意忽略了历史上明显不利于人物的史实。如此翻案，主观随意性太大，作品虽然有跳出固有意识形态禁区的尝试，努力揭示历史真相和细节，但对李鸿章等人的翻案显然有矫枉过正之嫌，其他对袁世凯等重要历史人物的表现也存在此类问题。

其次，历史剧创作太过醉心于表现权谋文化，存在着美化帝王的风气。历史剧几乎无一例外地围绕宫廷的权力斗争展开，核心人物均为帝王及其身边的朝臣、太监、三宫六院，历史剧也就成为历史政治剧或历史帝王剧的代名词。当然，它大大满足着大众对帝王宫廷生活的好奇和向往，也培养和固化着国民性中的奴性品格。历史剧中的戏剧张力几乎都与特定历史中的权力派系斗争分不开，似乎历史剧越要好看，就越需要挖掘并依赖这些特定内容。这种认识即便与古人的"民为重，社稷次之，君为轻"观念相比，也有很大差距，显示出当下历史剧创作的重要局限。

五、谍战剧

[提示与提问]

1. 观剧（片段），细细体会谍战剧的叙事特征。
2. 谍战剧是如何表现英雄的？
3. 谍战剧的悬念设置有何特点？
4. 谍战剧的创作有哪些不足？

《潜伏》（2009 年，30 集）

制作：东阳青雨影视文化有限公司、广东广播电视台

编剧：姜伟

导演：姜伟、付玮

摄像：徐红兵、张译水

主演：孙红雷（饰余则成）、姚晨（饰翠平）、沈傲君（饰左蓝）、祖峰（饰李涯）、冯恩鹤（饰吴敬中）

剧情梗概：军统特工余则成不满国民党的腐败，在地下党女友左蓝的

影响下秘密成为中共地下党员,潜伏在军统天津站。应上级要求,他和泼辣耿直的女游击队长翠平做起了假夫妻,两人生活中冲突不断。经过一系列残酷的斗争,加上左蓝的牺牲,翠平理解了地下工作的重要性,并积极配合余则成。两人也日久生情,结为真夫妻,但翠平在一次任务失败后被迫逃亡。中华人民共和国成立前夕,余则成在完成任务、准备撤离时被带往台湾,组织决定让其继续潜伏。翠平带着出生不久的女儿等待余则成归来……

《北平无战事》(2014年,53集)

制作:北京儒意欣欣影业投资有限公司、和力辰光国际文化传媒(北京)股份有限公司、北京春天融和影视文化有限责任公司、山东影视传媒集团有限公司、中视文化传播有限公司

编剧:刘和平

导演:孔笙、李雪

摄像:孙墨龙、郭增有、史成业、郑杨、孔兮

主演:刘烨(饰方孟敖)、陈宝国(饰徐铁英)、焦晃(饰何其沧)、倪大红(饰谢培东)

剧情梗概:1948年,国共两党处于决战时刻,国统区的经济已失控,物价暴涨,贪官横行,国民党的统治岌岌可危。身为国民党空军上校的中共地下党员方孟敖因违抗军令接受审判后,在地下党员崔中石的斡旋下被免罪,转到国防部预备干部局,受命于蒋经国调查北平民调会和中央银行北平分行的贪污案件。方孟敖等中共地下党员及北平学联的进步青年与国民党要员梁经纶和其他贪腐分子展开了惊心动魄的斗争。中华人民共和国成立前夕,方孟敖和家人难舍北平,但只能随国民党的飞机前往台湾。

《风筝》(2017年,46集)

制作:新丽传媒有限公司、北京东方联盟影视文化传播有限公司

编剧:杨健、秦丽

导演:柳云龙

摄像:刘彬、刘华

主演：柳云龙（饰郑耀先）、罗海琼（饰韩冰）、李小冉（饰林桃）、齐欢（饰延娥）、孙斌（饰宫庶）

剧情梗概："风筝"是我党潜伏在军统内部的王牌特工——军统六哥郑耀先的代号，韩冰则是潜伏在延安我党组织中的军统特务"影子"，该剧表现的就是这对老特工对手彼此怀疑、找寻、较量的故事。中华人民共和国成立前，郑耀先曾深入延安，与韩冰相识。中华人民共和国成立后，郑耀先化名国民党留用人员周志乾，以一种独特的方式继续为组织提供重要情报，协助公安局破获多起特务案。在后来的政治运动中，郑韩二人作为被管制对象彼此照顾，竟产生了相濡以沫的情感，但最终二人确认了彼此的身份，郑耀先对党的忠诚始终如一，"影子"韩冰饮鸩自尽。

[赏析与读解]

谍战剧一直为人们所喜爱，但对叙事技巧和逻辑推理要求较高，出精品很不容易。除了上面提到的《潜伏》《北平无战事》《风筝》等几部剧，《暗算》《特殊使命》《断箭》《借枪》《黎明之前》《悬崖》《红色》《王大花的革命生涯》《锋刃》《伪装者》《解密》《麻雀》《双刺》《林海雪原》（新版）、《和平饭店》等也有较好的表现。这些作品不约而同地将目光聚焦于战斗在敌人内部的地下党员身上，塑造了一批智勇双全、个性鲜明的谍战英雄，如钱之江（柳云龙饰，《暗算》）、余则成（孙红雷饰，《潜伏》）、熊阔海（张嘉译饰，《借枪》）、张海峰（于和伟饰，《青盲》）、周乙（张嘉译饰，《悬崖》）、叶钊（富大龙饰，《密战峨眉》）、徐天（张鲁一饰，《红色》）、沈西林（黄渤饰，《锋刃》）、明楼（靳东饰，《伪装者》）、明台（胡歌饰，《伪装者》）、陈佳影（陈数饰，《和平饭店》）、王大顶（雷佳音饰，《和平饭店》）等。

1. 特殊年代的"隐蔽英雄"

特定的类型剧往往有其吸引特定观众群的撒手锏。消费文化越发达，人们消费的产品内容和形式也就愈加多样化。谍战剧是对战争年代特殊英雄故事的抒写，从基调上看属于主旋律，但又明显有别于一般的革命历史题材剧，是主旋律的奇异变奏。在此类故事中，观众时时为主人公的处境和命运担忧，险情、悬念无处不在。在跌宕起伏的惊险刺激中，剧作最终

被纳入主流话语的轨道。

对惊险叙事的热衷、对悬疑解谜的醉心是人们与生俱来的爱好。影视艺术最大限度地满足并刺激着这种爱好,悬念片、谍战片一直是西方电影传统的基本类型。我国的谍战剧虽然属于广义的惊险叙事,但和欧美的悬念片、谍战片有很大的不同,有着鲜明的国情特色和电视剧特征。该类作品在中华人民共和国成立后的电影中一直以"反特"的形式出现,是"十七年""文革十年"直到改革开放这几十年间的红色经典(文学和电影等)的有机组成部分,《羊城暗哨》《英雄虎胆》《秘密图纸》《东港谍影》以及带有"特情"色彩的《51号兵站》《林海雪原》《冰山上的来客》(连同其中的男女演员冯喆、于洋、梁波罗、达式常、王晓棠),都让人们记忆犹新。英雄们智勇双全、内正外邪的独特形象满足着特殊时代人们对隐蔽战线英雄的膜拜,妖媚的女特务则以变异的方式折射出那个磨灭性别差异的时代里人们对欲望和诱惑的想象。从这个角度来看,谍战剧是有着深厚的"群众基础"的,是"十七年"文艺乃至"文革"文艺中人们崇拜"反特"英雄的延续,只是在消费文化时代中,创作者添加了更具时代感的新动因。

2. 人物的双重身份与复杂人性

在谍战剧中,隐蔽战线的英雄总是兼具实际身份和外在身份。《暗算》中的钱之江是中共高级谍报人员,外在身份则是上海警备司令部情报部门的总破译师。《潜伏》中的余则成是代号先后为"峨眉峰"和"深海"的中共地下党员,公开身份则是军统的外勤人员,后官至保密局天津站副站长。《黎明之前》中的刘新杰的公开身份是国民党中情第八局军需处处长、陆军上校情报官,隐蔽的身份则是代号"031"的中共高级特工。《锋刃》中的沈西林的身份更为复杂,既是有日本人撑腰的东华洋行经理,又是汪伪政府天津事务联络官兼特务委员会主任,活跃在天津政商两界,其隐蔽的身份则是潜伏很深的中共高级特工。《麻雀》中的陈深表面上是汪伪76号行动处主任,实则为代号"023"的中共地下党员。

在剧中,这些谍战英雄遭遇多重考验,比如敌方对其忠诚度的怀疑和考察。《暗算》中,"捕风"这段故事主要表现的是钱之江被圈定为怀

疑对象时如何与敌人斗争、周旋，置之死地而后生，变不可能为可能，最终将重要情报送给了党组织。考验带来悬念，凸显戏剧情境的严酷性，沧海横流方显英雄本色。《潜伏》中，余则成始终在与狼共舞，对他的甄别和考验从没间断过。无论是老奸巨猾的天津站站长吴敬中和凶狠霸道的行动队队长马奎，还是精明干练、手段凌厉的李涯，都在用各种方式考验着余则成。余则成的处境一直很危险，几次险些暴露，恋人左蓝还因此牺牲。这些考验直接构成了作品的叙事动力和戏剧张力，使得观众始终为主人公的命运捏一把汗。《麻雀》中，陈深与上司毕忠良情同兄弟，却又立场不同，为了夺取"归零计划"，他多次冒着暴露身份的危险行事。与早期谍战剧不同的是，近几年的谍战剧更侧重于表现中共特工对家人的深情。陈深为了拯救嫂子和心爱的徐碧城，多次身陷险境。当然，在表现特工的人情人性时，如何做到既不违背历史真实又符合地下党员的纪律要求，是需要编剧和导演仔细权衡的。

对谍战英雄的考验还包括己方组织、同志的误解，由此给人物带来的痛苦更大，也更能表现人物的复杂情感和内心世界，更能见出人物的深邃坚定与高风亮节。在这一点上，"风筝"有上乘表现。郑耀先表面上是军统王牌特工，一直被自己的同志追杀，多次身陷险境。该剧对人性的表现丰富细腻，后半段完全跳出了决一死战的谍战剧火爆高潮的窠臼，产生了淳厚平和、静水流深，却又震撼人心的悲剧美感。"风筝"和"影子"这两个聪明绝顶的间谍棋逢对手，本以为人生得遇知音，却不曾想到是命运开的一个残酷玩笑，荒诞悲凉的人生况味油然而生。"风筝"最终恢复了一个普通公民的自由身份，虽然病入膏肓，却壮心不已。全剧弥漫着一种挥之不去的悲壮悲凉之感。

《暗算》中的"看风"这段故事对美丽聪慧的女数学家黄依依的命运的表现也颇具人性深度。黄依依浪漫不羁、自由奔放的天性在半个世纪前的那个封闭时代无异于异类，天马行空的智慧虽然使她和阿炳一样成为701的英雄，甚至是701的"神"，她却无法真正融入环境。她失身于猥琐的汪林，被泼妇撞伤在污秽的厕所，最后因此而死去，美与丑的激烈对峙以及人性的邪恶阴暗令人惊悚。而黄依依和心上人安在天之间的冲突更加令人

心痛：个性之美和崇高之美激烈撞击，最终只能阴阳两隔。因为他们原本不属于一个时代，在同一时空相遇，只能是一个美丽悲凉的错误。

3. 复杂精巧的叙事与巧妙的悬念设置

谍战剧因其表现对象的独特性，在叙事方面有着得天独厚的优势，电视剧的连续性、大容量更加强化了其戏剧性和情节的强度、密度，故事脉络更加复杂多变，彼此穿插交织，情节发展愈加曲折多变、出人意料。

谍战剧表现的是隐秘战线的斗争，智力比拼是一大看点。破译密码、传递情报、反间计等都是谍战剧吸引观众的重要桥段。如在《黎明之前》中，谭忠恕、齐佩林等特务历尽千辛万苦，终于抓到了水手，开始对其进行审讯。殊不知，这是水手安排好生前身后事、自投罗网之举，更是这个有着大智大勇和牺牲精神的高级特工精心布置、以命相搏的生死之战。水手在敌人眼皮底下实施反间计，喝下毒药结束了自己的生命，成功嫁祸于对国民党死心塌地但人缘极差的特务头子李伯涵，为自己的同志刘新杰的安全铲除了最大的隐患。

谍战剧一般都有多条叙事线索和高密度情节，由此编织出错综复杂的人物关系。悬念的设置是叙事的核心，也是建构谍战剧戏剧性的基础。借助悬念，谍战剧得以强化戏剧冲突，凸显戏剧张力；同时，新的悬念不断出现，也能为情节的发展增加新的叙事动力。谍战剧的悬念有大有小，一般而言，主悬念往往贯穿全剧，如《麻雀》中的"归零计划"，《和平饭店》中的陈佳影和王大顶如何突破封锁、逃出饭店。也有些作品的主悬念并不明显，戏剧张力主要由阶段性悬念构成，如《潜伏》中余则成的一个个阶段性任务，从最初保护左蓝，锄奸，为中共输送情报，对付吴敬中、马奎、李涯等特务的怀疑和考验，保护翠平，应付情报贩子，护送国民党技术专家到解放区，到最后的黄雀行动，阶段性悬念不断。阶段性悬念在谍战剧中有时比主悬念更为重要，因为它直接影响到作品每个情节的戏剧张力和情理逻辑。悬念的设置通过叙事延宕、按下不表、剧情反转等方式来完成，加上视听语言的配合，共同营造出诡谲悬疑的气氛。如《和平饭店》开篇的胶卷事件、中间的政治献金事件，都同时辅助设置了双重线索，即法国人内尔奈的情报胶卷与日本细菌战胶卷内幕的暗合和混淆，各国对政治献

金的争夺与对老犹太核物理学家的掩护，由此大大加强了戏剧情境的复杂性，使事件变化莫测。各国间谍心怀鬼胎，明修栈道暗度陈仓，全剧的情节更加扑朔迷离。陈佳影是行为痕迹分析专家、高级间谍，美丽机智、信仰坚定，不时显露出巫师般的掌控力和判断力。这源自陈佳影超高的专业素养和超强的才干及对人心人性的洞察力，因此，这样的人物设计在剧中并不显得突兀。

谍战剧对创作者的逻辑推理和创新能力的要求都较高，近年来虽出现了一些成功之作，但数量仍比较有限。谍战剧的创作还存在诸多不足：一是缺乏对人物性格和人性的深层表现，人物立不起来，见"事"不见"人"。二是悬念设置有问题，节奏把握不当，戏剧张力不足，如《密战峨眉》《红色》《北平无战事》（带有一定的谍战内容）等节奏较慢，在一定程度上抑制了人们的观剧热情。三是一味求"奇"，不惜牺牲生活真实，跟风之作多，精雕细刻的作品少。近年来谍战剧偶像化趋势明显，在人物角色、服饰化妆、场景设计、情节设置、影像质感等方面一味偏向偶像剧路径，由此产生的作品平庸乏味。总体来看，创作者们还需要沉潜到谍战资源的深处，驰骋想象力和创造力，如此才能不断推出谍战剧精品。

六、仙侠奇幻剧

[提示与提问]

1. 观剧（片段），细细体会仙侠奇幻剧的叙事特征。
2. 思考仙侠奇幻剧热播的原因。
3. 仙侠奇幻剧的影像特征是怎样的？
4. 仙侠奇幻剧的创作有哪些不足之处？

《花千骨》（2015年，58集）
制作：慈文影视传播有限公司
编剧：饶俊、江晨舟

导演：高林豹、林玉芬、梁胜权

摄像：陈雨州、陈国文

主演：霍建华（饰白子画）、赵丽颖（饰花千骨）、蒋欣（饰夏紫薰）、马可（饰杀阡陌）

剧情梗概：花千骨身带异香诞生于花莲村，村里人都视她为不祥之物，被长留上仙白子画所救。花千骨为寻找恩人前往长留仙山，并幸运地成为白子画的弟子。二人游历大江南北，扶贫济弱。夏紫薰因心倾白子画而加害于花千骨，救了花千骨的白子画身中剧毒。花千骨盗取神器为他解毒，却意外释放妖神，获得洪荒之力。在白子画的规劝下，花千骨愿以死换天下众生安宁。白子画在人间等待 30 年，直到花千骨转世，历经劫难的二人最终走到一起。

《鬼吹灯之精绝古城》（2016 年，21 集）

制作：企鹅影业有限公司、梦想者电影（北京）有限公司、东阳正午阳光影视有限公司

编剧：白一骢、汤佳羽、袁源、陆寒凝

导演：孔笙、周游、孙墨龙

摄像：孙墨龙

主演：靳东（饰胡八一）、陈乔恩（饰 Shirley 杨）、马天宇（饰年轻胡八一）、赵达（饰王胖子）

剧情梗概：胡八一年轻时曾上山下乡，去过中蒙边境的岗岗营子，他带着家中仅存的《十六字阴阳风水秘术》，并将其熟记于心。后来胡八一参军去西藏，和战友路遇雪崩，掉入地沟，只有他利用秘术得以逃生。复员后，胡八一和好友王胖子一起加入了 Shirley 杨带领的科考队，前往新疆考古。一行人历经千辛万苦来到了位于塔克拉玛干沙漠的精绝古城遗址，进入了机关重重的神秘洞穴。历经艰难险阻，几人侥幸大难不死，彻悟人生，将所得宝物捐献给了国家。

《三生三世十里桃花》（2017年，50集）

制作：华策影视集团上海剧酷文化传播有限公司、海宁嘉行天下影视文化有限公司、上海三味火文化传播有限公司

编剧：弘伙、唐七

导演：林玉芬、余翠华、任海涛

摄像：蒋继正、江友兴

主演：杨幂（饰白浅、司音、素素）、赵又廷（饰夜华、照歌、墨渊）、迪丽热巴（饰白凤九）、高伟光（饰东华帝君）、张智尧（饰折颜）

剧情梗概：本剧改编自唐七公子的同名小说，讲述青丘帝姬白浅和九重天太子夜华历尽劫难、三生三世的仙恋故事。翼君擎苍向天族挑起战争，打破四海八荒和平，墨渊上神用身体封印了擎苍，自己魂飞魄散。墨渊生前照料的金莲被天族大皇子夫人触碰，后产下天孙夜华。七万年封印时间已至，白浅再次前往封印擎苍，法力、记忆和容貌被封，化为凡人，与天孙夜华私订终身。素锦因妒生恨，陷害白浅，白浅被挖双眼，产下阿离后跳下诛仙台。此后历经三世磨难，白浅与夜华再续前缘，终成眷属。

[赏析与读解]

仙侠奇幻剧近年来在电视荧屏与网络上占据着重要地位，是一个观赏群体代际特征十分鲜明的类型剧。此类剧在中国大陆的起源可追溯至2005年，由游戏改编的第一部仙侠奇幻电视剧《仙剑奇侠传》是最早最有影响的作品。这股延续十余年的热潮，是当下社会的一道文化奇观，对年轻观众的影响尤大。此类电视剧多以仙魔（或非凡人）、凡人之间的情感纠葛与善恶交战为主要内容，主要角色具备非凡能力，作品大多有着瑰奇的想象力及浪漫主义风格。

仙侠奇幻热是"网生代"审美趣味的产物，植根于21世纪以来年轻网民对玄幻小说的追捧。与古典文学名著、现当代文学名作的改编相比，网络小说的改编后来居上，蔚为壮观。网络玄幻小说的读者粉丝与网络游戏玩家的重合度较高，因此，一些网络玄幻小说往往会同时开发出影视剧与网络游戏产品，一些热门的网络游戏也会被改编成影视剧，前几年火爆一

时的《古剑奇谭》和《花千骨》就是如此。近年来仙侠奇幻剧数量众多，自《仙剑奇侠传》后，大量的 IP 仙侠小说改编剧横空出世，比如《花千骨》《青丘狐传说》《轩辕剑之天之痕》《古剑奇谭》《诛仙青云志》《九州·海上牧云记》《三生三世十里桃花》《择天记》等。此外，还有根据南派三叔和天下霸唱的同名小说改编的盗墓题材奇幻剧《老九门》《盗墓笔记》《鬼吹灯之精绝古城》。虽然此类题材的电视剧数量众多，但精品剧屈指可数。尽管如此，仙侠奇幻剧仍然牵动着"90后""00后"的心，掀起一波又一波的收视热潮。

1. 爱情主题与叙事特色

仙侠奇幻剧是青春偶像剧的一种变体形式，爱情始终是其表现重心。仙侠奇幻剧的鼻祖《仙剑奇侠传》演绎了李逍遥、女娲后人赵灵儿与林月如三人之间的感情纠葛，《古剑奇谭》呈现了风晴雪与百里屠苏的旷世虐恋，《花千骨》和《三生三世十里桃花》也是侧重表现男女主人公的爱情故事。爱情主题之外，仙侠奇幻剧往往还表现青春偶像剧的另一重要主题——主人公的成长。此类剧中的主人公多为儿时经历了多种艰辛而流落世间的少男少女，在游历世间大好河山时偶遇命中注定的爱人，两人一起历经劫难，不断成长。

《花千骨》是仙侠奇幻剧的重要代表作，表现了女娲后代——少女花千骨与长留上仙白子画师徒之间的爱情、劫难与救赎。在爱情主线上，该剧增添了"生死劫"的命运主题，承担着"禁忌"叙事功能。这也是大众流行文化表现爱情时惯常设置的障碍，如乱伦禁忌、家族世仇禁忌等。禁忌总是伴随着惩罚，神仙犯禁则不止危及百年修为，还会扰乱六界、惑乱众生，因此必遭天谴，历劫母题也就必然登场。抢夺神器则是全剧仙魔各派人物外在的行为动机。由此，一内在、一外在的戏核共同构成了全剧的叙事链条和纽结。人物为了爱情虽九死其犹未悔的痴情通过浪漫主义、超现实主义的情节和影像被一步步强化、渲染，令观众深受感动。剧中异朽阁阁主东方彧卿、后蜀帝王孟玄朗以及不可一世的七杀派圣君杀阡陌无一例外地深情呵护女主人公花千骨，这一设计明显吸收了"灰姑娘"模式和全能最美"玛丽苏"形象定位。该剧过滤了玄幻小说的色情表现和性爱欲望

成分，所有异性对花千骨的爱恋更接近于爱怜和疼惜，契合少女的心理特征，也超越了现实题材情感剧中可能具有的庸俗戏码，在感情表现上纯粹内敛，这也是作品赢得少女观众青睐的叙事诀窍。

仙侠代替武侠走红，颇有意味。二者虽同为"侠"，但仙侠首先是"仙"，其神秘浪漫色彩非武侠片可比。仙侠的武功更加变幻莫测，神器、咒语、禁忌、独门绝技等千奇百怪，大大增加了仙侠题材剧的超现实主义和浪漫主义色彩。武侠中虽然也离不开"侠骨柔肠"，但"乱世天教重侠游，忍甘枯槁老荒丘"，武侠叙事每每以乱世为背景，注定会有大侠匡扶正义之举；而仙侠叙事中，保护苍生、扶危济困可能蜕变为爱情天地中的一隅。在《花千骨》中，侠义基本上被淹没在仙魔六界的情天恨海之中，剧作故事主要承载着太平时期年轻人天马行空、无所羁绊的青春梦想和对极致浪漫爱情的无限渴求。

魔幻风格在欧美文艺传统中一直占有一席之地，但作品水准有云泥之别。英国牛津大学教授 J. R. R. 托尔金创作的史诗奇幻小说《魔戒前传——霍比特人历险记》（1937）、《魔戒》（1954—1955）是艺术成就很高的奇幻文学作品，也为欧美魔幻影视剧的改编提供了深厚的基础。这一创作风气与文化艺术领域的新神话主义潮流有着内在联系。《哈利·波特》《权力的游戏》等是其中影响广泛的代表作。这些作品在表现神魔世界，揭示神性、魔性、兽性的同时，折射出人生百态，对当代现实社会有反讽批判之功，其价值并不逊于现实主义作品。

国产仙侠奇幻剧建立在我国传统神话体系的基础上，神话古籍、民间传说、道仙故事（如《山海经》《搜神记》《聊斋志异》《阅微草堂笔记》以及唐传奇《昆仑奴》《聂隐娘》等）成为仙侠叙事的基础和养料。但我国目前尚缺乏《权力的游戏》这样厚重的系列巨制，仙侠或魔幻体系的架构还不够成熟，这也在一定程度上影响了观众观赏作品时的代入感和沉醉感。

在叙事结构上，欧美的魔幻剧《权力的游戏》《童话镇》等均采用多条线索。比如《权力的游戏》人物众多、线索复杂，但情节的起承转合却十分合理。《童话镇》采用双线叙事结构，将现实世界与童话森林划分开来，齐头并进讲述两个世界的故事，层层剥茧般揭示人物的身份之谜。

我国近年来的仙侠奇幻剧的故事情节大多较为简单，叙事线索比较单一，总是围绕男女主人公的情感历程展开，如《三生三世十里桃花》虽然表现了白浅与夜华三世的深情爱恋，但情节线索还是比较简单，人物的性格比较单薄，也就很难产生欧美魔幻剧繁复绮丽的艺术魅力，难以形成恢宏阔大、深邃悠远的美学品格。

2. 影像特色与审美风格

奇幻剧对年轻一代的审美塑形是显而易见的，它大大拓展了人们的想象力和思维方式，激发了年轻一代建构虚拟世界的热情。与电子游戏的规则相类似，这些奇异的世界遵循着各自的运行机制，人物形象的层级、代码、禁忌、神器、行为法则等体系工程也给电子游戏陪伴长大的一代人带来了无尽的快乐，极大地满足了人们创建体系、谋求内在自洽性的需求。年轻一代对超现实主义事物的接受毫无障碍，一根魔棒、一个宝盒、一块石头可以神奇无比，恐龙、怪兽、机器人也不足为怪，上天入地、穿越时空更是自然而然的事情。

仙侠奇幻剧的影像追求别具一格，早期的仙侠奇幻剧《仙剑奇侠传》的特效技术比较简单，但影像基调古朴飘逸，人物服装色彩丰富，带有一股朴拙的灵气、仙气。近年来随着特效技术的进步，仙侠奇幻剧的游戏画风日渐凸显，特效越来越丰富。应该说，这种奇观影像有力地丰富了该类型剧的叙事，最大限度地还原了网络小说所描绘的奇观世界，满足了原著粉丝的审美期待，也吸引了更多的观众收看。如2016年暑期档播出的《幻城》，雪狮、晴空鸟、传声鹰、独角兽等充满想象力，波涛汹涌的无尽海、晶莹剔透的冰国、岩浆弥漫的火国、梦幻神秘的雪雾森林也给观众带来了视觉震撼。2016年年末放映的网络剧《鬼吹灯之精绝古城》尽量还原了原著所描写的诸多魔幻场景和生物，精绝古城神秘诡谲、机关重重，霸王蝾螈、火瓢虫、水银童男童女、红毛怪、猪脸大蝙蝠等魔幻惊悚，大大加强了剧情的悬疑感与视觉震撼力。《三生三世十里桃花》中上神上仙的仙境居所飘逸朦胧、美轮美奂，其兵器、法器、宠物也充满了神秘奇异之感，为白浅和夜华的三世爱情营造了一个浪漫温馨的氛围。

不过，电视剧叙事中最重要的是故事情节，视听特效的运用不能脱离

叙事，否则只会舍本逐末，变成一场华丽空洞的视觉盛宴。如 2016 年暑期档播出的《爵迹》，影像不可谓不奇幻瑰丽，但故事情节单薄、逻辑不清，导致形式与内容严重割裂。可以说，国产仙侠奇幻剧深受年轻观众喜爱，但创作上还远未成熟，在艺术想象力、叙事手法以及特效奇观的营造等方面都还有很大的提升空间，影游融合之路也才刚刚开始。

 附录一：外国电影精品编年

 附录二：中国电影精品编年

 附录三：中国电视剧精品编年

 教学课件申请二维码

主要参考书目

电影部分

《电影美学》，贝拉·巴拉兹著，何力译，中国电影出版社，1978年。

《西方电影史概论》，邵牧君著，中国电影出版社，1982年。

《世俗神话——电影的野性思维》，〔匈〕伊芙特·皮洛著，崔君衍译，中国电影出版社，1991年。

《电影的元素》，〔美〕李·R.波布克著，伍菡卿译，中国电影出版社，1986年。

《电影语言》，〔法〕马赛尔·马尔丹著，何振淦译，中国电影出版社，1980年。

《电影理论史评》，〔美〕尼克·布朗著，徐建生译，中国电影出版社，1994年。

《外国电影史》，郑亚玲、胡滨著，中国广播电视出版社，1995年。

《认识电影》，〔美〕路易斯·贾内梯著，胡尧之译，中国电影出版社，1997年。

《中国电影史》，钟大丰、舒晓鸣著，中国广播电视出版社，1995年。

《理解媒介——论人的延伸》，〔加拿大〕马歇尔·麦克卢汉著，何道宽译，商务印书馆，2000年。

《可见的人 电影精神》，〔匈〕贝拉·巴拉兹著，安利译，中国电影出版社，2000年。

《世界电影理论思潮》，游飞、蔡卫著，中国广播电视出版社，2002年。

《文化批评与华语电影》，郑树森编，广西师范大学出版社，2003年。

《视觉文化的奇观：视觉文化总论》，〔法〕雅克·拉康、让·鲍德里亚

等著，吴琼编，中国人民大学出版社，2005年。

《电影讲稿》，徐葆耕著，北京大学出版社，2006年。

《文化研究概论》，陆扬主编，复旦大学出版社，2008年。

《电影学导论》，黄会林、彭吉象、张同道主编，高等教育出版社，2008年。

《好莱坞类型电影》，〔美〕托马斯·沙茨著，冯欣译，上海人民出版社，2009年。

《电影概论》，杨远婴主编，中国电影出版社，2010年。

《影像当代中国：艺术批评与文化研究》，陈旭光著，北京大学出版社，2011年。

《电影理论读本》，杨远婴主编，世界图书出版公司，2012年。

《电影课（上）：华语经典片导读》，陈旭光、苏涛主编，北京大学出版社，2012年。

《外国电影批评文选》，杨远婴、徐建生主编，世界图书出版公司北京公司，2014年。

《电影课（下）：外国经典片导读》，陈旭光、苏涛主编，北京大学出版社，2014年。

《世界电影史（第二版）》，〔美〕大卫·波德维尔、克里斯丁·汤普森著，范倍译，北京大学出版社，2014年。

《艺术的本体与维度》，陈旭光著，北京大学出版社，2017年。

《建构电影的意义》，〔美〕大卫·波德维尔著，陈旭光、苏涛等译，北京大学出版社，2017年。

《中国电影蓝皮书2018》，陈旭光、范志忠主编，北京大学出版社，2018年。

《中国电影蓝皮书2019》，陈旭光、范志忠主编，北京大学出版社，2019年。

《中国电影蓝皮书2020》，陈旭光、范志忠主编，北京大学出版社，2020年。

《电影工业美学研究》，陈旭光著，中国电影出版社，2021年。

电视剧部分

《20 世纪中国电视剧史论》，高鑫、吴秋雅著，学苑出版社，2002 年。

《思想的审美化——王伟国自选集》，王伟国著，北京广播学院出版社，2004 年。

《影视艺术哲学》，周月亮著，中国广播电视出版社，2004 年。

《电视剧审美文化研究》，戴清著，中国广播电视出版社，2004 年。

《电视剧叙事情节》，李胜利著，中国广播电视出版社，2006 年。

《在历史与艺术之间：中国历史题材电视剧文化诗学研究》，王昕著，中国传媒大学出版社，2008 年。

《中国电视剧：文化研究与类型研究》，郝建著，中国电影出版社，2008 年。

《家的影像：中国电视剧家庭伦理叙事研究》，戴清著，中国传媒大学出版社，2008 年。

《中国现代性的影像书写：新时期改革题材电视剧研究》，彭文祥著，中国传媒大学出版社，2009 年。

《中国电视剧历史教程》，仲呈祥、陈友军著，中国传媒大学出版社，2010 年。

《中国电视剧理论批评发展流变》，戴清著，中国电影出版社，2013 年。

《中国电视剧蓝皮书 2018》，范志忠、陈旭光主编，北京大学出版社，2018 年。

《中国电视剧蓝皮书 2019》，范志忠、陈旭光主编，北京大学出版社，2019 年。

《中国电视剧蓝皮书 2020》，范志忠、陈旭光主编，北京大学出版社，2020 年。

后记

本书常年用作北京大学素质教育通选课《影视鉴赏》的教材和艺术学院专业核心基础课暨北京大学大类平台课《电影概论》的参考书。《影视鉴赏》课程开设近二十年，选课同学每每逾 300 人。

本书的部分内容源于我独立完成的《电影艺术讲稿》（新世界出版社，2002 年）、《影视鉴赏》（江苏教育出版社，2008 年），在此基础上"进化"为北京大学出版社 2009 年的《影视鉴赏》版本。该版本由我和中国传媒大学的戴清教授合写，优化并突出了电视剧艺术方面的内容，使得全书的内容更加丰富，也更为名副其实。具体而言，书中的电影部分由我执笔，电视剧部分由戴清教授执笔。

本书出版后，在责任编辑谭艳女士积极高效的推动下，承蒙不少高校教师学生的支持和厚爱，多次重印，并于 2016 年被评为"北京大学优秀教材"。

为与时俱进，跟上日新月异的影视媒介文化的发展，本书力图不断更新。这是 2009 年初版后的第一次修订，其间虽经责任编辑谭艳女士多次催促，但因事务繁杂，屡屡食言。直至近两年，经过多轮课堂讲授后，在充分汲取学生的意见和建议的基础上，终于从容不迫地修订完毕，不觉释然，像解完牛的庖丁，"提刀而立，为之四顾，为之踌躇满志，善刀而藏之"。

这次修订，不仅在基本理论知识部分增加了最新的研究成果和前沿性内容，比如信息时代电影导演新的生存方式、电影工业美学、影游融合趋势、网剧的兴起等，而且增补了一些新近制作，也更受青年学子喜爱的电

影和电视剧作品，比如堪称"元电影"的《雨果》（刘祎祎博士撰写了此部影片的赏析内容）、宫崎骏的动画经典电影《千与千寻》（周圣崴导演撰写了此部影片的赏析内容）、斯皮尔伯格最新的影游融合力作《头号玩家》、明星荟萃的国产"新主流大片"《建国大业》、标志着中国科幻电影元年来临的《流浪地球》，以及备受观众欢迎的《我的团长我的团》《琅琊榜》《欢乐颂》《无证之罪》等电视剧佳作。此外，硕士研究生张明浩专门为本书制作了教学课件，并做了一些核校和资料查找工作。

因此，本书第 2 版的内容更充实，观念也更新，适应面更广，也希望能受到更多学生的喜爱。

陈旭光

2021 年 3 月